外国设计史

赵德阳 编著

清华大学出版社
北京

本书封面贴有清华大学出版社防伪标签，无标签者不得销售。
版权所有，侵权必究。举报：010-62782989，beiqinquan@tup.tsinghua.edu.cn。

图书在版编目（CIP）数据

外国设计史 / 赵德阳编著. -- 北京：清华大学出版社，2024.10.
ISBN 978-7-302-67522-8

Ⅰ . J509.1

中国国家版本馆CIP数据核字第20248A8V70号

责任编辑：孙墨青
封面设计：傅瑞学
责任校对：王荣静
责任印制：杨 艳

出版发行：清华大学出版社
 网 址：https://www.tup.com.cn，https://www.wqxuetang.com
 地 址：北京清华大学学研大厦A座 邮 编：100084
 社 总 机：010-83470000 邮 购：010-62786544
 投稿与读者服务：010-62776969，c-service@tup.tsinghua.edu.cn
 质量反馈：010-62772015，zhiliang@tup.tsinghua.edu.cn
印 装 者：小森印刷（北京）有限公司
经 销：全国新华书店
开 本：185mm×260mm 印 张：19.75 插 页：1 字 数：404千字
版 次：2024年12月第1版 印 次：2024年12月第1次印刷
定 价：89.80元

产品编号：101298-01

前　言

"设计"从出现之时，就反映着社会物质文明和精神文化的内涵。从原始工具的制作、装饰的冲动，到成为衡量一个国家和社会发展的一项指标，"设计"参与了人类的进化，折射了人类的文明程度。作为学科和产业的现代设计是从西方产生的。一方面，学习外国设计史对了解设计的发展、演变有着重要的意义；另一方面，设计，特别是现当代设计需要在文化比较中追根溯源、传承创新。党的二十大报告指出，要"加快构建中国话语和中国叙事体系，讲好中国故事、传播好中国声音，展现可信、可爱、可敬的中国形象"。中国式现代化的目标包括构建人类命运共同体和创造人类文明的新形态。作为中国的设计学人，我们学习和研究外国设计史是为了在比较中更全面地认识中国设计的过去和现在，并思考和探索中国设计的未来。

作为人文学科的设计史，如今的研究已经越来越细化了。不论是按照国别，还是按照时间，抑或是按照门类，很多学者已经进行了科学和深入的研究。但设计通史仍然十分必要，它并非简单地罗列不同时期、不同国家的设计成果，而是要梳理设计发展的演进规律、判断得失并且给当代提供参考。每个时代都应该书写它自己的设计史，这并非由于此前的设计史不够好，而是新的时代会带着新的问题反思和探究。2022年9月，国务院学位委员会和教育部颁布了新版《研究生教育学科专业目录》。其中，设计研究的一部分留在"艺术学"一级学科之中，范畴是历史、理论和批评；同时，原艺术学门类的设计学一级学科归属到交叉学科门类，并在艺术学门类新设"设计"专业学位。在这种语境下，设计通史的教学就更加必要了。一方面，设计的理论价值被充分肯定，同时要求不断提高其自身艺术性和学术性；另一方面，设计学也应拥抱技术和时代变革，积极参与新工科、新医科、新农科等的建设。

本书主要分成三篇。上篇是"传统手工艺时代的设计"，包含了史前、古典和中世纪，以及文艺复兴开始的近代，结束于工业革命的发端。这一篇所谈论的设计，大多被笼罩在艺术的光环之下，直到近代逐渐开始了艺术和手工艺的分离。中篇是"现代设计的兴起"，包含从工业革命到第二次世界大战。工业革命使人类的生产方式发生了巨变，也使手工艺和机器生产发生了分离，现代意义上的设计行业开始萌芽乃至真正诞生。下

篇是"现代设计的成熟",包含从第二次世界大战到21世纪前的设计。"二战"摧毁了诸多设计成果,人们几乎是在废墟上进行设计的探索。随着战后重建的结束,设计走向了成熟和多元。

为提升教学效果,本书第1~8章章首特别设置了知识导图,帮助师生掌握知识要点,方便记忆;章尾附习题,促进学生温故知新、深入思考。此外,本书末尾还提供配套教学大纲、同步PPT等教学资源,扫码即可获取,方便任课教师使用。

《外国设计史》的立项和编写离不开多方面的支持。首先,本书得到了福建师范大学研究生教材出版基金项目的资助,在此我表示衷心的感谢。此外,我的几位研究生也参与了部分文字的撰写、图片的搜集和图表的制作,他们是张菲云婷、曾伟亮、林泽金、陈嘉怡和佘千瑶。几位同学耐心和细致的工作,令笔者心存感激。最后,本书的顺利出版离不开清华大学出版社及孙墨青编辑等同志的支持与付出,在此谨表谢意。

本书的成形,基于本人开设"外国设计史"课程的积累和总结。限于本人的学识,书中难免会有疏漏和不足之处,在此,我诚恳希望得到广大读者的指正。此外,限于篇幅等原因,部分内容未能深入展开,希望能在未来修订时加以补充。

<div style="text-align:right">

编者

2024年9月

</div>

目　　录

上篇　传统手工艺时代的设计（从史前时代到 18 世纪末）..................1

第一章　设计溯源..3
　　第一节　史前设计...3
　　　　一、设计肇始...4
　　　　二、史前造物...6
　　第二节　早期文明的设计..10
　　　　一、古代两河流域...10
　　　　二、古埃及...14
　　　　三、古印度河流域...18
　　　　四、爱琴文明...20

第二章　古代设计..25
　　第一节　古典时代的设计..25
　　　　一、古希腊...26
　　　　二、伊特鲁里亚与古罗马...38
　　第二节　中世纪的欧洲和伊斯兰世界..46
　　　　一、中世纪的欧洲...47
　　　　二、伊斯兰世界...57

第三章　近代设计..66
　　第一节　欧洲文艺复兴..67
　　　　一、活字印刷术及其影响...67

二、建筑设计 76
　　　三、工艺制造 90
　第二节　奥斯曼帝国 97
　　　一、建筑设计 98
　　　二、书法艺术与印刷品 102
　　　三、工艺品制作 104

中篇　现代设计的兴起（18世纪末—1945年） 109

第四章　现代设计的启蒙 111
　第一节　工业革命对设计的影响 112
　　　一、机器时代 112
　　　二、现代意义的设计师出现 114
　　　三、印刷业大发展 115
　　　四、建筑上新材料和新技术的使用 120
　　　五、博览会时代 122
　　　六、设计思想大讨论 124
　第二节　艺术与手工艺运动 128
　　　一、艺术与手工艺运动的兴起 128
　　　二、艺术与手工艺运动的主要内容 132
　　　三、艺术与手工艺运动的贡献和局限 142
　第三节　新艺术运动 143
　　　一、法国的新艺术运动 143
　　　二、比利时的新艺术运动 148
　　　三、西班牙的新艺术运动 150
　　　四、麦金托什与格拉斯哥"四人集团" 151
　　　五、德国的"青年风格" 152
　　　六、奥地利的"维也纳分离派" 153
　　　七、新艺术运动的历史意义及其局限 156
　第四节　装饰艺术运动 157
　　　一、装饰艺术运动的兴起背景 158
　　　二、装饰艺术运动的形式特征 161

　　　　　三、装饰艺术运动的主要内容......................................162
　　　　　四、法国的装饰艺术运动..164
　　　　　五、美国的装饰艺术运动..165
　　　　　六、英国的装饰艺术运动..167

第五章 现代主义设计的诞生...169
第一节 现代设计思想体系与代表人物.....................................169
　　　　　一、现代设计的先驱..171
　　　　　二、第一代现代主义设计大师......................................175
第二节 现代主义运动在各国的开展.......................................188
　　　　　一、荷兰风格派..189
　　　　　二、俄国的构成主义..190
　　　　　三、德意志制造联盟..192
第三节 包豪斯学院...193
　　　　　一、包豪斯学院成立的背景和宗旨..................................194
　　　　　二、包豪斯学院的办学历程..195
　　　　　三、包豪斯学院的遗产..210

第六章 工业设计的兴起...212
第一节 美国现代设计产生的促进因素.....................................213
　　　　　一、欧洲移民设计师的影响..213
　　　　　二、设计推广：大型展览会和博览会................................216
　　　　　三、流线型运动..217
　　　　　四、美国工业设计的先驱..218
第二节 美国制造业的发展及其对现代设计的影响...........................224
　　　　　一、标准化管理方式与汽车的普及..................................224
　　　　　二、企业内部设计部的广泛成立....................................225
　　　　　三、有计划废止制度..226

下篇　现代设计的成熟（1945年—21世纪初）...229

第七章 消费时代的设计...231
第一节 战后重建与工业设计体系的形成...................................231
　　　　　一、战后重建与新的世界设计格局..................................232

　　　　　二、现代工业设计体系的形成 233
　　　　　三、消费观念的变迁 .. 234
　　第二节　美国的战后设计 .. 236
　　　　　一、美国战后的重要设计师 .. 236
　　　　　二、飞机设计与人机工学的运用 243
　　　　　三、反"有计划废止制度"与现代主义设计的理论
　　　　　　　探索 .. 244
　　第三节　联邦德国的战后设计 .. 245
　　　　　一、乌尔姆设计学院的发展历程 246
　　　　　二、乌尔姆设计学院与博朗公司的合作 249
　　第四节　意大利、日本和斯堪的纳维亚地区的现代设计 250
　　　　　一、意大利的现代设计 .. 250
　　　　　二、日本的现代设计 .. 257
　　　　　三、斯堪的纳维亚地区的现代设计 261

第八章　后现代主义设计 .. 269
　　第一节　后现代主义设计的兴起 .. 270
　　　　　一、国际主义风格的流行和式微 270
　　　　　二、后现代主义设计的理论核心 272
　　第二节　波普设计 .. 274
　　　　　一、英国的波普设计 .. 276
　　　　　二、美国的波普设计 .. 278
　　第三节　意大利的激进设计运动与后现代主义设计 279
　　　　　一、阿基佐姆小组 .. 281
　　　　　二、亚历山德罗·门迪尼和阿基米亚工作室 281
　　　　　三、埃托雷·索扎斯和"孟菲斯"小组 283
　　　　　四、阿莱西公司 .. 284
　　第四节　后现代主义设计在其他各国的发展 285
　　　　　一、后现代主义建筑设计 .. 285
　　　　　二、后现代主义产品设计 .. 294

第九章　结语：指向未来的设计 .. 301

参考文献 .. 303

课程大纲建议 .. 305

上篇　传统手工艺时代的设计

（从史前时代到 18 世纪末）

　　从本质上看，史前人类对工具的制作，与工业革命后批量生产货物存在着相似的目的——对生产生活产生有意识的干预。因此，我们所讨论的设计历史，不该将工业革命前的漫长岁月抛弃。此前，很多设计史的叙事都是从英国的工业革命开始的，而把之前的造物行为都归结为"工艺美术"的范畴。这种讨论的方式，人为地将"设计"与"工艺美术"通过时间分割开来，是不符合逻辑的。设计的出现与发展，是与人类的出现与发展同步的，它参与了人类作为一个物种不断适应和改造世界的过程。在工业革命之前，这个过程极为漫长。如果将设计的讨论，仅限制在"艺术与手工艺运动"之后，设计史的时间线则不完整。

　　当然，工业革命带来的生产方式的巨变，使设计形态发生了翻天覆地的变化，因此我们将本篇收尾于工业革命之前。本篇的时间跨度，虽然远远大于后面的两个篇章，但手工艺生产的效率、生产资料的广泛性以及生产力的强度等必然无法和大机械时代争胜。历史能够给我们提供一个坐标系，来审视某个阶段人类造物的得失和优劣。从这个角度上来说，对人类的手工艺时代的考查不但不可或缺，而且还应该成为一种参考，来比对工业革命到来后人类设计发展成果的价值。

第一章 设计溯源

(史前时代—公元前 900 年)

作为自然选择的产物,人类是从近似人形的猿人进化而来,他们当中有一部分可以使用简单的石质工具。在漫长的时间里,这些人类的祖先脑容量不断增加,双手不断解放,开始了对石器进行有目的性的制作和加工。这些石质工具和武器的出现弥补了原始人同其他大型肉食动物在体力和速度等方面的差距。这漫长而艰辛的过程,拉开了人类设计史的序幕。智力的不断增长,使人类从各个物种中脱颖而出,适应了环境甚至开始改造环境。新石器时代,人类发展了农业,孕育着文明。他们完成了从食物采集者到食物生产者的角色转变。当剩余食物出现、人口逐步增长,城镇开始形成。人类社会出现了职业分工——不同的设计行业开始精进。随着城镇规模的扩大,逐渐出现了最早的城市国家即城邦。美索不达米亚、古埃及、古印度和古代中国等早期文明创造了人类设计史上最早的不朽成就。

第一章 知识导图

第一节 史前设计

史前时代是文字尚未发明,人类历史尚无法记录的时代。这一时期,人类制造工具和武器的主要原料是石头,于是历史学家和人类学家采用石器作为宏观断代工具。因此史前时代也被称为"石器时代"(Stone Age),即考古学上的旧石器时代、中石器时代和新石器时代,属于社会发展史上的原始社会。旧石器时代从距今 200 万年前延续到公元前 10000 年;中石器时代从公元前 10000 年到前 7000 年;新石器时代从公元前 7000 年

到前 2300 年。

旧石器时代，人们的主要劳动工具是打制石器，从事采集和狩猎经济活动。在这一漫长的旧石器时代中，人类逐渐培养起造型技能并且萌发出审美观念。中石器时代的特色是细石器的制作，可能已经有社会交流的雏形。新石器时代，人类使用磨制工具、发明陶器以及出现原始农业是这一时期的三大特征。

一、设计肇始

设计的历史起源于第一位制造工具者。历史学家和考古学家已经证实，生活于距今 260 万年到 170 万年的旧石器时代早期的"能人"（Homo habilis）最早制作了石质工具。

考古学家将"能人"及其亚种相关的石器工具制造称为奥杜韦文化（Oldowan）。"奥杜韦"一词取自非洲坦桑尼亚的奥杜韦峡谷遗址。20 世纪 30 年代，考古学家路易斯·利基（Louis Leakey，1903—1972）在那里发现了第一批奥杜韦石器（图 1-1）。奥杜韦文化在东非繁荣后向南传播，在南非、西南地区和欧洲多地开始广泛制造石质工具。

另外一些考古学家更倾向于用"模式 1"工具一词来指称奥杜韦工具，用来区别阿舍利（Acheulean）工具——"模式 2"工具和奥杜韦之后的其他文化（Modes）。距今 170 万年前，奥杜韦工具逐渐衰落，阿舍利工具逐渐兴起。19 世纪，人们在法国亚眠的圣阿舍利郊区发现了这些工具，从而将其命名，尽管它和奥杜韦一样起源于非洲。阿舍利工具一般是双面加工的手斧，外形类似心形、锥形和卵形等（图 1-2）。这个阶段的石器，刀刃部分与把手并没有形态上的明显区分。

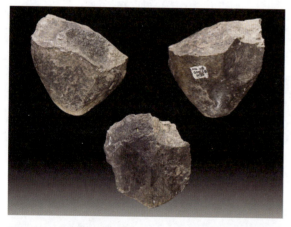

图 1-1　奥杜韦文化砍斫（zhuó）器，出土于埃塞俄比亚的梅尔卡-康恰尔（Melka Kunture），公元前 170 万年

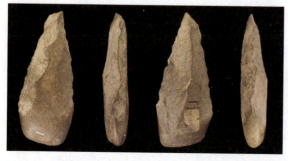

图 1-2　阿舍利手斧，公元前 50 万至前 30 万年

除了奥杜韦和阿舍利工具，石器时代还有另外三种工具制造的技术。

"模式 3"工具也被称作莫斯特（Mousterian）类型，由阿舍利工具演变而来。石器的制作技术更为复杂，被称作勒瓦卢瓦技术（Levallois technique）。19 世纪，考古学家在法国巴黎近郊的勒瓦卢瓦发现了使用该技法制作的石器并将其命名。该技术能

将鳞片石石心像龟甲一样通体磨光。在打下石片之前，先要对用来剥离石片的石核进行精心修理。使用这种技法打下的石片薄而规整，常常无须修整即可作为工具使用（图1-3）。"模式3"工具的制作可能与穴居人有关。他们最初出现于距今60万年到35万年。

"模式4"工具，出现于公元前37000至前28000年。

"模式4"工具与距今47000到41000年前欧洲和西南亚的奥瑞纳（Aurignacian）文化有关。需要注意的是，这是现代人类的直接祖先——智人（Homo sapiens）制造的工具。这个阶段的石器制作更为精致，材料使用精制岩心而非粗糙鳞片石。（图1-4）。工具制造者开始使用骨头或鹿角。奥瑞纳的命名源于其最早发现于法国南部的村庄奥瑞纳克。在那段时期迁徙到欧洲的智人制造了这些工具，甚至还包含了项链、手镯和象牙珠等装饰用具。和此前几个阶段相比，"模式4"的工具所表现的自我意识水平，显示了智人和早期物种及亚种群的不同之处。有些学者认为，人类的审美意识很可能在这个阶段开始萌发。

图1-3　燧石石核制作的尖头和矛尖，采用勒瓦卢瓦技法，莫斯特文化，塔本洞（Tabun Cave），距今25万~5万年，以色列博物馆藏

智人还发明了"模式5"工具（图1-5）。这种工具由小块石头制成，用于矛等行猎武器的尖端，或者用作箭头。这些小石块被树脂、动物的筋或皮条制成的捆绑物固定在木条、骨头等其他杆状物体上。其典型代表如马格达林文化（Magdalenian）。这种技术可以更有效地利用火石等可用材料，在制造小薄片时需要更高的技能。在木柄或骨柄上安装锋利的火石边缘是微型石器的关键创新，这样可以保护使用者免受火石的伤害，还可以提高设备的杠杆作用。"模式5"工具的制作已经出现了复合性，即不同材料的组合。可见此时期人类设计能力较前几代已出现较大飞跃。

图1-4　模式4工具，公元前37000至前28000年

工具的制作大约从公元前10000年开始发生了一次巨大的进步：从打制逐渐转变为磨制。历史学家也因此将人类发明和使用磨制石器的时代称为新石器时代。相对于漫长的旧石器时代，新石器时代显得极为短促，但其重要性却被史家反复提及：这一阶段人类从食物的采集者变为生产者，也就是从狩猎和采集的游牧群体变成耕作粮食、驯养动物的定居社群。

图1-5　来自燧石制备岩心的克巴兰（Kebaran）文化细石器，距今22000~18000年

新石器时代，人们对玄武岩、玉石、翡翠、绿岩和

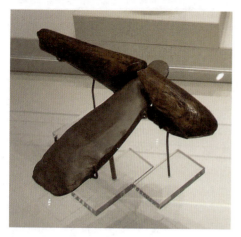

图1-6 兰格代尔（Lang dale）出土的新石器时代石斧，斧柄保存完好，伦敦大英博物馆藏

某些不适合剥落的流纹岩等由较大粒度的硬质材料的使用较多（图1-6）。经过打磨或抛光，这些材料被制成各种更为适宜的工具。例如，绿岩材料构造的工具在英国西北英格兰坎布里亚郡湖区（Lake District）的使用就较为普遍，其被称为兰代尔斧头器（Langdale axe）。其形态包括磨制的锛和斧头等。这些工具采用了耗时费工的方法在磨石上反复研磨制造，通常用水作为润滑剂。由于表面粗糙，一些磨碎的石器被用来研磨植物性食物。扁斧的使用较有代表性，这些带有横向石片的斧子可以磨平或雕刻木头。中石器时代后，扁斧在中欧和东南亚等地已经开始使用。新石器时代，扁斧多为复合型工具，玄武岩的磨制石器构成斧头以结合木制杆。扁斧是这个时代标志性的工具，特别在定居社群中极为重要。人类可以利用它砍伐森林植被以创建耕地和放牧，以及制造房屋和船舶等。

考古学家还在巴勒斯坦附近和约旦境内发现了石质镰刀的残余。这种镰刀的制作时期大概在距今18000年到8000年，说明人类在真正产生定居社会之前，原始耕作工具就已经存在很久了。这种镰刀使用时需要依靠拉锯动作，而不像此后的金属镰刀一样采用弯曲的扫除型收割姿势。

二、史前造物

考古学家发现了一些重要的史前造物，可以作为我们考察的重点。由于文字尚未产生，这些造物是追溯史前设计的重要线索。

（一）旧石器时代

旧石器时代的造物遗存主要分为两个类型，一类是小型雕刻品；另一类是洞窟上的壁画和浮雕。

1. 小型雕刻

旧石器时代最为知名的雕刻作品是《威伦道夫的维纳斯》（*Venus of Willendorf*）（图1-7）。它表面残留着赭色颜料，躯干夸张圆胖，双手搭在胸前，手臂和小腿被有意识地简化，面孔被卷曲的头发所掩盖，硕大的乳房、隆起的腹部和丰满的臀部突出了人体的女性特征。鉴于其造型高度抽象，重点表现生殖特质，学者们普遍认为这是一个象征

丰产的女神形象。和其他许多旧石器时代的裸体女性雕像一样，它被考古学家们称为"维纳斯"（Venus）。该术语源自古希腊女神阿芙洛狄忒（Aphrodite）在罗马神话中的称呼。考古学家认为，这些雕像与这位罗马女神在外形或功能上相似。但是该术语亦有争议，毕竟雕像的含义现在无法确定，它极可能是神像，也可能是理想化或具体的妇女，甚至是丰产的自然界的象征。不过，从旧石器时代女性雕像发现数量远多于男性雕像这一情况来说，这一时期的人类对女性极为重视，她们的生育能力保障了种族的繁衍。

2. 洞窟壁画

旧石器时代洞窟壁画主要发现于法国西南部和西班牙北部的法兰克—坎塔布连地区（Franco-Cantabrian）。

1879年，人类第一次发现了史前壁画——位于西班牙北部的阿尔塔米拉洞窟（Altamira）。然而，之后的研究却曾饱受质疑，原因是洞窟内的画作如此精致，令人难以相信出自原始人之手。比如，壁画中的动物的轮廓表现甚至根据洞窟表面岩石的自然形态来进行处理，竟然出现如浮雕般的效果（图1-8）。不过，随着放射性碳定年法（Radiocarbon dating）等技术的出现，洞窟壁画最终被认为是原始人在大约公元前12000年绘制完成的。此后，人们又发现了一些洞窟壁画，展示了史前人类令现代人叹为观止的创造力。目前已发现的洞窟壁画中，最早且最成规模的代表位于法国南部的拱桥谷（Vallon-Pont-d'Arc），创作于公元前30000年到前28000年。由于洞口在旧石器时代就因为岩崩而

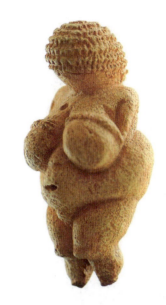

图1-7 《威伦道夫的维纳斯》，约公元前25000年，维也纳自然历史博物馆藏

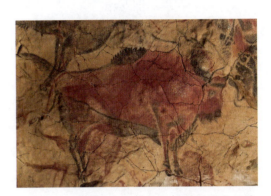

图1-8 西班牙阿尔塔米拉洞窟的彩色公牛壁画之一

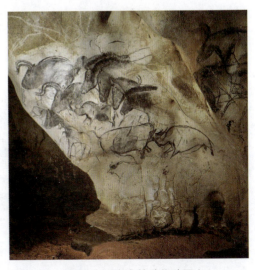

图1-9 法国肖韦洞窟中的动物壁画之一

封闭，使洞内的壁画得到了极好的保护（图 1-9）。绵延 500 米的洞窟内，原始人创造了超过 1000 幅壁画。马、野牛、猛犸象、狮、豹、熊、犀牛和鬣狗等动物被描绘出来。此外，洞壁上还有人类的手印。它们大多被画在岩壁上，部分则用刻画的方式。更令人惊叹的是，画家已经能够运用类似于透视法的方式来表现一组动物的前后关系，使用阴影来刻画动物的形体。

（二）新石器时代

公元前 8000 年前后，随着农业的诞生，人类从食物采集者变成了生产者。这一伟大的进步被称作"新石器时代的革命"。新石器时代，人类不再止步于使用打制石器，而是逐渐学会采用磨制的方法。随着工具的进步，人类的造物较之过去更为丰富。人类开始形成聚落，建筑营造开始了。他们对动物开始了驯化和养殖，发明了制陶和纺织技术。

1. 聚落与建筑

目前已知最早的人类永久性聚落发现于安纳托利亚（Anatolia，一般指小亚细亚半岛）与美索不达米亚（Mésopotamie）。其中，在今天约旦河西岸的杰里科（Jericho）和土耳其的加泰土丘（Çatalhöyük）等地，出现了具有防御功能的大型建筑群。

杰里科城墙遗址筑于约公元前 8000 年至前 7000 年，是人类历史上已知的第一个永久性石制防御工事（图 1-10）。该遗址地处犹地亚山（Judean Hills）东麓，最早可以追溯至公元前 9000 年，这里的人类逐渐从游猎生活过渡到定居的村庄生活。到了公元前 8000 年前后，这个村庄发展为占地约 40469 平方米的城镇，进入新石器时代。镇里的泥砖房坐落在圆形或椭圆形的石基上，屋顶是盖着泥土的枝条。随着城镇财富的增长，居民产生了抵御游牧民族的劫掠的需求。到了约公元前 7500 年，杰里科的人口超过 2000 人，小镇外围已经开掘出一条宽 8.5 米、深 2.1 米的壕沟，并且筑起了一堵 1.5 米厚的护城墙。这堵墙的残存部分高度约为 3.9 米，另外还有一座 9.1 米高的圆形石塔与它相连。

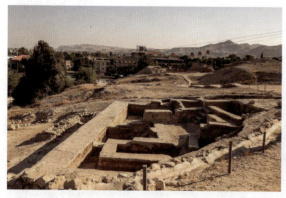

图 1-10 杰里科城墙遗址，约公元前 8000—前 7000 年

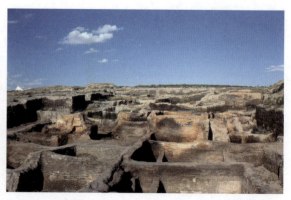

图 1-11 首次发掘后的加泰土丘，公元前 7500—前 5700 年，土耳其中部安纳托利亚

石塔的建造技术为干砌石土法,即不使用砂浆,而是由切割粗糙的石块直接堆砌而成。塔基直径近10米,内部有楼梯通向塔顶。杰里科的防御系统证明,新石器时代建造者们已经可以召集庞大的劳动力,具备了建造大型建筑的条件。

另一处重要的新石器时代的建筑遗址是位于土耳其中部安纳托利亚的加泰土丘(图1-11),考古学断代为公元前7500年至前5700年。此处发掘出颇具规模的城镇遗址和不计其数的神龛。加泰土丘的一大特点是没有街道,泥砖房屋彼此紧挨在一起,只能通过梯子从房顶上的洞口出入。屋顶被设计成为社区的公共空间。这种设计结构稳固,且便于抵御外敌。在加泰土丘建筑的室内,人们发现了装饰有祭祖用的动物头骨,显示出新石器时代早期的宗教观念。

到了新石器时代晚期,人类的建筑技术渐渐从安纳托利亚和美索不达米亚传播到了欧洲各地。在阿尔卑斯山以北,普遍存在一种以巨大石块构筑的建筑物,被称为巨石文化。英格兰的巨石阵(Stonehenge)为其中代表(图1-12)。巨石阵在原料采制、运输及构筑方法上均显示了高超的技术水平。起初可能是新石器时代的人们火化逝者的场所,后期则转换成了天文观测场所,并且还可用作太阳历,精确异常。最近有观点认为,它还是疗愈中心,整个地区的病人和将死之人来此疗愈。

2. 陶器

陶器的产生标志着人类告别了仅仅利用自然材料进行设计的历史,开启了使用可创造材料进行设计活动的新时代。陶器的起源在世界范围内分布相当广泛。欧洲的广大地区、亚洲的两河流域、中国、印度和日本等地,以及北非的埃及等地,都发现了大量陶器作品。陶器作为满足人类需求的新型器物,不像矛、弓箭或者扁斧一样是人类行动的延伸,而是一个装盛器皿。在此基础上,人类还展现出了最早的装饰冲动(图1-13)。

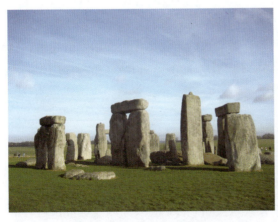

图1-12 巨石阵,公元前2500—前1600年,巨石阵直径29.6米,石门高7米,英国格兰索尔兹伯里平原

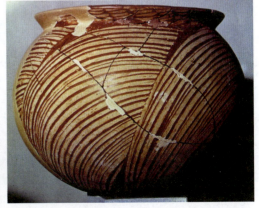

图1-13 球形陶罐,公元前5800—前5300年,雅典国家考古博物馆藏

第二节　早期文明的设计

一般认为,"文明"这个术语,是指具有高度内部组织的城市社会,包含社会阶级、法律、贸易和明确的劳动分工。这和史前时代的小型定居社会及游牧民族截然不同。

一、古代两河流域

定居文明在世界各地的发展并不均衡。人类的早期文明发源于古代西亚地区。在地理上,包括安纳托利亚(大致相当于现代土耳其)、美索不达米亚(意为两条河流之间的土地,位置大致相当于今天的伊拉克和伊朗)。其中,美索不达米亚是核心地区。由于整个地区的形状似一勾弯月,于是也被称为"肥沃新月"(Fertile Crescent)。早在公元前8000年,古代西亚地区就出现了新石器时代的文化,比如杰里科、加泰土丘和艾因盖扎勒。到公元前4000年至前3000年间,在美索不达米亚出现了城市,这是人类早期文明诞生的重要标志之一。随着祭司和国王等统治阶层的出现,这些城市与周围的地区形成了早期的城市国家即城邦。最终,这些城市国家被并吞为一个个较大的王国。

美索不达米亚的文明更迭频仍。幼发拉底河与底格里斯河的河谷低地并无天险,四面八方都暴露在敌人的窥伺之下。并且,河水泛滥时间并不规律,使相对脆弱的文明早期经济体系备受考验。先是苏美尔人(Shumer)在两河流域南部兴起,后被北方的阿卡德人(Akkadian)征服。当阿卡德人被更北方的民族所击败后,苏美尔人迎来了短暂的复兴。之后,巴比伦(Babylon)在南部逐渐壮大,但权力中心又被北方善战的亚述人(Assyrian)所获取。当亚述人衰落后,巴比伦人重新掌握了权力,此时被称作新巴比伦(Neo-Babylonia)。在权力更迭的过程中,两河流域周边的重要文化也开始发展起来,比如安纳托利亚的赫梯(Hittie)、位于底格里斯河和扎格罗斯山之间平原上的埃兰(Elam)和东边的波斯(Persia)。

(一)工具的进步与文字的发明

美索不达米亚南部的苏美尔是文字的诞生地。此前,这个地方出现过奥贝德文明(Ubaid,约公元前5300—前4000年)。判断其具备文明雏形的重要原因是奥贝德建立了聚居社会。奥贝德人已经发展了全年性的稳定农业,甚至还建立了广泛的贸易组织。奥贝德时期的彩陶是当时劳动分工的鲜活例子(图1-14)。制作彩陶在入窑烧制前需要两个

步骤：第一步是制作陶体，第二步是上釉。不同工匠发挥其所长，完成不同的工序。据考证，奥贝德人可能最早使用陶轮来进行陶体制作。他们会在使用泥条盘筑的同时，用手或脚来转动陶轮加以辅助。可见当时的工具已经具备了机械化的雏形。

据考证，奥贝德人很可能发明了犁。犁对于农耕的重要性可类似于弓箭之于狩猎。犁使人本身不再是唯一的驱动力，而可以借助于驯化的动物。最早的犁大概诞生在公元前 3500 年，以驯化的牛作为动力源。此时犁是木质结构，在拉动过程中可以翻耕土壤。公元前 3000 年前后，苏美尔人引进了青铜技术，使犁刀的工作效率大大提高。

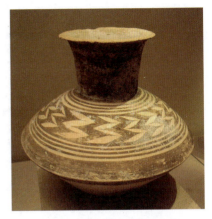

图 1-14　奥贝德时期的陶罐

苏美尔人创造了很多"第一"，除了犁的制作和改良之外，货车的轮子和使用青铜制作物品都可归功于他们。但在所有的发明中，文字的创造是其中最璀璨的功绩。这种文字被称作楔形文字（cuneiform），创造于公元前 3300 年到前 3000 年。这些文字是用芦秆的三角形顶端刻印在泥板上，笔画如同楔子故而得名。楔形文字发源于象形文字系统，每个单字都形似实物，此后在发展过程中逐渐抽象化，而且在数量上缩减了将近三分之二。

泥板是楔形文字的载体。记录员用芦秆书写完后，将泥板放在太阳下晒干或者放入窑里烤干。这些文字泥板的产生是由于商业贸易的需求，记录内容多为商业和行政的具体事务。发展到后期，皇家和私人刻印、官方与平民书信、宗教和仪式宣讲等充实了文字泥板的内容。

目前已知最早的印章也源于美索不达米亚。早在新石器晚期，美索不达米亚的北部就有印章的痕迹。这些印章可以印压在潮湿泥板上，作为货物运输过程中的封印，也可以用作重要文件的签章。约在公元前 3400 年的苏美尔时期，圆柱形印章开始使用。这些印章的长度往往不超过 5 厘米，可以通过滚动在潮湿泥板上印压出连续的图案（图 1-15）。从目前留存的印章来看，图案以宴会与战斗场面最为常见。

苏美尔人印章的影响极为深远，其中就包括了公元前 7 世纪安纳托利亚西部的吕底亚人（Lydians）制造出的标准重量的硬币。这些硬币保留了苏美尔印章的外形。公元前 560 年到前 546 年间，吕底亚国王克利萨斯王（Croesus）统治时期发行的硬币描绘了一头牛和一头狮子面对面的情景（图 1-16）。狮子可能是代表克利萨斯王自己。波斯大流士一世统治伊始，硬币上便刻有国王的肖像，从而表明经济的主宰者是国王。作为经济价值的符号，货币将财富与实际货物分离。相对以物易物，货币可以在更广范围内促进货物交换和财富的积累。钱币的使用开始在苏美尔及其之外的地区普及，并最终构成了古希腊和古罗马经济的重要部分。从文明发展的角度来说，货币的建立

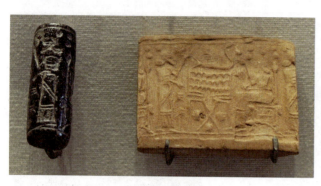

图1-15 圆筒印章，约公元前2200年

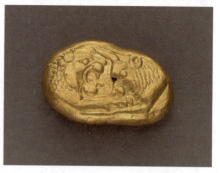

图1-16 吕底亚金币，约公元前560—前546年，美国纽约大都会博物馆藏

更为明显地区别了以钱币交换为代表的商贸群体和以物易物甚至是侵占掠夺的原始社会群体。

赫梯人被认为是第一个用铁制作武器的种族，这使他们与其他使用铜质等较软材料制作武器的种族进行军事争斗时占据了优势。战车也是赫梯人最早投入战场使用。不过，在军事上依靠铁来征服四方最有代表性的是亚述人。其建立的帝国甚至延伸到了尼罗河，包括今天的伊拉克、约旦、黎巴嫩、巴勒斯坦和土耳其南部等地。亚述的士兵装备了武器、战车和盔甲。这些物品的生产催生了铁器时代的新型工匠，后者可以把铁加工成不同用途的新形态。金属需要热熔软化，制作出所需形状，冷却后硬度则会提升。铁匠成为这个时代最关键的手艺人。

（二）建筑设计

两河流域地区缺乏石头、木材和金属，但黏土资源极为丰富。这些物质基础除了影响了文字和印章的质地之外，更影响了城市建设和大型建筑物。其中，最有代表性的就是山岳台（Ziggurat）。当地居民崇拜天体，认为山岳支承着天地，是人与神之间沟通的媒介。随着工程技术的不断提高和对集中式高耸的建筑纪念性的不断追求，终于形成了以山岳台为代表的宗教建筑物。这种建筑在一望无际的冲积平原中显得格外高耸神圣。它们使用土坯砌筑或夯土而成，一般为7层，自下而上逐层缩小，有坡道或者阶梯逐层通达台顶，顶上有一间不大的神堂。古埃及的台阶形金字塔或许同它有渊源。但后者的物质材料为石质而非土质。到了公元前3000年前后，几乎每个城市都建造了数量不等的山岳台。比如至今仍有残留的乌尔（Ur）月神台，采用了生土夯筑外砖（图1-17）。第一层的基底尺寸达到了65米×45米，高9.7米。据估算，原始建筑能达到总高21米左右，规模令人震惊。

建造如此大规模的建筑，对人力和材料的需求也极大。公元前3500年，轮动车辆开始出现，此后成为满足建立大型建筑运力的重要工具。这种工具不但在美索不达米亚流

行，也出现在北高加索和欧洲中部。公元前2000年前后，苏美尔人创造了更为轻便的两轮推车，引入了带辐条的轮子。此后，轮车开始成为军事上的重要工具，比如在亚述时期的雕刻中就可以见到（图1-18）。

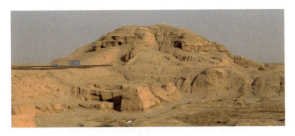

图1-17　乌尔月神台，约公元前2050—前2030年建造，公元前2030—前1980年完成，伊拉克济加尔省

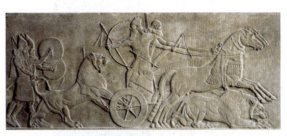

图1-18　《阿舒尔纳西帕二世狩猎狮子浮雕》，公元前865—前860年，英国伦敦大英博物馆藏

（三）建筑装饰

两河流域的建筑装饰有着极高成就，特别以生动的浮雕和精彩的琉璃饰面而知名。

亚述的浮雕最具代表性。其大部分建筑都用泥砖建造，用浅浮雕的条纹大理石作建筑装饰。出于宣扬帝国政治和军事，亚述人的建筑装饰喜欢塑造英勇的猎手和陷入绝境但仍拼命挣扎的猛兽。亚述创作了最早的具有叙事性质的艺术表现形式，其叙事的连贯性和艺术感染力是两河流域其他文明无法比拟的。比如，表现亚述强盛时期帝王阿舒尔纳西帕尔二世（Ashurnasirpal Ⅱ，公元前883—前859年）猎狮的雕塑中，就展示了国王在奔驰的战车上张弓搭箭的一瞬间。整个浮雕的布局节奏紧张，特别是对雄狮的解剖结构的精彩表现令人叹服（图1-18）。约一个世纪后，亚述的工匠又创造出拉马苏（Lamassu）这样精妙绝伦的雕塑，可以看出此时工匠技艺的成熟以及铁器工具的优势（图1-19）。

事实上，建筑装饰的最初目的是保护墙体。两河流域多降暴雨，这对土坯墙的威胁极大。为了保护建筑免遭侵蚀，工匠们开始在建筑物的重要部位，趁土坯还潮软的时候，揿进长约12厘米的圆锥形陶钉以增加砌体的强度。这些陶钉排列紧密，底部可形成类似镶嵌画效果的装饰面。红、白、黑三种颜色可组成图案（图1-20）。图案在初期经常以编织纹样为主，其目的是模仿当地居民常用的芦苇席子。到了后期，陶钉底面的图案更加多样化。此外，两河流域地区盛产石油，于是墙面的保护还可以使用沥青。

公元前3000年之后，沥青保护建筑墙面的做法已较为常见。相比陶钉，沥青防潮性能显著，而且施工难度更低，因此陶钉逐渐被沥青淘汰。此外，为了保护沥青免受烈日的暴晒，工匠们在建筑上会铺设石片和贝壳。学者们认为，它们构成的装饰图案，是继承陶钉作大面积彩色装饰的传统。

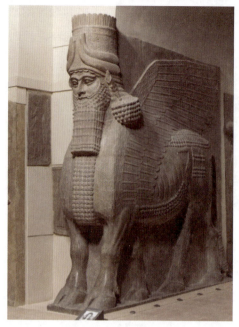

图 1-19 《拉玛苏》，约公元前 883—前 859 年，法国巴黎卢浮宫藏

图 1-20 乌鲁克（Uruk）的土墙饰面

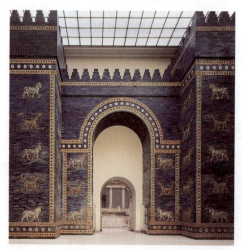

图 1-21 伊斯塔尔门（重建），约公元前 575 年始建，德国柏林国立美术馆藏

大约在公元前 3000 年，两河流域的下游在生产砖的过程中发明了琉璃。相对于此前的陶钉和沥青，琉璃防水性能更高，而且装饰效果极佳，不需要工匠费工费时采集贝壳和石片。因此，它逐渐成为两河流域最重要的建筑装饰材料。较有代表性的是公元前 6 世纪兴建的新巴比伦城。城市中的重要的建筑物大量使用琉璃砖贴面，庄严华丽。此时琉璃装饰的水平已经很高，已经有相当成熟的做法。工匠预先将浮雕分成片段做在小块的琉璃砖上，之后在贴面时进行拼合，从而形成大块的装饰。从题材上看，大多是程式化的动物和植物。在代表性的伊斯塔尔门上，白色或金黄色的浮雕在大面积的深蓝色背景上，显示出极强的装饰感染力（图 1-21）。

公元前 539 年，居鲁士大帝（Cyrus the Great，约公元前 600 年或前 576 年—前 530 年）发动战争，击败了巴比伦。波斯人随后征服了整个两河流域。此时，两河流域已经建立了一种初级的市场经济。其经济基础是富余的农业产品、工艺品的制造、文字的发明以及货币体系。这些因素被波斯和埃及等相关文明接纳，并在古希腊和古罗马时期发扬光大。

二、古埃及

公元前 3100 年前后，古埃及文明发源于北非尼罗河流域。古埃及文明与两河流域文明的气质截然不同，前者是帝国文明，后者是城市文明。古埃及文明绵延时间久远，主要得益于其地理环境。与强敌环伺的两河流域不同，尼罗河西面的利比亚沙漠、东面的

阿拉伯沙漠、南边的努比亚沙漠以及北面的三角洲地区没有海港的海岸，形成了天然屏障，可以抵御外敌。尼罗河的定期泛滥，有利于当地农业的发展，使早期文明的经济体系得到了天时有常的恩赐，这一点也和两河流域的洪水泛滥无端形成了强烈对比。古埃及长时间处在外界无法干涉的环境中，自由地形成了稳定的政治和文化。在古埃及公元前3100年统一到公元前525年被波斯人征服的2500年间，只出现了三个帝国，中间期也较为短暂（表1-1）。古埃及文明形成了稳定而保守的气质，关心来世成为精神上最大的诉求。

表1-1 古埃及历史划分（从早王国时期到新王国时期）

早王国时期	约公元前 3150 年—前 2686 年
古王国时期	约公元前 2686 年—前 2181 年
第一中间期	约公元前 2181 年—前 2040 年
中王国时期	约公元前 2040 年—前 1782 年
第二中间期	约公元前 1782 年—前 1570 年
新王国时期	约公元前 1570 年—前 1070 年

（一）石建筑技艺

尼罗河流域产生了人类第一批巨大的纪念性建筑物。尼罗河两岸缺少建筑木材，因此古埃及人大量使用当地生产的棕榈木、芦苇、纸草和黏土作为材料，发展出了梁柱和承重墙结合的建筑形式。尤其是大量的石头，给古埃及的纪念性建筑提供了物质基础。此外，石材的坚固性刚好适合古埃及文明对永恒不朽的追求。在这一漫长的过程中，古埃

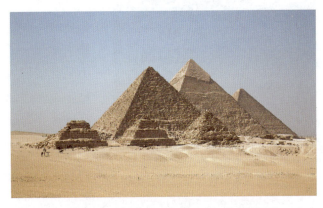

图 1-22 吉萨大金字塔群，左起：门卡拉金字塔、哈夫拉金字塔和胡夫金字塔，古埃及第四王朝（公元前 2613—前 2494 年），埃及吉萨

及人发展出了令人叹为观止的石建筑技术，以金字塔为例，建筑上保存尚好的部分甚至无法插入刀片（图1-22）。

在装饰层面，青铜工具使用之前，古埃及人喜在坚硬的花岗岩上雕刻凸浮雕。这一时期的雕刻内容主要是模仿木材或纸草的纹理等，应是对当地建筑材料的一种模仿。中王国时期，青铜技术发展起来，建筑雕饰更趋丰富。凹浮雕取代了凸浮雕。此时，大量

方尖碑已经出现。方尖碑一般以整块花岗岩雕琢而成,重达几百吨,外形呈现出由下而上逐渐缩小的方柱锥形,柱身四面刻有象形文字。方尖碑通常以金、铜或金银合金包裹而成,体现出古埃及工匠技艺的精湛(图1-23)。

早在公元前4000年,古埃及人已经使用正投影绘制建筑物的立面和平面图。到新王国时期,已有准确的建筑图样遗留下来,比例尺的使用也相当纯熟。新王国时期大量青铜材质的工具已经广泛使用。在古埃及,宗教在生活中起着支配作用。因此,祭司和国王要亲自参与这些纪念物的设计。统治阶层和劳动阶层的分化,引发了脑力劳动和体力劳动的分化。

(二)书写方式与图像制作

和两河流域不同,古埃及人没有楔形文字发展而来的抽象音标符号,而是将象形文字系统发扬光大。和苏美尔人相比,古埃及人在书写载体上采用了更为实用的材料莎(suō)草纸,而不是苏美尔人笨重的泥板。这种材料是将纸莎草植物编制成薄带,浸湿后在阳光下晒干,使胶状的植物汁液将纸莎草条带黏合在一起。"莎草纸"(papyrus)得名于植物纸莎草。自此开始,人类拥有了影响至今的重要事物——书。古埃及书籍的最初形态是卷轴,记录员在上面使用"祭祀体"(hieratic)的流线型象形文字进行书写(图1-24)。此后字体逐渐演变成使用更加广泛的"世俗体"(demotic)(图1-25)。"世俗体"是后来由古希腊人命名的,"Demotic"来源于古希腊词语"demos",含义是"平民"。从这里也能看出,字体除了风格的变化之外,使用者的身份和文字的记录对象都发生了变化。

书写工具的进步,使文字和图像共同编辑成为可能。古埃及人发现,图像是在文字阐述事件时非常有效的补充。最有代表性的是新王国时期盛行的卷轴《死者之书》(图1-26,*Book of the Dead*)。古埃及人认为故去者会经历一场"最后的审判",这种思想

图1-23 拉特兰方尖碑(Lateran Obelisk),世界上现存最大的古埃及方尖碑,也是意大利现存最高的方尖碑,最初重455吨,重新安装后重约330吨;拉特兰方尖碑建造于公元前1400年前后的古埃及卡纳克神庙,在4世纪时被运到罗马

图1-24 古埃及医学文献《埃伯斯纸莎草纸》中的一页，使用了"祭祀体"书写，公元前1500年前后

图1-25 罗塞塔石碑上的"世俗体"文字，公元前196年，英国伦敦大英博物馆藏

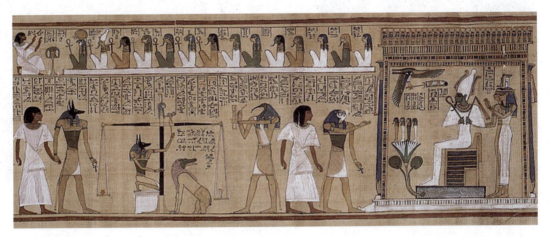

图1-26 《死者之书》的副本之一《胡内费尔莎草纸》（Papurus of Hunefer）中描绘的场景"最后的审判"，约公元前1275年，英国伦敦大英博物馆藏

在数千年后的基督教中再次出现。《死者之书》是为了证明死者无罪，多刻在莎草纸或皮革上，然后放进有奥西里斯雕像的棺中，或者放进木乃伊的裹尸布中。

（三）工艺制造

古埃及因玻璃制造而声名远播。目前能找到的最早的玻璃制品出现于公元前3500年的古埃及和美索不达米亚东部，大多数并不透明且呈珠状物。美索不达米亚在公元前1600年已经可以制作玻璃花瓶，古埃及在公元前1500年的新王国时期发明了制作玻璃壶的新方法。玻璃制作是官方行为，普通平民不可涉足。一般由祭司或上层社会人士进行委托，由专业人士在皇家工坊之中制作。

家具并非古埃及人的发明，但却最早在他们的手中具备了堪称艺术品的形式。在吉

萨大金字塔附近，考古学家发现了属于法老胡夫母亲赫特弗瑞丝（Hetepheres）的一套家具。家具种类齐备，而且颇为精细，比如扶手椅还被嵌入踏足板（图1-27）。这显示了古埃及上层社会生活的奢侈和舒适。与之对比鲜明的是居住在简单泥房中的穷人，后者往往使用的是固定的砖制长凳。

从赫特弗瑞丝一直到新王国时期之间的千年时间里，皇室家具的风格基本保持一致。1922年，考古学家发现了图坦卡蒙陵墓中的木质王座，通体装饰了华丽的叙事性图像（图1-28）。中王朝时期，古埃及人设计了由两个交叉相扣的带有弧形支撑面的木质框架组合而成的折椅（图1-29）。这是设计史上第一个可折叠且便于携带的家具。学者们推测，家具制造在古埃及应该是一种相当重要的行业，因为埃及留存的大量卷轴、壁画和浅浮雕中都可以看到家具使用的普遍性。

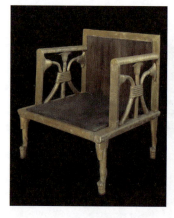
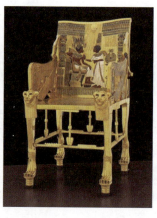
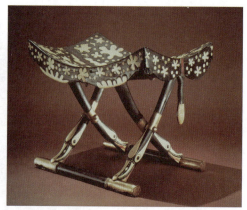

图1-27　赫特弗瑞丝的扶手椅，约公元前2613—前2494年，埃及开罗博物馆藏

图1-28　图坦卡蒙的王座，约公元前1334—前1323年，埃及开罗博物馆藏

图1-29　图坦卡蒙墓中出土的仿豹纹皮革折叠凳，公元前1333—前1323年，埃及开罗博物馆藏

三、古印度河流域

约公元前2700年至前1500年，印度河流域产生了人类历史上最早的城市建设之一。印度河流域文明的繁荣时期大体对应了美索不达米亚的社会晚期和古埃及的古王朝时期。

1922年前后，考古学家在印度河流域发现了两座古城遗址：一座是在今巴基斯坦境内旁遮普（Punjab）地区印度河支流拉维河左岸的哈拉帕（Harappa），另一座是在今巴基斯坦境内信德（Sind）地区印度河右岸的摩亨佐·达罗（Mohenjo-daro，信德语意为"死者之丘"）。考古学家在该地区发现了石器工具和一些工艺品，尤其是规模庞大的城市遗址令人震惊。有学者将古印度河流域遗址的发掘，同美索不达米亚的乌尔城和中国殷墟遗址的发现，并列为20世纪最伟大的考古学发现。

(一)城市规划与建筑设计

印度河流域文明以严整的城市规划著称,摩亨佐·达罗城就是其中的杰作(图1-30)。该城平面大体呈现长方形,面积7.77平方千米。城市的主要干道与主导风向一致,呈南北向,主干道宽度可达10米。主干道和东西次要的街道将整个城市划分成棋盘状的方格街道网络。总体来看,城市分为耸立在西部泥砖堤坝上的城堡和东部呈网格状的下城,前者是祭司和贵族的居所,后者主要居住着市民、手工业者和商人。

大多数古印度河谷城市都是用泥砖建造的。制砖者将土和水混合制成软泥,然后将泥浆压入砖块形状的木模中。这些泥砖在烈日下晒干后,放置在窑里通过火烤制成非常坚硬的砖块。据测算,所有印度河谷砖块的高、宽和长的比例约为1:2:4。具体尺寸有些许差异,但最常见者为高7厘米×宽14厘米×长28厘米。建筑者使用湿泥将砖块粘在一起。砖的砌造工艺很高,使城市可以屹立达约5000年之久。其精巧之处,还可以体现在摩亨佐·达罗城北部的砖砌的长方形大浴池。浴池长约12米,宽约7米,深约2.5米,壁厚2~2.5米(图1-31)。为抵抗水的侧压力,砖的砌筑呈现一定角度。浴池底部的砖上涂上了树脂防止漏水。此外,达罗城下城还建有巨大的粮仓,工匠采用砖砌筑了管道来保障通风。

(二)工艺制造

印度河流域文明工艺制造的最著名者当属出土的2000余枚印章。它们多半是工匠使用冻石(steatite,皂石)作为基础材料雕刻完成,也有用玛瑙、燧石、象牙、铜、赤陶等材料制作。学者们推测,这些印章可能具备了护身符、身份证明、族徽和货物戳记等标记性功用。它们一般是边长约3~5厘米见方,背面大多有凿孔的凸纽,可串线佩戴或持握(图1-32)。这些印章上镌刻的图像大部分是动物,并且多为公牛。公牛代表了强大的生殖崇拜,而这恰恰是在印度河流域文明中根深蒂固的文化组成。

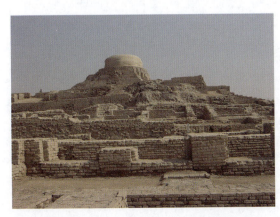

图1-30 摩亨佐·达罗城遗址,约公元前2500年,巴基斯坦信德省拉卡纳区

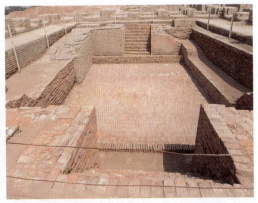

图1-31 摩亨佐·达罗城北部的大浴池

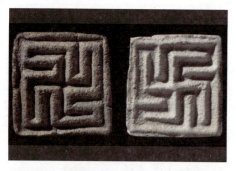

图1-32 发掘于摩亨佐·达罗城的冻石印章,约公元前2600—前1900年,英国伦敦大英博物馆藏

印章上的文字大部分尚未破译,迄今仅确定了400~600个字符。学者推测这些字符应该是原始达逻毗荼语(Proto-Dravidian),证明印度次大陆的土著居民达逻毗荼人应该是印度河流域文明的创立者。在美索不达米亚的乌尔城,人们发现了一些古印度河印章,说明古代两河流域和印度河流域之间发生过贸易往来和文化交流。

学者们还发现了一些小型雕像。在摩亨佐·达罗城出土了一尊裸体舞女铜像,是古印度河流域文明进入青铜时代的证据之一。据推测,雕像表现了生殖崇拜仪式的舞蹈者,是后世属于印度教神庙舞女"神奴"(devadasi)初始形态(图1-33)。更令学者们关注的是一些黏土模型,因为这些证明了印度河流域文明的居民使用了木轮和由公牛拉动的木轮车(图1-34)。此外,学者们对手工艺工坊遗迹的发掘,发现了印度河流域文明工艺制造门类的多样。陶瓷窑炉、染色坊和金工作坊等足以证明工匠阶层的存在。

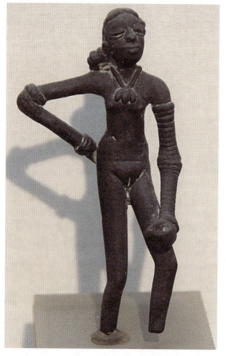

图1-33 摩亨佐·达罗城的舞女,公元前2300—前1750年,青铜,高10.8厘米,印度新德里国家博物馆藏

四、爱琴文明

公元前3000年到前1000年,爱琴文明兴起于希腊大陆和爱琴海的一些岛屿之中。爱琴文明出现在真正的古希腊文明之前,包括这三个彼此有密切联系的地域性文化:爱琴文明的发源地基克拉迪群岛(Cyclades,公元前3000—前1600年),与其同时期发展起来的克里特文明(Crete,公元前3000—前1400年)和希腊大陆上较为短暂的迈锡尼文明(Mycenaean,公元前1400—前1100年)。和古代两河流域、古埃及以及印度河流域文明都不一样,爱琴文明是典型的海洋文明。

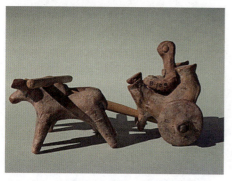

图1-34 黏土牛车模型,约公元前2400年,巴基斯坦卡拉奇国家博物馆藏

（一）建筑设计

爱琴文明缺乏像古代两河流域和古埃及人那样建造大规模的神庙和纪念碑的热情，他们把更多精力投入宫殿和城市营造之中。

在克里特岛，占主导地位的建筑是规模庞大的宫殿建筑群，肩负行政和商业的双重功能。人们采用碎石和泥砖砌筑墙壁，在其表面上覆盖经过切割和抛光的石灰石。立柱和其他室内结构则由木材建成。惹人注目的是设计师将立柱做成上粗下细的形态，这在早期文明建筑中非常罕见。克诺索斯王宫规模宏大，在鼎盛时期占地约2.4万平方米。该建筑布局异常复杂，充满流动感。后来的古希腊传说，将其称为迷宫（Labyrinth，图1-35）。

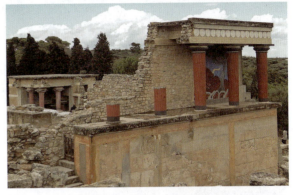

图1-35　克诺索斯王宫遗址，宫殿最早的部分建于公元前1900年前后，克里特岛伊拉克利翁

克诺索斯王宫装饰有彩绘和壁画，后者主要出现在一些重要的房间。这些壁画与古埃及的绘画风格完全不同，充满着对于自然和现世生活的礼赞。特别是风景绘画，非常精彩。爱琴文明不太在意遥远的、令人畏惧的神或神圣的国王，也不像古埃及那样深究死后世界，他们的作品往往展现出乐观和积极的现世享乐精神。王宫中留存的壁画装饰，就是这种文明气质的绝佳体现（图1-36）。

与克里特建筑的流动感和分散性不同，迈锡尼的建筑体现的是集中性。迈锡尼城堡的大门被称为"狮子门"，象征着强大的军事力量（图1-37）让人想起美索不达米亚城市大门的守卫者。设计师在此处使用了典型的柱梁结构，在门上设置了减重的拱形。事实上，迈锡尼

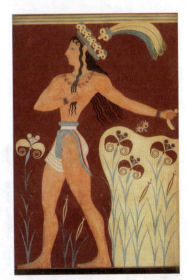

图1-36　克诺索斯王宫内壁画《戴百合花的国王》

建筑已经具备了后来欧洲建筑所普遍使用的技艺雏形——叠涩拱。著名的阿特柔斯宝藏（the Treasury of Atreus）的圆顶墓室（图1-38）的叠涩拱顶高达14米，是古罗马万神殿（Pantheon）建成以前，无支撑的内部空间中跨度最大的穹顶建筑。

（二）工艺制造

公元前30世纪中叶，铜和青铜已经在爱琴海地区得到了广泛使用，这就给工艺品制作提供了更多便利。

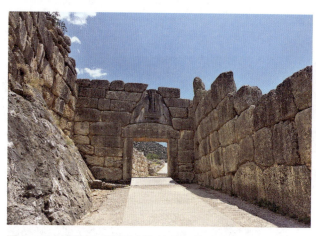
图1-37 迈锡尼"狮子门"遗址，约公元前1250年，希腊阿尔戈利斯

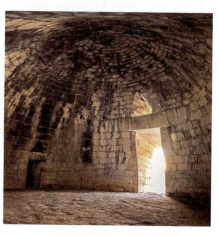
图1-38 阿特柔斯宝藏的墓室内部，公元前1300—前1250年，希腊迈锡尼

位于爱琴海南部的基克拉迪群岛盛产优质的大理石，成为当地雕刻家最喜爱的材料。目前发现的小型雕塑主要有三种题材：女性雕像、男性雕像和音乐家雕像。作品普遍具有高度抽象和概括的特征，据推测，其客观原因是制作者避免大理石材质在雕刻中断裂，于是竭力表现人体最基本的形状。出土的雕塑中，裸体女性雕像数量最多，尺寸从几厘米到真人大小皆有（图1-39）。学者们推测，这些女性雕像应该是母神或生殖女神，但没有采用史前时代那种高度丰满的表达形式。三种类型雕像中，最生动的是音乐家雕像。克罗斯岛（Keros）上发现的《竖琴演奏家》，乐师头部昂起坐在靠背椅上，对其沉醉音乐的传神表现令人赞叹（图1-40）。事实上，这些雕像的细节都是在雕塑完成后通过上色呈现的。现在留存的出土雕像颜色剥落，反而更显示出作品的单纯和形式美，令人联想起20世纪现代主义雕塑作品。

在克里特岛，人们更喜爱使用木头、象牙、贵重金属、石头和彩陶等材料制作的小型的工艺品，且大部分和宗教有关。较有名的作品是在克诺索斯王宫发现的

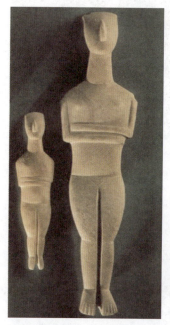
图1-39 《两个女性雕像》，约公元前2500—前2200年，希腊雅典基克拉迪艺术博物馆藏

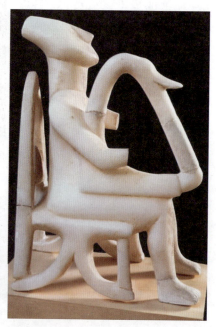
图1-40 《竖琴演奏家》，约公元前2500—前2200年，希腊雅典国家考古博物馆藏

《持蛇女神》（图 1-41）。有学者认为，蛇在此象征男性生殖，而袒胸是对女性生殖的敬仰。这种女性持蛇雕像在克里特岛的流行可以追溯到公元前 6000 年。但是，克里特岛上的蛇数量极少，因此这种对于蛇的崇拜风俗或许源自海外，而并非发源自当地。

公元前 20 世纪末期，陶轮技术传入克里特岛。之后，王宫便设立作坊进行大规模生产。其中有一种被称为卡玛莱斯陶器（Kamares Ware），远销埃及和叙利亚。卡马莱斯瓷器的装饰通常在黑色底色上施以白色、红色和蓝色。典型的设计有抽象图案，如卡玛莱斯壶（图 1-42）。另外远销海外的是海洋风格（Marine Style）陶器，应该是为了展示克里特在海洋方面的实力，较著名的是章鱼瓶（图 1-43）。图案的形式适应陶器本身的造型，二者和谐融为一体，极为精彩。

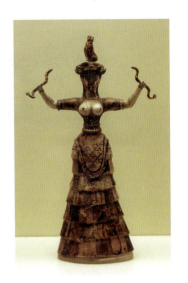

图 1-41 《持蛇女神》，公元前 1500—前 1600 年，希腊克里特岛伊拉克里翁考古博物馆藏

爱琴海地区的金属工匠早在大约公元前 1700 年开始了生产装饰物品以和近东的珠宝商竞争，并且同后者的比拼中学到了诸多技艺。在迈锡尼陵墓出土的《葬礼面具》（图 1-44），形态极为生动，让人怀疑是否从死者面上翻模铸造而成。此外，出土的用于仪典的短剑更是显示出高超的铸造技术（图 1-45）。金银镶嵌图案表现了士兵和三头狮子的搏斗。士兵和狮子的形态刚好符合于剑身，构图考究精致。

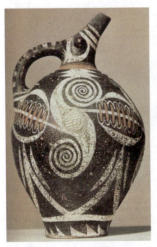

图 1-42 卡玛莱斯壶，公元前 2000—前 1900 年，希腊克里特岛伊拉克里翁考古博物馆藏

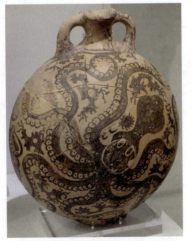

图 1-43 章鱼瓶，约公元前 1500—前 1450 年，希腊克里特岛伊拉克里翁考古博物馆藏

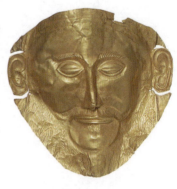

图 1-44 葬礼面具（阿伽门农的面具），出土于希腊迈锡尼宫殿，公元前 1550—前 1500 年，希腊雅典国家考古博物馆藏

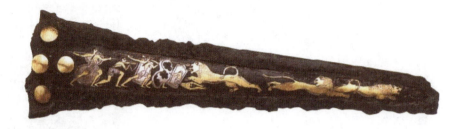

图 1–45　镶嵌猎狮图短剑，约公元前 1550—前 1500 年，希腊雅典国家考古博物馆藏

思考题

1. 请简述工具进步在史前设计中的重要意义。
2. 苏美尔人的设计贡献有哪些？
3. 亚述的浮雕的设计特征有哪些？
4. 古埃及的石建筑技艺体现在哪些方面？
5. 古印度河谷的建筑设计特征是什么？
6. 爱琴文明工艺制造的主要特征有哪些？

第二章　古代设计

（公元前 900—公元 1400 年）

人类的历史从开始之日，活动范围就取决于技术水平。公元前 2000 年在安纳托利亚发明的冶铁技术，在古典时代广泛发展。农具和武器一样可以用铁制作，农业生产率增长，文明核心区域逐渐扩大。约公元前 700 年，安纳托利亚的昌底亚人在块状贵金属块上盖上印章，此后古希腊各个城邦加以改进，货币体系的建立使商业迅速发展。铁制工具的进步，还使人们可以制作性能更好的船舶，使贸易的范围更大、殖民地更多。这些变化，使古典时代的农业和文明的扩展超越过去，出现了地区性的帝国。公元 1 世纪时，汉帝国、贵霜帝国、安息帝国和罗马帝国，连成了一条横贯亚欧大陆的文明地带。

不过，古典时代虽然诞生了古希腊、古罗马、古印度和古中国等伟大的文明，但他们的相互交流是极其有限的，这种情况在中世纪得以改变，欧亚大陆的连接更为紧密并出现了整体化趋势。设计的交流较之古典时代更为频繁。公元 7 世纪开始，伊斯兰世界的武士开始了惊人的征服，逐渐统一了中东地区。在大航海时代之前，中东地区是欧亚大陆交流最重要的枢纽。

第二章　知识导图

第一节　古典时代的设计

古典时代的文明对整个人类历史的影响极为深远。在欧洲，出现了古希腊这样影响欧洲千年的璀璨文明。尽管欧洲的文明并非古希腊这一个起源，但通常认为其文明的成就最高。作为古希腊文明的主要继承者，古罗马在许多方面进行了新的开拓。古希腊文

明正是经过古罗马人的发展深刻影响到全欧洲。在东方,古中国、古印度都发展出了高度文明。无怪乎哲学家卡尔·雅斯贝斯提出过"轴心时代"的著名命题。他认为,公元前800年至前200年,特别是公元前500年前后,是人类文明的"轴心时代",在此期间不同文明均取得了人类精神的重大突破。[①] 就设计史的发展来说,这个时期因技术、制度和文化的演进,也发生了深刻的变革。

一、古希腊

公元前12世纪,位于希腊大陆的迈锡尼文明逐渐衰落,希腊本土在此后的几个世纪进入了"黑暗时代"(Greek Dark Ages)。这里人口锐减,经济凋敝,世界舞台上鲜见来自古希腊的声音。但正是在这一时期,大量新移民进入希腊大陆、爱琴海诸岛和小亚细亚沿地中海地区,带来了铁器时代的先进技术。此时的希腊以农业为主,实行部落制度与贵族统治,活动范围仅限于爱琴海。

公元前8—前6世纪,城邦逐渐取代了部落组织。各个城邦的统治方式并不相同,包括了君主政治(monarches)、贵族政治(aristoi 和 kratia)、僭主政治(tyrannos)、寡头政治(oligoi)以及雅典实行的民主政治(demos)。但是,古希腊人却认同他们拥有着统一的文化身份。在哲学、政治、艺术、文学、体育等方面充满自由精神的探索,成就了古典时代的希腊璀璨夺目的荣光。

古希腊文明之所以取得非凡成就,主要原因有两个方面。其一,古希腊人受到了两河流域和古埃及两个地区文明的深刻影响,并恰到好处地保留了自己的特点。这种特点的保持在古希腊取得希波战争后得以充分肯定和发扬;其二,古希腊城邦的存在,给文化繁荣提供了制度保证。希腊地区被山脉分割成不同的区域,没有大河流域的滋养和广阔的平原,无法建立如古埃及、古印度和古中国的地缘性政治基础。城邦的自由发展,是古希腊在塑造自身文明成就时所具备的独特条件。

古希腊设计品的风格一般可以分为以下5个时期:几何风格时期(The Geometric Period,公元前900—前700年)、东方风格时期(The Orientalizing Period,公元前700—前600年)、古风时期(The Archaic Period,公元前600—前480年)、古典时期(The Classical Period,公元前480—前323年)和希腊化时期(The Hellenistic Period,公元前323—前30年)。

① [德]卡尔·雅斯贝斯. 历史的起源与目标[M]. 李夏菲,译. 桂林:漓江出版社,2019:9.

(一)几何风格时期

1. 工艺制造

据考证,在几何风格之前,第一批古希腊瓶画(vase painting)出现在公元前1050年。相对于此前克里特岛生产的陶瓶上生动的风格化装饰,这种风格主要以简洁的几何纹样和线性装饰为主(图2-1)。这种风格被命名为"原始几何风格"(Proto-geometric),一直流行到公元前900年前后,是后来成熟几何风格的雏形,以雅典出产的陶器最有代表性。1969年在莱夫康迪(Lefkandi)发现的《半人马雕像》(图2-2)是希腊几何风格兴起的著名代表。它由赤土制成,高约36厘米。艺术家用陶轮制作了中空的圆柱形马身,手工塑造了人体的躯干和腿部。可见当时陶轮技术的使用已经较为成熟。设计者保留了雕像前面的孔洞,以确保其在窑中可以正常烧制。

图2-1 原始几何风格双耳瓶,公元前975—前950年,出土于雅典,英国伦敦大英博物馆藏

古希腊的陶器的制作数量庞大,其形态和装饰并非随意为之。古希腊的陶匠逐渐发展出了标准化的陶器形制(图2-3)。不同的形制代表了不同的功用。陶器的制作和表面的装饰涉及复杂的工艺,通常由不同的工匠完成。约公元前800年,人和动物的形象开始大量出现在陶器装饰上。动物一般以程式化的形象重复出现,它们构成了近似抽象图案的装饰带。人物形象普遍拉长,有着三角形的躯干和夸张的四肢。部分陶器还出现了人与动物构成的叙事性图像。雅典是这个时期陶器制作的中心。

几何风格的大型陶器多出土于墓葬。较为著名的是出土于邻近雅典西北角的狄庇隆门(Dipylon gate)的《狄庇隆陶瓶》(*Dipylon Vase*,图2-4)。插图所示的是构成墓葬部件中特大陶器中的一件。陶瓶底部开有孔洞,可使奠酒渗入地下以供祭祀,供墓主享用。在雅典人的丧葬习俗中,死者火化后,骨灰会装入陶瓶。由死者性别决定陶瓶形

图2-2 《半人马雕像》,出土于莱夫康迪

图2-3 陶瓶用途形状示意图

图2-4 《狄庇隆陶瓶》，出土于狄庇隆门，约公元前750年，陶器，高约155厘米，希腊雅典历史考古博物馆藏

状。男性骨灰一般放置在颈柄双耳瓶（neck-amphora）中，女性则常用腹柄双耳瓶（belly-handled amphora）。丧葬陶器的尺寸往往是财富和地位的象征。据此判断，插图中这件高超过1.5米制作精良的陶瓶的使用者应该是一位富有的女性。如此大的陶瓶并非一次成型，陶工先将各个部分造好，后用泥浆和釉粘连起来。《狄庇隆陶瓶》的装饰图案已经较为成熟，包括了回形纹饰（meander）。这种图案又被称作迷宫图案（maze）或古希腊钥匙图案（图2-5）。

这一时期的古希腊金属工艺多采用三角、折线、平行线等几何纹样装饰，包括动物和人物的造型，大多统一在几何形化的样式之中，比如将人的上身、动物的颈、肩概括为三角形，臀部和股部塑造为圆弧形等。设计师们喜爱使用青铜、木头、象牙和黏土创作小雕像。这些小型雕像与同时期瓶画的风格类似。如《青铜马》（图2-6），马的造型类似几何式人像，颈、肩皆概括为三角形，臀部和股部则塑造为圆弧形。作品形式单纯而有力。

2. 建筑设计

古希腊继承了爱琴文明的诸多影响。比如，采用长方形厅堂作为住宅的基本构成元素。由于建筑技术的限制，房屋体量并不大，跨度较窄，形成了狭长的平面。由于贵族的住宅还用来祭祀神祇，早期的神庙采用了与住宅相同的正室形制（图2-7）。为了增大跨度，有的神庙会在中央纵向加一排柱子。部分神庙更趋复杂，分有前后室并添加前廊。建筑材料采用的是木头和生土。

（二）东方风格时期

公元前8世纪中叶到公元6世纪，古希腊人向地中海周围及黑海沿岸地区广泛开展

图2-5（中）《狄庇隆陶瓶》上的回形纹饰

图2-6 《青铜马》，公元前8世纪，青铜，17.6厘米×13.3厘米×3.5厘米，美国纽约大都会博物馆藏

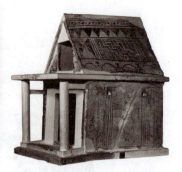

图2-7 《神庙模型》，出土于阿尔戈斯的赫拉圣地，约公元前8世纪，陶制

殖民活动，和古埃及、古亚述和古叙利亚等东方国家和地区贸易交往越发频繁。当时，这些东方文明已相当发达。他们的工匠将先进的织物、金工和陶器等成果带到古希腊。甚至一种新型文字也从东方辗转传入古希腊，《荷马史诗》也在此时期用文字记载下来。公元前7世纪，古希腊的陶工和画工放弃了几何风格，开始了对东方国家动植物纹样和怪兽纹样的模仿。棕榈纹、莲花纹、狮身人面像、狮身鹰头像和狮头、羊身、蛇尾等开始进入古希腊的装饰世界。

1. 工艺制造

几何纹样时期的制陶中心集中在雅典，而东方风格时期制陶地区则比较广泛。其中，最早制作东方风格陶器的是科林斯（Corinth），它地处伯罗奔尼撒（Pelopomesos）半岛和巴尔干半岛（Balkan Peninsula）的交通要道，自古以来就是古希腊和东方世界相连接的贸易中心。公元前7—前6世纪是科林斯生产陶器的高峰期。当地的陶瓶画师制作了一种细腻的光亮黑釉，来描绘黑色剪影或轮廓。之后，再使用尖头工具在轮廓内刻上线条来表现细节。入窑烧制之前，画师会在黑色图像上加入紫红或白色强调细节。学者们将这种绘制方式命名为"黑像式绘画"（black-figure painting，图2-8）。这种技法发明后马上传播到古希腊其他区域，成为当时最流行的陶器装饰风格。

古希腊人有在神殿中摆放鼎来献祭的传统。几何风格时期主要流行的是青铜三足大鼎。它们既是古希腊人给神的礼物，也是财富和地位的彰显（图2-9）。公元前7世纪初，东方风格的大鼎开始流行。工匠有时会在鼎的边缘加上手柄（protomes），外形多为女海妖塞壬（siren）或狮身鹰首兽等近东著名的神兽（图2-10）。

2. 建筑

在公元前7世纪早期至中叶，受古埃及文明的影响，古希腊人开始使用石头取代木头和生土来建造建筑。在克里特岛的普林尼亚斯（Prinias），保存了一座建于约公元前

图2-8 《科林斯黑绘动物双耳陶瓶》，希腊罗德岛出土，约公元前625—前600年，陶器，高约35厘米，英国伦敦大英博物馆藏

图2-9 《奥林匹亚的几何风格三足鼎》，公元前8世纪，青铜，高65厘米，奥林匹亚博物馆藏

图2-10 《青铜狮鹫头》，公元前7世纪，青铜，高25.8厘米，美国纽约大都会博物馆藏

625年的神庙。建筑的平面趋于矩形，门口有三根巨大的方柱，中间的石柱位于中轴线上（图2-11）。在顶部，也就是天窗所在处，有两座女神石像面对面坐着，双手放在膝盖上。她们身着流行于古希腊的女性服装佩普洛斯（peplos），肩上披着精美的斗篷。衣服的下半部分饰有丰富的动物雕刻和几何图案。女神石像戴着高圆柱形王冠以显示神性。她们的脸呈三角形，眉毛和杏仁形的眼睛都采用高浮雕，这是当时东方风格的典型特征。加冕女神是古希腊艺术中常见的一种类型（图2-12）。这座神庙是已知最早的带有雕刻装饰的希腊神庙。

公元前7世纪末，东方风格逐渐衰落，包括陶器装饰、金属工艺和建筑在内的所有造物体系都开始呈现出独特的古希腊风格。

图2-11　神庙平面图，希腊普林尼亚斯

图2-12　神庙过梁，出土于希腊克里特岛的普林尼亚斯，建于公元前625年，石灰石，高约83.8厘米，女神坐像高约81.2厘米，希腊克林考古博物馆藏

（三）古风时期

公元前7世纪到前6世纪，古希腊人的城邦逐渐发展起来。除了希腊本土，出海的移民在意大利、西西里岛、地中海西部和黑海沿岸也建立了城邦。这些城邦之间的经济和文化联系紧密。城邦国家大多是贵族专制政体，也有少数城邦实行平民共和政体。前者多在农业地区，如伯罗奔尼撒和意大利以及西西里岛；后者主要在商业和手工业见长的城邦中，如阿提卡（Attica）和小亚细亚等地区。

1. 工艺制造

古风时期，雅典重新成为制陶业的中心。公元前530年前后，黑像式绘画逐渐过时，红像式（red-figure）的表现手法逐渐兴起。这种方法刚好与黑像式相反：图案保持了陶器本身黏土的颜色，而背景变成了黑色。陶画家将图像的内容勾勒出来，再将背景涂黑色。和用刻刀刻画出来的黑像式图案相比，红像式技法显得线条流畅，细节更为丰富，特别是人物面容的表现更加生动（图2-13）。古风时期，陶器绘画中的人物表现最为精彩，超过了同时期的建筑装饰和雕塑中的人物表现，甚至陶器上出现了三度空间绘画的雏形，是古风时期希腊风格发展的代表（图2-14）。

2. 建筑设计

古风时期，古希腊的宗教开始定型。对英雄等守护神的崇拜从泛神崇拜中脱胎出

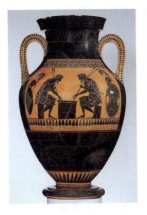 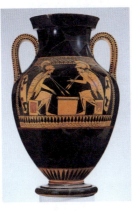 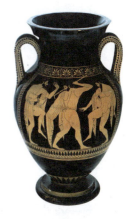

图 2-13　安都基德斯画家（Andokides Paniter，一般认为他发明了红像式瓶画技法），《掷骰子的阿喀琉斯和埃阿斯》，出土于意大利奥维多，约公元前 525—前 520 年，黑像式（左）和红像式（右）陶器，高约 53 厘米，美国波士顿美术馆藏

图 2-14　欧西米德斯（Euthymides）：《三个醉酒狂欢者》（红像式），出土于意大利拉齐奥，约公元前 510 年，高约 61 厘米，德国慕尼黑州立文物博物馆藏

来，产生了一些希腊人共同承认的圣地。神庙用石头和大理石取代了早期的泥砖和木结构，并且形成了一定的形制。既有简单的一两间的柱廊结构，也有复杂的由柱子环绕的柱廊结构（图 2-15）。古风时期，多利克柱式（Doric order）和爱奥尼亚柱式（Ionic order）出现并流行在古风时期之后，爱奥尼亚柱式的变体科林斯柱式（Corinthian）开始出现。至此，对建筑影响深远的柱式体系基本定型。意大利半岛和西西里岛以多利克柱式为主，它们主要体现的是寡头政治的趣味；小亚细亚则以爱奥尼亚式为主，体现的是共和制城邦制度下人民的喜好。科林斯柱式，柱头如旺盛的莨苕叶（Acanthus），其余部分则参考了爱奥尼亚柱式风格，到了晚期古希腊才有所创新，后被古罗马人继承发展（图 2-16）。

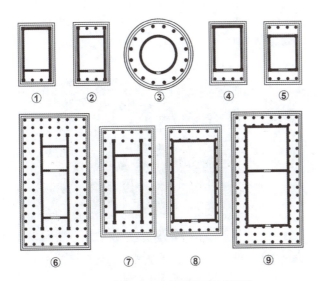

1. 双柱式门廊（distyle in antis）
2. 四柱式门廊（amphidistyle in antis）
3. 圆形建筑（tholos）
4. 单面四柱式（prostyle tetrastyle）
5. 双面四柱式（amphiprostyle tetrastyle）
6. 双排八柱围柱式（dipteral octastyle）
7. 六柱围柱式（peripteral hexastyle）
8. 伪双排柱式六柱式（pseudoperipteral hexastyle）
9. 伪双排柱式八柱式（pseudodipteral octastyle）

图 2-15　古希腊神庙平面图

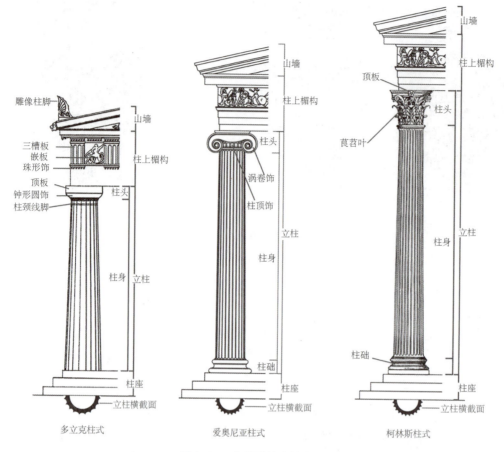

图 2-16 古希腊神庙柱式图

古风时期的建筑装饰趋于复杂,古希腊人开始将雕塑装饰与建筑结合在一起,这很可能来自东方和南方文明的建筑的影响。不过,古希腊神庙中三角形的山墙结构却为构图制造了困难。如何将雕刻合理安排进山墙的三角形之中,成为当时设计师们的难题。其中,较好解决这一构图难题的是埃伊那岛(Aegina)的多利克式阿菲亚(Aphaia)神庙(图 2-17、图 2-18)。这座神庙的山墙装饰主题应该是特洛伊战争。设计师以战争中

图 2-17 阿菲亚神庙平面图(左)与复原剖面图(右)

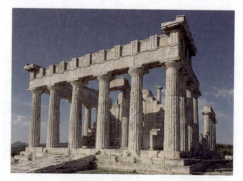

图 2-18 阿菲亚神庙,约公元前 500—前 490 年,希腊埃伊那岛

跌倒的战士形象作为山墙的填充。战士采用了蹲伏、退缩和冲刺等的姿态，逐渐升高到山墙中央雅典娜的身旁（图 2-19）。这样的设计，不但成功解决了构图问题，同时还开始追求人物刻画的自然和解剖的精准（图 2-20）。此类风格在公元前 5 世纪非常流行，标志着设计风格开始向古典时代迈进。

图 2-19　被异地复原后的阿菲亚神庙的西山墙饰，德国慕尼黑古代雕塑展览馆藏

图 2-20　《垂死的勇士》，出自阿菲亚神庙的山墙

（四）古典时期

公元前 449 年，实行专制制度的波斯帝国入侵实行民主制度的小亚细亚的古希腊城邦。许多古希腊城邦团结起来反抗入侵者，雅典起着领袖的作用，并在战争结束后成为事实上的古希腊盟主。公元 480 年，波斯人卷土重来，用更甚于此前的军力入侵希腊，摧毁了包括雅典在内的希腊诸多城市，标志着古风时代的结束。存亡之际，雅典和斯巴达领导了希腊世界击败了强大的波斯帝国。希波战争的胜利，使希腊免遭了东方专制主义的统治，将自身特点延续并发扬光大。特别是以雅典为代表的海军，很多划船投入战斗的士兵是并无财力武装成重甲陆地兵种的贫民，他们取得的胜利使民主政治运动加速发展。战后，希腊人对自身的政治、文化、经济和艺术充满了空前的自信。

公元前 480 年到前 323 年被历史学家断代为古希腊的古典时期，是古希腊文化的黄金时期。这个时期，各种设计门类完全成熟，深刻影响了此后欧洲千年以来的设计的风格趋势和价值评判。

1. 工艺制造

古典时期红像式瓶画仍在制作，但是市场对于对这种陶瓶的需求量却在减少。与此同时，一种白底的新装饰风格开始流行，这种技术发展于公元前6世纪末。与此前的黑像式和红像式技术不同，白底装饰风格的着色不是通过泥浆的涂抹和烧制，而是通过在白黏土表面上使用蛋彩（Tempera）和镀金来实现的。与其他技术相比，白底装饰风格的色彩呈现更为丰富。不过，黑像式和红像式技巧仍被保留。白底装饰风格在公元前5—前4世纪变得非常流行，特别是以小型香油瓶（lekythos）的形式出现，主要用于宗教仪式和丧葬（图2-21）。

古典时代的陶器和雕塑上可以看到古希腊人使用家具的场景。其中最有名的家具是"克里斯莫斯"（klismos）椅子（图2-22）。在一些花瓶的装饰中，可看到椅子被人扛在肩上，可知这种椅子较为轻便。这种椅子具有弯曲的靠背来适合使用者依靠，以及逐渐变细的外弯形桌腿提供稳定性。整个椅子显示出一种优雅的流线型造型。椅子中出现的曲线结构需要一整块木头雕刻而成，或使用嵌入连接，也可能使用热蒸汽来迫其弯曲。

古典时代结束后，这种椅子不再受欢迎。但是，这种风格却在现代设计的发展中出现了两次复兴。第一次是19世纪欧洲的新古典主义时期，设计师们重新燃起了对复古希腊的热情，创造出了很多"克里斯莫斯"风格的椅子（图2-23）。第二次是20世纪兴起的装饰艺术运动（Art Deco），"克里斯莫斯"的造型再次成为设计师青睐的风格。

图2-21 阿喀琉斯画家（Achilles Painter）：《香油瓶》，约公元前440—前430年，白底陶瓶，高约43厘米，希腊雅典国家考古博物馆藏

图2-22 浮雕、陶器装饰上的"克里斯莫斯"椅子

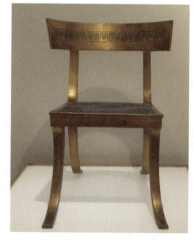

图2-23 "克里斯莫斯"椅子，约1790年，丹麦哥本哈根设计博物馆藏

2. 建筑设计

和此前相比，古典时期的建筑规模更大，结构更合理，装饰更多样化。具有古希腊特色的建筑设计风格完全成熟。这个时期最重要的建筑是帕台农神庙（Parthenon，建于公元前 447 年—前 432 年，图 2-24）帕台农神庙奉献给雅典的保护神处女雅典娜（Athena Parthenos），名字"帕台农"从古罗马时期开始使用，意思是"处女之屋"。这是希腊本土规模最大的多利克柱式建筑，代表了古希腊多利克柱式建筑的最高成就。

古希腊人对于比例之美的追求，在它身

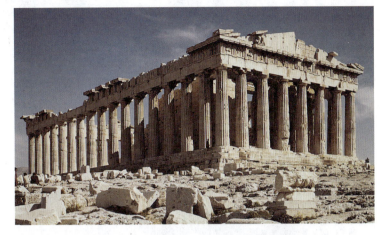

图 2-24　帕台农神庙，公元前 447—前 432 年，希腊雅典

上显示得淋漓尽致。比如，建筑的台基的宽比长、柱子的底径比柱中线距，以及正面水平檐口的高比正面的宽，都接近 4∶9。和此前的多利克柱式神庙相比，建筑的檐部更薄，柱间净空较大，柱子更加修长，整体建筑显得更加挺拔，已经没有古风时代的沉重感。为了使建筑物显得更庄重，所有柱子都略向后倾大约 7 厘米，又向各个立面的中央微有倾侧。越靠外的柱子角度越大，角柱向对角线方向后倾已经达到了约 10 厘米。柱子的延长线，竟可以在 3.2 千米的上空交会。柱子在高 2/5 处稍稍外廓凸出，比柱子上下两端直径多出约 1.7 厘米，使视觉上的柱子富有"弹性"。整个台基是一个极细微向上凸的弧面，额枋和台基上沿都呈中央隆起曲线。人在面对大型建筑时，竖直的平行直线会显得向内凹陷，水平线会向下凹陷。因此柱子的向外微微胀凸和建筑水平线的向上凸起，可以弥补视觉上的塌陷，使整个建筑在视觉上更加饱满。如此大规模建筑，呈现出这般精妙的效果，是建筑师和工匠精微细致地处理的结果，显示出古典时代建筑技艺的巅峰成就。

如果说帕台农神庙代表了古典希腊建筑的庄严和崇高的极致，那么卫城另外两座著名的建筑厄瑞克特翁神庙（Erechtheion，约公元前 405 年完工）和雅典娜胜利女神庙（the Temple of Athena Nike，约公元前 420 年完工）则展现了秀美和精妙。厄瑞克特翁神庙是一座爱奥尼亚式建筑（图 2-25），位于帕台农神庙对面，最知名的设计当属建筑南面支撑着门廊的 6 根女像柱（图 2-26）。这些少女像穿着宽松的长袍，一条腿支撑着身体的重量，另一条腿放松。这种肩线和胯线呈现相反趋势，充满韵律感的姿态被称作"对偶倒列"（Contrapposto），首创于古代希腊。这种风格在希腊化时期和罗马帝国时

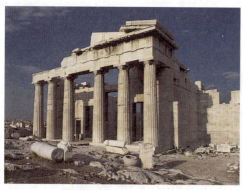

图 2-25 厄瑞克特翁神庙，约公元前 421—前 405 年，希腊雅典

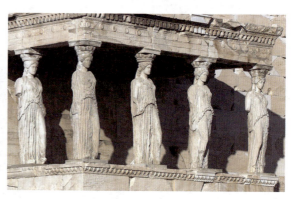

图 2-26 厄瑞克忒翁神庙建筑南面的 6 根女像柱

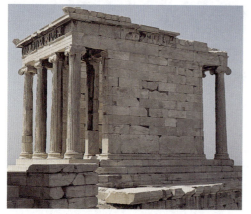

图 2-27 雅典娜胜利女神庙，约公元前 427—前 424 年，希腊雅典

期的雕塑家中得到进一步发展和普及，在中世纪衰落，后来在文艺复兴时期重新出现。雅典娜胜利女神庙也采用了爱奥尼亚柱式（图 2-27），和入口的多利克柱式形成了巧妙的对比。这座神庙最著名的浮雕装饰是《提凉鞋的胜利女神》（图 2-28）。胜利女神在行进中调整凉鞋的带子，姿态生动优美。雕刻家使用石材却表现出了长袍薄纱般的质感，使其紧贴在身上凸显出少女美丽的胴体，技艺超群。

（五）希腊化时期

亚历山大大帝的军事征服使古希腊文化传播到了整个中东。公元前 323 年，亚历山大从古印度退回古巴比伦，罹患疟疾死亡，年仅 33 岁。他的部将为了争夺帝国的权力展开混战。公元前 3 世纪初期，帝国被分成了三个部分。一个是马其顿王国，包括马其顿地区和希腊大陆，形成了疆域不大的希腊化民族王国。一个是托勒密王朝统治下的古埃及，由于地理上有沙漠和大海作为屏障，及其自身具有的丰富自然资源，使它成为三个王国中最持久者。最后一个是塞琉西王国，包括小亚细亚、美索不达米亚和波斯，是三个王国中疆域最大的。在随后的两个世纪中，几个王国相继被兴起的罗马所征服。公元前 30 年，托勒

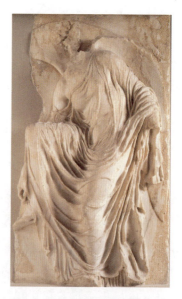

图 2-28 《提凉鞋的胜利女神》，出自雅典娜胜利女神庙南侧栏杆，约公元前 410 年，希腊雅典卫城博物馆藏

密王朝统治下的埃及统治者克利奥帕特去世，埃及成为罗马的一个行省，标志着希腊化时期的结束。亚历山大的帝国虽然短暂，但却将希腊文化广泛持久地传播开来。帝国分裂后的三个世纪中，各个地方的原始文化和外来的希腊文化形成了一个新的混合创造物——希腊化文明。

希腊化时期，思想领域普遍呈现出从理性主义到神秘主义的转变，并寻求个人的解脱。上层知识分子更多在意个人幸福而非社会福利，于是发展出了包括犬儒主义、享乐主义、禁欲主义和怀疑主义等哲学。普通民众开始接纳和信奉来自东方的宗教，这些宗教普遍都包含了追求来世幸福的价值观，以满足现实中遭受战争戕害的民众的情感需要。和哲学以及宗教上的反理性主义相反，自然科学却在希腊化时代取得了极为重要的进步，比如欧几里得《几何原本》、亚历山大图书馆对地球圆周的计算和阿里斯托利对宇宙模型的解读等。在当时，埃及的亚历山大图书馆是世界上最早由国家资助的研究院，收纳了包括天文、解剖、植物学、动物学等学科研究书籍70万余册。这是由于亚历山大的征服大大拓展了市场，人们开始主动探索和改良技术以满足产量诉求。当然，王国之间的战争对武器制作的需要，同样依赖不断进步的科学。

在这种氛围下，设计师们的价值取向较之前辈发生了显著变化。古典时期的设计师寻求理想化和普遍性的真理，希腊化时期的设计师则更多表现个性。英雄的宏大叙事开始让位于凡人的日常生活，冷静克制的风格被戏剧性的表达所取代，这种戏剧性早在公元前4世纪就已经出现，在希腊化时代开始变得更为明显。这种情况，在建筑装饰上最为突出。现藏于德国柏林的帕加马祭坛就是典型的代表。建筑上的装饰带主题是众神和巨人之间的战斗，表现了200多个人物。人物表现极为夸张、扭曲，打破了古典时期的均衡和克制，极力追求舞台效果和戏剧感（图2-29）。

陶器制作方面，黑像式和红像式陶瓶已经在希腊化时期难以觅迹。工匠喜欢使用浮雕来装饰陶瓶，并在公元前4世纪非常流行，希腊化时期也在继续制造。工匠们的灵感来自公元前420年前后于在阿提卡发展起来的"丰富风格"（rich style）。其主要特点是

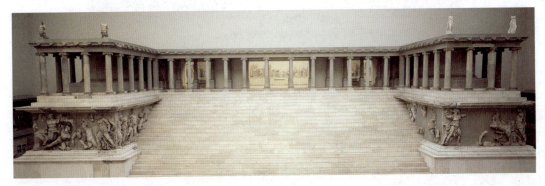

图2-29　帕加马祭坛（重建），原型建于公元前2世纪，原址：土耳其贝尔加马帕加马，现址：德国柏林国家博物馆

使用多种颜色（粉红色、蓝色、绿色、金色）展现多人物构图，并强调女性神话人物（图 2-30）。

二、伊特鲁里亚与古罗马

伊特鲁里亚人（Etruscans）可能是来自小亚细亚的移民，于公元前 9 世纪移居台伯河北面，然后征服南面的拉丁人。在他们的统治被推翻之前，他们将自己所信奉的宗教、设计上的知识，及至通过检查动物内脏来占卜的典型的东方习俗传给了罗马人。伊特鲁里亚人以金属制造业和航海业最为著名，和古希腊、腓尼基人保持着密切的贸易往来。公元前 6 世纪，伊特鲁里亚国力达到巅峰。公元前 5 世纪后，伊特鲁里亚人的势力开始衰落，并最终于公元前 3 世纪被古罗马人征服。

图 2-30　Centuripe ware（也称为东西西里彩陶器），发掘于西西里岛，公元前 3—前 2 世纪，美国纽约大都会博物馆藏

（一）伊特鲁里亚的设计

1. 建筑设计

伊特鲁里亚的宗教生活受到了古希腊人的强烈影响，很多古希腊神被他们加以崇拜并请进了自己的神庙。伊特鲁里亚人的神庙使用木结构，现已损毁仅存石基。但考古学家挖掘出的一些建筑模型，以及根据古罗马建筑师维特鲁威（Vitravius）等人的记载，可以帮助我们复原伊特鲁里亚神庙的形态（图 2-31）。

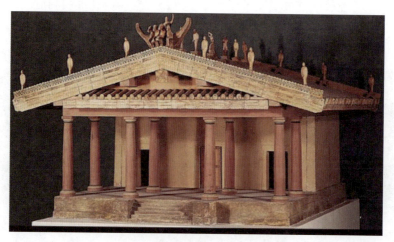

图 2-31　根据维特鲁威记载制作的伊特鲁里亚神庙模型，罗马大学伊特鲁里亚研究学会制，原神庙建于约公元前 6 世纪

伊特鲁里亚的神庙设计与古希腊神庙大体相似，但并非亦步亦趋地模仿。神庙建在与殿体等宽的高台上，南面入口处有台阶，上台阶后是一个由两排立柱支撑的门廊，通过门廊可以进入内殿。柱头风格接近多利克柱式，但柱身没有凹槽。相对于古希腊来说，伊特鲁里亚的神庙显得局促但方正，更类似于日常住宅。建筑有着围廊式建筑和泥墙承重建筑相结合的特色。这些有别于古希腊建筑的特点，最终被古罗马人继承并发展。由于神庙规模不大，山墙上并没有像古希腊人那样做出圆雕和浮雕进行装饰，伊特鲁里亚人将有限的空间用来做石雕，立体的装饰主要表现在后盖额枋和屋檐的陶板上。

目前可见的伊特鲁里亚人的建筑装饰主要存在于陵墓之中。他们和古埃及人一样相信来世，但实行火葬。有些陵墓是在岩石中开凿而成，可能是在模拟日常生活的房间格局（图2-32）。墙壁上是各种生活器具，有些是实物，有些是灰泥堆塑。这种独特的装饰细节，可以看出伊特鲁里亚人想要给死者营造出同人世间一样的生活居所。

2. 工艺制造

伊特鲁里亚有丰富的铁和铜矿资源。到了公元前6世纪，他们的青铜加工水平已经非常发达，铸造了大量的青铜工艺品、武器、餐具和家具用品，数量极为庞大（图2-33）。

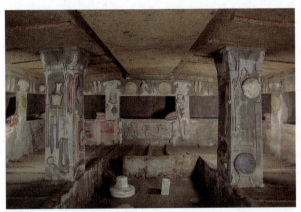

图2-32　伊特鲁里亚陵墓（Tomb of the Reliefs）内部，约公元前3世纪，意大利切尔维泰利

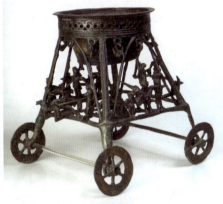

图2-33　青铜四轮祭器，公元前720—前700年，罗马朱利亚别墅国家博物馆藏

成熟阶段的金属工艺作品当属《母狼雕像》（图2-34）。母狼张开的嘴和警惕而紧张的身体都采用了自然主义的手法真实地表现出来，但狼头、脖颈和后背上风格化的卷曲毛发则与之形成鲜明的对比。母狼身下两个孩子是文艺复兴时期被添加上的，表现的是传说中罗马的始祖罗穆卢斯和瑞摩斯。

伊特鲁里亚被古罗马征服后，他们

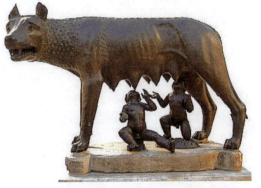

图2-34　《母狼雕像》（Capitoline Wolf），发掘于罗马，约公元前500年，罗马保守宫藏

的艺术家为古罗马人工作。伊特鲁里亚是除了古希腊之外，对古罗马影响最大的文明。

（二）古罗马设计

和希腊半岛山脉遍布的地理环境不同，意大利半岛只有一条南北走向、不难翻越的亚平宁山脉，于是更容易形成统一的国家。公元前509年，古罗马人驱赶了它的最后一个伊特鲁里亚国王，建立了自己的国家，史称共和国时期（Republican period）。凭借军事强力，古罗马在公元前275年统一了整个意大利半岛。古罗马人的扩张引起了与腓尼基人建立的迦太基王国的冲突。经过几次"布匿战争"，古罗马人控制了地中海西部。到公元1世纪末，东起小亚细亚和叙利亚，西到西班牙和不列颠，北至高卢（相当于现在的法国、瑞士的大部以及德国和比利时的一部分），南抵埃及和北非的地区都被古罗马所控制。公元前27年，屋大维取得了"奥古斯都"（Augustus，意为"最高统治者"）称号，宣告着古罗马共和国时代结束。古罗马建立了军事强权专政，成为国力空前强大的超级帝国。此时，它与东方的汉帝国成为闪耀世界文明的两颗明星。

这个时期，古罗马在文化上继承了所有古代文明的成就，受古希腊的影响最为深刻。在伊特鲁里亚人到来后不久，古希腊人在意大利南部和西西里开展了殖民活动。他们为古罗马人带来字母表、神话、宗教习俗以及设计风格等。比如，古希腊神话中的宙斯（Zeus）和阿芙罗狄忒（Aphrodite）分别对应古罗马神话中的朱庇特（Jupiter）和维纳斯（Venus）。

在经济上，古罗马掌握着这个地区最为广袤丰盈的财富。大量的奴隶为古罗马帝国服役。不过，承平日久近200年的罗马减少了奴隶的来源，佃奴制的优越性超过了奴隶制。公元3世纪，佃奴制逐渐代替了奴隶制，意大利的经济趋向自然经济。此时的宗教方面，基督教也开始传播。

公元4世纪，古罗马分裂为东西两部分。西罗马在公元5世纪持续受到经济文化都很落后的民族的攻击，最终在公元476年被西哥特人废黜最后一位君主罗慕路斯·奥古斯都（Romulus Augustulus，约公元463—511），西罗马帝国宣告灭亡。东罗马演变成封建制的拜占庭帝国，直到1453年被奥斯曼帝国所灭。

1. 建筑设计

古罗马建筑继承了以古希腊为代表的古典时代的先进建筑文化，发展出了宏伟而具有纪念性的空间形式。对古希腊柱式的继承和发展，以及天然混凝土的发明和使用，使古罗马人创造了拱券、穹隆十字拱等新的建筑结构。古罗马人建筑规模之大、数量之多、质量之高，达到了古典时代最高成就。

古罗马建筑之所以能够取得如此高的成就，主要原因有以下四点。第一，古罗马统一了地中海沿岸拥有当时最先进建筑文化的地区，整合了当地的建筑资源和材料，将他

们的建筑师和工匠收为己用,将建筑技巧加以吸纳。其中,尤其是古希腊和伊特鲁里亚的贡献最大。很多古罗马的建筑营建活动,就有大量古希腊人和伊特鲁里亚人的参与。第二,古罗马人的奴隶制度在公元前2世纪到公元2世纪达到极盛,使其拥有了古典时代最高水平的生产力,可以承担大型和大量建筑的营造。第三,古罗马建筑的服务对象范围大大超过此前的地中海文明。古罗马人丰富的公共世俗生活的需求,激发了其建筑创作的热情,建筑类型极为多样。第四,古罗马人基于丰富、大量的建筑实践,建立了建筑理论的早期形态,对西方建筑乃至整个世界建筑都产生了深远影响。

(1)券拱技术

古罗马建筑设计最大的贡献是发展了券拱技术。此项技术的应用,使古罗马建筑和古代其他任何国家的建筑都判然有别。事实上,两河流域、古埃及和古希腊人已经懂得运用拱券,但仅限于小型建筑。伊特鲁里亚人创造性地将拱券结构运用到较大的建筑中,比如宏伟的城门和陵墓之中。但真正使拱券技术广泛运用,并施展到大型建筑中的是古罗马人。

古罗马券拱结构发展的关键材料基础是天然混凝土。公元前3世纪—前1世纪,古罗马人在灰泥混合碎石建造房屋时发明了天然混凝土,主要成分是火山灰,加上石灰和碎石等混合。这种材料浇筑建筑,凝结性强、坚固、防水。起初用它来填充建筑台基和墙垣砌体里的空隙,约在公元前2世纪时它成为独立的建筑材料。公元前1世纪中叶,天然混凝土几乎可以全部取代石材而构成券拱结构。天然混凝土的原料的开采和运输都比石材成本低,建筑的速度也大大加快。券拱技术决定性影响了建筑的平面形制和空间的组合方法,使古罗马人的建筑物能够跨越更大的距离或覆盖很大的空间。这些都是此前使用梁柱结构所难以达到的。从某种角度而言,古罗马人发达的城市公共生活,就依赖于这种技术支撑。比如,公元前144年建造的马尔采(Marcia)水道,有长达有10千米就架设在一系列的拱券之上(图2-35)。古罗马人在券拱结构的基础上建造出巨大而饱满的穹顶,成为古罗马建筑的代表性特征,经典作品是古罗马帝国时期的万神庙(Pantheon,图2-36)。

筒形拱和穹顶构成了建筑的壳体结构,可以抵御风寒雨雪,获得一个可利用的内部空间,但是沉重的筒形拱和穹顶需要连续的承重墙来负荷它们,内部空间封闭和有限,因此人们开始尝试突破承重墙的限制。到了公元1世纪中叶,古罗马人发明了十字拱。十字拱是在筒形拱的基础上发展起来的,由两个筒形拱直角相交而成,相交处的平面投影呈十字形。十字拱覆盖在方形平面上,只需要四角有支柱,能使建筑物的内部空间宽敞且利于采光,促进了建筑平面的模数化,是拱顶技术(Vaulting)的重大进步。古罗马的卡拉卡拉浴场的温水浴大厅即是运用十字拱的典范(图2-37)。

(2)柱式的发展

古罗马人继承古希腊人的三种柱式,并根据自身建筑的功能和审美需求加以改变。

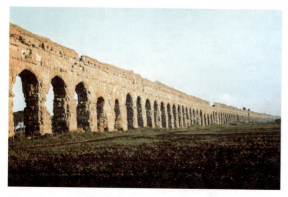

图 2-35　马尔采水道之一段，全长约 91 千米，公元前 144 年，意大利罗马

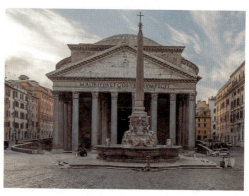

图 2-36　罗马万神庙，公元前 118—前 125 年，意大利罗马

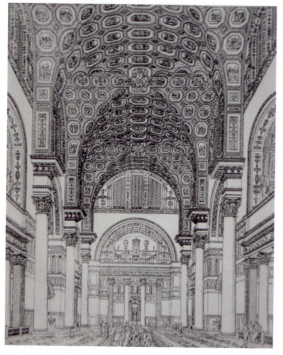

图 2-37　卡拉卡拉浴场大厅复原图（1899 年绘制），公元前 201—前 216 年，意大利罗马

古希腊多利克柱式不合古罗马人的趣味，被改变得最多，甚至部分地区直接淘汰。爱奥尼亚柱式和科林斯柱式更受到古罗马人的喜爱，因为它们更加符合他们对大型公共建筑华美壮丽的追求。

公元前 4 世纪，受在今意大利境内的古希腊城邦的影响，古罗马人在多利克柱式的基础上创造了托斯卡纳柱式（Toscan Ordre）。托斯卡纳柱式与伊特鲁里亚建筑中的圆柱颇为类似，柱身没有凹槽，柱高为直径的 6~7 倍，柱上楣没有任何装饰。公元前 2 世纪之后，古罗马人又对古希腊的爱奥尼亚柱式和科林斯柱式加以改进，将科林斯式的忍冬草柱头装饰与爱奥尼亚式的涡卷柱头结合起来。古罗马时代，西方建筑的 5 个古典柱式已经正式确立：古希腊的多利克式、爱奥尼亚式、科林斯式，以及古罗马的托斯卡纳式和组合柱式。

由于古罗马建筑规模、重量远超古希腊，因此柱式结构的承重功能被券拱和其墙体支撑所取代。功能转化，形式也需相应改变，于是设计师们创造了券柱式，罗马斗兽场即其代表之一（图 2-38）。主要分为两种形式：一种是把券洞套在柱式的开间里，柱子和槽部等保持原有的比例，但开间放大，柱子凸出于墙面约四分之三柱径。这种方式最为流行，可以负担大型建筑。柱子可以装饰那些又大又厚的墙和墩子，设计风格上也可以和流行的梁柱结构风格相协调。另一种是把券脚直接落在柱子上，中间垫有小段槽部，这种样式被

称为连续券。但连续券只适用于较轻的结构，因此不如前一种方式普遍，该形式在共和末期产生，到帝国末期也不是十分流行。券柱式的出现，大大丰富了建筑构造手法，成为西方建筑语汇中非常重要的组成部分。

（3）建筑装饰

古罗马人通过湿壁画（fresco）技法创作的建筑装饰非常知名。考古学家发掘了被维苏威火山喷发所掩埋

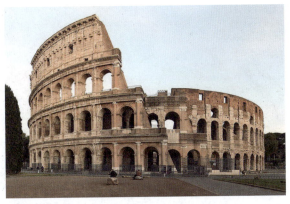

图 2-38 罗马斗兽场，约公元前 70—前 80 年，意大利罗马

的古罗马城市庞贝和赫库兰尼姆，它们完整呈现出古罗马室内装饰风格的变化。这种建筑装饰，需要先在墙壁上涂抹灰泥，有时富裕的家庭还会在其中掺入大理石粉。在灰泥尚未干燥时，画师便开始在墙壁上使用石灰调和的颜料进行绘制，有时也会与蜡混合用于某些饰面。作品完成干燥后，工人会把墙面抛光以模仿大理石的质地。学者们按照壁画呈现的特征和时间，分成了四种风格。

共和国时期形成了第一和第二两种风格。第一风格（约公元前 200—前 80 年）主要目的是利用彩色灰泥的绘制来模仿昂贵的大理石。设计师和工匠精细描绘了大理石花纹，让人感觉墙面是被地中海沿岸各个著名采石场运来的大理石建造而成（图 2-39）。事实上，这种风格并非古罗马人的原创，早在公元前 4 世纪，古希腊已经广泛流行这种风格。

一般认为，古罗马人真正原创且发扬光大的是第二风格（约公元前 80—前 15 年），也有少部分学者提出第二风格在古希腊存有先例。这种风格与第一风格大不相同，装饰者不是要营造昂贵的大理石墙壁效果，而是通过描绘三维场景扩大视觉空间，如表现在舞台上的人物，以及城市和风景来打破房屋四壁的束缚（图 2-40）。

第三风格（公元前 15—公元 45 年）重新使用纯色强调墙壁表面，但要加上纤细和怪诞的风格化建筑细节。建筑结构中还包含小而精致的装饰图案（图 2-41）。与前两种风格相比，这是一种更强调装饰性的风格。远远望去，墙壁上像是挂了绘画作品一样。

第四风格（开始于公元 45 年）是前三种风格的复杂综合。历史、神话场景、风景和城市景观，甚至肖像画和静物画等都可以在第四风格中加以呈现。较为知名的当属

图 2-39 第一风格（也称为石匠风格）壁画，约公元前 200—前 80 年，意大利赫库兰尼姆人住宅通道内

图 2-40　第二风格壁画《酒神节的神秘场景》局部，约公元前 60—前 50 年，意大利庞贝秘仪庄园 5 号房间内

图 2-41　第三风格壁画局部，约公元前 10 年，美国纽约大都会博物馆藏

图 2-42　第四风格壁画，公元 70—79 年，意大利庞贝维蒂住宅伊克西翁室内

庞贝维蒂住宅（House of the Vetti）中的伊克西翁室（Ixion Room）的壁画（图 2-42）。这里是别墅区的厅。房间中，第一风格出现在底部。大面积的白色区域和悬浮在中间的绘画则使用了第三风格。而这些断断续续的情节，不同质感的彰显，是第四风格的明显特征，也显示出古罗马风格中一直存在的折中属性。

除了湿壁画，镶嵌画也被用来装饰建筑。早期的镶嵌画一般被用来装饰地面，比如《伊苏斯之战》（图 2-43）。古罗马时期，镶嵌画的适用范围已经可以拓展到墙面和天花板。墙面镶嵌画的早期例子（图 2-44）位于赫库兰尼姆"尼普顿与安菲特律特之家"（House of Neptune and Amphitrit）。壁画中展现了海神尼普顿和他的妻子。这个房间还设置了喷泉，壁画的主题便与其产生了呼应。

古罗马衰落后，镶嵌画在中世纪广泛运用。

（4）建筑理论

古罗马发达的建筑事业，除了留下了大量建筑之外，建筑理论也影响深远。其中，影响最大的是维特鲁威（Marius Vitravii Pollinis，公元前 84—前 14 年）撰写的《建筑十书》（De Architectura Libri Decem）。维特鲁威早年先后在恺撒和屋大维（公元前 31 年执政，公元前 27 年称奥克斯都，公元 14 年去世）麾下从军，受到屋大维的信赖和支持。公元前 33 年—前 20 年，维特鲁威倾尽全力完成了《建筑十书》。

该书分十卷，囊括了建筑师的培养、建筑构图做法、柱式研究、城市规划、各项建

筑物设计原理、建筑材料学、建筑构造学等内容。该书奠定了欧洲建筑科学的基本体系，总结了古希腊和早期罗马建筑的实践经验，全面地建立了城市规划和建筑设计的基本理论。维特鲁威强调建筑物应具有三个属性：牢固、实用和美观（firmitas, utilitas, venustas），至今仍是建筑价值取向的重要参考。文艺复兴时期，《建筑十书》已经成为成了欧洲建筑师的基本教材，后来成为影响世界建筑发展的理论基石。

2. 工艺制造

古罗马人对战争用品的需求激发了创造力，因为只有足够的兵器和军队，对外扩张才能持续。古罗马人成功开发了水力，在公元前2世纪前半叶，直轮水磨开始在古罗马帝国广泛应用于切割大理石及锻造铁。

图 2-43　镶嵌画《伊苏斯之战》，公元前 120—前 100 年，原址：庞贝牧神之家，意大利那不勒斯国家考古博物馆藏

图 2-44　镶嵌画《尼普顿与安菲特律特》，约公元 20 年，尼普顿与安菲特律特之家

他们充分认识到铁的真正价值，将铁原料广泛用于铸造战剑等武器。到了公元前1世纪，锡拉库扎（Syracuse）和雷焦（Reggio）等城市已经开设了大规模装甲工厂。古罗马的金属匠人忙于军事工具的制作，包括盾牌、战剑、头盔等。较为知名的是克罗斯比·加勒特头盔（Crosby Garret Helmet，图2-45）头盔使用了自然主义的表现手法，造型极为生动。此外，床弩炮（ballista）和蝎式弩（scorpio）等远程弹射的武器也被制作出来，这些攻城机械设备结构十分复杂，是工程师投入大量精力得来的结果。

古罗马人除了在建筑、军备武器、道路和桥梁铺设等公共设施投入大量精力之外，还非常注重制作手工艺品。他们的手工艺品制作精良，品类繁盛，远超其他早期文明。其中，银器是非常杰出的代表。在对外战争中，古罗马帝国掠夺了大量的银及银器，加之帝国时期奢侈豪华的炫耀风气，银器工艺快速发展。古罗马人认识到黄金适宜制作体积较小的佩饰品，而银器才适合制作带有神话故事情节的浮雕。并且，银器量大且价值较为低廉（图2-46）。

陶器方面，古罗马人未能达到古希腊人所达到的成就。他们缺乏像古希腊人那样在陶器上传递信息、进行说教和哲学阐释的热情。在家具方面，古罗马人同样未能像古希腊人一样创造出比肩"克里斯莫斯"椅子那样优雅的家具。相比古希腊人在造物中追求事物本质的强烈哲学使命感，古罗马人更热衷于在家具中添加冗余的装饰。

玻璃制品是古罗马手工艺制品中的佼佼者。玻璃吹制技术在公元前1世纪发明，熔化后的玻璃通过由内而外吹胀可以被塑造成容器或其他物品。古罗马人还精通玻璃切削，将玻璃表层制成浮雕图形。公元前1世纪的波特兰花瓶（Portland Vase）就是其中的杰作（图2-47）。双耳瓶外层覆盖着一层坚硬的白色玻璃，雕工雕刻了两个不同的场景，含有7个人物。尽管画面让人很容易联想到神话题材，但人物的身份却难以确定。古罗马人不像古希腊匠人在陶器上表现某些特定的神话故事，而更体现纯粹意义上的审美诉求。

图2-45 克罗斯比·加勒特头盔，公元2世纪末—3世纪初，私人收藏

图2-46 波特兰花瓶，公元前1世纪，英国伦敦大英博物馆藏

图2-47 古罗马银盘，公元1—2世纪，美国纽约大都会博物馆藏

第二节 中世纪的欧洲和伊斯兰世界

中世纪的开端和古典时期类似，都是以侵略展开：古典时期肇始于多利安人对巴尔干半岛的征服和雅利安人进入印度次大陆；中世纪开始时有日耳曼、匈奴和突厥等游牧民族的侵略。但是，中世纪的侵略者却不似早期多利安人和雅利安人那样，近乎直接毁灭原住民的文明，而是与各地根深蒂固的传统文明进行融合。历史上首次出现了庞大的帝国，它们不但和古典时期一样占据着大河流域，而且范围极大，甚至扩大至欧亚大陆

的大部分陆地。伊斯兰帝国在公元8世纪中叶，国土已经从比利牛斯山脉扩展到了印度洋，此后几个世纪更是扩张到中亚、东南亚和非洲。他们占据着中东——欧亚大陆交流的陆上要道。13世纪，蒙古帝国成为欧亚大陆有史以来最大的帝国。诸帝国的空前辽阔消除了地区孤立，使商业交流、技术互通以及宗教传播都远远超过古典时期的强度，设计发展进入了迅速发展阶段。

一、中世纪的欧洲

公元330年，君士坦丁大帝将古罗马帝国首都迁往古希腊城市拜占庭，这一权力中心的转移造成了帝国的逐渐分裂。到了公元395年，古罗马帝国彻底分裂为东西罗马。西罗马仍将罗马作为首都，大体上包括了意大利和它以西的部分；它的东边是东罗马，首都是黑海口上的君士坦丁堡（Constantinople），东罗马后来被称作为拜占庭帝国（Byzantine）。西罗马以拉丁语系为主，东罗马以希腊语系为主。公元479年，西罗马帝国灭亡。东罗马帝国则得以幸免，但百年之后，东罗马帝国的非洲和西亚部分被伊斯兰世界到来的强大军队所占领。11世纪，土耳其人又占领了小亚细亚的大部分，拜占庭帝国在意大利西部的最后领土则被诺曼人侵吞。后期的拜占庭帝国偏安于巴尔干和希腊，直到公元1453年被土耳其人灭亡。历史学家将西罗马灭亡到14—15世纪资本主义萌芽的这段时期称为中世纪。

中世纪的欧洲主要的意识形态是基督教。帝国的分裂也造成了宗教的分裂，基督教分为东西两派。西欧是天主教，东欧是东正教。天主教的首都在罗马，东正教的在君士坦丁堡。罗马天主教会保持着对于皇权的独立性，逐渐成为国际性组织，而东正教则将教权和皇权集于一身。总体来说，这一时期的基督教统治着人们的精神生活，几乎决定了人们生活的一切方面。《圣经》成为人们遵循的最高权威。因此，绝对的标准压倒了具有怀疑精神的科学探索和理性思维。教会敌视古典时代以希腊和罗马为代表的自然主义风格和科学态度。不过，拜占庭帝国一直保存着古典文化的余韵，并不断回溯给西欧。

西欧的文明史，从罗马帝国末年到10世纪被称作早期基督教时期（Early Christian Period）。之后进入了罗马式时期（Romanesque，11—12世纪）和哥特式时期（Gothic，12世纪中叶—15世纪）。拜占庭帝国则一直延续了晚期罗马文明的影响，并且和古希腊以及中东加以融合。虽然二者都处于中世纪的历史时期，但在文化、宗教、语言和制度等方面都呈现出显著差异，其设计的发展也呈现出不同的面貌。

（一）建筑设计

宗教建筑成了此时唯一的纪念性建筑。宗教的分裂、语言的相异以及政治需求的不

同使欧洲的建筑体系在东西方分别成两个体系。西欧的天主教堂和拜占庭的东正教堂，在形制、结构乃至风格上都不一样。公元4世纪，当基督教取得合法地位后，教堂开始仿照古罗马时期的巴西利卡（Basilica）的形制建造教堂（图2-48）。巴西利卡本来是一种可容纳大量人群集会的建筑，内部空间宽阔，适合基督徒聚众举行仪式。这些早期的巴西利卡式教堂流行到罗马帝国的全境。后来，随着帝国的分裂，东欧的东正教教堂吸收了当地的建筑经验发展出了集中式形制，西欧的天主教教堂则在继承巴西利卡形制的基础上发展了古罗马的筒形拱顶结构。

1. 拜占庭建筑

拜占庭建筑的代表是东正教教堂，它的主要成就是创造了把穹顶支承在4个或者更多的独立支柱上的结构方法，形成了集中式建筑形制。发展集中式教堂的决定性结构因素是穹顶。不同于古罗马人使用的穹顶直接坐落于圆形鼓座上，拜占庭的穹顶可以和正方形相连接。如何解决两种不同几何形态空间的连接是最关键的问题。拜占庭的建筑师借鉴了巴勒斯坦的传统，发展出了帆拱技术（Pendentive，图2-49）解决了这个问题。这种技术关键是，正方形的每一条边上发券建一个拱，每两个相邻的拱之间砌筑球面的三角形结构，即帆拱，然后在4个帆拱的上部加盖穹顶。这种球面三角形非常类似当时海船使用的三角帆，于是得名帆拱。

这个结构方案可以使穹顶和方形平面的衔接流畅自然，更重要的是把荷载集中到4角的支柱上，摆脱了承重墙，使穹顶下面的空间得到了极大解放，建筑施工也更加方便。按照这个原理，穹顶可以适应8个、10个支柱上，也就是适应各种正多边形平面。比起古罗马的穹顶，这是一个重大意义的进步。因为古罗马的穹顶必须依赖承重墙，只能有圆形的平面和封闭的空间，如万神庙。而古罗马的十字拱虽然能摆脱承重墙，但建筑构图的集中性上远不能达到要求。拜占庭设计师的伟大创举，造就了一批宏伟壮丽的伟大建筑。其中，圣索菲亚大教堂是最杰出的代表（图2-50）。

在释放了穹顶下的空间后，拜占庭的设计师们开始解决穹顶的侧推力问题。他们在

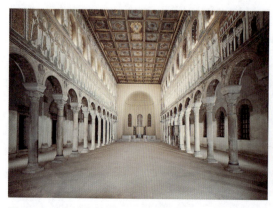

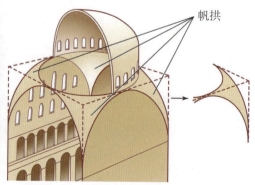

图2-48 克拉赛的圣保利奈尔教堂（S. Apollinare）内部，公元6世纪，意大利拉文纳

图2-49 帆拱技术示意图

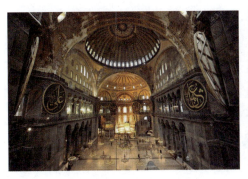

图 2-50　圣索菲亚大教堂（S.Sofia），约公元 532—537 年，土耳其君士坦丁堡

图 2-51　威尼斯圣马可教堂，1042 年起建，1071 年完工，意大利威尼斯

四面对着帆拱下的大发券砌筒形拱来抵挡穹顶的推力。教堂中央的穹顶和它四面的筒形拱成等臂的十字，得名为"希腊十字式"。此外，设计师还在中央穹顶四面用 4 个小穹顶代替筒形拱来平衡中央穹顶的侧推力。中央大穹顶统摄和四面 4 个小穹顶，结构更加紧凑。这种形制在东欧广泛流行。在意大利，也存在这种结构的教堂，知名者如威尼斯圣马可教堂（St. Marco，建于 1042—1071，图 2-51）。

拜占庭建筑除了创造出新的结构之外，也发展了室内装饰，特别是镶嵌画和壁画。工匠们用彩色大理石来贴平整的墙面，但穹顶和拱券等弧形表面显然不适用这种装饰，镶嵌画和粉画就有了用武之地。可惜的是，拜占庭建筑内部的大量装饰都已被后人破坏。不过，人们可以在今意大利境内的拉文纳（Ravena）见到拜占庭辉煌的室内装饰（图 2-52）。

2. 西欧建筑

西罗马帝国灭亡后，西欧一片狼藉，远不能与拜占庭帝国相比，建筑活动一落千丈。直到 10 世纪后，随着自然经济的突破，以及手工业工匠和商人为主体的市民们的崛起，建筑活动才开始兴盛。建筑活动不再限于教堂，而延伸到了世俗领域，技术发展大大提高。到了 12 世纪，市民们争取城市的自由独立，以及世俗文化对宗教神学的冲击，都在建筑中有所展现。由于地区之间的交流增加，建筑的地域性削弱，西欧的建筑尤其是天主教堂在 15 世纪已经呈现出较为统一的风格和形制。此外，拜占庭和阿拉伯文化也通过贸易和战争影响了 11 世纪末之后的西欧建筑。从建筑的做法和风格上来说，罗马帝国末年到 10 世纪的建筑营造主要是巴西利卡式的，11—12 世纪建筑形成罗马式风格（Romanesque），并最终在 12—15 世纪到达了建筑的最高成就哥特式风格（Gothic）。

（1）早期巴西利卡式建筑

公元 4 世纪，当基督教在罗马获得合法地位后，信众和教会依照传统的巴西利卡的样子建造教堂。这种教堂是长方形的大厅，纵向的两排柱子把它分为三个空间，中央较宽较高的是中厅，两侧较矮较窄的是侧廊。巴西利卡使用木构架作支撑，支柱较细，内

部疏朗，便于群众聚会。西欧教会重视教堂仪式，信徒须朝东面向耶路撒冷方向礼拜。于是巴西利卡的圣坛放在东端，大门因而朝西，成为普遍形制。为了突出东部圣坛的重要性，教堂用半个穹顶或伞形屋顶将其覆盖，使其处于建筑内部信徒面对的中心。圣坛之前是祭坛和唱诗班席位（图2-53）。随着宗教仪式日趋复杂，主持和参与的教士和信众增多，为区隔而在祭坛前增建一道横向的空间供教士专用。这个空间在高度和宽度上都与中厅保持一致。于是，纵横两个中厅高出，从高空俯瞰就形成了一个类似于十字架的建筑平面。这种形制就是主要用于西欧的天主教堂的拉丁十字式。西欧巴西利卡教堂的拉丁十字式和拜占庭的希腊十字式，成为中世纪教堂最为常见的两种教堂平面。

（2）罗马式建筑

中世纪之初，券拱技术除了保留在意大利北部部分地区之外，在大部分西欧地区都已失传。由于巴西利卡教堂都用木屋架而极易着火，工匠们开始从过去的建筑技艺中寻求经验。10世纪起，券拱技术从意大利北部流传到莱茵河地区，进而在西欧复兴。由于券拱技术在古罗马时代最发达，人们便把10世纪之后的建筑称为罗马式建筑（Romanesque Architecture）。罗马式建筑繁荣于11—12世纪，在部分国家持续到了13世纪，之后就被哥特式建筑所取代。

11世纪极为盛行的朝圣活动极大地促进了罗马式建筑的流行。大量狂热的信徒徒步百里甚至前往收藏着"圣骸"或"圣物"的教堂朝圣。教会沿着朝圣的路途修建了大量朝圣教堂（Pilgrimage Church），是典型的罗马式建筑。总的来说，罗马式建筑有以下一些共同的特征：首先，罗马式建筑拥有巨大而厚重的体量感。这种观感很大程度上是源于材料和技术上对古罗马建筑的回归——石质材料的使用和古罗马的拱顶制造技术的复兴。沉重的拱顶需要厚重的墙壁和巨型石柱支撑，建筑的沉重和庄严之感倍增。从功能上看，当时的欧洲兵荒马乱，这种形态的建筑适合了当时的需要，坚固而防火，比早期的巴西利卡式木结构建筑更为实用。其次，罗马式教堂具有宏大的室内空间，来满足礼拜仪式的复杂化和信徒的增加。在罗马式教堂中，三堂和五堂的中厅非常多见，加洛林

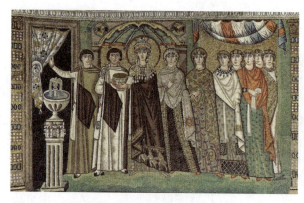

图2-52 《皇后泰奥多拉及其随从》，约公元547年，意大利拉文纳圣维塔莱教堂半圆室南墙

图2-53 旧圣彼得大教堂复原模型，公元319年，意大利罗马

形制的双耳堂和双半圆形后堂也被采用。圣坛区域扩大，增设了后堂回廊以及附设的礼拜堂。一般认为，法国图尔的圣马丁大修道院教堂（Abbey Church of St.Martin in Tours, 1003—1014）的形制是其代表：采用巴西利卡平面，建有石质筒形拱顶和大型耳堂，后堂回廊由若干礼拜堂环绕，从而满足大量信徒往来参拜的需要。不过，罗马式风格尽管超越了国界，但在不同的国家和地区，由于政治见解和宗教理解的不同，仍有风格上的很大差异。

（3）哥特式建筑

12—15世纪的西欧，出现了以法国的城市主教堂为代表的哥特式建筑（Gothic Architecture），这是中世纪建筑的最高成就。这一时期，逐渐兴起的资产阶级和王权开始合作，同封建分封进行斗争。城市获得解放，王权领地逐渐扩大。随着手工业行会和商业行会的普遍建立，职业工匠的数量和水平开始提高，建筑上的结构创新有了技术上的保障。市民团体的力量开始壮大，更多的市民文化渗透到教堂建设中去。其中，最重要的变化是市民们从信仰救世主转向信仰圣母。相对于前者的严厉，后者的慈悲更让市民们便于将世俗文化融入。于是，城市的主教堂大多献给圣母，除了承担宗教职责，还成为城市的公共生活中心。占据城市建筑主导地位的教堂开始世俗化了，成为城市解放和富强的纪念碑。仅在12—15世纪的法国，就有60多座城市主教堂出现。这就是伟大的哥特式教堂时代。

判断哥特式教堂的依据是建筑的结构方式。这种结构初成于巴黎北区王室的圣德尼教堂（St. Denis，建造于1137—1144），这是法国国王的权臣、圣德尼教堂院长絮热（Suger，1081—1154）主持的第一个哥特式建筑（图2-54）。之后，这种结构在夏特尔主教堂（Chartres Cathedral，建造于12世纪中叶）和巴黎圣母院（Notre Dame，建造于

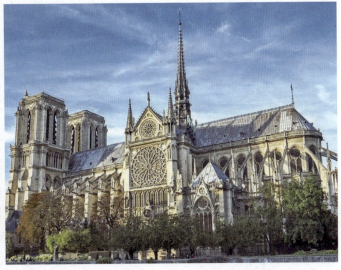

图2-54　回廊和放射状的小礼拜堂，建于1132—1144年，位于法国巴黎圣德尼教堂内

图2-55　巴黎圣母院，建于1163—1345，法国巴黎

1163—1345，图2-55）彻底成熟，最繁荣时期的作品有兰斯大教堂（Reims Cathedral，建造于1179—1311）和亚眠大教堂（Amiens Cathedral，建造于1225—1269）等。到了15世纪，西欧各国的哥特式教堂的形制基本趋同，并且发展出了极为繁缛的装饰。

哥特式建筑的最大特征是采用尖拱（pointed arch，或称尖拱券、尖券）和肋架拱顶（ribbed vault）作为教堂承重构件（图2-56）。尖拱的拱肋构成了哥特式教堂的基本承重骨架，在肋拱之间填以轻薄的石片。此前的罗马式教堂围护部分厚度在60厘米以上，此时仅需要25~30厘米的厚度，便大大减轻了拱顶的重量和侧推力。支撑拱顶的柱子变得更细，厚重的墙壁不再需要，而配以成片的花饰窗格（tracery），采光远远超过罗马式建筑，光影绚丽的宗教神圣性也远胜于罗马式建筑的室内壁画。后来，哥特式建筑师还设计了飞扶垛（Flying buttress），来支撑中殿的拱顶结构（图2-57）。支撑飞扶垛的墙垛突出在侧廊之外很宽，13世纪后，建筑师就在它们之间装修成了礼拜堂。哥特式教堂的结构技术创造了很多崭新的纪录。例如，在中厅高度上，巴黎圣母院达到了32.5米，沙特大教堂36.5米，亚眠主教堂竟然达到了42米。外部形态上，塔楼的高度在视觉上最为撼人，德国的乌尔姆主教堂高达161米。哥特式建筑整体显示出向上升腾之感，宗教诉求和城市精神在这里达到了完美的结合。

学者们将哥特式建筑的发展分期归纳如下：约1130—1240年是早期到盛期哥特式；约1240—1350年出现了辐射式（Rayonnant）和盛饰式（Decorated）；约1350—1500年是晚期哥特式，出现了火焰式（Flamboyant），以及垂直式（Perpendicular，图2-58）。我们将这些风格的类型、时间、分布地区、主要特征和代表性作品总结为表2-1。

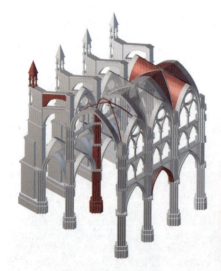

图2-56 哥特式建筑结构示意

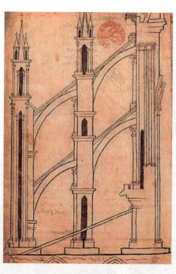

图2-57 兰斯大教堂的飞扶垛，由Villard de Honnecourt绘制

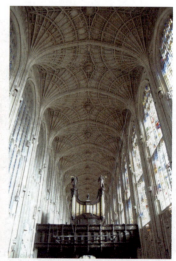

图2-58 英国剑桥国王学院礼拜堂内景，建于1441年

表 2-1　哥特式教堂概览

类　型	主要分布地区	主　要　特　点	代　表　作　品
早期到盛期哥特式	法国	形成了哥特式教堂的基本结构特征，完成了对罗马式教堂的取代。	巴黎圣母院 兰斯大教堂 亚眠大教堂
辐射式	法国	术语来源于圆形花窗中的辐射状图样，建筑室内外几乎无节制用了该类型的装饰，使建筑产生一种玲珑剔透的装饰效果。	法国巴黎圣礼拜堂（La Sainte-chapelle）
盛饰式	英国	墙体完全被花饰窗格所取代，建筑内部拱顶的拱肋数目增加，建筑富丽至极。	英国德文郡埃克塞特大教堂（Exeter Cathedral, Devon shire）
火焰式	法国	受到英国的"盛饰式"影响，形成了法国哥特式建筑的最后发展阶段风格。建筑师将巨大的拱券、拱肋和柱子连为一体，在室内外的拱券和端面、塔火上采用火焰形状的装饰。	法国鲁昂圣马克卢教堂（Church of Saint-Maclou, Rouen）
垂直式	英国	起源于伦敦，受到 1300 年前后成熟的法国辐射式风格影响。因其强调建筑的垂直性而得名。其主要特点是惯用纤细笔直的线条，具有结晶体式的形状、精巧的结构与精致的局部，大量采用玻璃窗。	英国剑桥国王学院礼拜堂（King's College Chapel, Cambridge）

3. 行会和手工艺

和古典时代相比，中世纪的工艺品制作受到了行会（Guilds）的控制，说明了此时手工艺人获得了远超古典时代的身份认同。行会在 11 世纪开始兴起，并在 12—15 世纪达到顶峰。行会可以方便成员的互助，确保生产标准并避免恶性竞争。从 12 世纪开始，行会开始根据专业类型来区分，成为设计生产的中枢。比如，意大利的工艺制造就高度依赖行会。14 世纪中叶，仅佛罗伦萨就有 21 个行会，那里的制衣行会控制着大约 30000 名工人。佛兰德斯、法国（仅巴黎就有 120 个行会）和德国更是行会遍布。

行会严格控制着中世纪的商品生产。比如，一些条例甚至精确到一英寸布条上纺织线的数量。这条严格的规章制度以宗教信仰为核心支撑，虽然维护了行业秩序，但也在很大程度上限制了市场经济发展的速度。尽管如此，一些比古典时代更加省力的机械设备仍然被发明出来。比如，佛兰德斯和英格兰地区的纺织业开始用踏板梭织机取代简单的纺织机，水力磨坊被用来收紧和增厚布料。

整体来看，中世纪时期的工艺品设计最为突出的表现是基督教主题和元素，成为人们精神的寄托，这在家具、陶瓷、玻璃、金属、象牙等的设计中尤为明显。

家具制作方面，古典时代的早期家具样式被保存，并成为中世纪工艺品的灵感来源，较有名的就是法国墨洛温王朝（Merovingian Dynasty）国王达戈贝特（Dagobert）的铁质

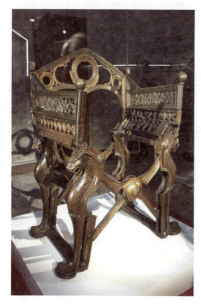

图 2-59 达戈贝特的王座，青铜制，8世纪末—9世纪初，英国伦敦大英图书馆藏

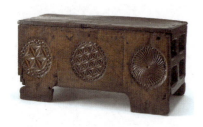

图 2-60 橡木床头柜，1200—1300 年，英国伦敦维多利亚与阿尔伯特博物馆藏

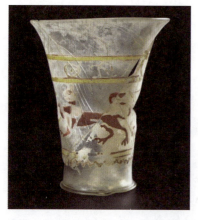

图 2-61 玻璃樽，1250—1325 年，制作于意大利穆拉诺岛，英国伦敦维多利亚与阿尔伯特博物馆藏

折叠椅，它根据早期 X 型凳子革新而来（图 2-59）。这种家具在公元 7 世纪就开始生产，中世纪高超金属技艺令它增色不少，体现在动物造型作为椅腿的装饰和功能上的协调。公元 6 世纪以后，由于丝织工艺的兴盛，不少家具都以丝织物作为衬垫。家具的制作均以木制成，诸如床头柜、床、餐柜、餐桌，等等，皆被精雕细琢服务于贵族、地主使用，而农奴和劳苦大众则只能使用粗制的木板凳、长椅和桌子，还有简单的地铺垫子。贵族使用的大部分床头柜材料选取橡木，极为耐用（图 2-60）。行会的金属工匠通常会将床头柜带锁设计，大多数不加其他材质的装饰，而是加以精巧的雕刻图案，特别是圆形或复杂的环形纹饰为其中代表。

玻璃设计制品在欧洲中世纪时期取得较大的成就，大多为容器，如酒水杯、圣水容器等（图 2-61）。教堂的彩绘玻璃则体现出明显的宗教性，基本的色调为红、蓝、紫色，主要盛行于罗马式和哥特式时期（图 2-62）。

使用贵金属进行设计的工艺品也非常精美。工艺师往往使用金属、珐琅以及宝石进行镶嵌，加以人物、动植物的深浅浮雕，制作技艺仍以传统的"錾花""收挑"为主，颜色多为赤、青、黄、绿色等。金属制品多用于宗教使用，如十字架、圣遗物箱以及教堂的各种日用器皿等设计，造型主要是建筑、人物、动物（图 2-63、图 2-64）。

欧洲中世纪时期的象牙制品设计较为兴盛。此时主要的活跃地是法国，大量的产品远销国外，影响较大。除了宗教器物的设计外，还有许多生活用品，如镜箱、兵器、刀柄等也是牙雕制品。常见的装饰是植物和几何纹样，极少见人物或动物纹样（图 2-65）。

4. 手抄本

中世纪时期，由于教会排斥古典文化和异教，教堂成为唯一的文化中心，手抄本《圣经》和其他

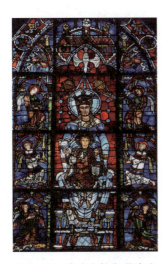

图2-62 沙特大教堂唱诗班窗户《圣母子和天使》，约1170年，彩色玻璃 487.7 厘米 ×213.4 厘米 ×20.3 厘米

图2-63 利摩日十字架，约1250年，镀金铜、珐琅与宝石制作，英国伦敦维多利亚与阿尔伯特博物馆藏

图2-64 圣物箱，约1200年，英国伦敦维多利亚与阿尔伯特博物馆藏

的福音著作是中世纪文化的载体。那些精装插图和复杂的字体装饰体现了中世纪的设计美学。大部分手抄本都是在修道院的誊写室（scriptoria）中完成的。撰写手抄本的教士皓首穷经地在羊皮纸上抄写文书，工工整整，一丝不苟。插图师负责装饰和文本配图，小心翼翼，殚精竭虑。除了他们，还有作家（scrittore），兼有编辑和书稿制作的职责。手抄本是中世纪的平面设计集大成之作（图 2-66）。

从形式上来看，手抄本具有三大特点：一是广泛采用插图，二是对字体进行装饰，三是注意书籍装帧。从功能上看，中世纪手抄本超越了罗马时代的简单阅读，而发展成为象征、崇拜和装饰的载体。扉页（frontispiece）、装饰华贵的大写首字母以及大量插图开始出现。

手抄本的制作材料的进步和基本形态的确立是这一系列变化的基础。古埃及人的莎草纸抄本是已知最早的书籍。希腊化时期晚期，人们把经过漂白的羊皮或牛犊皮当作书写载体，它们比莎草纸更加坚固耐用。1—4世纪，牛犊皮纸书册逐渐取代了牛犊皮纸手卷和莎草纸手卷。手卷时代，

图2-65 储物箱，约13世纪初制作，象牙、木材与金银，英国伦敦维多利亚与阿尔伯特博物馆藏

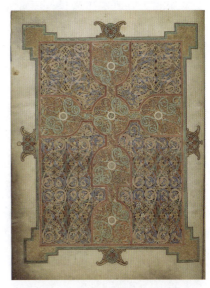

图2-66 《林迪斯法恩福音书》内页，约715—720年，英国伦敦大英博物馆藏

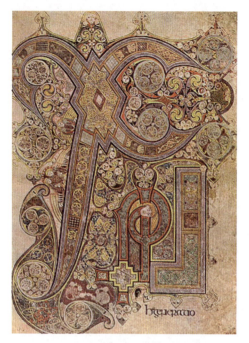

图 2-67 《凯尔经》34 页右，8 世纪末—9 世纪初，爱尔兰都柏林三一学院图书馆藏

插图仅限于线描，以防颜料层在弯卷的过程中碎裂剥落，而平整的牛犊皮纸书册给设计师使用丰富的色彩提供了可能。

关于手抄本的辉煌成果，不得不提到"希伯诺—撒克逊风格"（Hiberno-Saxon style）。罗马帝国崩溃后到 8 世纪，是中世纪时期最为混乱的时代。只有与欧洲大陆被海分隔开来的爱尔兰岛生活相对平稳。和英格兰不同，爱尔兰从未被罗马帝国占领。凯尔特人皈依后，将本土的装饰风格和欧洲大陆传来的基督教文化和艺术特点开始融合。形成了"希伯诺—撒克逊风格"。爱尔兰手抄本装饰繁复华贵，尤其喜爱将首写字母装饰得大而绚丽。

爱尔兰手抄本艺术在《凯尔经》（Books of Kells，图 2-67）中达到顶峰，它被认为是中世纪早期书籍平面设计的集大成之作。这套泥金装饰的手抄本可能于 8 世纪在苏格兰的爱奥那（Iona）岛上的修道院编纂完成，其装饰之奢华，图案之精细，旷古未有。设计师将人物、猫、蝴蝶、水獭等形象隐藏在密集繁复的装饰中。其复杂程度堪比波斯地毯。

8 世纪末，欧洲的战争动乱渐趋平息。法兰克人（The Franks）的皇帝查里曼（Charlemagne, 742—814）于 768 年登基，并在 800 年圣诞节在罗马的旧圣彼得大教堂加冕成为新的基督教罗马帝国皇帝（768—814），这就是历史上著名的查理曼大帝。查理曼大帝雄心勃勃，毕生的目标是要在西欧复兴罗马帝国的权威，他建立的王朝就是"加洛林王朝"。由于他在宫廷中集合了一批艺术家和文人，创办了许多新学校，扶持文化，带来了一定程度的文化和艺术复兴。所以在历史上被称为"加洛林文艺复兴"。

查理曼大帝是中世纪西欧第一个认识到教育重要性的君主。他将修道院作为培养贵族子弟的中心，聘请博学的学者来任教。比如他曾任命被誉为当时"最有学问的人"约克的阿尔昆（Alcuin of York，约 735—804）来亚琛组建学院。在修道院，他网罗了一批文人和教士抄写手抄本。为了改变当时欧洲书籍凋零、字体混乱的状况，查里曼于 789 年在亚琛发布命令，发行皇家标准文书（turba scriptorium），以统一和提高整个欧洲的文字和手抄本的出版水平。自手抄书籍问世以来，这是第一次推行手抄本的版面标准和字体标准，对日后印刷出版的标准化产生了很大的影响。加洛林时期的手抄本，融合了古罗马风格和爱尔兰人风格，形成了新的加洛林风格。字体上尤其进行了混合处理，形成了工整流畅，同时保留弯曲成分的加洛林字体（Carolingian minuscule）。这种字体被认为起源于 8 世纪之前的巴黎北部，后由约克的阿尔昆进一步发展推广，在加洛林文艺复兴

时期广泛使用。加洛林王朝时期的书籍抄写达到了罗马帝国灭亡之后的高峰。

现存的《兰斯大主教埃博的福音书》是加洛林时期书籍设计的代表（图2-68）。在这里，古典模式已经转化为加洛林风格。插图中的圣马太正专注地撰写福音书，流动的衣纹象征了人物受到神力加持后书写福音时所具有的激情和狂喜。画面表现充满激情，取代了古典时期的均衡和克制，明显带有爱尔兰手抄本的热情奔放而富有装饰动感的传统。其中所采用的设计风格在《林道福音书》封面的珠宝镶嵌浮雕中依然有迹可循（图2-69）。早期中世纪凯尔特—日耳曼人的金属工艺传统被巧妙地融入加洛林文艺复兴的设计。璀璨的宝石用爪脚托起，而非直接镶嵌在黄金底板上。这样的设计可以让光线从宝石下方透出，更加突出了宝石的光泽。

图2-68 《圣马太》，《兰斯大主教埃博的福音书》18页左，约816—835年，法国埃佩尔内市立图书馆藏

图2-69 《林道福音书》（Lindau Gospels)封面，约870年，纽约皮尔朋特·摩根图书馆藏

二、伊斯兰世界

610年，阿拉伯半岛上的富商穆罕默德（Muhammad，570—632）在麦加城宣称自己获得神谕，由真主安拉选定为使者，受命传播新的宗教——伊斯兰教。"伊斯兰"，是指"顺从上帝的旨意"，信仰这一宗教的人被称作"穆斯林"。穆罕默德召信众举行仪式，包括每日祷告、礼拜、捐献救济物、斋戒、到圣地麦加朝圣等所谓"五功"。"五功"和《古兰经》的规训形成伊斯兰教的基础，它既是一种宗教信仰，同时还是社会法则和政治制度。和欧洲的基督教世界不同，伊斯兰世界没有宗教和世俗之间的明显界限。

自伊斯兰教在阿拉伯半岛获得统治地位后，后继的哈里发开始了对外的侵略扩张。在极短的时间内，阿拉伯人在西亚、北非建立了庞大的帝国，势力范围远播地中海沿岸的西班牙等广大地域。伊斯兰帝国所占有的地域，包括古代近东、希腊、印度等部分地区，都孕育过人类的早期文明。阿拉伯人控制这些土地后，接受并融合了此前各族优秀的传统文化，创造出了一种具有强烈东方色彩的独特文化——阿拉伯文化。

伊斯兰教禁止偶像崇拜，反而促进了设计中象征性装饰内容的发展。设计的主要表现来源有以下几点：第一，宗教观念化的几何图案形态；第二，自然中的花卉等植物；第三，带有书法意味的《古兰经》文。这些原始形态在不断地演变中，形成了程式化和风格化的特征，从清真寺中逐步走向生活，成为壁毯、拜垫、金银器、陶瓷器、书籍、建筑设计等日常生活品中的主要装饰主题。

（一）建筑设计

伊斯兰世界中最引人注目的设计门类是建筑，特别是宗教建筑成就非凡。一方面，伊斯兰世界的建筑有一般的共同点。比如，清真寺的形制大致相似，普遍使用拱券结构，其样式还承担着装饰职能，建筑表面装饰也具备着相似的题材和风格。另一方面，伊斯兰世界地域广阔，民族复杂，非阿拉伯传统大量影响甚至同化阿拉伯人，在建筑上就表现出因地而异的特征。主要可分为西班牙、北非、西亚、中亚和伊朗以及印度等不同区域。其中，最具代表性的是西亚、中亚和伊朗。

1. 西亚建筑

622年，迫于麦加当地贵族的压力，穆罕默德带领其追随者迁往麦地那，这一年也成为伊斯兰教历元年。这一时期的伊斯兰教没有举行礼拜的固定之所，信徒只有心中的圣地麦加。穆罕默德在麦地那祈祷时，插上标识方向的旗矛，他和追随者依次列队面向旗矛的方向——麦加（这一方向被称作"正向"）。这种简便的祈祷，事实上是适应于在沙漠中常年游牧、经商与连年战斗的阿拉伯民族。在穆斯林眼里，神圣之所在一是麦加，另一个就是指示方向的旗矛。穆罕默德使用旗矛指示方向的做法，后来成为建造清真寺朝向的依据，决定着清真寺整体格局。"穆罕默德旗矛"被认为是清真寺的起源。

此外，穆罕默德的居所（亦被称为"先知屋"）也为适应传教而发生改变。最初，他的住房和阿拉伯人的土坯房没有很大区别。迁居麦地那后，为了适用传教和仪式，穆罕默德的居所房屋朝向旗矛礼拜时的方向。最初房屋曾经朝向过耶路撒冷，后来穆罕默德为了排除基督教和犹太教的影响，实现伊斯兰教的阿拉伯化，将"正向"规定为麦加。这种布道中心就是先知屋。

穆罕默德去世后，大约在632—661年，这个时期被称为四大哈里发时代，先知屋变为圣地。穆罕默德的亲友和门徒们相继担任教内军政首脑，号称哈里发。清真寺的前身，实际上是穆罕默德的居所——先知屋。建筑材料用普通的枣椰树干和土坯，大棚是穆罕默德的传教场所，棚内的中央是用椰枣树做成的高讲坛，先知在上面传道，讲台上面有三级台阶，旁带围栏，扶手上设有穆罕默德生前使用的插旗矛的插孔。

此后，阿拉伯半岛上的清真寺，保留了先知屋的三个基本要素：房顶、棚厅和讲台。院内其他的方位加上了遮盖，使屋顶得到防雨隔热的功效。麦地那四大哈里发时

代，几乎所有的清真寺都是仿照先知屋的格局，以半岛上的枣椰树和生土坯建成，布局上采取正方形，以功能划分三个布局不一的长方形区域。尽管据阿拉伯学者考证，这种正方形平面并非穆罕默德原创，但出于对礼拜的需求和实际使用而做出的多次创建，事实上形成了独具特色的建筑创新。现存的早期清真寺在麦地那有齐巴（Quba）清真寺、库法有韦西特（Wasit）清真寺、美索不达米亚的哈伦（Harran）清真寺、巴格达的大清真寺以及开罗的图伦（Tulun）清真寺等（图2-70、图2-71）。

图2-70　拆除之前的齐巴清真寺，约622年，麦地那

图2-71　图伦清真寺，876年始建，879年前后建成，埃及开罗

661年，第四任哈里发遇刺身亡。倭马亚族人、叙利亚总督穆阿维亚（606—680）由阿拉伯贵族拥立为哈里发，建立了倭马亚王朝（661—750）。这一王朝发动了更大规模的对外侵略。到8世纪中叶，一个地跨欧、亚、非的阿拉伯帝国最终形成，伊斯兰教也成为世界性的宗教。政治上的更迭，以及广袤帝国征服之处的非阿拉伯文化的渗入，给建筑带来不一样的设计样式。

倭马亚王朝时期出现了有别于阿拉伯传统建筑风格的拜占庭建筑风格，代表性作品是圣石圆顶寺（Dome of the Rock，图2-72）。这个清真寺雇用了拜占庭工匠，仿照耶路撒冷的圣墓教堂（Church of the Holy Sepulchr，图2-73）。这类拜占庭式的纪念堂格局，结构呈八角形，八角形大厅之上建有高大的圆顶。圣石圆顶寺是倭马亚王朝的第一座宗

图2-72　圣石圆顶寺，688—692年，耶路撒冷

图2-73　圣墓教堂，约335年，耶路撒冷

教建筑，代表着建筑设计上的革新和进步，深刻影响着后来伊斯兰的建筑风格。特别是它的立柱和券拱运用，兼具实用性与审美性，被大量伊斯兰建筑吸收采纳。与此同时，麦地那大清真寺（Prophet's Mosque，图2-74）高耸的塔楼和分布在方形清真寺的四角成为典范，塔楼也作为清真寺的标志，被广泛模仿。

当倭马亚王朝定都大马士革后，统治者希望都城可以比肩君士坦丁堡，于是安排了大量拜占庭工匠进行建筑营造。但初期财力有限，他们只能利用当地原有的巴西利卡式教堂建筑作为清真寺。西欧建造教堂的习惯也影响了阿拉伯人建设清真寺。西欧的圣坛在东端，因为信徒要面向耶路撒冷。而穆斯林礼拜时面向圣地麦加，麦加位于大马士革之南方向。因此，当地的巴西利卡就被"横向使用"，以致后来新建的清真寺都采用横向的巴西利卡的形制，于是此后各地清真寺的大殿形成了进深小而面阔大的定式。

由于早期的清真寺实际上是使用了横向的巴西利卡，因此在结构上存在着和宗教仪式的矛盾：正南墙上需要开辟圣龛（Mirab），但建筑的结构空间却都是东西向的。这个问题在倭马亚大清真寺（Umayyad Mosque，图2-75）中尝试进行解决。该寺（建于706—715）是在古罗马晚期的基督教堂基址上建造的。清真寺大殿进深三间，有两排柱子。但两排柱子在圣龛前加大了柱距，开辟成一个独立的空间，使建筑在南北方向上形成了纵向的轴线，克服了大殿内部空间划分和仪式的矛盾。到了11世纪时，人们在这纵轴线的正中加了一个拜占庭式的穹顶。这种形制被后来很多清真寺所效仿。

750年，阿布·阿拔斯（约721—754）定都巴格达，取代倭马亚王朝建立了阿拔斯王朝（750—1258）。此前，巴格达所处的美索不达米亚是人类最早的文明发祥地，在被阿拉伯人征服之前是波斯帝国的一部分。阿拔斯采用了当时先进的波斯政治制度，并使伊斯兰教向非洲、亚洲和东南欧等更大的范围传播。阿拔斯王朝一般被看成是阿拉伯文化的黄金时代。哈里发赞助学术和艺术，并且将希腊古典著作翻译成阿拉伯文。中

图2-74　麦地那大清真寺（前景建筑），约623年，麦地那

图2-75　倭马亚清真寺大殿，715年，叙利亚大马士革

世纪的西欧了解希腊文化,其实是得益于阿拉伯人的贡献。后来广泛运用的清真寺等大型公共建筑的砖石拱结构,就是阿拉伯人对希腊—罗马建筑艺术学习和融合的结果。另外,波斯人的传统也被清真寺所吸收,突出表现为借用了古波斯方形柱厅的特点,使柱子纵横等距且彼此不用发券或过梁,而是直接把木质屋顶架设在柱头之上。这种形制主要见于巴格达和北面的萨马拉(Samara)地区的清真寺。两河流域的山岳台(图2-76)传统被吸收为塔的形制。其中,萨马拉清真寺(Great Mosque of Samarra,图2-77)是其代表。圆塔盘旋5圈高达50米。在埃及开罗,伊本·图仑清真寺的塔同样采用了螺旋式(图2-78)。

在装饰方面,主要分为两大类:一类是券和穹顶的多样化;另一类是建筑上大面积的图案。

券的形式种类繁多,有双圆心的尖券、马蹄形券、火焰式券、花瓣形券、海扇形券等。穹顶也因不同的券而适应成多样式的。有些拱券甚至相互结合或上下重叠,还采用深浅二色相间组成"斑马纹"(图2-79)各种花式券有着相当强烈的装饰感。

早期的清真寺并不做大面积的装饰,建筑的内部墙面则保留了拜占庭的传统,比如贴大理石板,在局部的抹灰面上做彩画或者玻璃马赛克等。后来,随着伊斯兰教反对偶像崇拜的教义的不断深入,动物形象装饰最先被禁绝,植物形象也逐渐程式化和图案化。8世纪中叶以后,写实的形象已经鲜见于两河流域的清真寺,而几

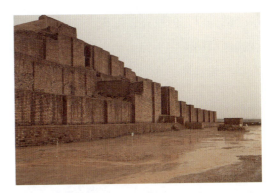

图2-76 乔加·赞比尔山岳台,约公元前1300年,伊朗胡齐斯坦

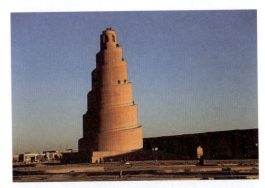

图2-77 萨马拉清真寺,848—851年,伊拉克萨马拉

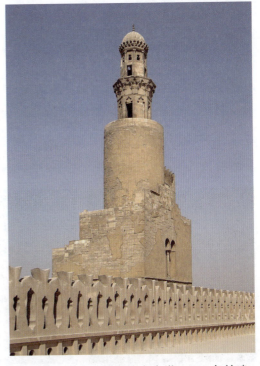

图2-78 伊本·图仑清真寺塔,876年始建,879年竣工,埃及开罗

乎全部施以几何纹样，形成了"阿拉伯图案"（Arabesque）。阿拉伯文字本来就极具装饰性，画师将《古兰经》的内容直接写入，并加以变形。例如，圣石圆顶寺的支柱上方就有240米长的《古兰经》摘录（图2-80）。除此之外，最常见的装饰是在抹灰面上作粉画，或趁着灰浆层尚未干透时用软模印制图案。极少数的建筑采用了当地古已有之的琉璃砖作贴面。到8世纪末，一些建筑采用简单的图案式砌筑法，比如拉卡（Raqqa）的巴格达门（Baghdad Gate，图2-81）。

2. 中亚和伊朗

中亚和伊朗等地，集中式的纪念性建筑的成就最高。这个区域有着沟通亚洲和欧洲的商道，其中就包含了中国的丝绸之路。从公元9世纪起，一些凭借着贸易和手工业起家的城市就开始建立，之后更是扩大为塞尔柱帝国、花剌子模、伊儿汗国、帖木儿帝国等中央集权制国家。这类国家喜爱建造纪念性建筑，比如宫殿、清真寺和陵墓等。在这个地区，波斯的影响最大。尽管处于阿拔斯王朝统治之下，但波斯保留了大量自身文化和习俗。11世纪，土耳其人统治伊朗后也迅速波斯化。因此，中亚和伊朗的建筑受到萨珊波斯的极大影响，约在14世纪初基本成熟，并在蒙古人建立的帖木儿帝国时期（14世纪下半叶—16世纪初）达到高潮，中心在乌兹别克斯坦的撒马尔罕（Samarkand）和布哈拉（Bukhara）。

陵墓最早采用了集中形制。早期的墓相对简单，没有一个突出的立面，布哈拉的萨马尼墓（Mausoleum Ismail Samani, Bukhara，图2-82）就是其代表。直到11世纪之后，陵墓开始突出正立面，并形成了当地纪念性建筑最重要的特征之一：正面中段檐口升高，正中设一个通高的大凹龛，被称作伊旺（Iwan）。穹顶下有了鼓座。撒马尔罕城外沙赫—辛德陵园里大多数陵墓属于这一类（图2-83）。这个集中式的构图，强调垂直的轴线，体形浑厚，方中切弧线，有很强的纪念性。这种陵墓的最杰出作品之一是撒马尔罕的帖木儿墓（Mausoleum of GorEmir，图2-84）。这座陵墓造在清真寺的圣龛后面，以圣龛作为墓门（寺已毁）。在14世纪之前，鼓座和穹顶并不分开，但帖木儿墓明确分开，使鼓座更加饱满，完成了一次重要的建筑革新。

图2-79 西班牙科尔多瓦清真寺的中央圆顶，785—987年

图2-80 圣石圆顶寺支柱上方的《古兰经》摘录（局部）

图2-81 拉卡的巴格达门，796年，叙利亚拉卡

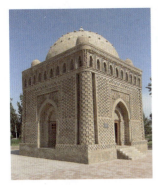 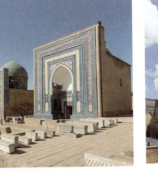

图 2-82　萨马尼墓，9—10 世纪，乌兹别克斯坦布哈拉　　图 2-83　沙赫—辛德陵园内部，14—15 世纪，撒马尔罕城　　图 2-84　帖木儿墓，1404—1405 年，撒马尔罕

清真寺无疑是伊朗和中亚在中世纪时最重要的纪念性建筑物。清真寺的传统来自西亚，但从 10 世纪起受波斯影响。11 世纪之后，当地已经形成了相对稳定且独特的建筑传统。其中主要有以下 3 个特征：①主体为中央院落，四周围绕殿堂，保持横向巴西利卡的传统，面阔远大于进深。②柱网变成正方形的间，每间覆一个小穹顶，消除了内部空间的方向性。③采用集中式形制，追求纪念性。12 世纪波斯塞尔柱王朝（Seljuk，11—12 世纪）首都伊斯法罕的大清真寺和礼拜五清真寺（The Friday Mosque，始建于约 771 年，图 2-85）都具备了这些特点。

最著名的是撒马尔罕的比比—哈内清真寺（Mosque Bibi-Khan，建于 1399—1404，图 2-86），该寺正殿进深 9 间，侧殿进深 4 间，除了几个中央的大穹顶之外，一共有 398 个小穹顶覆盖着大殿。中央院落 76 米×63 米。正门的凹龛"伊旺"深达 18 米。这个清真寺代表着中亚伊斯兰建筑的最高成就。

（二）书写艺术设计

7 世纪末，阿卜杜勒·麦利克（Abd-al-Malik）宣布阿拉伯语为伊斯兰教的官方用语，并且颁布法令以阿拉伯文书写统治者的名字。因而对穆斯林而言，书写是极其神圣

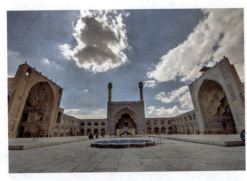 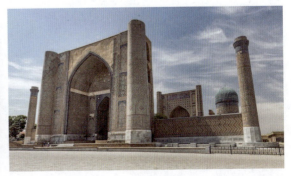

图 2-85　礼拜五清真寺，约 771 年，伊斯法罕　　图 2-86　比比—哈内清真寺，1399—1404 年，撒马尔罕

的。《古兰经》的抄写员最初以动物毛皮制成的皮纸抄写。至8世纪中期，阿拉伯人开始从中国进口纸张，而后逐渐学会制造纸张并建立起造纸厂，光滑的纸面更加有助于书写及其传播。最初的用于书写《古兰经》的字体被称为库法体（Kufic），因被创自美索不达米亚的库法城（位于现今伊拉克地区）而得名，该字体体型笔直、字体方正、棱角分明，适用于篆刻纪功石和建筑表现的镶嵌装饰（图2-87）库法体在书籍设计中的运用，体现在阿拉伯医书《毒经》中，华丽的书法设计和黑或白字框相配，加上活泼的底纹，四周绘制卷草纹样，呈现出一种华丽的装饰风格（图2-88）。

库法体的另一种变体——奈斯赫体，是随"库法体"变化而来的书法字体。最初被用于日常生活中的手写体，主要流传在民间，字体自然、灵活（图2-89）。

图2-87　早期《古兰经》手稿局部，库法体，公元8—9世纪，俄罗斯圣彼得堡国家图书馆藏

图2-88　《在王宫里接受治疗的宠臣》，1199年，出自《毒经》，巴黎国立图书馆藏

图2-89　哈塔特·阿齐兹·埃芬迪（Hattat Aziz Efendi）：奈斯赫体书写的《古兰经》法提哈章（即第一章）

10世纪早期，阿拉伯三大书法家之首——伊本·穆格莱（Ibn Muqlah，约885—940）是最早采用奈斯赫体来抄写《古兰经》的书法家。他编撰了6种行草风格书写笔法，建立在一套有序的几何原理（al-Khatt-al-Mansub）规则上来替代更为私人化的书写风格。比如，根据字体的不同，字体alif（相当于英文字母a）的书写高度确定在3~12个偏菱形的墨点间（图2-90）。10—11世纪时，木哈盖格（muhaqqaq）、雷哈尼体（rayhan）书体的发明者伊本·巴瓦卜（Ibn al-Bawwab）将典雅的笔触融于阿拉伯书法中，对穆格莱的书法规则造成一定的挑战（图2-91）。

图2-90　伊本·穆格莱的书写规则

图 2-91　木哈盖格版《古兰经》，约 1175—1225 年，私人收藏

图 2-92　《古兰经》第 15 部分，由雅古特·穆斯泰阿绥米于 1282—1283 年抄写

图 2-93　艾布·伯克尔风格的马穆鲁克《古兰经》，约 1250–1382 年

阿拉伯书法现代风格的创建，离不开雅古特·穆斯泰阿绥米（Yaqut al-Mustasimi，13 世纪早期—1298）的贡献。他在穆格莱的几何本和巴瓦卜的优雅书体的基础上，以书写工具改良书法笔，如缩短盖兰（qalam）笔尖，字体形态开始细致、多变。其书法自成一家，被称作雅古特体，书体变化丰富。他的书法作品至今仍被认为是重要的书写风格（图 2-92）。

除了宗教文本的创作，穆斯林也创作许多世俗读物，如历史传记、诗歌及科学著作等。到 14 世纪时，穆斯林中的书籍创作日渐繁荣，普通人的读写都具有较高的水平。就如埃及马木路克风格彩饰书稿艺人——艾布·伯克尔（Abu Bakr，生卒年不详），就创作了较为复杂的几何、植物图案装饰（图 2-93）。此外，建筑上的铭文也是书法家们创作的对象。面对石头、砖块、陶瓷等硬质材料的装饰，书法家需要更加综合的能力。书法设计的铭文亦会出现于清真寺的灯具（图 2-94）、日用铜笔盒、头盔甚至刀剑上。

图 2-94　阿米尔·夸森清真寺灯，约 1329—1336 年，美国纽约大都会博物馆藏

思考题

1. 请简述古希腊设计的分期和特征。
2. 伊特鲁里亚设计的成就主要有哪些？
3. 古罗马建筑设计的主要成就体现在哪些方面？
4. 在对比基督教和伊斯兰教的设计文化的基础上，尝试论述宗教文化对设计的影响。

第三章 近代设计

（公元 15 世纪初—18 世纪末）

文艺复兴结束了中世纪，并开始了欧洲的近代时期。受人文主义影响，欧洲人通过对古希腊和古罗马的学习，重新审视外部世界和人的价值。中世纪向近代过渡的标志性事件是新航路的开辟，它使东西方的交流不再限于阿拉伯人控制的陆路，设计的发展有了更多相互学习和借鉴的机会。除了新世界的发现，文艺复兴时期还重视对于人的内在本质的认知。这种认知，是人从中世纪对神的臣服转变为以理性和科学态度审视并改造世界的基础。

需要指出的是，完全割裂中世纪与文艺复兴的观点已经被很多学者抛弃，著名中世纪史学者查尔斯·霍默·哈斯金斯（Charles Homer Haskins，1870—1937）认为，历史的连续性不会允许人们将两个紧密相连的历史时期做出生硬而鲜明的对比，一些研究显示了中世纪没有人们一度以为的那么黑暗和停滞，文艺复兴也不是那么光明和突然。[①] 不过，欧洲的海外探索确实引发了国际贸易和海外殖民活动。虽然帝国主义远早于文艺复兴，但是直到文艺复兴，欧洲国家才正式允许大型企业的海外扩张，这种扩张虽然带来了技术和文化交流，但也对许多科技落后地区的原住民社会和人口结构产生了深远的影响。欧洲从此逐渐建立起在设计史上的优势地位，并伴随着 18 世纪末的工业革命的到来而更为强化。

开始人文主义传播和科技重大突破的欧洲并非近代设计的唯一主角，此时的奥斯曼帝国也在崛起。这个后来横跨数个大陆的广袤帝国，同样采取了扩张主义战略。尽管二者的文化存在根本性差异，但奥斯曼帝国在建筑、工艺制造和平面设计领域足以与欧洲国家相匹敌。因此，我们在本章近代设计史的考察中，将二者放置在一起。

第三章 知识导图

① [美]查尔斯·霍默·哈斯金斯.十二世纪文艺复兴[M].张澜，刘疆，译.上海：上海三联书店，2012：1.

第一节　欧洲文艺复兴

印刷术在欧洲的普遍使用，加速了知识的传播，对破除教会对思想的禁锢有着决定性作用。通过印刷品传播的新思想，人们掀起了对政治和宗教的改革，使文艺复兴的成果得以在近代设计中延续并完善。建筑上，古典精神成为一种标尺，设计师围绕这一标尺进行复兴、拓展和反叛，出现了文艺复兴、巴洛克和洛可可等风格。而贵族淑女对洛可可设计风格的影响，也标志着女性在设计发展中开始扮演更加重要的角色。随着航路的开辟，东西方的交流更加频繁，中国风在西方盛行一时。

一、活字印刷术及其影响

没有活字印刷术在欧洲的普及，就没有近代欧洲平面设计的大发展。前面几章所介绍的出版物，都是手抄的，只有依靠印刷术，平面设计才真正发生了翻天覆地的变化。

中世纪晚期，随着大学数量的增多、有文化的中产阶级的逐渐壮大、宗教的世俗化以及世俗文化的不断高涨等，对手抄本的需求日益增长。但是，制作效率低下的手抄本越来越难以满足需求。据记载，一本200页的手抄本至少要经过4~5个月才能制作完成。人们迫切需要提高出版物制作的效率。在这方面，中国人最早作出了创新。雕版印刷术起源于中国，在隋唐时期就已经相当普及。到了宋代，毕昇在约1041年发明了活字印刷术，适用于印制篇幅和印数较大的刊物。但欧洲直到文艺复兴初期还尚未掌握此项技术。除此之外，阻碍欧洲出版业发展的另一个关键因素是欧洲人较晚才掌握了造纸技术。因此，在了解印刷术之前，我们先来梳理一下纸张的传入。没有纸张，印刷术则无用武之地。

早在中世纪，阿拉伯人就把源于中国的造纸技术带到地中海沿岸。他们几乎到处开设作坊，而最重要的产地位于西班牙。阿拉伯人在欧洲大陆的纸张生产原料与中国人使用的原料不同。由于气候相异，阿拉伯人没有使用天然植物纤维。他们找到了一种使用二手纤维的方法，即从织物中提取的纤维，尤其是亚麻（flax）和工业大麻（hemp）。从用过的衣服中回收破布，以及旧绳索和破旧的帆中回收工业大麻。此外，阿拉伯技术人员设法利用水力磨坊产生的能量将亚麻和工业大麻制浆，从而提高了效率。12世纪，与阿拉伯人有接触的商人把纸张带到了意大利。然而，纸张的应用却并非一帆风顺。羊皮纸更为坚固，所以很多地方仍然使用其作为官方文件的记载媒介。甚至在1231年，弗里

德雷克二世（Frederick Ⅱ，1194—1250）还在禁止使用纸张撰写政令。

即便有类似的禁令，纸张的生命力仍然勃发起来。纸张的优越性逐渐超过羊皮纸，在成本上最为凸显：中世纪后期，工业大麻和亚麻的种植得以推广，在日常衣物制作中，麻面料取代羊毛面料，这使那个时代已广泛用于造纸的旧布片供应量变大，价格也随之降低。相对于需要从动物身上取材的羊皮纸，纸张更便于量产。14世纪，意大利开始大量生产纸张。最早是在法布里亚诺（Fabriano）。它靠近安科纳（Ancona），这是与阿拉伯世界有大量贸易往来的港口。法布里亚诺匠人还对造纸工艺进行了一些创新（图3-1）。到了14世纪后半叶，意大利北方开始出现大量作坊，特别是帕多瓦和热那亚等临近水系的城市。由于造纸需要大量纯净的水源，因此靠近上游的大型城市开始成为造纸作坊的首选。不但在意大利，纸张在欧洲的其他地方也开始逐渐取代羊皮纸。

图3-1 乔治·I. 帕里什（George I. Parrish）《1279年意大利第一家造纸厂在法布里亚诺开设》，1960年，布面油画，109厘米×78厘米

市场的需要刺激了意大利商人出走异乡。由于过高的运输成本，他们开始在他国对纸张有需要的地方直接设立工厂。由于他们掌握了技术和资本，于是也有国外的商人直接雇用意大利技术人员开办作坊以生产纸张。事实上，意大利人在印刷术先决条件——纸张的传播中，发挥了至关重要的作用。有学者感慨，如果来自中国的造纸术，没有于2个世纪前就通过阿拉伯人输入欧洲，并于14世纪末广泛流行使用，那么印刷术的发明也没有什么意义。[①]

当书籍载体的制作问题解决后，欧洲人面临的最大的难题就是活字印刷术。其中，金属活字的发明至关重要。15世纪前后，欧洲各个国家的匠人都设法发明新的、高效的印刷方法，其中法国、荷兰、德国、意大利等国家的探索更加积极。而真正把活字技术发展完善，使之成为现代印刷的主要方法的是德国人约翰内斯·谷登堡（Johannes Gutenberg，1398—1468）。正如中国的活字印刷术由雕版印刷术改进而来，谷登堡的活字印刷术也是受到了欧洲早期雕版印刷的影响。谷登堡是金属匠人出身，且眼光较之同代活字印刷研究者更为长远。他将问题拆成了三个部分：一是需要大量非手工制造的可生产的耐用活字；二是需要解决如何将纸张均匀地按压到凸文活字上；三是需要一种稳定的稠厚油墨。

① ［法］吕西安·费弗尔，亨利-让·马丁. 书籍的历史[M]. 和灿欣，译. 北京：中国友谊出版公司，2019：32.

于是，谷登堡需要制作活字、找寻可以按压纸张的机械以及改进墨水。他的金匠天赋被用来雕刻每个字母的钢材凸模。这些凸模之后被按压进入较为柔软的铜或黄铜中，制作出字母的凹模。以往的木刻雕版印刷采用水性的墨水，木板可以吸收多余的墨水。但金属活字无法吸收水分，谷登堡就使用亚麻仁油混合灯烟的黑灰制成黑色油墨代替墨水，用皮革球将油墨涂到金属印刷平面上，使印刷取得了良好的效果。在字体的选择上，谷登堡运用了德国抄写员常用且较为紧凑的哥特字体（Textura）。自此，早期印刷匠开始养成模仿手写字体的习惯。但是，这一过程十分艰辛，谷登堡用了十多年时间才印刷出第一本完整的书。那是一本页数不多的《圣经》片段，被称为《三十一行书信集》（Thirty-one-line Letters of Indulgence，约 1454）。

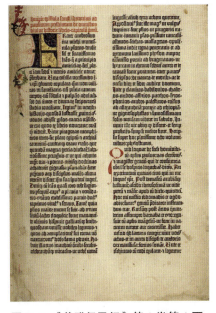

图 3-2 《谷登堡圣经》第 1 卷第 1 页：圣杰罗姆（St. Jerome）写给保利努斯（Paulinus）的信，得克萨斯大学藏

1450—1455 年，谷登堡完全投入印刷书的生产中，终于印制了完整的《圣经》（图 3-2）。该书尺寸较大（30 厘米 ×40.5 厘米），文字分两栏编排，版面工整，阅读方便，一改此前手抄本书籍将插图和文字混合编排的情况。

谷登堡虽然是欧洲活字印刷术最杰出的贡献者，但并不是他一个人就完成了这一伟大历史进程的全部。当谷登堡在创造自己的印刷体系时，雕刻铜版印刷术在德国莱茵兰（今德国莱茵河中游地区）和意大利北部同时出现。一名德国金匠（被称作"纸牌大师" Master of the Playingards）发明了"凹雕术"（意大利语：intaglio）。这种方法是在铜版基础上研磨凹线来制作雕版，将油烟当作墨涂抹上去，再用纸张拓下字迹。整个做法与浮雕术用凸面印刷的方法刚好相反。

谷登堡的合作伙伴和同事在美因茨出版了第一批图书后，印刷业在德国和其他欧洲国家快速传播开来。需要指出的是，早期印刷厂和修道院誊写室的劳动分工仍然是类似的。比如，姓名缩写和一些装饰仍然需要手工完成。15 世纪 80 年代后，德国、意大利、法国、西班牙和葡萄牙的大量城镇都成立了自己的印刷出版社。除了图书，大量的临时印刷品如宗教传单、小册子和阔幅说明书等海报的早期形式也都纷纷出现。快速复印和较低的成本都让手抄本不得不逐渐退出历史舞台。不过，手抄本仍然被认为是精致文化的代表和品位的彰显，其行业一直维持到了 18 世纪。

除了文字，图片的印刷也是印刷业先驱们着力解决的问题。15 世纪 60 年代，德国人阿尔布雷希特·普菲斯特（Albrecht Pfister，约 1420—1466）利用金属活字印刷出版的三十六行版《圣经》作为底版，和木刻的插图拼合进行印刷。这种采用木刻插图配合

活字版面排版印刷的方法效果极好，很快就在德国普及，成为主要的印刷方法。15世纪末—16世纪，金属活字加上木刻插图的排版方式在德语国家已经成为主流排版方式。

15世纪晚期，纽伦堡成为欧洲最重要的印刷中心，云集了当时最杰出的平面设计师。这个时期，最大、水平最高的出版公司是安东·克伯格公司（Anton Koberger，约1440/1445—1513）。公司规模最大时拥有24家出版作坊，雇用工人超100人，包括排字工人、校审、印刷工、彩饰工和装订工等。1493年，该公司出版了《纽伦堡纪事》（Liber Chronicarium），这是15世纪末期最著名的书籍（图3-3）。600页的《纽伦堡纪事》是从创世纪开始的基督教世界的历史的宏伟叙述，使用645块原创雕版，组成了1800多幅木刻插图。纽伦堡印刷师麦克·乌戈穆特（Micheal Wohlgemut，1434—1519）带领团队制作了可以重复利用的插图雕版。从职责上看，乌戈穆特有些类似于现代的美术编辑，他负责概略地绘制文字和图片的排版形式，作为参考交给助手最终完成书籍。《纽伦堡纪事》内容广博，印刷质量上乘，很长一段时间成为其他出版商的参考和榜样。

一批设计师也开始成长起来，其中最重要的是丢勒（Albrecht Dürer，1471—1528）。这位德国重要的插图艺术家和书籍设计师，在15岁时就开始他在印刷厂的学徒生涯了，并熟练掌握了木刻插图的技法，还参加了《纽伦堡纪事》的部分排版和插图绘制工作。1498年，丢勒为《启示录》（The Apocalypse）一书创作了15张精彩至极的木刻插图（图3-4），成为德国文艺复兴时期的艺术典范。

丢勒在年轻时非常仰慕意大利的艺术。1494—1495年，他访问了威尼斯。回到纽伦堡后，他对世界和艺术有了更为深刻的认知。他认为，人文主义思想和绅士风度是成为一名优秀艺术家的前提。具体到书籍设计，他认为德国人缺乏意大利人所具有的理论深度。因此，他于1525年出版了用德文撰写的关于书籍设计的理论著作《量度四书》（德语：Underweysung der Messung, mit dem Zirckel und Richtscheyt, in Linien, Ebenen und gantzen Corporen）。该书讨

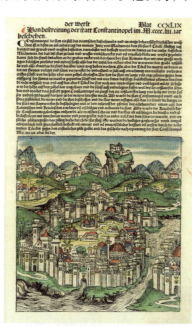

图3-3 描绘君士坦丁堡的页面，采用了手工着色，出自《纽伦堡纪事》，出版于1493年

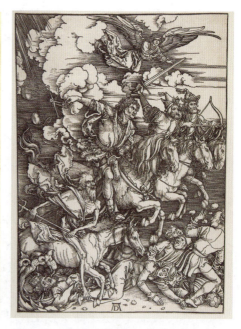

图3-4 丢勒制作的版画《四骑士》，出自《启示录》，1498年，木刻版画，38.8厘米×29.1厘米，美国纽约大都会博物馆藏

论了设计中的几何形式和比例的关系,并如何运用这些关系更好地设计建筑和书籍。以字体设计为例,他采用笔画宽度和高度为 1∶10 的比例,形成洒脱有力的新字体。并且,他把这个比例作为字体的基本模数。这就为未来字体精细化的设计开了先河。

印刷术对近代世界的影响,是极为深远的。印刷业的发展很大程度上助推了宗教改革(德语:Reformation)。1517 年,马丁·路德(Martin Luther,1483—1546)在维滕贝格诸圣教堂(All Saints' Church in Wittenberg)张贴了著名的《九十五条论纲》(*Ninety-five Theses*),直指罗马天主教会种种行径,反抗其权威。之后,大量复印件开始传播,使一次地方性的事件扩大为极为深远的基督教世界大争议。老卢卡斯·克拉纳赫(Lucas Cranach the Elder,1472—1553)是路德的支持者。路德利用传媒来帮助他扩大宗教改革的影响。受到路德的委托,克拉纳赫管理传播新教思想的印刷作坊,并印制了大量宣传册。

毋庸置疑,德国扮演了欧洲印刷术先行者的角色,并且将这一新的技术和设计风格传播到其他欧洲国家去。一场改变近代设计面貌的大变革由此展开。

(一)意大利

意大利是文艺复兴的源头,佛罗伦萨和罗马先后成为欧洲的视觉艺术中心。有趣的是,意大利的印刷书没有出现在这两座城市。因为奢侈考究的手抄本仍是市场的主流,是权贵私藏的佳品,代表了品位和财富,相比而言,人们对印刷品的需求尚不强烈。直到意大利本土的修道院开始迫切需要大量印刷品来帮助传播教义,1464 年,意大利出现了最早的印刷书。这些印刷书由位于罗马附近苏巴索(Subiaco)镇的圣本笃修道院(St. Benedict's Abbey)委托两位德国人康拉德·斯温海姆(Conrad Sweynheym,?—1477)和阿诺德·帕纳兹(Arnold Pannartz,?—1476)制作而成。这也使意大利成为继德国之后,欧洲第二个可以生产批量印刷书的国家。

两位印刷匠较有前瞻性的操作是:他们放弃了德国的哥特字体,转而根据意大利人文主义者的喜好选择字体。后者喜爱加洛林小草书体,并将其误认为是古典罗马文本中的字母副本。斯温海姆和帕纳兹

图 3-5 斯温海姆和帕纳兹印制的《论神圣制度》(*De divinistitutionibus*),作者:Lactantius,1465 年,德国慕尼黑巴伐利亚国立图书馆藏

将罗马碑文里的大写字母和圆形小草书体结合起来，形成了罗马字体的早期形态。这种形态也被一些学者称作"半罗马体"（half-Roman type，图3-5）。

1469年，另一些德国人把印刷技术带到米兰和威尼斯。据统计，仅仅3年之后，威尼斯就有6家印刷作坊，它们由法国人和德国人把持并形成竞争。威尼斯一跃成为意大利平面设计发展的中心。在这里，法国人尼古拉斯·简森（Nicolas Jenson，1420—1480）贡献极大。他和来自德国的施派耶兄弟（John of Speyer；Windelin of Speyer）在威尼斯的活动将书籍的字体设计提高到了新的水平。简森是造币工人出身，把金属货币的刻制技术引入了活字设计和刻制之中。施派耶兄弟可能曾经雇佣过简森，但他们之间又是明显的竞争关系。不过，简森凭借自己设计的罗马小字体逐渐占据了上风。1470年，简森至少出版了4本书，1471年，达到了18本。施派耶兄弟不甘示弱，于同年创作了21部作品。竞争的激烈加速了创新。在这段时间，简森制作了当时最出众的字体——"简森衬线体（Jenson-Antiqua）"（图3-6），被认为是欧洲第一款经典的印刷衬线体。这一字体反响极大，在意大利广泛传播。它的典范性和数理美感引起了当时著名的意大利数学家卢卡·帕乔利（Luca Pacioli，约1447—1517）的注意，并使用几何方式对衬线字体进行分析（图3-7）。

简森除了促进了字体在风格上的进步，还将字体设计构建于印刷排版的原则上，而非基于早期的手抄本，推动了字体设计和排版印刷从手抄传统中独立出来。此外，简森还给威尼斯的商业行会和宗教组织设计了大量刚劲有力、标识性极强、明显来源于货币风格的商标，使他成为世界设计史上最早的商标设计家之一。

图3-6 1470年，简森印制了基督教史学家尤西比乌斯·凯撒利亚(Eusebius Caesariensis)的《福音护教论》(Praeparatio evangelica)

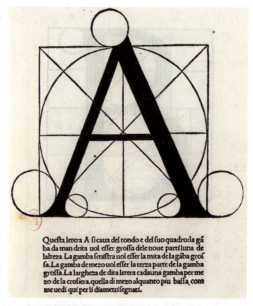

图3-7 卢卡·帕乔利，字母A分析，出自《神圣比例》(De divina proportione)，威尼斯，1509年出版

一批印刷商开始崛起，其中最有成就的是奥尔德斯·马努蒂乌斯（Aldus Manutius，1450—1515）。马努蒂乌斯是希腊学专家，并致力于传播古典文化。因此，他的出版事业除了商业利益的驱使之外，更多地具有知识分子的使命感。他付出了大量努力，为罗马字体作为出版业规范推广到德国之外的地区做出了极大贡献。他设计的"口袋书"（pocket size，1501年出版），改变了此前书籍开本过大、难于携带的缺点，创造了小尺寸书籍的先河。

1494年，马努蒂乌斯成立了阿尔丁出版社（Aldine）。一批古希腊和古罗马的经典作品以及文艺复兴时期的著名作品在16世纪初问世，最著名的是1502年精致排版制作的《神曲》（Divina Commedia），这部著作是意大利文学之父但丁·阿利吉耶里（Dante Alighieri，1265—1321）最伟大的作品。马努蒂乌斯慧眼识珠，聘请了弗朗切斯科·格里夫（Francesco Griffo，1450—1518）这位天才字体设计师和排版师。他设计了第一款斜体字（也叫作意大利体，Italic type）。这种字体是从教皇使用的尚书院草体（cancelleresca corsiva）或宫廷草体（Chancery cursive）发展而来。此外，格里夫还在罗马字体的基础上加以改进，使之保持庄重的前提下更易于排版，以供应出版社的一些重点图书。最重要的代表性作品是《寻爱绮梦》（Hypnerotomachia Poliphili，图3-8），这是阿尔丁出版社制作的为数不多的遍布插图的书籍之一。文字和插图位置的多样性，是本书最大的特点。它的简洁的排版创造了新的优雅标准，取代了德国书籍的厚重沉闷。这种舒朗之感，只要和6年前德国的《纽伦堡纪事》的拥挤密布的排版一对比就可以清晰地感受到。全书的文字和插图留有足够的空白，在没有插图的页面使用了全部大写字母的标题，并且主体部分开头使用优雅的花体字。

还有一位需要关注的是艾哈德·拉特多尔特（Erhard Ratdolt，1442—1528）。这位来自奥格斯堡（Augsbug）的德国人于1476—1486年在威尼斯工作。拉特多尔特可能是最早开始扉页（Title page）设计的印刷师，其成功案例就是1476年出版的德国天文学家约翰内斯·雷吉奥蒙塔努斯（Johannes Regiomontanus，1436—1476）的重要著作《天文法》（Calendarium）。另外，1482年，他在印制欧几里得的《几何原本》（Elementa Geometria）中首次解决了几何图表的印刷问题（图3-9）。1486年，拉特多尔特回到了奥格斯堡，发布了目前已知的第一份字体样表。拉特多尔特对书籍设计的贡献，影响极为深远。比如，他对书籍整体设计的思路、布局、排版和混合字体的使用方式，深深影响了现代设计的重要先驱之一威廉·莫里斯（William Morris，1834—1896）。

（二）法国

法国是最早受意大利文艺复兴风格影响的国家，印刷行业也不例外。具体来说，是威尼斯的一众出版商和设计师将印刷业从意大利传向法国，尤其是奥尔德斯·马努蒂乌斯。

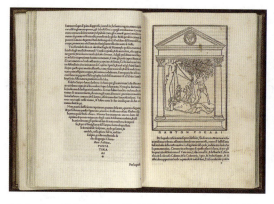

图3-8 奥尔德斯·马努蒂乌斯,《寻爱绮梦》,1499年出版

图3-9 艾哈德·拉特多尔特,欧几里得《几何原本》内页,1482年出版

法国本土印刷业的发展,不得不提到埃斯蒂安家族(Estienne family)。家族中的老亨利·埃斯蒂安(Henri Estienne the elder,约1470—1520)在1503年创立了印刷公司。初期,老亨利使用了哥特式字体,但后来受到奥尔德斯·马努蒂乌斯的出版物的影响开始使用罗马字体。老亨利去世后,他的儿子罗伯特·埃斯蒂安(Robert Estienne,1503—1559)和孙子小亨利·埃斯蒂安(Henri Estienne the younger,1528/1531—1598)继续发展埃斯蒂安印刷公司。特别是小亨利·埃斯蒂安,堪称"文艺复兴式的全能型人才"。从小对拉丁语、希腊语、希伯来语等语言的学习,使小亨利·埃斯蒂安在接手公司后,开始致力于印制字典等工具书。深受古典文化熏陶的他热衷于古希腊学术著作的传播,并和著名学者一起合作进行翻译出版。比如,被学术界认为是最为权威的版本之一的《柏拉图全集》(1578年版),就出自小亨利·埃斯蒂安之手。

杰弗里·托里(Geoffroy Tory,1480—1533)曾在埃斯蒂安公司做过校读和印刷,他对法国印刷业的贡献极大。因为,他给法国印刷业开辟了一条具有自身特色的道路,避免了对意大利的全盘模仿。1529年,托里最重要的书籍《鲜花遍野》(*Champ Fleury*,图3-10)出版。该书是以字体为主题的第一份理论文本,为法国出版业树立了一个标准。这部作品分为三个部分,讨论了如何正确使用法国语法,如重音、撇号、变音符号以及简单的标点符号来更加精确地进行表达。此外,他重新审视了罗马字体的发展历史,对比研究了字体与人体的比例关系。还有,他建议采用10×10的网格对罗马字母表中的23个字母进行构建。这种网格式、标准化的字体设计,对后世字体设计的影响是巨大的。鉴于托里的杰出才能,1530年他被指定为国王专属的印刷师。

杰弗里·托里还培养了很多助手,其中青出于蓝的是克劳德·加拉蒙(Claude Garamond,约1490—1561)。从1530年开始,加拉蒙便设计出一系列的衬线字体。他所完成的衬线体在将近一百年以后的1620年,被另一位铸字师让·加农(Jean Jannon,1580—1658)稍作修改后以"加拉蒙(Garamond)"命名发表并推向整个欧洲。直到现在,"加拉蒙字体"的各种变体仍在使用(图3-11)。它的出现,标志着书法家对罗马字

图 3-10　杰弗里·托里,《鲜花遍野》内页,1529 年出版

图 3-11　被命名为"加拉蒙"的各种现代字体,其中,Monotype Garamond、Garamond 3 和 ITC Garamond 主要来源于让·加农

体设计影响的急剧衰落,金属字模对字体更加具有决定性。对手写体的模仿终于从字体设计中开始消失了,这对字体设计的标准化、批量化,对未来工业革命后的版式设计而言有着重要意义。

1640 年,法国国王路易十三设立皇家印刷局,从国家层面重视和监督印刷业的发展。1692 年,继任者路易十四更是召集学者,总结过去的字体发展,研究新的字体。这是世界上首次大规模进行的规范化网格字体设计实验,方便了版面编辑,增强了信息传达。新的字母表被称作"皇家字母体"(Romain du roi,图 3-12)。菲利普·格朗让(Philippe Grandjean,1666—1714)完成了字模设计。

图 3-12　皇家字母体

(三)英国

第一位将印刷术引入英国的是威廉·卡克斯顿(William Caxton,约 1422—1491)。他在德国完成了作为一名印刷师的训练,并在 1474 年前后在比利时的布鲁日印刷了第一本英文图书《特洛伊历史回顾》(*Recueil des Histoires de Troys*)。卡克斯顿受到德国同时期字体设计师的影响,和克拉德曼森(Colard Mansion,1440—1484)合作,采用了一种哥特字体的变体"bâtardes"。这种字体主要在 14—15 世纪的法国、勃艮第荷兰和德国使用。

卡克斯顿在布鲁日出版了几部作品后就返回英国,在威斯敏斯特设立了新的出版社。卡克斯顿的印刷活动,至少起到了以下三点作用:第一,他系统将成熟的印刷体系引入英国,并且制定了相应的规范。第二,他凭借卡克斯顿出版业,在一定程度上协调了英

国各地方的方言，促进了国家的文化认同；第三，他本人学识丰厚，确立了一种带有知识分子理想的商业出版企业运作模式。所以，翻开卡克斯顿出版的书籍，如同走进英国的中世纪文学史，其中包括乔叟的《坎特伯雷故事集》（Canterbury Tales）和《特洛伊罗斯与克瑞西达》（Troilus and Criseyde），以及托马斯·马洛里的《亚瑟之死》（Le Mort d'Arthur）。不过，在字体设计和版式上，卡克斯顿因循了德国传统，并未有太多的创新。

事实上，通过比较德国、意大利、法国和英国等国家的平面设计发展，我们会发现欧洲的字体传播、书籍装帧和高质量印刷等方面尽管取得了很多成绩，但整体而言进展的速度是比较缓慢的。特别是17世纪，欧洲整体的印刷业逊色于16世纪的印刷业的发展，是平面设计发展史上相对平静的时期。

尽管如此，17世纪仍然出现了一项重要的媒体革新：报纸作为一种全新的信息传播形式应运而生。一般认为，1604年在德国发行的《新闻报》是第一份报纸。英国则在1622年发行了《新闻周报》，但尺幅较小类似于传单，被称作"库朗特"（coranto），后来还曾变成书籍。直到1666年，英国的《伦敦宪报》的出现，标志着现代意义上的报纸诞生（图3-13）。这是大众传媒的第一个标志，见证了不断崛起的中产阶级受教育程度的提升。

英国在印刷业上缺乏设计创新的局面一直持续到18世纪，直到威廉·卡斯隆（Wiliam Caslon，1692/1693—1766）和约翰·巴斯特维尔（John Baskerville，1706—1775）两位优秀的出版家出现，英国才开始形成自己的平面设计风格。那个时代，工业革命的号角已经响起，我们将在下一章详述。

图3-13 《伦敦宪报》1666年9月3日至10日号头版

二、建筑设计

14世纪在意大利开始了资本主义因素的萌芽，到15世纪传播到了西欧大部分地区。中世纪晚期，市民阶层就已经同封建制度展开了斗争，资本主义关系的产生使这种斗争加速并更为激烈。这个时代的建筑有以下一些特征：自然科学和生产技术的巨大进步给建筑的新形态提供了基础，人文主义运动给建筑发展提供了理想形式和目标。建筑设计呈现出古典因素的复兴和拓展。这一阶段的风格被称作文艺复兴风格，在这一时期，意大利的建筑成就最高，其他各国都向它学习。

16世纪中叶后期，旧的封建势力卷土重来，教会重新开始镇压整个西欧的进步运动。反宗教改革势力高涨，产生了17世纪的巴洛克文化（Baroque）。法国专制集权制度下的宫廷文化也于此时形成。为君权服务的古典主义建筑在法国产生，并成为欧洲新教国家竞相追捧的范例。它始终和巴洛克建筑互相影响并有所发展。到了18世纪，法国资产阶级革命的启蒙运动又给建筑提出了新的要求，并影响了全欧洲的建筑发展。

（一）意大利文艺复兴建筑

意大利文艺复兴的建筑新风，从佛罗伦萨的主教堂穹顶开始（图3-14）。

佛罗伦萨主教堂（又名圣母百花大教堂）早在1296年就由建筑师阿诺尔福·迪·坎比奥（Arnolfo di Cambio，约1240—1300/1310）主持建造。主教堂体量极大，意大利建筑师和理论家莱昂·巴蒂斯塔·阿尔贝蒂（Leon Battista Alberti，1404—1472）盛赞它可以将"整个托斯卡纳①笼罩在它的阴影之下"。虽然出于美好的理想，但是穹顶遇到的巨大建造难题使得教堂的建成变得遥遥无期。这个直径跨度达到43米的大穹顶由于过大的体量而被搁置了一个世纪。直到1420年，菲利波·布鲁内莱斯基（Filippo Brunelleschi，1377—1446）采用创新的建筑结构才解决了这一难题。

图3-14　位于佛罗伦萨市中心的主教堂

穹顶庞大的体积是工程最难克服的问题，传统的木质结构辅助方案显然是不可能的。布鲁内莱斯基将穹顶设计成双层空心的穹架，相对于传统的意大利建筑，这种做法更多地出现在伊斯兰建筑中。双层穹架之间以网状的肋（rib）相连接，起到了紧密结合并相互加固的作用。其中纵向有八根白色肋条暴露在外，剩下的掩盖在穹顶的内部。顶端的天窗锁定了整个肋拱结构。这种网状的肋拱结构得益于建筑师对古罗马万神庙的研究。双层空心穹架减轻了穹顶的总重量，同时也省去了传统建筑所需的笨重昂贵的木架结构（图3-15）。尖拱依然受到哥特式建筑的影响，其最主要的作用是减少对穹顶基座的外推力。穹顶于1436年对外展示，佛罗伦萨全城为之欢腾，主教堂成为这个文艺复兴之都的象征。布鲁内莱斯基解决了之前数代优秀的建筑师未能解决的难题。他对古罗马建筑结构原则的掌握，加上他善于分析和因地制宜的能力深深影响了后来的建筑设计师。佛罗伦萨大穹顶也成为后来很多大教堂的参照，比如罗马的圣彼得大教堂和伦敦的圣保罗大教堂。

① 佛罗伦萨是意大利托斯卡纳大区（Tuscany）的中心城市。

除了创造像佛罗伦萨大穹顶这样的伟大作品之外,天纵奇才的布鲁内莱斯基还发展了线性透视法(Linear perspective),给西方造型艺术领域带来了重大变革,使设计师和艺术家从此可以在二维的平面上再现真实三维的空间。从此之后,西方设计师能够以更为科学、精准的方式观察和再现世界,这无疑是一项划时代的进步。

文艺复兴时期,优秀的建筑师灿若繁星,留下了大量经典的建筑作品。这些建筑作品的主要风格呈现出以下一些特点。

第一,建筑展现出对古典文化的回溯,做法是将诸如古典建筑柱式的因素引入作品之中。布拉曼特(Donato Bramante,1444—1514)在罗马设计的坦比哀多(Tempietto,意思是"小神庙",图3-16)就是其代表,建筑使用了穹顶配以多利克柱式环绕,恢复了古典的和谐秩序。

图 3-15　佛罗伦萨主教堂穹顶结构

图 3-16　布拉曼特:坦比哀多,1502 年,意大利罗马

第二,建筑呈现出几何化和模数化的形态,追求简单的数学比例。阿尔贝蒂改造的新圣玛利亚教堂立面(Santa Maria Novella,图3-17)较为典型。它立面的高和宽相等,整体处于一个正方形中。檐口处的横梁恰好将上下建筑以 1∶1 的比例分开,和布鲁内莱斯基一样,阿尔贝蒂也认为和谐的比例是一种永恒而普遍适用的美。

第三,文艺复兴时期建筑强调了空间的集中性。一方面,集中性能更好地展现纪念感和权威性,而这为君主和世俗贵族所喜爱;另一方面,中世纪时期狭长的教堂平面对空间动势的追求不为文艺复兴时期的建筑师所青睐,建筑师们更喜欢集中性平面所显示的和谐和完整。拜占庭帝国崩溃后,一些学者携带古典书籍和设计图逃往西欧,事实上传播了古典时代的建筑文化,也带来了集中式建筑的范本。新圣彼得大教堂的兴建过程就体现了对集中性方案的反复尝试。该工程曾使用布拉曼特的方案(图3-18),但在他去世后,方案也经历了几次反复,还曾使用拉丁十字进行尝试。1547年,米开朗琪罗(Michelangelo,1475—1564)接手新圣彼得大教堂的建造工程,重新

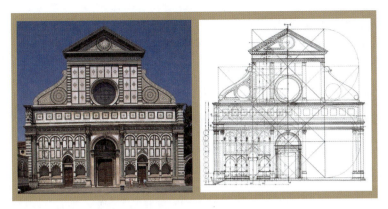

图 3-17　莱昂·巴蒂斯塔·阿尔贝蒂：新圣玛利亚教堂立面，1456—1470 年，意大利佛罗伦萨

图 3-18　布拉曼特：新圣彼得大教堂平面图

回归集中性方案，并把十字交叉空间减少，使整体结构更加紧凑地团结在中央穹顶之下（图 3-19）。

文艺复兴时期建筑最后一个特点是配色普遍较为素雅，一改此前哥特式教堂的华美绚丽。有学者认为，这种对中世纪建筑的激烈反叛，堪比现代主义建筑师用"装饰就是罪恶"来抨击 19 世纪建筑装饰风气的气势。

如果说以布鲁内莱斯基为代表的建筑师在实践中践行了文艺复兴理想的话，那么阿尔贝蒂则是将这种理想正式确立为一种标准。这位文艺复兴时期的通才人物既是诗人、音乐家、

图 3-19　米开朗琪罗：新圣彼得大教堂南立面（艾迪安·迪佩拉克的版画），约 1569 年，纽约大都会博物馆藏，穹顶最终由贾科莫·德拉·波尔塔完成于 1590 年

律师，也是画家、雕塑家和建筑师。他进入建筑领域比较晚，不过贡献相当大。他通过对维特鲁威著作的研究，结合考古调查，成为文艺复兴时期第一个对古罗马建筑有深刻理解的建筑师。他留下的《论建筑》（拉丁语：*De re aedificatoria*，发表于 1485 年）具有深远的影响（图 3-20）。阿尔贝蒂在这部理论著作中，将他所熟悉的文艺复兴建筑师的设计思想和技巧理论化，又将他手中大量的古代建筑、哲学材料系统地梳理、消化。他奉维特鲁威"坚固、适用、美观"的建筑基本原则为圭臬，以《建筑十书》的基本体例为参考，在《论建筑》中专门讨论了美与装饰的问题。他认为，"美"是内在的，是比装饰更高一级别的东西，且具有三条标准：数学（numerus）、比例（finitio）和分布（collocatio）。这些概念的总合，就是"和谐"（concinnitas），也是阿尔贝蒂建筑美学的核

心概念。因此,"美"是客观的,有规律可以遵守的。在他看来,建筑就像人的身体一样是个有机整体。建筑的各个部分应当按照一定比例和关系协调起来,不能增加也不能减少。

多年后,意大利文艺复兴晚期的建筑师、理论家安德烈亚·帕拉迪奥(Andrea Palladio,1508—1580)延续了阿尔贝蒂的精神,写下了不朽著作《建筑四书》(*I quattro libri dell' architettura*,发表于1570年,图3-21)。谈到建筑之美,帕拉迪奥认为美产生于形式,是整体和各个部分之间的协调,以及部分和部分之间的协调。有学者认为,在建筑领域内,安德烈亚可能是文艺复兴时期对后世影响最为持久和深刻的设计师。他在威尼斯设计的罗通达别墅(Villa La Rotonda)最为著名,是文艺复兴建筑美学集大成之作(图3-22)。建筑的四个完全相同的立面组成规整的正方形,每一个立面上都配有相同的门廊。整个别墅采取了中心式平面设计,中央是一个圆形大厅。所有的结构以一种和谐的数学比例彼此联系在一起,显示出文艺复兴建筑的均衡和完整。帕拉迪奥吸取古代建筑的营养,并结合前人如阿尔贝蒂和布拉曼特等人的研究成果形成了自己的建筑风格。

文艺复兴时期的设计师除了在建筑形式上取得了辉煌的成果,还在建筑的装饰上开辟了一代新风,特别在湿壁画领域。较之干壁画,湿壁画要花费艺术家更多精力和时间。一般来说,艺术家(或者其助手)需要先在墙壁上抹上熟石灰、粗河沙或火山灰和水组成的砂浆(arriccio),并在上面画出主题的草图。然后在上面涂抹一层细灰泥层(intonaco)。由于这层泥浆一天就会干燥成型,因此每次只能涂抹出一天的工作量,被称作"乔纳塔"(giornata,而giorno在意大利语是一日的意思)。艺术家要趁着涂层尚未干透时,将颜料涂在刚抹在墙壁表面的泥层中。较之干壁画,湿壁画的颜色与灰泥层凝为

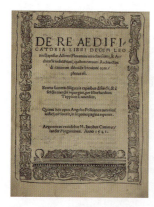

图3-20 莱昂·巴蒂斯塔·阿尔伯蒂:《论建筑》,1541年版扉页

图3-21 安德烈亚·帕拉迪奥:《建筑四书》,17世纪某版本的扉页

图3-22 安德烈亚·帕拉迪奥:罗通达别墅,约1566—1570年,意大利威尼斯

一体,相对稳定牢固。区别于干壁画,湿壁画采用这种泥浆的传统由来已久,真正达到高水平当属意大利文艺复兴时期。

1425年,马萨乔(Masaccio,1401—1428)为佛罗伦萨新圣玛利亚教堂装饰了壁画《圣三位一体》(*Holy Trinity*,图3-23)。这是建筑装饰上首次采用布鲁内莱斯基发明的线性透视法,因而成为第一幅能让人准确测量出画面深度的绘画。如果考虑到建筑结构所展现出的数学之美,那么壁画装饰是这种美学的延展,建筑的设计和装饰达到了风格上的协调。文艺复兴时期,采用线性透视法进行建筑壁画绘制的数量之多、水平之高、类型之丰富、题材之多样,达到了历史上的顶峰。(图3-24、图3-25)

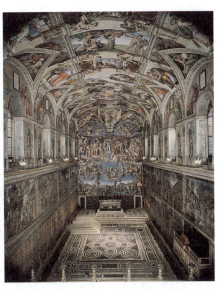

图 3-23　马萨乔:《圣三位一体》,1425 年,湿壁画,640 厘米 ×317.5 厘米,意大利佛罗伦萨新圣玛利亚教堂

图 3-24　意大利罗马梵蒂冈西斯廷礼拜堂内景

图 3-25　莱奥纳多·达·芬奇:《最后的晚餐》,约 1495—1498 年,湿壁画(灰泥墙上蛋彩、油彩),909 厘米 ×419 厘米,意大利米兰感恩圣母堂餐厅

(二)意大利巴洛克建筑

到了 17 世纪,意大利开始盛行巴洛克建筑。

1545—1563 年,基督教世界在特伦托(Trent)召开特伦托宗教会议(拉丁语:Concilium Tridentinum),标志着天主教会对宗教改革的决定性回应。最终,天主教取得了胜利,决定恢复中世纪的信仰,竭力扩大对基督教世界的统治。在这个反宗教改革的浪潮中,天主教大兴土木建立教堂,尤其以罗马为中心。建筑师们依附教会,在 16—17 世纪掀起了一场建筑高潮,史称"巴洛克建筑"。

16世纪末到17世纪初，建筑上呈现出早期巴洛克风格。此时的教堂严格遵循特伦托宗教会议的决定，否定了文艺复兴时期的集中性平面，回到了中世纪时期的拉丁十字平面，以方便举行中世纪式的天主教仪式。罗马耶稣会堂（意大利语：Chiesa del Gesù，图3-26）成为标尺，这个拥有"第一个真正的巴洛克建筑立面"的教堂，把侧廊改为了几间小礼拜堂的做法，也被大量教堂所效仿。

不过，随着巨额财富的增加，很多教堂开始违反特伦托宗教会议所倡导的简单朴素，开始使用大理石、铜质甚至黄金来做装饰。此外，建筑在风格上开始了戏剧性的追求，立面不规则地跳跃。建筑使用双柱甚至三根柱子为一组，开间的宽窄变化加大。建筑表面的光影效果趋于夸张，叠柱式被频繁使用，基座、檐部甚至山墙都做成断折式的，加剧了立面的起伏，强调了竖直方向柱式之间的联系。文艺复兴时期清晰疏朗的立面被彻底破坏，建筑师们转而追求剧烈奇诡的戏剧风格。这种变化最初体现在卡洛·马尔代诺（Carlo Maderno，1556—1629）所完成的圣苏珊娜教堂（意大利语：Santa Susanna，图3-27）立面。圣苏珊娜教堂的立面设计和罗马耶稣会教堂立面设计十分类似，但前者更加注重垂直感，突出的建筑柱形结构投下的浓重阴影也让整个建筑立面向中心轴线聚拢。

17世纪30年代后，巴洛克风格的教堂开始走向装饰和炫耀。此时，大量的教堂已经足够容纳信众，因此新兴建的教堂已经不再仅服务于宗教仪式，而成为城市炫耀的场所、教会权威的象征。这种出发点，类似于古罗马时期异教徒用凯旋门等来装点城市。一些小规模的教堂因此抛弃了拉丁十字的平面，又使用了集中式的。但是，正方形和圆形被特伦托宗教会议认为是"异教"余韵，因此教堂开始走向椭圆形、六角形、圆瓣形和梅花形等，内部的空间曲线变得像波浪一样起伏，螺旋形的楼梯、柱子被大量使用。

巴洛克时期，最有代表性的两位建筑师是吉安·洛伦佐·贝尼尼（Gian Lorenzo Bernini，1598—1680）和弗朗切斯科·波洛米尼（Francesco Borromini，1599—1667）。他们二人的性格截然相反：贝尼尼自信张扬，胸襟开阔；波洛米尼生性压抑，反复无常，最终令人惋惜地死于自杀。他

图3-26 贾科莫·德拉·波尔塔：耶稣会堂立面，约1575—1584年，意大利罗马

图3-27 卡洛·马代尔诺：圣苏珊娜教堂，约1597—1584年，意大利罗马

们的个性也在作品中得以体现。新圣彼得大教堂——这座世界上最大的教堂历经了布拉曼特、拉斐尔和米开朗琪罗等大师的设计——最终被贝尼尼所完成。他给建筑加上了两座宏伟壮丽的敞廊（图3-28），象征着教会包容一切，也是他个人大气恢宏的设计风格的彰显。而波洛米尼的建筑却复杂诡谲得出奇，他设计的罗马四喷泉圣卡洛教堂（San Carlo alle Quattro Fontane，

图3-28　贝尼尼：新圣彼得大教堂广场的巨大敞廊，约1656—1667年，意大利罗马

图3-29）是晚期巴洛克风格的代表。建筑立面中央凸出，左右两侧凹进，构成富有弹性的流畅曲面。内部空间是椭圆的，充斥着装饰了圆柱的壁龛和凹间，形成了极为复杂的内部空间。处在其中的不同位置的人们可以看到意想不到的空间变化。

巴洛克时期重新将绘画和雕塑纳入建筑之中，成为空间有机动势不可分割的部分。天顶壁画使用透视来制造空间幻觉的表现比比皆是。较有代表性的当属乔万尼·巴蒂斯塔·高利（Giovanni Battista Gaulli，1639—1709）在耶稣会堂绘制的天顶壁画《耶稣之名的胜利》（Triumph of the Name of Jesus，图3-30）。雕塑则更像是建筑的结构的延伸，比如贝尼尼在新圣彼得大教堂设计的青铜华盖（意大利语：Baldacchino di San Pietro，图3-31），它是建筑吗？它是雕塑吗？还是更像二者的融合呢？绘画、雕塑与建筑高度融合是巴洛克建筑的重要特征。

巴洛克建筑的形成背景极为复杂。一方面，当时的西班牙固守封建传统，支持耶稣

（a）

（b）

（c）

图3-29　波洛米尼：罗马四喷泉圣卡洛教堂，约1638—1646年
（a）教堂外立面；（b）教堂平面图；（c）有着复杂几何图案的穹顶

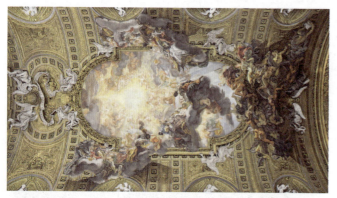

图 3-30　乔万尼·巴蒂斯塔·高利：《耶稣之名的胜利》，1676—1679 年，天顶湿壁画以及灰泥人像装饰，意大利罗马耶稣会堂中殿

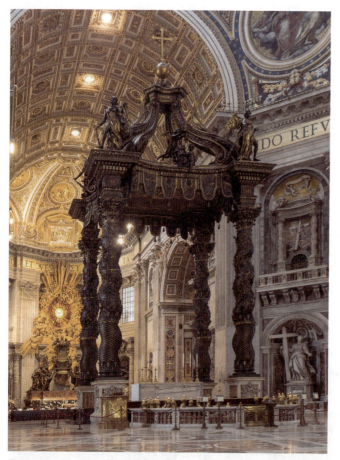

图 3-31　贝尼尼：青铜华盖，约 1623—1634 年，意大利罗马新圣彼得大教堂

教会，煽动反宗教改革，竭力回到中世纪。1600 年，耶稣教会在罗马烧死了布鲁诺（Cirodano Bruno，1548—1600），更是封建反动势力嚣张的体现。另一方面，法国、英国和尼德兰的资本主义已经发展起来，思想解放更为彻底，科学发展蒸蒸日上。整个欧洲都处在保守和革新的两个阵营的争夺中。反映在建筑上，也有两个流派同时发展。一个是上文介绍过的巴洛克建筑，诞生于教廷控制的罗马，蔓延到了封建势力强大的天主教国家西班牙等国；另一个是新兴资产阶级唯理主义影响下的古典主义建筑，孕育于意大利，终在法国结出硕果，并影响了尼德兰和英国等新教国家。两派在冲突的过程中，也在相互渗透、借鉴。于是，巴洛克建筑自身的矛盾性也就不可避免：它勇于尝试新的表现方式，却违反了建筑的一些基本法则；它的立面雄壮有力，却又时常堆砌烦冗，形体濒于破碎。在巴洛克建筑中，似乎总蕴藏着一股压抑的力量即将喷薄而出。

（三）法国古典主义建筑

17 世纪，巴洛克风潮席卷意大利，法国在稍晚时候发展出了古典主义建筑，成为当

时欧洲建筑发展的又一个主流。古典主义建筑是法国绝对君权时期的宫廷建筑潮流。

早在12世纪，法国的城市经济就开始迅速发展，产生并发展出辉煌的哥特式建筑。然而，1337—1453年的百年战争造成了巨大的破坏。城市经济发展陷于停滞，建筑创新极其缓慢。直到15世纪下半叶，法国的城市经济重新恢复并发展起来，产生了新兴的资产阶级。国王在新兴资产阶级的支持下统一了全国，建成了中央集权的民族国家。王权逐渐在各方面加强影响，资产阶级的新思想被利用来建立宫廷文化。和意大利相比，法国的文艺复兴运动更加温和。法国虽然学习了意大利的文艺复兴，但更多是将后者的风格服务于宫廷文化，思想变革上没有意大利那样激烈。

16—17世纪，出现了以笛卡尔（René Descartes，1596—1650）的唯理论和培根（Francis Bacon，1561—1662）的经验主义为代表的哲学思潮，在当时影响广泛。哲学家们强调理性在认识世界中具有基础性的作用，打击了神学和经院哲学，给自然科学的进步开辟了道路。这种思想反映在美学上，就鼓励制造出系统、稳定和严格的艺术规则与标准。到了路易十四（Louis XIV，1638—1715）时期，绝对君权达到顶峰，建立了严格的封建等级制度。为了控制思想，皇家美术学院、科学院、音乐学院和建筑学院纷纷成立，其目的是在各个领域内制定严格的规范，并且只为国王服务。国王采取了各种手段笼络资产阶级，抑制封建贵族。这样的做法，使以笛卡尔为代表的资产阶级分子都成为君主主义者，他们的思想学说被政治化了。在路易十四的统治下，法国在军事和文化上成为欧洲最强大的国家。17世纪晚期，巴黎已经成为可以和罗马抗衡的西方文化艺术之都，这一地位一直保持到20世纪中叶。

这一时期法国建筑的特点是，国王是风格潮流的主导，这使中世纪的传统被更多保留。17世纪时，随着绝对君权的形成，建筑复归古典形式而达成政治任务，即"古典主义建筑"。古典主义受到法国人文主义的滋养，讲求清晰和稳定，阻碍了意大利巴洛克艺术的传入。但到了17世纪后半叶，鼎盛时期的古典主义建筑也开始借鉴巴洛克艺术风格。这是因为，巴洛克建筑的豪奢和炫耀，同样吸引着法国君主，而且巴洛克艺术并非全部是宗教的，也掺杂了很多世俗因素。因此，也有学者使用"巴洛克古典主义"（Baroque classicism）一词来形容这一时期的风格发展。

著名的卢浮宫就是古典主义建筑的代表（图3-32）。1660年，卢浮宫的庭院完成，但它的文艺复兴风格已经不被统治者所青睐。宫殿的东面被重新建设，以求达到反映帝王君权的政治要求。1664年，法国人用隆重的礼仪邀请贝尼尼到巴黎来主持这项工程，贝尼尼按照意大利的巴洛克风格进行了方案设计。但法国设计师们一再抵制，利用宫廷审查，逐步取消了巴洛克式的做法。等到1665年贝尼尼回意大利时，法国直接撤销了他的设计。最终，法国建筑师克劳德·佩罗（Claude Perrault，1613—1688）等人主持完成了这项工程。卢浮宫东立面全长172米、高28米。设计师将卢浮宫东面分成三部分：底层是高达9.9米的基座，中段是高13.3米的巨柱，最上面是檐部和压檐墙。横向来看则

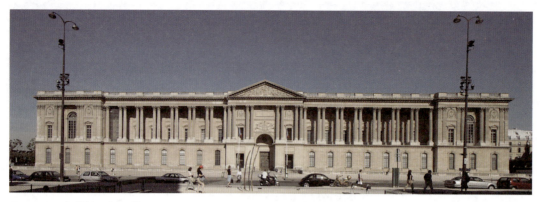

图 3-32　克劳德·佩罗等：卢浮宫东立面，1667—1670 年，法国巴黎

分为 5 段，中央和两端凸起，中央部分宽 28 米，使用倚柱，形成一个正方形轮廓，顶部带有山花。两端的凸出部分使用壁柱。整个立面构图简洁、色彩单纯、层次分明，反映了等级鲜明的封建制度和宏伟壮观的皇家气派，确立了法国古典主义建筑风格。

体现法国绝对君权最重要的建筑是凡尔赛宫（Versaille，图 3-33），巴洛克风格虽然在法国没有得到正式的承认，却出现在这座宫殿的设计中。凡尔赛宫的起源可追溯至 1624 年法国国王路易十三（Louis XIII，1601—1643）在巴黎郊外修建的狩猎行宫。路易十四继位后，以狩猎行宫为中心，多次扩建凡尔赛宫，包括 1662 年扩建前院，1670—1671 年修建国务大臣阁楼，1679—1681 年建设南翼，1685—1689 年建设北翼，以及 1699—1710 年新建皇家教堂。凡尔赛宫占地面积超过 800 万平方米，共有 700 余间房间，是法国绝对君权的纪念碑。镜厅（Hall of Mirrors）是凡尔赛宫最著名的大厅（图 3-34），拥有 17 扇面向花园的玻璃窗和 24 盏巨大的波希米亚水晶吊灯，辉煌亮丽。路易十四时期，镜厅经常被作为化装舞会场所。除了内部奢华的装饰之外，凡尔赛宫绵延几公里长的庭院，更将宫殿气魄的威严壮阔体现到了极致（图 3-35）。

不过，硕大的凡尔赛宫也存在诸多功能上的问题。由于体量过大，国王、王后的卧室和镜厅在晚上点 1000 根蜡烛都不够亮。冬天进餐时，食物很快就会结冰。令人瞠目的是，由于没有卫生间，参加镜厅舞会的贵妇们只能在大理石楼阁下方便。这些都体现出古典主义建筑内部的矛

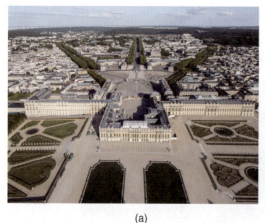

(a)　　　　　　　　(b)

图 3-33　凡尔赛宫，始建于 1660 年，法国凡尔赛

(a) 凡尔赛宫鸟瞰图；(b)1700 年前后的凡尔赛宫及其公园和周边城镇平面图，由 Nicolas de Fer 绘制地图，Charles Inselin 雕刻，北在右边

图 3-34　凡尔赛镜厅，约 1680 年，法国凡尔赛宫

图 3-35　凡尔赛花园，法国凡尔赛宫

盾。这种矛盾，从思想根源上来说，也是唯理主义同绝对君权政治观念矛盾的外延，造成了理论和实践之间的不可调和。凡尔赛宫工程最繁忙时期，有 36000 人、6000 匹马工作。很多人在工程中因疲倦工作而得病，甚至在冬天被冻死。为了给凡尔赛宫提供足够的建筑材料，全国有 6 年禁止使用石材。浩大的工程虽然造就了法国古典主义建筑的巅峰，但也耗尽了国库，给予人民深重的苦难。

（四）洛可可风格

17 世纪末，法国的君主专制政体出现了危机。国家对外作战失利，经济凋敝，民不聊生，而上层统治阶级却声色犬马，奢侈无度。路易十四去世后，继位的路易十五（Louis XV，1710—1774）沉溺于奢华生活，并吵嚷着"我死后哪管洪水滔天"。形成鲜明对比的是英国，已经完成了资产阶级革命。面对这种情况，法国的资产阶级跃跃欲试，要争取更多的政治权利（political rights）了。以孟德斯鸠、伏尔泰、狄德罗和卢梭为首的启蒙运动在法国兴起，反对神权和君主专制，主张公众以知识武装头脑。贵族和资产阶级上层，则不再对凡尔赛宫感兴趣，而是躲到巴黎营造私宅，去享受安逸了。

这个时期，一些掌握了知识、眼界宽广的贵族夫人成为文化和艺术的赞助人，取代了此前的教会和宫廷，成为文化和艺术的主导。这种风格区别于此前的恢宏气派，而偏向于卖弄风情、柔美暧昧和逍遥自在的生活趣味，充斥着脂粉气，被称作"洛可可"（Rocco）。洛可可风格形式的时间与路易十五的统治时间（1715—1774 年在位）基本相吻合。

在建筑领域，17 世纪从意大利引进并在法国发展的后期巴洛克建筑对洛可可建筑有参考的作用，但其建筑类别、精神内涵和创作手法等都有明显的区别。洛可可风格主要出现在室内装饰上，并不像巴洛克风格那样着意展示视觉张力的建筑外形。建筑精神上，洛可可把享乐作为第一要义，没有巴洛克建筑尤其是初期巴洛克建筑承载的宗教责任。但也因为洛可可风格强调居住空间的舒适，建筑内部的功能属性较前代有了进步。在建筑的创作手法上，那些严肃的、古典主义的理性以及巴洛克的喧嚣和放肆，都让贵

族们开始厌弃。他们需要柔美而温软,于是使用装饰复杂的镜子或镶板取代了壁柱,小型绘画和薄浮雕替换了圆雕和高浮雕等。如此种种,使室内空间几乎全被舒展的草叶和花卉形式所包围,显示出高度自然主义的倾向。洛可可较有代表性的建筑是巴黎的苏比斯府邸的客厅(Hôtel de Soubise,图3-36),它的设计师是洛可可风格的奠基人之一——热尔曼·博夫朗(Germain Boffrand,1667—1754)。

图3-36　热尔曼·博夫朗:苏比斯府邸客厅,1737—1740年,法国巴黎

(五)新古典主义建筑

在欧洲的建筑设计史上,古典主义复兴现象反复出现。第一次是中世纪时期的加洛林文艺复兴(Carolingian Renaissance),第二次是14—16世纪以意大利为代表的文艺复兴,第三次是17世纪法国古典主义,第四次是始于18世纪中叶、作为洛可可风格对立面出现的新古典主义(Neoclassicism)。

新古典主义风格的出现,有以下原因。第一,启蒙思想强调的理性主义开始深入人心。这种"理性"不同于17世纪唯理主义的"理性"。后者将君主作为理想社会理性的体现者,维护专制制度的君主主义,倾向于古罗马帝国的文化;前者则认为任何人可以靠理性来衡量一切,而非屈从于某种权威。启蒙主义者从古希腊和共和时代的古罗马看到了他们渴望的理想社会,借古喻今来反对专制的君主政权。第二,洛可可风格的奢靡饱受诟病,在18世纪50年代,法国、德国和英国几乎同时出现对耗费国家资源行为的批判。第三,美术考古的发展,使人们看到了古典时代更多真实的情况。到了18世纪中期,人们重新发现古希腊艺术才是古典风格的根源。赫库兰尼姆和庞贝两座古罗马城市的考古发现,使人们更加真切地看到古代人日常生活的情形。甚至,一场关于古希腊、古罗马孰优孰劣的争论,始于建筑而波及文化的诸多方面。这场争论虽然没有产生确定的结果,但的确推动了建筑理论的深入。

英国是新古典主义建筑的诞生地。18世纪上半叶,英国君主立宪制确立,原来属于王权的大批土地落到了议会中占据上风的辉格党(Whig)新贵族和大资产阶级手中,大量新型农庄府邸得以兴建。在这个过程中,流行起来了帕拉第奥式风格(Palladianism)。这种倾向早在17世纪上半叶就开始出现,到了18世纪更加明显。资产阶级新贵推崇唯理主义,但厌恶法国古典主义的宫廷性质。因此,18世纪20年代开始了帕拉第奥式风格的复兴,也标志着新古典主义浪潮的掀起。

典型的帕拉第奥式风格作品包括科伦·坎贝尔（Colen Campbell，1676—1729）设计的梅勒沃斯府邸（Mereworth Castle，图3-37）、威廉·肯特（William Kent，1685—1748）设计的奇兹维克府邸（Chiswick

图3-37　科伦·坎贝尔：梅勒沃斯府邸，1723—1725年，英国肯特郡

图3-38　詹姆斯·吉布斯：牛津雷得克里夫图书馆，1739—1749年，英国牛津

House，1729）以及詹姆斯·潘恩（James Paine，1717—1789）设计的凯德尔斯顿府邸（Kedleston Hall，1761—1765）。此外，大型公共建筑也开始受到影响，著名的新古典主义建筑还包括詹姆斯·吉布斯（James Gibbs，1682—1754）设计的牛津雷得克里夫图书馆（Radcliffe Camera，图3-38）。

新古典主义建筑在法国来得略晚，第一个里程碑是巴黎的先贤祠（Panthéon，图3-39），设计者是雅克-热尔曼·苏弗罗（Jacques-Germain Soufflot，1713—1780）。这座建筑的重要成就之一是结构空前地轻，墙壁更薄、柱子更细。建筑结构的科学性明显有了进步。建筑师的理想是将哥特式建筑结构的轻快和希腊建筑的明净庄严进行结合，建筑显然达到了他的预期。

新古典主义不但风行于欧洲，也传到了北美殖民地，形成了乔治亚风格（Georgian style）。最有代表性的是美国前总统托马斯·杰弗逊（Thomas Jefferson，1743—1826）的蒙蒂切罗山庄（Monticello，图3-40）。

图3-39　雅克-热尔曼·苏弗罗：先贤祠，1757—1790年，法国巴黎

图3-40　蒙蒂切罗山庄，1770—1806年，美国

（六）东方风格的传入

18世纪下半叶，英国人大量到东方贸易和殖民。遥远的东方国度，传说中的奇闻逸事，使欧洲人感到新奇。中国的、印度的、土耳其的和阿拉伯的建筑风格开始被介绍到欧洲，尤其是英国。一批介绍中国建筑的书籍开始出现，比如威廉·哈夫彭尼（William Halfpenny，？—1755）的《中国风的农家建筑》（Rural Architecture in the Chinese Taste），威廉·钱伯斯（William Chambers，1723—1796）的《中国式建筑设计》（Designs of Chinese Buildings）等。1770年，钱伯斯出版的《泛论》（Dissertation）中，高度评价中国的造园技艺。受到他的影响，一些建筑师专门前往中国学习建筑。现在，人们可以在邱园（Kew Gardens，图3-41）看到那些中国式的建筑物。

图3-41　钱伯斯：邱园中国式塔，约1757—1763年，塔10层，高49.7米，英国伦敦

事实上，正是由于受到了东方因素的影响，18世纪欧洲的园林设计较之此前有了新的突破。在英国，出现了"如画"（picturesque）的概念，并为许多园林设计师所实验。1750年，贺拉斯·沃波尔（Horace Walpole，1717—1797）以"疏落有致"这一中国园林的设计理念来阐释自己的草莓山别墅（Villa of Strawberry Hill）的形制。18世纪60年代，中国风已经从英国传到法国，进而影响了更多欧洲国家的建筑发展。以中国风为代表的东方情调，混合了中世纪复兴的思潮，逐渐汇聚成建筑上的"先浪漫主义"，是19世纪30年代的"哥特式复兴"的先导。

三、工艺制造

文艺复兴之后，工艺观念发生了极大变化。人文主义者认为，建筑、绘画和雕塑所需要的才华毫不逊色于自古代就备受尊重的诗艺。这三大艺术门类是脱离了体力劳动的人文学科，掌握这些门类的艺术家则应当具备数学、哲学素养和足够的天赋。这在事实上造成了"大艺术"和手工艺的分别。后者被归入体力劳动而难以获得像"大艺术"那样的尊重。这种观念在17世纪继续发展，到了18世纪则造成了艺术和手工艺的分离。

这种情况，使一些天赋极高的手工艺者尽可能向"艺术家"靠拢，也使工艺制品借鉴"大艺术"。比如，一些家具开始直接模仿建筑构件，甚至具备雕塑般的艺术品质，刺绣和织物的图案则大量借鉴绘画。这种情况也存在于金属制品、陶器和玻璃制品等。16世纪最具创造力的金匠本韦努托·切利尼（Benvenuto Cellini，1500—1571）就是典型

的例子。他给法国国王弗朗索瓦一世（Francis I，1494—1547）设计的盐罐是餐桌上奢华的用具之一（图3-42）。切利尼将盐罐设计成船的形状，并加上了海神尼普顿及其配偶。人物带有"样式主义"①（Mannerism）风格的显著特征，修长而优雅。切利尼在努力证明自己对于古代文化的熟悉和雕塑家的造型能力。但是，更多数的手艺人并非都像他这般执着，而是更为高效地使用成熟的画家和雕刻家完成的设计稿，因为后者的风格已经成为时尚。这种做法保险而富有经济效益。考虑到成本，大部分手艺人会尽可能地借助工具来提高生产效率和降低成本。比如金工行业，很多欧洲的作坊已经开始出产批量化的线脚，一些陶铸模具也颇受工坊的欢迎。

整体来看，近代欧洲的工坊制度继续发展，出现了更为明确的分工，甚至在一些行业出现了整套的流水生产线。赞助人对工艺的需求也更加多样化。技术的进步、市民文化的繁荣、对海外贸易的渴求都促进了近代工艺制造业的蓬勃发展。

图3-42 本韦努托·切利尼：《盐罐》，1539—1543年，搪瓷和黄金，26厘米×33.3厘米，奥地利维也纳艺术史博物馆藏

（一）工坊制度和赞助人

文艺复兴时期，艺术家们仍然留在行会中，但选择项目时较之中世纪有了更多自由。大大小小的工坊成为艺术生产的基本单位，而给它们提供资金的雇主或赞助人（Patron）的身份更为多元，并且他们在工艺制造过程中拥有了越来越重要的话语权。

当时，安德烈亚·德尔·韦罗基奥（Andrea del Verrocchio，1435—1488）开设的工坊是杰出的代表。他利用良好的团队协作能力接受了大量委托。比如为瓦朗布罗萨（Vallombrosan）修道院铸造铜钟，给美第奇家族（Medici）制作青铜《大卫》（David，图3-43）等。1468年，韦罗基奥接受委托，为领主宫（Palazzo della Signoria）

图3-43 委罗基奥：《大卫》，约1465—1470年，青铜，高约126厘米，据说模特是年少时期的达·芬奇，意大利佛罗伦萨巴杰罗国家博物馆藏

① "样式主义"这一术语来自意大利语maniera，主要指艺术样式和风格。该术语最初由17世纪的历史学家们提出，主要指那些模仿拉斐尔和米开朗琪罗的艺术家们的作品。这种风格出现于16世纪20年代的意大利，于30-40年代对外传播并持续到16世纪末，后逐渐被巴洛克风格所取代。

图3-44 韦罗基奥：《烛台》，约1468年，高151.5厘米，直径46.5厘米，重50.2千克，意大利佛罗伦萨领主宫藏

制作了巨大而精美的铜质灯台（图3-44），其设计和制作过程显示出典型的工坊制度特色。首先，工作坊需要给委托人出具灯台的设计图纸，由后者给予相应修改意见。方案通过后，团队会使用陶土制作出成品模具，并在外层上施蜡。此后，浮雕师会在蜡上进行雕刻装饰。最后，金属匠人熔化蜡质并浇铸铜液来铸造灯台的各个部分，待铜液冷却之后进行打磨拼装。整个工序过程涉及图纸汇报和多人分工。

这一时期，随着印刷术的发展，一些经典的工艺装饰图案也开始传播，形成了经典样式。比如，意大利的著名家具卡索奈长箱（cassone）。这种箱子一般成对出现，最初产出于工坊内熟练的雕工和画工。这种箱子一般用于新婚，画工会根据流传的经典图样进行装饰。作为具有纪念性的传承物，这个箱子会世代相传。15世纪末，意大利中部和北部产出的卡索奈长箱被施以雕刻并部分镀金，箱子两侧采用凹槽角的壁柱或带有雕塑的装饰（图3-45）。到了16世纪，工匠开始从罗马石棺中汲取灵感进行卡索奈的装饰。逐渐地，一些带有高镶板靠背的卡索奈变成了卡萨盘卡长椅（cassapanca），被固定在宫殿的一些公共房间中。

在当时，除了像韦罗基奥这样涉及较广门类的工坊之外，还有专攻某一材质的工坊。最有代表性的是玻璃的设计和生产。在威尼斯的穆拉诺（Murano）小岛，就有着大量出产高质量玻璃制品的工坊，甚至让整个岛屿声名卓著。到了16世纪末，穆拉诺当地人口的一半都在从事玻璃制品（图3-46）的工艺制造，并且形成了和阿拉伯玻璃制品的竞争。

工坊不但是工艺制造的基本单位，还兼顾手艺者的培养。韦罗基奥的成长就是在工坊中完成的，和大部分手艺人一样，他最早是一家金匠铺的学徒，学成后涉足绘画和雕塑。而他的工坊则培养出历史上最伟大的艺术家之一——莱奥纳多·达·芬奇。达·芬奇的成长代表了那个时代从事手艺人的必经之路：首先进入工坊进行技艺学习，然后进入行会取得执业资格。达·芬奇在佛罗伦萨接受了工坊训练，但真正提供给他舞台的是米兰。他在当地的圣母感恩教堂留下的《最后的晚餐》试验了新的壁画装饰技术，新技

(a)

(b)

图3-45 卡索奈长箱

(a) 佛罗伦萨卡索奈长箱，15世纪，西班牙考古博物馆藏；(b) 从古罗马石棺得来灵感而制作的卡索奈长箱，16世纪，美国沃尔特艺术博物馆藏

术尽管以失败告终，但在艺术价值上则是毋庸置疑的旷世佳作。他在工程和机械方面的兴趣和尝试（图 3-47），则来源于他担当防御工程师和军事顾问的责任。可惜的是，受限于当时的科技条件，他的大部分想法都停留在了图纸上。

限制达·芬奇奇思妙想的实现的因素除了科技条件外，还有赞助人体制。米兰的统治者斯福尔扎大公爵（Ludovico Maria Sforza，1452—1508）对军事和贸易更为关注，而对达·芬奇那些超越时代的设想相对冷淡。近代以来，赞助人在设计过程中

图 3-46　穆拉诺花瓶，1600 年前后，俄罗斯圣彼得堡艾尔米塔什博物馆藏

图 3-47　列奥纳多·达·芬奇：《巨型十字弓的草图》，15 世纪末，1478—1519 年，意大利米兰盎博罗削图书馆藏

越发成为举足轻重的角色。他们不但为手艺人提供创作所需的经济来源，同时还将个人意志灌注到作品中去。赞助人和手艺者有着严格的契约关系，手艺者要遵循合同的条款进行创作。这一时期的工艺制造，除了是手艺者个人才华的产物之外，还是赞助人兴趣和地位的象征。

文艺复兴之后的艺术赞助者可以大致分为四类：以商业和手工业行会为代表的市民团体、宗教团体、当时欧洲特别是意大利境内大大小小的宫廷，以及城邦的政治生活中具有重要影响的富有家族和个人。[1] 因赞助人对所赞助艺术品目的的不同，工艺品也显示出多样化的特点。资产阶级的崛起和市民文化的繁荣，改变了中世纪时期赞助人以教会和国王为主的情况。

（二）航海业的发展

工坊体制在威尼斯的造船业发展成一种早期的工业化模式。早在 1104 年，威尼斯军械库（Arsenal）就成立装备威尼斯的海军力量。1320 年，新的军械库建成，规模远胜往昔，并采用了工业化手段，包括劳动分工、采用标准件制造，特别是利用水道使船只在其中移动，各个部门依照工序完成装备和制造——这已经是流水生产线了。到了 16 世纪早期，这种生产线已经相当成熟，有超过 16000 名工人在此工作，并将船只的制造分

[1] 张敢. 文艺复兴时期的艺术赞助［J］. 装饰，2011(9):28. 以及 Peter Burke.The Italian Renaissance: Culture and Society in Italy［M］. Princeton: Princeton University Press, 1987：89.

成了三个阶段：第一，在工坊内完成船只主体框架；第二，制造船舱；第三，在流水线上组装好各类构件。这是工业革命之前欧洲最大的工业复合体，比亨利·福特（Henry Ford）的汽车制造流水线要早好几个世纪。在没有出现蒸汽动力的手工艺时代，这家军械库可以在一天内就生产出一艘完整的船只。

不过，相比意大利，葡萄牙和西班牙却成为更早一批获得海上霸权的国家。新大陆的财富促使国家的统治者们成为航海业的赞助人，他们比意大利人更为激进地要求改良船只的建造技术，使之航行到更远的地方。从工艺制造的角度来说，葡萄牙在15—17世纪崛起为海上强国的原因之一是发明了"卡拉维尔"（caravel）帆船（图3-48）。这种帆船采用2~3根桅杆，采用三角形船帆，主要依靠风力航行，比此前的船只更大地解放了划桨占用的人力。15世纪末又出现了吨位更大的"克拉克"（carrack）大帆船（图3-49）。西班牙则资助了大名鼎鼎的克里斯托弗·哥伦布（Christopher Columbus），他在1492年意外登陆了美洲大陆。

图3-48 葡萄牙卡拉维尔帆船模型，法国巴黎国家海洋博物馆藏

图3-49 老彼得·勃鲁盖尔（Pieter Bruegel the elder）绘制的克拉克帆船，约1558年

葡萄牙和西班牙的海上霸权在17世纪开始受到荷兰等国家的挑战。1602年，荷兰东印度公司（East India Company）成立，由政府直接控制亚洲地区的殖民和贸易，包括发动战争、铸造钱币和建立殖民地等国家行为。快速平底船（fluitschip）是荷兰人最伟大的发明，成为19世纪前最具开拓性的航海创新（图3-50）。和此前的"克拉克"大帆船相比，快速平底船放弃了大部分军事功能，而主要为商业设计：专门制造了货仓，可以储存大宗货物。而船员数量还大幅降低，降低了运输成本。

（三）巴洛克和洛可可风格

和葡萄牙、西班牙等国的海外扩张不同，法国更在意如何把意大利的文艺复兴成果引入国内。弗朗索瓦一世给达·芬奇提供了那个时代最高的礼遇，而后者也最终在法国度过了晚年。上文提到的贝利尼也是在弗朗索瓦一世的赞助下完成的《盐罐》。此外，普利马蒂乔（Primaticcio，1504—1570）等一众意大利的手艺人则贡献了意大利"样式主义"的法国版本。他们在枫丹白露宫的装饰过程中，将绘画中的优雅形式拓展到灰泥浮

雕人像和女像柱雕塑之中（图 3-51），引领了绘画与石膏浮雕相结合的室内装饰方式。之后，这种装饰方式贯穿了 17—18 世纪的早期巴洛克与洛可可时期。到了 17 世纪，特别在法国路易十四时期，手艺人们更是在赋予手工制品艺术形式上不断精进。这个时期的巴洛克风格主要集中体现在建筑上，但作为最流行的风格也影响到手工制品，尤其体现在路易十四时期的家具设计上。

图 3-50　瓦茨劳斯·霍拉尔（Wenceslaus Hollar）绘制的版画，描绘了快速平底船的样貌，约 17 世纪中叶

图 3-51　普利马蒂乔：灰泥人像，约 1541—1545 年，弗朗索瓦一世长廊，法国枫丹白露宫

路易十四为了给宫廷提供源源不断的奢侈品，设立了各种国有制造工坊。1667 年，原来在巴黎北部的高比林（Gobelins）生产挂毯的工坊被赐封为"皇家御用家具厂"，被称为"首席国王画师"的查尔斯·勒·布伦（Charles Le Brun，1619—1690）是这家国有工坊的主管。一批杰出的手艺人集中在布伦麾下，创造出了法国巴洛克风格的家具。其中，尤其以安德烈·查尔斯·布勒（Andre-Charles Boulle，1642—1732）取得的成就最为杰出。他长于镶嵌内饰，创造了"布勒风格"（Boulle 或 buhl，图 3-52）。布勒在 16 世纪意大利工匠技艺的基础上，发展出了使用玳瑁、黄铜和铅锡合金镶嵌在乌木上的精致装饰技法。这种手法席卷了 18—19 世纪的整个欧洲。到了 20 世纪 20 年代，法国设计师们将"布勒风格"同工业化流水线相结合，形成了法国家具设计中重要的风格语汇。此外，法国巴洛克时期的织锦工艺进入全盛时期，最著名的作品类型就是"高比林花毯"（Gobelins Tapestry，图 3-53）。为了适合巴洛克家具，营造皇家奢华气氛，刺绣制品被大量应用于对桌椅的层层覆盖上。

路易十四去世后，雄伟的法国巴洛克风格式微，出现了具有女性气质的洛可可装饰风格。一定程度上，洛可可风格对手工制品的影响要大于巴洛克风格，因为它标志着西方开始从硬装转向对软装的关注，从建筑设计转向室内设计，并扩展到服装与其他工艺设计领域。仅从路易十四和路易十五两个时期的家具上，我们就能够看到两者的区别：前者能够看到如同建筑一般的力量感，后者则在曲线风格中追求轻盈雅致（图 3-54）。在追求雅致

图 3-52 安德烈·查尔斯·布勒：立式橱柜，1675—1680 年，美国加州保罗·盖蒂博物馆藏

图 3-53 《扎马战役挂毯》(Battle of Zama)，1688—1690 年，法国巴黎卢浮宫藏

的道路上，"中国风"成为洛可可所崇尚的参考元素，而其对自然有机形态的借鉴，又成为此后欧洲设计的重要参考。洛可可风格在手工艺品上的影响一直延续到 18 世纪末。

(a) (b)

图 3-54

(a) 路易十四时代期"女王扶手椅"，约 1690—1710 年，雕刻镀金胡桃木，118.1 厘米 ×71.1 厘米 ×59.1 厘米，美国纽约大都会博物馆藏；(b) 长椅，约 1754—1756 年，雕刻和镀金山毛榉；羊毛和丝绸挂毯，111.8 厘米 × 235 厘米 × 81.3 厘米，美国纽约大都会博物馆藏

（四）瓷器技术的成熟

欧洲的瓷器技术真正成熟于文艺复兴之后。此前，漫长的时间段里只有陶器或者是炻器[①]被生产出来。早在 13 世纪，马可·波罗在他的《马可·波罗游记》(意大利语：*Il Milione*)中就提到过陶瓷这一让欧洲深感惊奇的工艺品种。但直到 16 世纪，葡萄牙传教士加斯帕尔·克鲁斯（Gaspar da Cruz，1520—1570）才第一次将中国的瓷器及其制造工艺介绍到欧洲。中国的外销瓷在欧洲出现后，引起了收藏者的追捧，也让各大工

① 介于陶器与瓷器之间的陶瓷制品。

坊发现了商机，纷纷仿制瓷器。目前发现的早期瓷器中较为知名的仿制瓷器有美第奇瓷器（Medici porcelain，图3-55）等。但由于胎土配方、烧制工艺等方面的差距，这时欧洲的仿制瓷器瓷无法达到中国瓷器的品质。

1708年，在经历了大量实验和探索后，德国学者埃伦弗里德·瓦尔特·冯·齐恩豪斯（Ehrenfried Walther von Tschirnhaus，1651—1708）终于制造出一种坚硬、白色、半透明的瓷器样本，其成分包括高岭土和雪花石膏。同年，为此耗费巨大心血的齐恩豪斯去世。次年，他的助手约翰·弗里德里希·伯特格（Johann Friedrich Böttger，1682—1719）向他们的赞助人萨克森选帝侯奥古斯都二世（Augustus Ⅱ，1670—1733）正式宣布了瓷器研制的成功。没有奥古斯都二世在迈森（Meissen）给他们提供优渥的实验条件，这项发明是绝不可能诞生的。由于得来不易和瓷器的珍贵，这项陶瓷制作技术被严格保密起来。1710年，凭借着垄断技术，迈森诞生了欧洲第一家陶瓷厂商——迈森瓷厂（Meissen Porcelain）。迈森瓷器是一次烧制的，或者说是生坯烧制的，以其出色的耐热冲击性而闻名。

不过，这种情况在1712年被改变。法国耶稣会教父弗朗索瓦·泽维尔·德恩特雷科勒（Francois Xavier d'Entrecolles，中文名"殷弘绪"，1664—1741）向整个欧洲公开了瓷器制造的详细技法和配料，并发布在《耶稣会传教士从中国寄来信件》上。此后，陶瓷技术很快传播到欧洲各国。

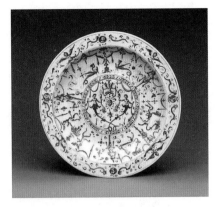

图3-55　美第奇瓷盘，约1575年，软质瓷，直径36.8厘米，美国纽约大都会博物馆藏

第二节　奥斯曼帝国

15—16世纪，奥斯曼帝国是世界上最强大的帝国之一。奥斯曼土耳其人原来是一支游牧的突厥部落，信奉伊斯兰教。13世纪末，他们在小亚细亚开始崛起，14世纪时建立奥斯曼帝国。鼎盛时期，帝国势力达亚欧非三大洲，人口达到了5000万。1453年，奥斯曼帝国攻克君士坦丁堡，拜占庭帝国（东罗马）灭亡。奥斯曼帝国迁都于君士坦丁堡并将其改名伊斯坦布尔，继承了东罗马帝国的基督教文化，使东西方文明得以融合。

奥斯曼帝国不但掌握了东西方文明的陆上交通线，在地中海还占领了几乎所有的港口，其舰队一度完全统治海上。通过征服，奥斯曼人获得通往黑海的唯一通道，各省之间的贸易也逐渐增加。此时，伊斯坦布尔是天然的商业中心、地毯的重要生产地，而开

罗成为也门咖啡、印度织物以及香料的重要转接口。在东西文明交汇处，奥斯曼帝国的设计发展辉煌而风格杂糅。

一、建筑设计

（一）土耳其清真寺

此前，由于保留了早期的游牧民族的生活特点，土耳其当地的清真寺的建造都简单而朴素。奥斯曼帝国建立后，出于中央集权制度的大帝国的需要，帝国开始吸取西亚、中亚和拜占庭等文明的建筑成就。帝国邀请东方工匠建造清真寺，全面学习拜占庭艺术。

图 3-56　叶赛尔（绿色）清真寺，1412—1424 年，土耳其布尔萨

14 世纪中叶，当地开始发展集中式的清真寺。它的形制大体模仿伊朗和中亚，在中央穹顶方厅的两侧和后方各辟一间稍小一点的大厅，上面也用穹顶覆盖。随着朝拜仪式的需要，后方厅逐渐变大，最终和中央方厅连成一个空间，但它的穹顶还是独立的，这种平面有点类似于"T"形。在穆斯林看来，这种建筑更加明确地指向他们的圣地麦加，因此颇受欢迎。代表性的作品是位于布尔萨（Brusa）的叶赛尔（绿色）清真寺（土耳其语：Yeşil Cami，图 3-56）。这种清真寺同拜占庭的东正教堂的建筑形制和结构相似。

建造与圣索菲亚教堂相媲美的清真寺，一直是奥斯曼帝国的愿望。这个愿望在苏莱曼大帝（Suleiman the Magnificent，1520—1566）漫长的统治时期得以实现，这是奥斯曼帝国最强盛的时期。苏莱曼大帝是艺术赞助人，并热爱诗歌和金属工艺，斥巨资兴建清真寺、学校、医院、宫殿等大型的建筑。在这个黄金时代，最伟大的建筑设计师是来自安纳托利亚的米马尔·锡南（Mimar Sinan，约 1488/1490—1588 年），据说他将一生设计了 335 座大型建筑，其精力旺盛、水平之高为世人所惊叹。

锡南设计的清真寺，充分借鉴圣索菲亚大教堂的形制，将伊斯兰教义的神圣性用建筑空间的内外语言表达出来，达到尽善尽美的意境。其中，建在伊斯坦布尔的泽扎德清真寺（源自波斯语 Šāhzādeh，意为"王子"）是其成名之作。这座建筑是苏莱曼大帝为了纪念他 1543 年去世的儿子泽扎德·穆罕默德（Şehzade Mehmed）委托锡南建造的，因此也被称作"王子清真寺"。寺庙的平面设计布局为两个并列的方形，一个是祈祷大厅，

另一个是庭院。大厅采用了中心圆顶和四个对称的半圆顶组合设计，形状呈四叶的中心布局（图 3-57）。从外观上看，整个建筑的大小圆顶次第上升，引导观者视线去往中心圆顶。这种宗教的神圣性和建筑的纪念性的完满结合，满足了庞大帝国的政治需要。一般认为，泽扎德清真寺是第一件可以比肩圣索菲亚大教堂的奥斯曼帝国建筑，标志着其建筑辉煌时代的开启。

图 3-57　左：米马尔·锡南：泽扎德清真寺，1548 年竣工，土耳其伊斯坦布尔；右：泽扎德清真寺和周边环境平面图，由德国建筑师、艺术史学者科尼利厄斯·古利特（Cornelius Gurlitt）在 1912 年绘制

1550—1557 年，锡南设计了另一座清真寺，取名"苏莱曼清真寺"（土耳其语：Süleymaniye Camii，图 3-58），献给苏莱曼大帝。苏里曼清真寺的平面仍然在模仿圣索菲亚大教堂，中央穹顶的前后各有半穹顶，但它们的高度远低于中央穹顶的起脚，并没有起到抵抗侧推力的作用，侧推力是由 4 个粗大的墩子的重力来抵消。此外，中央穹顶的左右各有了 3 个小穹顶，同样远低于中央穹顶。这样处理，使整个建筑的升腾感更加强烈。在 4 座瘦高而有尖顶的宣礼塔（Minaret）的对比映衬下，苏莱曼清真寺显得饱满、高耸。它虽然在建筑结构的有机性上不如圣索菲亚大教堂，但外形上却凌厉洒脱。苏莱曼清真寺的面积达到了惊人的 3249 平方米，建筑建于临海的高地上，远远望去气势极其雄伟。在建筑内部，工匠们在大厅内的后墙采用波斯风格的瓷砖装饰，圆柱则利用大理石贴面。穹顶底部和圣索菲亚大教堂一样有一圈窗子，但侧面窗子更多，使内部光线更

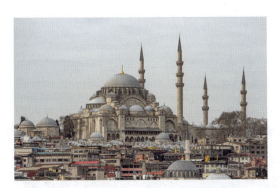 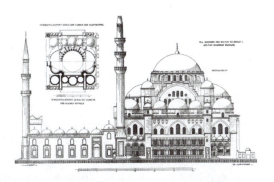

图 3-58　左：米马尔·锡南：苏莱曼清真寺，1557 年竣工，土耳其伊斯坦布尔；右：苏莱曼清真寺立面图和平面图，由科尼利厄斯·古利特在 1912 年绘制

加充盈，显得富丽堂皇。

类似这样的清真寺在帝国境内被广泛模仿，直径在 20 米以上的就有多个，亚德里亚堡的赛里米叶清真寺（土耳其语：Selimiye Camii，图 3-59）的穹顶甚至达到了 31.5 米，十分接近圣索菲亚大教堂。伊斯坦布尔的泽扎德清真寺、苏莱曼清真寺和亚德里亚堡的赛里米叶清真寺代表了奥斯曼帝国建筑设计的最高成就，也形成了当地清真寺特有的传统。这些清真寺最引人注目的外部特征除了次第上升的穹顶之外，就是那些细高且没有"收分"，但采用了分节的宣礼塔。这种宣礼塔是从中亚和伊朗的清真寺的 4 个外角上的塔演化而来，一般数量为 1~4 个，极个别的采用 6 个。集中式的清真寺使塔可以独立出来，并成为伊斯兰教最重要的建筑标志之一。土耳其人征服君士坦丁堡后，对圣索菲亚大教堂外观上最大的改变就是增加了这样的宣礼塔使之成为清真寺。

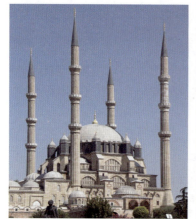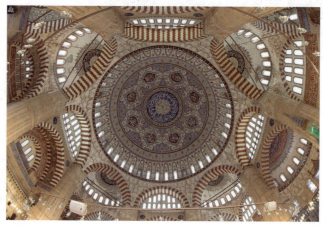

图 3-59　左：米马尔·锡南：赛里米叶清真寺，1568—1574 年，土耳其阿德里安堡；右：主穹顶及其支撑结构

（二）伊斯兰建筑的广泛传播

伊斯兰建筑不但在奥斯曼帝国发展到极高水平，而且还深刻影响了周边国家建筑的发展，印度就是最典型的代表。

早在公元前 8 世纪，阿拉伯穆斯林就入侵过印度河河口附近的信德地区，但此次入侵影响有限，也没有很多穆斯林留在当地生活。到了 11 世纪，一些来自土耳其和波斯等地的居民渡过印度河，来到印度北部定居。12 世纪末，伊斯兰教已经在当地开始广泛传播，也建立了几个王国，给当地带来了清真寺、经文学院、塔和陵墓等伊斯兰风格的建筑类型。不过，此时的伊斯兰世界的纪念性建筑还没有发展成熟，因此对印度的影响有限。到了 14—15 世纪，印度的工匠学会了券拱和穹顶，使之成为此后印度伊斯兰建筑的重要形式因素。与此同时，中亚地区的集中式建筑已经发展成熟，并且传到了印度。这个时期被认为是伊斯兰建筑真正影响印度的时代，留存下来的代表性建筑是现位于巴基

斯坦的鲁肯—伊—阿兰之墓（Tomb of Shah Rukn-e-Alam，图 3-60），有着典型的中亚建筑因素：采用简洁明快的建筑形式，抛弃了印度当地婆罗门教建筑繁缛凝重的结构和形制，外表通体贴琉璃砖。由于当地建筑自古以来使用砖建造建筑，和中亚相同，它们很快接受了中亚建筑的形制。

伊斯兰建筑在印度发展的黄金时代是莫卧儿王朝（Mughal Empire）。王朝的创建者巴布尔（Babur，1483—1530）是帖木儿的后裔，他的儿子胡马雍（Humayun，1508—1556）继承其父的印度领地，正式建立信奉伊斯兰教的莫卧儿帝国。莫卧儿王朝的统治者来自撒马尔罕，长期与伊斯兰世界保持着极为密切的联系。他们聘请中亚和伊朗的工匠来进行建筑的设计和建造，当时恰好是伊朗建筑发展的鼎盛期，因此印度的伊斯兰建筑得以迅速发展并不断创造着辉煌成就，直到 18 世纪印度被英国殖民者入侵而中断。

安定的帝国给工匠精研建筑技术提供了理想的环境，建筑技术突飞猛进。其中，穹顶技术的发展令人瞩目，其代表就是哥尔—艮巴士之墓（Gol Gumbaz，字面意思是"圆顶"，图 3-61）。它规模宏大，主体结构由每边长 47.5 米的立方体加上顶部的直径约 44 米的半球形圆顶构成，具有世界上少有的大穹顶，四个边角处墓室的平面和容积超过了古罗马万神庙。处理如此大体积的穹顶和方形大厅的衔接是巨大的难题，但却激发了设计师杰出的想象力和创造力。设计者使用 8 个互相交叉的大券，每 4 个组成一个正方形，两个正方形互相对称，它们的 8 个交点形成一个正八边形，穹顶就坐落在这八边形之上（图 3-62）。这样处理的内部空间比使用帆拱更加疏朗，但施工难度大大提高。这

图 3-60　鲁肯—伊—阿兰之墓，约 1324 年竣工，现位于巴基斯坦旁遮普

图 3-61　哥尔—艮巴士之墓，约 1626—1656 年，印度卡纳塔克邦

图 3-62　哥尔—艮巴士之墓平面图

种结构方式起源于波斯,并在哥尔—艮巴士墓达到了最高成就。

莫卧儿帝国建筑的杰出代表是泰姬陵(Taj Mahal,图3-63)。这是莫卧儿王朝第五代皇帝沙·贾汉(Shah Jahan,1592—1666)为其宠妃穆姆塔兹·玛哈尔(Mumtaz Mahal,1593—1631)建造的陵墓。沙·贾汉热衷建筑,他聘请的建筑师和工匠来自印度、土耳其、伊朗,以及中亚地区。这座陵墓集合了整个伊斯兰世界的建筑经验,不但是伊斯兰建筑在印度的最高成就,也是世界设计史上最伟大的建筑之一。

总体来说,泰姬陵的成就主要有以下几点:①建筑群总体布局(图3-64)臻于完美。泰姬陵的总布局相当单纯,在巨大的平面中将陵墓放在中轴线末端,前方是方形的草地和十字形的水渠。这样的处理,使参观者进入第二道门后,有着相当震撼的观赏视角。②整个建筑群颜色搭配和谐适当。白色(陵墓)、蓝色(天空)、青色(草地)构成了主体色彩,而水渠中的陵墓倒影,更增添了澄清明亮之感。设计史家不无感慨的是,这座为死者建造的陵墓,竟焕发生者的乐观气息。③陵墓造型洗练肃穆。建筑各部分的造型相当明确,没有琐碎,相互关系干脆利落。远远望去,整个陵墓如同琼楼玉宇,因而被称作"白色的奇迹"。这种熟练运用伊斯兰经典建筑元素,使之和谐、有机地创造出典雅柔美的建筑,也被一些学者称作伊斯兰建筑中"新古典主义"的代表。

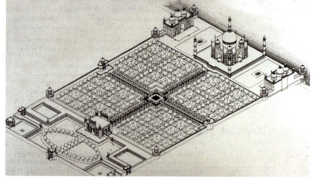

图3-63　泰姬陵,1631—1653年,印度北方邦　　图3-64　泰姬陵建筑群落分布示意图

二、书法艺术与印刷品

14世纪后,书法艺术方面,奈斯赫体演变出书体笔线细长、风格庄重的苏勒斯体(Thuluth,图3-65)该字体转接处更加圆滑,字形更显秀逸,适宜建筑表面的装饰。15世纪晚期至17世纪早期,胡萨姆·卢米(Husam Rumi,生卒年不详)发明了一种草体字"迪瓦尼"(Diwani),这种字体被用于公文命令和决议,在苏莱曼时期最为流行。"迪瓦尼"分为两种。一种被称作"Riq'a Diwani",体现为比较简洁的风格,除字体下半部分,其余笔画横平竖直。另一种被称作"Jeli Diwani",装饰比较复杂,字体犹如在图形中相互交错。或许是书写的复杂形式导致其不易于伪造,常见其运用于官方公文,但较

图 3-65　以苏勒斯体撰写的祈祷文书，12.6 厘米 ×4.7 厘米，16 世纪，美国国会图书馆藏

少被利用于《古兰经》的复制书写。

此外，官员还普遍使用的纹章"图格拉"（Tughra）。图格拉（？—1121）曾任掌玺大臣，他将帝国文书颁布的封号等内容设计成美观的图文标志。这些花纹标志受人模仿，逐渐约定成为官方的签押图式。苏莱曼大帝的签名即用图格拉花纹设计，意为"永恒的胜利者"（图 3-66）。皇家抄写员（tughrakesh）会为每个官方文件设计独特的图格拉以示权威性。同样，在硬币、建筑等设计中，也都有图格拉的表现。

1729 年，奥斯曼帝国出现了第一份印刷品。这是由政府资助易卜拉欣·穆特菲卡（1674—1745）在伊斯坦布尔的出版社出版的。但是，宗教领袖认为这样的印刷活动会使以手抄《古兰经》为生的抄写员受到影响，而反对其成立出版社。直到艾哈迈德三世（1673—1736）时，才允许其出版非宗教读物。

至 1743 年，穆特菲卡已经集中精力出版了 17 种图书，例如世界地图集、土耳其语的阿拉伯词典、土耳其海事历史等。《美洲大陆发现史》（*Tarih-iHind-i-garbi*，图 3-67）是其出版的第一本插画图书。穆特菲卡逝世之后，出版社停止了运营活动，奥斯曼帝国也持续很长一段时间没有印刷业务。奥斯曼宫廷对印刷术的不以为然，和欧洲对印刷术的重视及创新形成了鲜明对比。这也让很多设计史家认为，穆特菲卡出版社的遭遇是

图 3-66　苏莱曼大帝的图格拉，约 1555—1560 年，水墨、不透明水彩、金箔、纸，图形高 52.1 厘米，宽 64.5 厘米，美国纽约大都会博物馆藏

图 3-67　易卜拉欣·穆特菲卡：《美洲大陆发现史》插图，1732 年

奥斯曼帝国被欧洲在科技领域彻底超越的表现之一。

三、工艺品制作

图3-68 沙阿·库鲁:《被植物包裹的龙、狮子与凤凰》,1526年,水墨、金箔、纸本,17.3厘米×40.2厘米,美国克利夫兰艺术博物馆藏

奥斯曼帝国对工匠团体（Ehl-i-Hiref）的创作进行资助。这些工匠来自各地，融合了伊斯兰文化和西方文化的风格。16世纪20年代，名为沙阿·库鲁（Sah Kulu，—1556）的巴格达画家创造了一类"萨兹风格"（saz）风格绘画（图3-68），这种绘画表现神话中的神兽被大花朵和叶子植物包裹，非常逼真。另一种装饰风格由其徒弟卡拉·梅米（Kara Memi，1520—1566）在16世纪40年代创造，主要元素为郁金香、玫瑰及风信子，这成为奥斯曼帝国装饰的主要内容。

（一）陶瓷设计

至16世纪，位于安纳托利亚的小镇伊兹尼克（Iznik）因其陶瓷和搪瓷制品的生产而受到奥斯曼帝国塞利姆一世（土耳其语：سليم اول，1470—1520）的关注，他运送近700名工匠到伊斯坦布尔和伊兹尼克开发本土陶瓷，用来同皇室和精英喜爱的中国和波斯陶瓷相竞争。陶工们虽然创造出与皇家装饰不同的风格（图3-69），但沙阿·库鲁的"萨兹风格"仍然占据主流。建筑瓷砖的设计，常由成对的藤蔓卷轴组成，藤蔓卷轴的线条沿着中心线用规则的间隔线连接，其纹路设计相当复杂。伊兹尼克郊外的瓷砖作坊出产的瓷砖面板（图3-70）由6块瓷砖组成，但各个瓷砖的差异表明整体设计可能是在一大片瓷砖上徒手执行的，而不是每个单独的瓷砖都是根据相同的模板绘制的。这是17世纪大马士革瓷砖的常见特

图3-69 带有植物装饰图案的伊兹尼克盘子，约1575年，透明釉下装饰，直径29厘米，高5.4厘米，葡萄牙里斯本古尔本基安美术馆藏

征。建于 1571 年的大马士革的达尔维什亚清真寺（Darwishiyya Mosque）中，也发现了几乎完全相同的瓷砖。此外，带有书法铭文的瓷砖面板设计也颇为常见，奥斯曼土耳其人将书法烧制在瓷砖上，用来建造清真寺，以表达虔诚之意（图 3-71）。

随着建筑对瓷砖需求的下降，伊兹尼克的陶瓷生产逐渐式微，而从欧洲传播过来的巴洛克和洛可可风格最终取代了 16—17 世纪经典的奥斯曼风格。

（二）金属工艺

兵器在奥斯曼帝国的金属设计中占有重要地位。帝国以武力征服巴尔干半岛，获得了丰富的金属资源和大量技艺高超的金属匠人。16 世纪，奥斯曼工匠逐渐发展出一种独特的风格——"穆

图 3-70　波浪藤蔓设计瓷砖面板，16—17 世纪，可能制造于叙利亚大马士革，透明釉下彩绘，55.9 厘米 ×83.8 厘米，美国纽约大都会博物馆藏

图 3-71　带有铭文的清真寺瓷板，铭文内容为"虔诚的仆人卡云·伊本·阿卜杜拉（Kayun ibn' Abdallah）需要真主的怜悯，建立了这座神圣的清真寺"，约 1591 年，透明釉下彩绘，160.7 厘米 × 29.2 厘米，重 26.3 千克，美国纽约大都会博物馆藏

拉撒"（murassa，珍贵宝石装饰），其表现是工匠运用价值不菲的宝石镶嵌在宝剑、匕首、陶器与水晶等表面。

帝国的军队用品在保障实用功能基础上兼具了审美价值。例如翼形盾牌（图 3-72）向上倾斜的后缘，可以保护士兵后脑勺和颈部免受马刀的割伤。奥斯曼的头盔（图 3-73）一般由钢锻造而成，头盔外部装饰着阿拉伯式花纹和古兰经铭文，除了满足使用功能之外，其精美的材料和装饰还是等级和身份的象征。刀剑的设计也往往展示出精湛的工艺和奢华的装饰。出自苏莱曼大帝宫廷的亚塔安弯刀（Yatagan，

图 3-72　盾牌，约 1500 年，木材、皮革、彩绘，82.55 厘米 ×54.91 厘米，美国纽约大都会博物馆藏

图 3-73 左：头盔，约 1560 年，钢、铁、金、银、铜合金，高 27.8 厘米，重 2580 克，美国纽约大都会博物馆藏；右：装饰有铭文头盔细节

图 3-74 左：苏莱曼大帝宫廷的短刀，约 1525—1530 年，钢、金、海象牙、银、绿松石、珍珠、红宝石，长 59.3 厘米，刀片长 46.7 厘米，重 691 克，美国纽约大都会博物馆藏；右：短刀刀柄细节

图 3-74）极具代表性：刀刃上用金色镶嵌，以叶为背景设计表现了龙与凤凰之间的战斗。这是典型的奥斯曼帝国武器，其特点是双曲刀刃和没有护手的刀柄。18—19 世纪，这种刀具在土耳其和巴尔干地区很常见，是被称为禁卫军的精锐部队的随身武器。

民间工艺的设计代表是黄铜或其他金属制成的小型火盆。这种火盆用作建筑内取暖的工具或是作为烹饪用具。伊斯坦布尔的苏莱曼清真寺周围聚集着相当多生产这种"苏莱曼尼亚火盆"金属工坊。工匠生产的造型多样，较多的形态是四只脚、钟形盖子的圆身低火盆，盆身也有六角和八角的形态。

（三）地毯制品

奥斯曼帝国在 16 世纪征服波斯和埃及后，编织图案和技术发生了变化。安纳托利亚以带有风格化动物和几何图案的地毯而闻名，但随着这些新的文化接触，围绕中央圆形奖章状区域设计并带有流动的萨兹风格植被的地毯开始流行。类似的图案也出现在书籍封面、纺织品和手稿边框上。这些奥斯曼宫廷地毯（图 3-75）首先在伊斯坦布尔生产，然后传播到开罗（Cairo）和乌沙克（Uşak）等其他编织中心。这些地毯显示出构图出色、造型精致、技法细腻以及材料贵重的特征。它们起源于宫廷设计作坊，以供皇家消费和使用。后来，地毯制品逐渐走向民间，因尺寸和装饰不同被分为两种：第一种用于宫殿或私人祈祷；第二种适用于伊斯兰教祈祷仪式的公众场所，穆斯林站立、鞠躬、跪

下，然后短暂地将额头触地，跪拜在地毯之上。尽管很多地毯和垫子被游牧民族和家庭织工织造而成，但大型的地毯是在城市中设计生产的，织工必须和设计者、染料工密切合作，这样生产的产品才能得到保证。

思考题

1. 请论述印刷术对近代设计的影响。
2. 请论述巴洛克建筑与法国古典主义建筑之间的联系和区别。
3. 以洛可可风格为例论述女性角色对设计的影响有哪些。
4. 以实例探讨赞助人、工坊和设计师之间的关系。
5. 尝试搜集资料，对奥斯曼帝国的民间工艺火盆的制造、销售、使用和反馈做出系统研究。

图 3-75　白地乌沙克地毯，17 世纪上半叶，羊毛（经纱、纬纱、绒毛），长 777.2 厘米，宽 389.3 厘米，美国纽约大都会博物馆藏

中篇　现代设计的兴起

（18世纪末—1945年）

"现代设计"（Modern Design），一般认为发生于工业革命之后。人类几千年来的手工作坊生产模式被机器生产所取代，引发了人类设计领域一次史无前例的大变革。设计师可以彻底从生产过程中独立出来，从而专注于创造性地干预生产的目的和过程。设计的服务对象趋于平民化，改变了此前极权时期统治阶级对生产力的大量占有并使设计仅仅服务于宫廷或少数人的情况。设计的价值取向逐渐突出功能，克服了此前传统设计中只重视审美和装饰的片面性，设计的本质更加明确。

伴随着工业革命，科学革命和政治革命在欧洲的出现，使欧洲逐渐获得了对世界大部分地区的霸权。此后的设计史，呈现出工业化优势国家占据主导的情况。早在16世纪，欧洲已经产生系统的机械发明和公司组织、资产阶级的不断创新，预示了工业革命的曙光。几乎与此同时，以哥白尼的《天体运行论》发表为标志，欧洲开启了科学领域的不断进步。政治革命，则可以追溯到英国内战，早在17世纪40年代就开始了。三大革命互相依赖且互相作用。比如，达尔文关于生物进化的理论对政治思想影响极大。而政治思想的传播在印刷术和无线电的帮助下取得了此前无法想象的效力。这些铺垫，如同能量的积蓄，在19世纪被彻底点燃。一般认为，人类的物质文化在过去的200年中发生的变化远甚于前5000年。因此，这个时代的设计发展环境，已经和此前判然有别。新材料和新技术的出现，使设计的种类、功能和造型等诸多属性都发生了变化。随着人类改变世界的能力迅速增长，设计的发展呈现出一片欣欣向荣的状态。

然而，随着资本主义国家资源掠夺、政治意识形态输出和军事扩张的不断激增，爆发了两次世界大战。战争不但摧毁了大量现代设计的成果，还深刻改变了人们对待设计的态度和方法。两次世界大战期间，是现代主义设计思想最为活跃和深刻的时候，孕育并产生了一批欧洲现代主义设计大师。同时，大机械化生产的成熟，使工业设计真正诞生于美国。这一时期，世界上出现了以欧洲和美国为代表的两大设计中心，左右着设计史的进程。

第四章　现代设计的启蒙

现代设计发端的标志性事件是 1851 年在英国伦敦海德公园（Hyde Park）举办的第一届万国博览会（Great Exhibition）。在这次博览会上，绝大多数展品都采用了机器生产。为了方便放置体形硕大的展品，英国工程师约瑟夫·帕克斯顿（Joseph Paxton，1803—1865）建造了大体量的博览会展馆——赫赫有名的"水晶宫"（The Crystal Palace）。作为工业化批量生产的代表作之一，"水晶宫"由钢材与玻璃建造而成，晶莹剔透，采光极好，是采用标准构件、钢铁和玻璃建造的代表性建筑，是世界设计史上具有里程碑意义的作品。

令人遗憾的是，本次博览会的大部分展品都显示出不尽如人意的设计样貌。尽管由机器制造，但产品的造型和装饰仍然照搬传统手工产品的样式。例如，蒸汽机的侧板雕刻成哥特式纹样，在纺织机上添加洛可可风格的装饰等对传统工艺品的牵强模仿。审美意识和工业生产严重脱节。和传统上精工细作的手工业产品相比，这些机器产品显得极为粗糙低劣。这种现象引起了一批社会活动家、知识分子和艺术家开始寻求设计的改良。

但是，这种改良在一开始就充斥着对机械化生产态度的巨大分歧。以亨利·柯尔（Henry Cole，1808—1882）为代表的改良者支持机械生产，认为设计水平的下降是由于工业和艺术的分离。艺术家应当拥抱机械生产带来的进步，并借此参与产品的生产和制作，从而完善一套设计系统。不过这种号召在当时反响寥寥，是过于新颖的思想。大部分艺术家和设计师还是希望坚持传统的手工艺设计方式，倡导关注设计质量，找寻合适的造型和装饰风格。他们对工业化生产的未来持有悲观态度，把机械生产和好的设计品进行了对立，从而导致了设计界怀旧、复古情绪的滋长。于是，中世纪、洛可可风格、民间艺术和自然形态成为这一时期设计灵感的主要来源，复古思潮极盛。现代设计，就在这样一种面对前途迷惘而困于沉重的历史枷锁中逐渐萌芽。

一般认为，艺术与手工艺运动（Arts and Crafts Movement）、新艺术运动（Art Nouvea）和装饰艺术运动（Art Deco），是现代设计真正成熟前的启蒙阶段。

第四章　知识导图

第一节 工业革命对设计的影响

工业革命（The Industrial Revolution）是指资本主义工业化的早期历程，从1760年延续至约1830年。在新能源的使用、可工业化应用的新发明和工厂生产系统的共同作用下，资本主义生产逐渐从工场手工业过渡到机器大工业生产。这一时期生产和制造的最大特征是以机器取代人力，以大规模工厂化生产取代个体工场手工生产。工业革命由英国兴起，传播到法国、德国、比利时乃至整个欧洲大陆。到了19世纪，又远播北美，进而逐渐渗透到世界各地，形塑了现代世界。

一、机器时代

图4-1 瓦特蒸汽机构造图，出自大英百科全书1797年版

1709年，英国铁匠达比在灼烧的炭中制得焦炭，这极大降低了钢铁的生产成本，且提高了效率。自此，铁路、桥梁、机器和建筑等都可以大量采用钢铁进行制作。新材料的大量应用是工业化进程的关键基础。

为了满足对焦炭不断增长的需求，蒸汽机得以使用，因为它驱动水泵，可以从煤矿中排出水。事实上，人类利用蒸汽动力的时间历史悠久，早在希腊化时代的埃及，人们已经注意到了蒸汽动力，但仅限于开启庙宇的大门。① 在18世纪的英国，一系列改造蒸汽机的实验广泛开展。最终，詹姆斯·瓦特（James Watt，1736—1819）成功改良了蒸汽机，并在与企业家马修·博尔顿（Mathew Boulton，1728—1809）合作过程中把蒸汽机推向市场（图4-1）。瓦特的蒸汽机改良标志着人类第一次给能源带来了实质性的变革：从自然力变为机器驱动力。此后，蒸汽机被用于各个生产领域，"机器时代"的大门彻底打开。19世纪初，约500台的瓦特蒸汽机投入使用，其中有38%的蒸汽机用于抽水，剩下的用于为纺织厂、炼铁炉、面粉厂和其他工业提供

① [美]斯塔夫里阿诺斯. 全球通史：从史前史到21世纪[M]. 吴象婴，梁赤敏，董书慧，等译. 北京：北京大学出版社，2015：491.

旋转式动力。①

新能源和生产力的提升，使工业体系走向成熟。工业体系并非工业革命的首创，但工厂的规模的急剧扩大、工人的工作内容的越发细化以及人力和机械动力的不断深入结合是工业革命的产物。"需求引起发明"成为这个时代的特征。其中，最有代表性的是英国棉纺织产业，这个领域最早实现机械化。1700年，一项禁止进口棉布或棉制品的法律出台以保护国内市场。此前，英国民众越发依赖从印度进口棉织品。于是，需求迫切的市场给予发明家巨大动力，来提高纺织机的效率。18世纪60年代，几个划时代的新发明引发了生产力的巨大提升。1764年，詹姆斯-哈格里夫斯（James Hargreaves, 1720—1778）发明了珍妮纺纱机（Spinning Jenny），使单位时间内一个工人可以完成此前数个工人的工作（图4-2）。之后，理查德·阿克莱特（Richard Arkwright, 1732—1792）推广应用了更为高效的依靠水力驱动的纺纱机。1787年，瓦特和博尔顿的蒸汽机开始成为棉纺织厂的动力。

图4-2　在德国伍珀塔尔博物馆的珍妮纺纱机模型

机械化的纺织机出现后，棉织品价格下降，不但满足了本土更多人的需求，还在国际贸易中产生了深远影响。英国国内巨大的棉织品产业需求，促使棉花的需求激增，但英国本土并不盛产棉花，需要从海外进口。当时有两种棉花，一种是印度群岛和巴西等地生产的"海岛棉"，这种棉花在英国极受欢迎，因为欧洲制作的机器可以很轻松地清除棉籽。还有一种是产自美国南方的"高地棉"。这种棉花无法被欧洲轧棉机分离棉籽，需要在美国当地依靠奴隶手工分离，效率低下成本较高。1793年，美国人艾利·惠特尼（Eli Whitney, 1765—1825）发明了一种可代替人工，自动将种子从棉球中分离出来的轧棉机。此后，美国棉花的出口量急速上升，终于可以满足英国产业对棉花的巨大需求。

工业的发展提出了对运输工具更高的要求，以支撑大量运送的煤和矿石。为此，人类开始大量开凿运河。20世纪30年代，英国已经开凿了2500英里（1英里约合1.61千米）长的运河。陆地上对交通的改造投入同样巨大，这首先得益于18世纪50年代后成熟的路面硬化技术。四轮大马车行进的速度从开始的每小时4英里增加到了每小时10英里。19世纪30年代之后，铁路开始成为运输的另一种选择并逐渐挑战公路和水路的权威。其标志性人物是工程师乔治·斯蒂芬森（George Stephenson, 1781—1848）。

① ［美］斯塔夫里阿诺斯. 全球通史：从史前史到21世纪[M]. 吴象婴，梁赤敏，董书慧，等译. 北京：北京大学出版社，2015：493.

1830年，他的机车"火箭号"以平均14英里的时速行驶了31英里，将一列火车从利物浦牵引到曼彻斯特。此后，铁路因速度快和运货量大逐渐成为长途运输的首选。相对于公路或运河运输，铁路的成本更加低廉。1838年，英国已经拥有500英里的铁路；到1850年，拥有6600英里铁路；到1870年，拥有15500英里铁路。

除了交通运输方面，工业革命变革了通信联络。此前，人们的信息依托运货马车、驿使或船只对信件的转达。19世纪中叶，电报的发明可谓将传统信息传达的方式彻底更改。直到今天，工业革命的成果仍然渗透到人类生活的各个方面。一般认为，工业革命有两个阶段：第一阶段到19世纪中叶，包括棉纺织工业、采矿业和冶金业的机械化，以及蒸汽机的发明及其在工业和运输业中的运用。第二个阶段持续到19世纪整个下半叶，以科技在工业上更直接地应用和大规模生产技术的发展为特征。

二、现代意义的设计师出现

作为先发工业化国家，英国取得工业革命硕果并非偶然。英国在文艺复兴之后走上了一条独特的道路。17世纪时，英国的企业家就已经享受了世所罕见的自由，新兴商业阶级的利益独立于政府。利益的驱使，市场的需求，使企业家对设计产生迫切的需求并尝试创新。1776年，亚当·斯密（Adam Smith，1723—1790）的《国民财富的性质和原因的研究》（*An Inquiry into the Nature and Causes of the Wealth of Nations*，简称《国富论》）出版，首次分析了工业革命的经济内涵。在书中，亚当·斯密指出仅仅提高生产效率并非经济获益的全部。虽然他并没有明确提出"设计"的概念，但在事实上明确了英国设计改革运动中最为核心的诉求——提高质量。

我们所讨论的现代意义上的设计师，具备以下一些基本特征：①具备草图和模型意识，而非仅仅用实物来传递设计思想；②引入机械化生产线，而非将生产囿于手工作坊之内；③设计师从生产过程中解放出来，强调分工。很明显，这些特征有赖于工业化成果。工业革命之后，在英国率先出现了一批如托马斯·齐彭代尔（Thomas Chippendale，1718—1779）和乔赛亚·韦奇伍德（Josiah Wedgwood，1730—1795）等具备现代意义的设计师。

1754年，齐彭代尔撰写的《绅士和室内设计师指南》（*The gentleman and cabinet-maker's director*，图4-3）出版，引起了巨大反响。《指南》包含160个图版，涵盖了家庭可能需要的几乎所有可移动的家具，可以满足当时社会各阶层的室内需求。迄今为止，英语世界鲜见如此规模和范围的家具书籍。该书既是设计标准的图示化产物，也是齐彭代尔工作室的绝佳广告。这本书将设计思想以出版物的方式广泛传播，而不再是工作坊内部的师徒传承形式。

韦奇伍德则在生产方式上给予史学家深刻印象。作为一名制陶者和设计师，他确立了工业生产的基本规则，同时也是第一批引进工厂系统化科学研究方法的企业家之一。

他分离了陶瓷生产过程，利用劳动力的分工。考虑到贯穿整个现代工业设计流程生产的方式，韦奇伍德在18世纪的前期尝试可谓极具先见之明和开创性意义。在他的工厂，不同的工人对应不同工种。而机器的介入和广泛使用，也将设计这一行为从生产中分离出来。1763年，韦奇伍德工厂成功研制出了一种具备新颖外观且釉色柔润温和的餐具。这种

图4-3 托马斯·齐彭代尔：《绅士和室内设计师指南》图板16，"三张靠背椅子"，45.2厘米×30.2厘米，美国纽约大都会博物馆藏

餐具颇受夏洛特皇后（Queen Charlotte）的喜爱，以至于1765年韦奇伍德获准将其重新命名为"皇后陶器"（Queen's Ware，图4-4）。这一著名餐具之所以成功，满足了两个关键点。其一是标准化的生产满足了销量供应和成本的降低，另一个是风格上它回应了流行于欧洲的新古典主义趣味。作为一名企业家，韦奇伍德的商业眼光也颇为人称道。他充分掌握了实用性陶瓷和装饰性陶瓷的用户趣味的差异。1772年，韦奇伍德获得了俄国女皇叶卡捷琳娜二世的庞大餐具订单，标志着韦奇伍德在实用性陶瓷领域内取得的成就。在装饰性陶瓷方面，韦奇伍德开发了黑瓷与碧玉炻器（Jasper ware）。尤其是后者给他带来了巨大声誉。1774年，韦奇伍德完善了碧玉炻器工艺，风格上高度迎合新古典主义（图4-5），在这些器具上，人们似乎看到了古希腊陶瓶留下的传统。但和古典时代判然有别的是，作品是在标准化的工厂流水线上出产的：白色的素坯被金属氧化物通体着色可形成绝对均匀而无光泽的底子，从而模仿硬石雕刻（hardstone cameos）器物。

三、印刷业大发展

知识的积累是时代发展和进步的内在驱动力。19世纪之前，欧洲文盲率很高，印刷业被贵族和宗教人士等社会精英所垄断。工业革命后，蒸汽动力改革了陈旧的印刷技术。特别是平版印刷术和高速印刷

图4-4 韦奇伍德生产的女王器皿中的"冰桶"系列（ice-bucket），1770—1775年

图4-5 韦奇伍德：仿波特兰花瓶，约1790年，碧玉炻器，高25.4厘米，宽18.7厘米，英国维多利亚和阿尔伯特博物馆藏

机的发明，使大批量海报和彩色书籍的生产成为可能。信息传达更为高效，知识更为普及。文学巨著和报纸杂志等出版物层出不穷，满足了新兴的中产阶级对知识的渴求，也为平面设计的发展提供了良好的舞台。

（一）印刷技术的提高

整个印刷产业面临的首要问题是效率。1799 年，英国政治家和发明家查尔斯·斯坦霍普（Charles Stanhope，1753—1816）首次使用铁铸件制造印刷机，取代了此前木质手动印刷机。并且，斯坦霍普印刷机（Stanhope）可以印制双倍于正常大小的纸张，工人也只需要拉动控制杆来进行操作即可。

图 4-6 《泰晤士报》头版，1788 年 12 月 4 日

但真正使效率发生质变的是德国印刷匠弗里德里希·柯尼希（Friedrich Koenig，1774—1833）。他发明的印刷机与铜版印刷术的操纵原理相同，但使用蒸汽动力取代了人力，且使用滚筒给活字上墨以替代人工手持墨球。这种新型印刷机每小时可印刷 1100 张，且可同时在纸张的两面进行印刷。柯尼希在 1804 年搬到伦敦并说服一位英国赞助人给予自己研制资金。1810 年，柯尼希获得了印刷机专利。1812 年 4 月，柯尼希进行了首次试运行，并向潜在客户发出了邀请，特别是伦敦的《泰晤士报》（The Times，图 4-6）。1814 年，《泰晤士报》正式采用蒸汽动力印刷机，并在当年的 11 月 29 日出版了第一期新印刷机印刷的报纸。此后，《泰晤士报》的发行量大幅攀升，在 18 世纪末每天只印出 1500 份，到 1830 年时已增至每天 11000 份。

1815 年，印刷效率再次提高，这要归功于使用纸胶模具（papier-mâché mold）制作的曲面金属铅板的使用和纸卷滚动连续进纸代替单张送纸的技术革新。由于能够实现印版的弯曲，在成筒的纸卷上进行连续印刷成为现实。1827 年，《泰晤士报》购置了此项新技术的一款印刷机，实验后发现每小时印量高达 8000 份。19 世纪 40 年代，纽约的理查德·马楚·霍（Richard March Hoe，1812—1886）研制出滚筒式印刷机（图 4-7）。这种滚筒式印刷机可以直接输出折叠好的纸张，每小时印数达到 18000 份。

蒸汽机的引进和诸如制型纸板的使用解决了文字的印刷效率，平版印刷术则更为直观和革命性地改变了彩色图片的印刷。1796 年，德国作家艾洛伊斯·塞内费尔德（Alois

Senefelder，1771—1834）发明了平版印刷术（lithography）。简单来说，其采用德国特产的石材作为制版材料，水分会扩散并浸润整个石版表面除油性墨之外的部分，由于水与油不相溶的化学原理，于是当使用印压工具处理后，油性墨的文字和图像就印在纸上。最初，塞内费尔德使用的是黑白印刷术。到了 19 世纪 20 年代后，更多人介入改良，使之成为石版套色技术（chromolithography）。不同的石版可在纸张上多次印刷，造成不同颜色的油墨叠加，使图案更加复杂生动（图 4-8）。

图 4-7　理查德·马楚·霍研制的 6 卷筒纸轮转印刷机，图片来自 N. 奥尔的《制造过程史》（*History of the Processes of Manufacture*，1864），这种滚筒式印刷机可以直接输出折叠好的纸张，每小时印数达到 18000 份

图 4-8　1872 年，《路边旅馆》彩色石版画在美国马里兰州出版

（二）平面设计的发展

印刷术的进步给平面设计的进步提供了保障，字体革新方面表现突出。我们在上一章曾经介绍过将印刷术引进英国的威廉·卡克斯顿（William Caxton）。尽管这位先驱者贡献颇多，但他深受德国字体的影响，并没有原创出适合英国本土的字体和排版。平面设计在英国的发展也比较迟缓。这种情况持续到了 18 世纪，而后威廉·卡斯隆（William Caslon，1692/1693—1766）和约翰·巴斯克维尔（John Baskerville，1706—1775）改变了这一情况。卡斯隆的主要贡献在于字体设计，巴斯克维尔则致力于革新整个印刷的过程，尤其是关注于纸张、油墨、设计和排版的质量。

卡斯隆为英国工业时代创造了第一种字体。1720 年，他设计了"英阿字体"（English Arabic font）用于宗教读物。1722 年，他设计了具有类似罗马正体字外形的"古体字"，将英国图书印刷业从早期手工印书的影响中解放出来，完成了对先驱威廉·卡克斯顿的超越。真正奠定卡斯隆地位的，是他在 1734 年用 14 种字号展示了他的罗马正体和斜体字（图 4-9）。总体来看，卡斯隆的字体笔画粗细区分不是很明显，字体中的竖线和横线相交处往往采用弧线连接，因此显得十分端正。在随后的 60 年，其字体被应用到英国几乎全部的图书印刷中，甚至影响到北美殖民地。卡斯隆去世后，他的字体曾经受到过冷

落，但19世纪40年代后得以复兴。

巴斯克维尔追求简单的版面设计，一反当时流行于欧洲大陆的大量插图和繁复边框的设计。1757年，他出版了罗马诗人维吉尔（Virgil）的《牧歌》《农事诗集》和《埃涅阿斯纪》。他在书籍中轴的两侧均匀排版，在行与行、字母和字母之间刻意留出空白（图4-10）。1763年，巴斯克维尔接受剑桥大学委托，印制了约50册对开本《圣经》，后者被认为是他印刷和排版水平的代表作。巴斯克维尔的书籍设计走出英国，对法国和意大利影响很大。

图4-9　威廉·卡斯隆，排印样张，1734年，摘自1728年大英百科全书

图4-10　约翰·巴斯克维尔，维吉尔田园诗集（《牧歌》《农事诗集》和《埃涅阿斯纪》），扉页，1757年

如果说卡斯隆和巴斯克维尔在字体设计和排版上开辟了一代新风，那么托马斯·比威克（Thomas Bewick，1753—1823）则在图像印刷上做出了开拓性贡献。他在传统木刻技术上发展出了木刻雕版术。这种技术只需要用凸起的表面印一次，取代了此前先经铜质雕刻凹版，再经凸起字体印刷的两步过程。这种技法的关键性技术来源于比威克跟从铜版雕工学习后研发的锋利雕刻工具。这种工具可以雕出较传统木刻技术更加细腻和流畅的线条，甚至可以比肩铜版印刷的效果。这种技法在19世纪的凸版印制图片过程中被广泛应用。比威克使用土耳其黄杨木制作雕版，创造了以微型插图为代表的"白线"（white-line）技艺。1790年，作为动物爱好者的他出版发行了不朽巨著《四足动物通史》（*A General History of Quadrupeds*），并分别在1797年和1804年出版了两卷《英国鸟类史》（*History of British Birds*，图4-11）。

图4-11　左：1847年版《英国鸟类史》扉页；右：《英国鸟类史》片段，据说是比威克本人作为一位口渴的旅行者从帽子里喝水的故事

凭借工业革命带来的生产提速,卡斯隆、巴斯克维尔和比威克的技术革新成果被大大推广,促进了19世纪中期大众传播体系的发展。除了书籍之外,报纸、期刊、传单、海报和商业名片等用于印刷品全面发展起来。早在17世纪,为了促进商业利益,广告业就开始迅速发展了,但直至工业革命后才开始普及。当广告形式从商店传单转变成海报后,印刷字体必须更大而富于感染力。展示字体开始出现,区别于书籍所用的小型字体。展示字体迎来了三次重大的突破。威廉·卡斯隆的一些助手最早参与了展示字体的研究,比如约瑟夫·杰克逊(Joseph Jackson, 1733—1792)和托马斯·科特罗(Thomas Cotterell, ? —1785)。

展示字体的第一次突破缘起于1765年科特罗以翻砂铸造了2英寸高的金属字母而创造了"12线皮卡体"(12 line Letter From)。这种字体比卡斯隆的字体大10倍以上,启发了其他设计师,做出了更宽、更圆的"肥胖体"(Fat Face,也叫作"粗黑体")。肥胖体夸张地放大了粗细线条的对比,并且把科特罗字体中竖线与衬线之间连接处弧度改为了角度。一般认为,科特罗的助手罗伯特·素恩(Robert Thorne, ? —1820)在1803年发明的肥胖体(图4-12)最为典型。不过,这种字体在他去世后才开始流行,并在1821年的图书中首次使用。

随着工业化的发展,人们越发喜爱工业化特点的字体,而排斥古典风格。于是就有了第二类印刷用字体的产生,较有代表性的字体是"古董体"(Antiques)或"埃及体"(Egyptian),发明者是素恩的竞争对手文森特·费金斯(Vincent Figgins, 1766—1844),他在1815年的样本书中首次使用了埃及体(图4-13)。该字体名称可能来源于拿破仑·波拿巴(Napoleon Bonaparte, 1798—1799)对埃及的入侵,反映了当时人们对埃及文化的追崇。和肥胖体判然有别,埃及体具有厚实的衬线,有些字母还带有向下的短延长线。埃及字体后来又发展出两种变体:爱奥尼亚字体(Ionic)和黑体罗马字体,前者将埃及字体棱角分明的直角替换为较圆滑的曲线,后者可以看作埃及字体的收缩版,但字体线条粗细对比则更明显,衬线更浅。

印刷字体的第三个重大突破是19世纪上半叶的无衬线字体。顾名思义,字体仅由无衬线的字母构成。该字体受到了埃及体的影响,首次出现在1816年威廉·卡斯隆四

图4-12 罗伯特·素恩,肥胖体　　　　　图4-13 文森特·费金斯,古董体

世（William Caslon Ⅳ，1780—1869）的样本书。无衬线字体匀称、简约，有很强的传达功能。无衬线体最开始没有小写字体。1830年，德国的席特与吉谢克铸字公司（Schelter and Gieseck Foundry）创造了小写的无衬线体。至此，无衬线字体体系已经相当完备。19世纪中叶以后，这种传达功能强大的字体被广泛应用，直到今天都是最常见字体之一。

四、建筑上新材料和新技术的使用

工业大生产的发展促使建筑科学有了很大的进步。新材料和技术的使用，使建筑突破了传统的高度和跨度，建筑平面趋向更为自由的形态。其中，铁和玻璃的广泛使用，以及预制构件的技术革新最具代表性。在19世纪的建筑设计中，人们对新材料和技术的使用和探讨，促进了新建筑思潮的产生。

（一）铁与玻璃的使用

以金属作为建筑的材料并非始于工业革命，古代的建筑中已有应用，但大规模使用，特别是以钢铁作为建筑的主要支撑结构则与工业革命密不可分。

相对于木材和砖石等传统材料，铁在防火、硬度、可铸造等方面的优点毋庸置疑。于是，当铁产量提高后，设计师们马上开始尝试用其建造建筑。1775—1779年，被称作"铁疯子"（Iron-Mad）的工程师约翰·威尔金森（John Wilkinson，1728—1808）在英国塞文河主持建造了世界上第一座生铁桥（图4-14），跨度达100英尺（约合30米），高40英尺（约合12米）。此后，铁逐渐开始作为房屋的主要材料。比如英国布赖顿的印度式皇家别墅（Royal Pavilion, Brighton），就使用了重约50吨的铁制大穹隆作为屋顶，并使用修长的铁柱来支撑。

为了解决采光问题，建筑师开始让玻璃和铁配合使用。1829—1831年，巴黎老王宫的奥尔良廊（法语：Galerie d'Orleans, Palais Royal，图4-15）成为第一个使用铁构件与玻璃配合建成的透光顶棚的建筑。1833年，第一个采用铁架和玻璃构成的巨大建筑物——巴黎植物园的温室（Greenhouses of the Botanical Gardens，设计者：Rouhault）落成使用。等到帕克斯顿开始建设"水晶宫"的时候，钢铁和玻璃的配合使用已经相当成熟了。

（二）框架结构与升降机

由于生铁框架可以代替承重墙，建筑的传统结构向框架结构过渡，高层建筑的出现成为可能。1854年，哈珀兄弟大厦（Harper and Brothers Building，图4-16）在纽约竣工。这座5层楼的印刷厂是初期生铁框架建筑的典型例子。1850—1880年是美国的"生铁时代"，出现了一批使用生铁框架结构建成的百货商店、政府大楼和仓库等建筑物。

图 4-14　约翰·威尔金森：英国塞文河铁桥，最大跨度 30.63 米，1775—1779 年设计建造，1781 年 1 月 1 日开通，英国施罗普郡

图 4-15　特奥多尔·约瑟夫·胡伯特·霍夫鲍尔（Theodor Josef Hubert Hoffbauer, 1839—1922）绘制的巴黎老王宫的奥尔良廊；1935 年，奥尔良廊的大部分被拆除

1885 年，芝加哥家庭保险公司的十层大厦（Home Insurance Company，图 4-17）建造完工，这是人类历史上第一座依据现代钢框架结构原理建造起来的高层建筑。

为了方便高层建筑物中的通行，升降机得以发明。最初，升降机用于工厂中的货物运输，后来开始应用于高层房屋。1853 年，世界博览会上展出了伊莱沙·格雷夫斯·奥的斯（Elisha Graves Otis，1811—1861）发明的蒸汽动力升降机。1887 年，升降机开始使用电力。框架结构和升降机的使用，改变了人类建造，以及使用建筑的方法。

（三）新型公共建筑

19 世纪后半叶，应用了新材料和新技术的建筑面临着新的任务。一方面，人类现代生活的发展，对一些新型的公共建筑如火车站、图书馆、百货公司、市场和博览会场的

图 4-16　詹姆斯·博加德斯（James Bogardus，1800—1874）：哈珀兄弟大厦，建筑竣工于 1854 年；该照片大约拍摄于 1870 年，10.8 厘米 ×16.5 厘米，作者不详，美国纽约城市历史博物馆藏

图 4-17　威廉·勒巴隆·詹尼（William LeBaron Jenney，1832—1907）：芝加哥家庭保险公司的十层大厦，建造于 1883—1885 年，1931 年拆除

需求十分迫切。另一方面，建筑的新技术和旧形式的矛盾越发激烈。比如上文提到的芝加哥家庭保险公司的十层大厦，虽然使用了框架结构，但外观仍然套用了古典的比例。

在解决这两个方面问题的过程中，法国建筑师亨利·拉布鲁斯特（Henri Labrouste，1801—1875）是杰出的先驱。他认为新结构与新材料就应该展示新形式，而不要拘泥于古典形式。他的第一件著名作品是圣吉纳维夫图书馆（Bibliothèque Sainte-Geneviève，图4-18）。这是法国第一座完整的现代图书馆建筑，展示了设计师使用铁结构、石结构和玻璃材料的娴熟能力。之后，他又设计了巴黎国立图书馆（Bibliothèque nationale de France，图4-19）。这座图书馆规模巨大，拥有5层（包括地下室）书库，可藏书90万册。考虑到防火安全和采光，拉布鲁斯特使用铁架和玻璃制成地面和隔墙。整个建筑中，除了阅览室部分仍带有一些古典元素之外，大部分都抛弃了历史痕迹而根据功能来设计。在拉布鲁斯特的设计中，已经显示出工业革命后的设计师的功能主义倾向。

五、博览会时代

图4-18 亨利·拉布鲁斯特：圣吉纳维夫图书馆，1838—1851年，法国巴黎

图4-19 亨利·拉布鲁斯特：巴黎国立图书馆阅览室，建造于1858—1868年；让-弗朗索瓦·拉格诺（Jean-Francois Lagneau，1944—　）修复了该空间，它现在是法国国家艺术史研究所的图书馆

19世纪是博览会时代。为了展示工业文明的成果，博览会应运而生。一般认为，博览会的历史分为两个阶段：第一个阶段主要在巴黎，时间为1798—1849年，范围是国家性的；第二个阶段是19世纪后半叶，博览会已经普遍具有国际性。1798年，法国举办了第一届博览会。英国政府受到启发，也开始举办博览会。1850年，英国政府筹备世界博览会（Great Exhibition of the Works of Industry of All Nations），并得到欧洲其他工业强国的积极响应。维多利亚女王的丈夫阿尔伯特亲王（Prince Albert，1819—1861）亲自主持，以亨利·科尔（Sir Henry Cole，1808—1882）为代表的皇家设计委员会（Royal Society for Encouragement of Arts, Manufactures and Commerce）等成员具体承办。

1851年，英国伦敦海德公园举行了第一次世界性的万国博览会。为了放置数量众多、体形硕大的展品，英国建筑师约瑟夫·帕克

斯顿（Josph Paxton，1801—1865）只应用了铁、木、玻璃三种材料，仅耗时不到9个月的时间，就装配完成了主场馆，开辟了建筑形式与预制装配技术的新时代。不过，英国幽默杂志 *Punch* 对主场馆这座在当时看来过于前卫的场地并没有好感，用"水晶宫"加以讽刺。事实上，由于整个建筑采光极好，也确实宛若水晶。从现代设计的角度来看，"水晶宫"（图 4-20）把功能考量放在首位，并且使用当时的工业新材料取代了以往的砖石。

图 4-20　约瑟夫·帕克斯顿：1851 年英国万国博览会主场馆（水晶宫），以钢铁为骨架、玻璃为主要建材，占地面积 7 万 4 千平方米，长 1851 英尺（约 564 米），室内净高 128 英尺（约 39 米），照片拍摄于 1854 年

尽管万国博览会并非人类首次展示工业成果，但本次博览会大大超过了此前在巴黎举办过的工业展览规模。据统计，本次博览会展出了 1.4 万件产品，英国和其他国家的展品各占一半。展览会持续 6 个月，超过 600 万观众来此参观，很多人专程从国外慕名而来。因此，从国际性和影响范围来看，本次展览是空前的。

英国的万国博览会彻底点燃了工业强国炫耀国力的热情。1889 年，为了纪念法国大革命一百周年，世界博览会在巴黎举行。展览会持续了近 7 个月，吸引了超过 3200 万名参观者。展览会上的建筑以其巨大的尺度和创新的技术吸引了观众的注意力。其中，由古斯塔夫·埃菲尔（Alexandre Gustave Eiffel，1832—1923）设计建造的埃菲尔铁塔（Eiffel Tower，图 4-21）成为人类工程史上的里程碑之一。

大洋彼岸的美国也不甘示弱。1893 年，为了纪念哥伦布发现新大陆 400 周年，世界哥伦比亚博览会（World's Columbia Exposition）在美国芝加哥举办。博览会占据了超过 200 英亩（1 英亩约合 4047 平方米）的展览空间，持续了 6 个月，来自 50 个国家的近 2100 万人参观了展会。博览会展示了许多的重大技术创新，如首次亮相的摩天轮，克莱斯勒引擎、家用电

图 4-21　古斯塔夫·埃菲尔：埃菲尔铁塔，1887—1889 年，高 330 米，法国巴黎

器、摄影和电影技术等。它们突出了当时最新的技术趋势，对于美国文化的形成及其对世界科技、经济与文化的影响产生了重要的作用。这次博览会标志着美国在工业和技术方面的崛起。在展会结束后的20年里，芝加哥成为美国现代建筑和城市规划的中心。不仅如此，这次博览会被认为是一次文化上的进步，其体现在允许非洲裔美国人、原住民和其他少数群体在一些展馆中展示其艺术和手工艺品。这些新举措反映了当时的社会多样性和文化包容性，标志着美国文化持续演变的一个时期。

除此之外，1867年巴黎的国际博览会、1873年维也纳的国际博览会、1876年费城的博览会、1879年悉尼的世界博览会、1880年墨尔本的世界博览会、1881年的米兰世界博览会等，成为世界范围内盛行的现象。这些博览会旨在展示当时工业、商业、科技和文化的成就，同时也提供了一种交流的平台。这些博览会吸引了来自不同国家和文化的人们，加强了各国间的交流和合作。也在这个时期，世界主要发达国家之间的竞争愈演愈烈，各国都希望通过主办博览会来展示其最先进的技术和文化成果。这些博览会以其规模、技术创新和庞大的展品数量而著称，同时也推动了全球的工业和科技进步，影响了19世纪以及其后的世界发展。

六、设计思想大讨论

英国在1851年举办了"万国博览会"，但其筹备活动早在1835年就开始了。英国政府感受到了法国、德国和美国的出口产品对于本国经济的威胁，于是成立了艺术与制造特选委员会（Select Committee on Arts and Manufactures），希望通过政府介入来解决英国设计中存在的问题。尽管"设计"（design）一词在当时的英国并未使用，但特选委员会的基本职责还是围绕其本质展开。在当时，英国政府面临的最为迫切的问题是：产能过快的增长无法保证工业制造具备传统手工制品所具有的品质。于是，特选委员会决定成立真正的设计学校而非艺术学校来从根本上解决问题。据统计，从1837年第一所设计学校建成开班开始，直到1852年，总共有21家公办分校在英国各大工业城市成立，其中还包括了1843年专门为女性成立的设计学校，也包括皇家艺术学院和圣马丁学院等名校的前身。尽管如此，"万国博览会"上工业产品的设计质量仍然普遍堪忧。

英国的情况并非个例。19世纪初期，欧洲各国的工业革命先后完成。和生产力的巨大进步不相匹配，此时的设计水平极为滞后。当时，艺术家尚未介入产品的生产过程，工业生产只在意生产成本的降低、效率的提高、销售路径的拓展以及高额利润。于是，由工厂生产的产品造型粗糙敷衍，而局限于作坊之中的手工艺者制作的产品却昂贵奢侈。前者的主要对象是普罗大众，后者则专门为贵族富豪使用。生产方式和产品去向的社会两极分化严重。很多知识分子对这种情况感到忧虑，恐惧工业化的来临，但是手工艺品

中的矫揉造作和过分装饰也令人反感。事实上，整个 19 世纪的大部分时间中，关于工业生产与设计的关系、设计风格的来源，以及制作者和消费者的关系，一直存在着激烈的争论。

（一）亨利·科尔

"万国博览会"的主要组织者亨利·科尔就是当时著名的批评者。他既是政府职员，也是艺术家和设计改革推动者。亨利·科尔参与了最早一批设计学校的创建。更富传奇经历的是，他化名费列克斯·萨默利（Felix Summerly）创作儿童书籍，并召集知名艺术家一同创作幼儿图书插图。历史上第一张批量化生产的圣诞贺卡就出自他的策划（图 4-22）。1847 年，他创办了英国最早的设计公司之一——"萨默利艺术品制作公司"（Summerly's Art Manufactures），组织产品设计工作。科尔没有受到过系统的装饰训练，反而创造了造型简约、质朴的作品（图 4-23）。科尔的多重身份，使他的设计改革既具有官方色彩，同时也经历了民间市场的试炼。科尔认为，工业与艺术的分离导致了设计水准的下降，同时机械生产是不可逆的趋势。

（二）普金与哥特风格的复兴

当制造商们普遍挪用古代元素来进行表面装饰的时候，建筑师奥古斯塔斯·威尔比·诺斯摩尔·普金（Augustus Welby Northmore Pugin, 1812—1852）却提出从结构入手，提倡哥特风格的整体回归。他认为，高耸的哥特式天主教堂的建筑形式蕴藏着精神内涵，而不仅是简单的风格呈现。普金强调的是建筑结构的合理性，并且主张装饰应被用来丰富结构而不是简单为了漂亮。1841 年，普金的《尖顶或基督教建筑的真正原理》（*The True Principles of Pointed or Christian Architecture*）出版，旗帜鲜明地展示中世纪的形式作为当代建筑和装饰艺术源泉的主张。普金指出，建筑室内设计和外观形态应该与

图 4-22 圣诞贺卡，由约翰·卡尔科特·霍斯利（John Callcott Horsley，1817—1903）于 1843 年为亨利·科尔制作

图 4-23 亨利·科尔：茶具，设计于 1846 年，生产于 1871 年，英国维多利亚和阿尔伯特博物馆藏

图 4-24 奥古斯塔斯·普金和查尔斯·巴里（Charles Barry，1795—1860）：英国国会大厦，1835 年设计

建筑的目的相一致。这些具备功能主义色彩的理论无疑具有进步意义（图 4-24）。

（三）戈特弗里德·森佩尔

戈特弗里德·森佩尔（Gottfried Semper，1803—1879）早年曾主张古典复兴，后来又受折中主义建筑思潮的影响。在 1851 到达伦敦之前，他已经在法国、希腊、意大利、瑞士、奥地利等国进行了广泛的考察。1852 年，他用德语出版了《科学、工业与艺术》（*Wissenschaft, Industrie und Kunst*），他在书中批评了水晶宫世博会中各种风格的杂乱混合。森佩尔否定了低质量工业产品的成因在于机器的使用，这种观点显然不受当时消极机械论者的认可，但是却长远地预测了现代设计应该走的方向。1863 年，他发表了《技术与构造艺术中的风格》（*Der Stil in den technischen und techtonischen Kunsten*）。在文中，森佩尔表达了建造手段决定建筑形式的观点。他深信一座建筑物的功能应在它的平面与外观上，甚至在装饰构件上都该反映出来。这种以发展的眼光看待设计形式，反对历史风格的应用，主张风格的来源并非历史的观点是非常进步的。

（四）欧文·琼斯与《装饰法则》

相对于森佩尔对于装饰的态度，欧文·琼斯（1809—1874）在 1856 年《装饰法则》（*The Grammar of Ornament*）中的论述则更为温和。琼斯认为，装饰源自建筑，是一种所有社会都具备的属性特征，因此并无所谓等级关系。基于此，他拒绝对历史风格无逻辑地套用。琼斯认为，装饰都应该适宜且合乎比例，这一观点与森佩尔的"装饰品不能脱离被装饰对象而存在"有共通之处。琼斯和森佩尔以及科尔一样，表达了对水晶宫产品设计风格的不满。他的讨论更关注于装饰本身，不像科尔关注机器生产和装饰关系那般宏观。他对世界各地装饰设计的总结，并不是让设计师去复制，而是提供一些参考。

（五）约翰·拉斯金的手工艺理想

在设计思想的讨论中，约翰·拉斯金（John Ruskin，1819—1900）的影响最为深远。在当时，以科尔为代表的对机械生产持乐观态度的新思想只能为少数人所接受。19 世纪中期，英国反历史主义装饰的运动尽管兴起，但保守思想仍根深蒂固。英国历

史学者、散文家托马斯·卡莱尔（Tomas Carlyle，1795—1881）对于工业化的批评强烈影响了后来成为艺术与手工艺运动精神导师的约翰·拉斯金。卡莱尔在《时代的标志》（Signs of the Times）一文中悲伤地表达了道德和精神内容在现代生活中的缺失，用"机械时代"（Mechanical Age）命名当下以区分于此前的那个他认为更加具有英雄主义、崇高道德和宗教热忱的时代。约翰·拉斯金对此深以为然。在他著名的《建筑的七盏明灯》（The Seven Lamps of Architecture，1849）中，拉斯金提出了许多后来成为指导艺术与手工艺实践的标志性准则：手工艺的道德、材料的诚实，以及设计的简洁性。面对工业化过程，拉斯金则认为劳动分工会导致人类丧失尊严。这显然和亚当·史密斯的《国富论》提倡的工业化相左。

拉斯金是一位理论家和社会活动者，而非设计师。他需要找寻能够将他的学说转化为实践的人。1851—1854年，他支持一群自称为"拉斐尔前派兄弟会"（Pre-Raphaelite Brotherhood）的画家。这个成立于1848年的艺术小组是一群意图复兴中世纪风格的画家群体，他们反对英国学院派的保守主义，主张回归中世纪并忠实于自然。这些理念与拉斯金的理论不谋而合。拉斐尔前派的创始人之一但丁·加百列·罗塞蒂（Dante Gabriel Rossetti, 1828—1882）和他的导师福特·马多克斯·布朗（Ford Maddox Brown, 1821—1893）受到拉斯金影响后开始积极地介入设计行业，他们和威廉·莫里斯以及他的好友兼后来的合伙人爱德华·伯恩–琼斯（Edward Burne-Jones, 1833—1898）联系密切。

1854年，拉斯金在伦敦东区的"工人学院"（Working Men's College）授课，还邀请了罗塞蒂、布朗和琼斯来进行讲演。相对于受亨利·科尔监督的那些设计院校，工人学院的教学更充满活力。到了19世纪50年代，拉斯金著作的影响已经足够刺激设计教育的讨论。拉斯金与科尔的最大不同在于，他认为设计技术虽然重要，但对培养出一名好设计师来说远远不够，尚需其他更为宽广的文化结构作为支撑。工人学院的成果在后来逐渐显示出成果，其中一位叫作阿瑟·赫吉特·马克穆多（Arthur Heygate Mackmurdo, 1851—1942）的行政人员在多年之后成立了"艺术与手工艺运动"中一个杰出的工作室——"世纪行会"（Century Guild）。

1860年的拉斯金开始把设计道德传播到更广泛的群体中去，走向了政治经济学。《康希尔》（Corhill）杂志成为他发表文章的阵地。两年后，这些文章以《给未来者言》（Unto This Last）为名出版，甚至影响了后来的印度政治领袖莫罕达斯·甘地（Mohandas Gandhi）。在具有明显社会主义倾向的言论中，拉斯金严厉斥责富人的剥削行为，要求为所有劳动者制定标准工资。三期之后，杂志的读者们被激怒了，到了第四期文章直接被撤稿。这些文章后来以书的形式出版。

纵观拉斯金一生，他一开始是一位艺术评价家，在转向设计研究之前推崇特纳（Turner）的绘画，而最终他的研究转向了政治经济学。拉斯金是一个复杂的人，他的理论也包含了相当多自相矛盾的内容。一方面他强调大众的生活应被保证，另一方面又要

从哥特风格中找寻出路。他本身具备的如艺术家的浪漫和社会正义的强烈渴求结合到了设计理论的研究中。总体来说，他最显著的理论贡献是对亨利·科尔机械的艺术与设计教育体系的批评，以及他对设计师道德价值的褒扬。当然，他对设计史最大的影响，是其理论在威廉·莫里斯的领导下转化为一场影响巨大的设计运动——艺术与手工艺运动。

第二节　艺术与手工艺运动

1887 年 5 月，"艺术与手工艺运动"（Arts and Crafts movement）这个术语正式诞生。艺术家兼装订商托马斯·詹姆斯·科布登－桑德森（T.J.Cobden-Sanderson，1840—1922）提议，将"艺术与手工艺运动"吸纳到新成立的社团"艺术与手工艺展览协会"（The Arts and Crafts Exhibition Society）的名称中。该协会于 1887 年在伦敦成立，旨在促进装饰艺术的提升和发展，向公众展示手工艺人和艺术家的作品。1888—1890 年，该协会每年举办一次展览，此后大约每三年举办一次，对第一次世界大战前几十年英国的艺术与手工艺运动的繁荣发挥了重要作用。设计史上采用"艺术与手工艺运动"这个术语来描述由威廉·莫里斯所领导的一群英国设计师及其作品的特征。

"艺术与手工艺运动"是有史以来第一场大规模设计风格运动，在 19 世纪中叶的英国兴起，波及欧洲大陆和北美，广泛影响了建筑、产品和平面设计的发展。这场运动不仅是一场风格革新的运动，还是主张在社会主义原则下进行设计改革，反对工业化和都市化的运动。拉斯金的理论是这场运动的核心思想，主张在设计上回溯中世纪传统，恢复手工艺行会模式，在风格上师法自然。19 世纪末，大洋彼岸的美国受到英国影响，也开始兴起"艺术与手工艺运动"。但美国的"艺术与手工艺运动"并没有像英国那样提出明确的设计哲学，也没有引起像后者那样深刻的社会思潮。美国幅员辽阔，以及受到本土印第安文化的影响，各地设计风格并不统一，因此更加多元。

一、艺术与手工艺运动的兴起

（一）威廉·莫里斯的手工艺理想

威廉·莫里斯无疑是"艺术与手工艺运动"的最主要代表人物。这位设计师、诗人、艺术家和社会主义者，深受奥古斯都·普金的哥特式复兴和约翰·拉斯金的设计道德理论影响，意图在设计领域复兴中世纪的英国社会精神。客观来说，莫里斯是一位重要的

设计先驱，但严格意义上并非现代设计的奠基人。因为他鲜明抵触大工业化生产，而这便否定了现代设计赖以依存的基础。不过，他拒绝装饰过度的维多利亚风格，通过回溯哥特式、中世纪的设计追寻"诚挚"的设计，在当时有着极大的进步意义。

家境殷实的莫里斯自小就对中世纪生活颇为向往，早在6岁时他就开始痴迷沃尔特·斯科特（Walter Scott，1771—1832）笔下的亚瑟王和圆桌骑士的传奇。1853年，莫里斯进入牛津大学学习，并结识了毕生好友也是后来的合伙人爱德华·伯恩-琼斯（Edward Coley Burne-Jones，1833—1898）。两人都受到拉斯金著作的影响，并在假期结伴去往法国考察哥特风格建筑。也是在大学期间，莫里斯读到了拉斯金的《威尼斯之石》，并沉醉于书中的中世纪梦想。此时的莫里斯已经开始了此后伴随他一生的对哥特风格和自然主义风格设计的研究和实践。

1861年，莫里斯和朋友一起成立设计公司。这就是著名的"莫里斯-马歇尔-福克纳公司"（Morris，Marshall，Faulkner and Co.）。公司的主要成员包括伯恩-琼斯、罗塞蒂、韦伯、福特·马多克斯·布朗（Ford Madox Brown）、查尔斯·福克纳（Charles Faulkner）和彼得·保罗·马歇尔（Peter Paul Marshall）。作为世界上最早的私人设计公司之一，其产品风格极具特色：①所有制品由手工制造，旗帜鲜明反对机械化；②装饰风格追求简单朴实，以中世纪哥特风格为师，反对维多利亚风格的浮夸堆砌；③产品借鉴东方平面艺术的因素。

随着公司业务量逐渐增长，莫里斯开始把一部分工作外包给其他公司。比如壁纸类设计，莫里斯就将雕版从图纸中分割出来交给了杰夫里公司（Jeffrey and Co.），但其本人仍然负责核心的图案设计，后者可以完成最终印制。不过，家具设计从来没有外包过，显示出这个门类在莫里斯团队中的分量，团队在这一领域也取得极高的成就。莫里斯很有策略，将家具分成了两个门类：其一是相对平价、保障功能的普通家具；另一种是工艺繁杂、显示雇主品位的高端定制。1866年，公司出产了一款加入软垫且后背可调节的躺椅，被称作"莫里斯椅"（Morris chair，图4-25）。这款椅子颇受欢迎，并且成为业内竞相模仿的范例。此外，给莫里斯公司带来巨大经济利益的是"萨塞克斯椅"（Sussex chairs）。这种简易的乡村风格家具很受市场青睐，在19世纪末到20世纪被大量生产。

在1875年莫里斯买下公司全部股份之前，公司已经在彩绘玻璃、家具和室内设计中完成了多项声誉良好的订单，其中就包括设计史上的经典"绿色餐厅"（Green Dinning Room，图4-26）。

拥有全部股份的公司更名为"莫里斯公司"（Morris & Co.），在维持此前的单次性订单的同时，公司也开始倾向于为批量化生产而设计，且兼顾生产。到了1881年，莫里斯将纺织中心独立出来成立地毯工厂。在这个时期，莫里斯开始学习编织，并且将这项技术传授给雇员，使用织机生产地毯和挂毯以及一些可以悬挂在室内的缎子。编织工作室强调手工制作，于是比同期机器生产的价格要高。莫里斯坚信手工制造能够在市场上更

图 4-25　莫里斯公司，萨塞克斯椅，商品图录目录页，19 世纪

图 4-26　威廉·莫里斯，绿色餐厅，1867 年，英国维多利亚和阿尔伯特博物馆藏

具有竞争力。不过，高昂的售价使低收入人群无法负担，最终莫里斯公司的制品大多流向了富豪之家。比如，约在 1885 年，公司受一位富有主顾威廉·达西（William Darcy）的委托给其伦敦外的私宅餐厅设计 6 件挂毯。莫里斯将在绘画上有极高造诣的伯恩—琼斯编入团队，耗时 5 年才完成了作品（图 4-27）。作品的主题选取了亚瑟王寻找圣杯的故事，手工艺的精工制作确实保障了质量，显示出莫里斯团队令人惊叹的工艺制造水平。这件作品在主题选取和制作方式上都完美实现了莫里斯的手工艺理想。

莫里斯本人擅长染织设计和平面设计，到了 19 世纪末期正式涉足书籍装帧设计。1890 年，莫里斯成立了科尔姆斯特出版社（Kelmscott Press），1891—1898 年出版了 53 本书籍，并且全部采用手工雕版。其中较有名的是 1894 年出版的《闪耀平原的故事》和 1896 年出版的《杰弗里·乔叟作品集》（图 4-28），显示出复兴中世纪手抄本的装饰特点。

莫里斯身上有很多和拉斯金的共同点，尤其是对于政治的热衷。甚至，莫里斯的设计探索，本身也可以看成一场社会改良的实验。19 世纪 70 年代后，他在很多场合

图 4-27　爱德华·伯恩-琼斯和威廉·莫里斯等：《骑士的武装与出发》，约 1891 年，挂毯

图 4-28　威廉·莫里斯，爱德华·伯恩-琼斯：《杰弗里·乔叟作品集》，1896 年，凯尔姆斯特出版社，长 42.5 厘米，宽 29.2 厘米，斯坦福大学视觉艺术中心藏

都开始表达自己的社会主义立场。1893年，莫里斯在他的《乌有乡消息》(News from Nowhere)一书中表达了自己对美好世界的理想，那是一个人在舒适环境中，进行满意工作和生活的乌托邦。需要重新审视莫里斯的一个重要问题是，他是否彻底地否定机械生产？事实上，莫里斯反对的是资本家在劳动分工下使人被机器所奴役，但并没有反对机器本身，而是鼓励人来掌握机器。莫里斯本人展示出来的设计理念和人文关怀，包括关注设计品质、开拓商业模式以及强烈的社会责任感，都极大地影响了后来的设计师。甚至，在现代主义成熟过程中的一些欧洲知识分子型设计师身上，可以找到他的影子。

（二）英国的其他行会

莫里斯公司的设计实践给英国年轻一代设计师树立了榜样。在英国出现了众多重要的设计工作室，被称作行会（guild，表4-1）。其中，较有影响力的行会组织有：亚瑟·马克穆多（Arthur Heygate Markmudo，1851—1942）领导的"艺术家世纪行会"（the Contury Guild of Artists，成立于1882年），威廉·列萨比（William Lethaby，1857—1931）等设计师组成的"艺术工作者行会"（the Artworkers Guild，成立于1884年），以及查尔斯·阿什比（Charles Robert Ashbee，1863—1942）为首的设计师团体"手工艺行会"（Guild of Handicraft，成立于1888年）。

表4–1 中世纪行会、艺术与手工艺运动时期行会的比较

特征	中世纪行会	艺术与手工艺运动时期行会
目的和理念	规范贸易，维护质量标准，保护工匠经济利益	复兴工艺精神，抵制工业化，促进艺术完整性
经济背景	前工业化经济，手工生产为主	工业化经济，大规模生产占主导
社会结构	高度等级化（大师、熟练工人、学徒）	更加平等，注重合作和共同艺术愿景
法律地位	通常有法律认可和执法权	缺乏正式法律地位，大多为自愿性协会或企业
影响范围	控制整个行业，影响生产和市场准入	影响有限，专注小众市场的高质量手工制品
培训和教育	正式学徒制	非正式工作坊和合作项目
艺术自由	严格规定生产方法和设计	鼓励个人艺术表达和创新

这些设计行会普遍成立于19世纪80年代，可以看作对约20年前莫里斯成立设计公司的一种回应，是后者长期设计探索产生广泛影响的印证。至此，英国的艺术与手工艺运动已经是设计哲学高度统一并影响广泛的风格运动。设计从业者力争设计为更广泛的受众服务，反对设计为权贵阶级所垄断，反对设计上的繁缛造作，反对工业化。在设计风格上，设计师将中世纪、哥特、自然主义等风格的特征加以糅合，并借鉴来自东方尤其是日本的风格趣味。

（三）艺术与手工艺运动思想的对外传播

艺术与手工艺运动的影响之所以能够超越英国，波及欧洲和美国，主要有三个传播渠道。

其一是拉斯金和莫里斯的著作被翻译成很多种语言，在世界范围内被广泛阅读。

其二是英国发行了本土第一份艺术杂志《工作室》(The Studio)。该杂志的诞生归功于记者兼艺术评论家查尔斯·霍尔姆（Charles Holme，1848—1923）和艺术作家格里森·怀特（Gleeson White，1851—1898）。《工作室》对外介绍了大量艺术与手工艺设计师及其作品，插画艺术家奥博利·比亚兹莱（Aubrey Beardsley，1872—1898）就设计了杂志第一期的封面（图4-29）。这份杂志在欧洲大陆极为畅销，如果说拉斯金和莫里斯的著作确定了艺术与手工艺运动的精神内核，那么《工作室》则记录了这场波澜壮阔运动的动势和细节。

图4-29　奥博利·比亚兹莱：《工作室》第一期封面，1893年4月

其三是英国设计师作品的展览。1888年成立的"艺术与手工艺展览协会"的展览不仅在英国举办，1891年，该协会还在比利时布鲁塞尔举办了第一次海外展览。此后，类似的海外展览成为英国之外的设计师了解艺术与手工艺运动发展的生动媒介。这些观看展览的设计师回到自己的国家后，传播了艺术与手工艺的理想。其中，欧洲大陆属德国受到的影响最大，赫尔曼·穆特修斯（Hermann Muthesius，1861—1927）是在德国传播这场运动的关键人物。1896年，普鲁士贸易局（the Prussian Board of Trade）派遣他到英国全盘学习艺术与手工艺运动的成就。他回到德国后，发表了大量研究英国设计的论文。1907年，穆特修斯开始主导影响德国现代设计发展至关重要的产业联合会——"德意志制造联盟"，就借鉴了很多英国的成功经验。考虑到这个联盟在现代设计发展过程中的重要地位，艺术与手工艺运动的对外传播的意义可见一斑。

二、艺术与手工艺运动的主要内容

（一）建筑设计

英国发展了世界上最早的工业体系，也最早遭受工业发展带来的各种城市顽疾。当

时，城市的交通、居住与卫生条件越发恶劣，于是建筑设计中出现了鼓吹逃离工业城市，怀念中世纪安静的乡村生活的声音。在建筑上，艺术与手工艺运动的设计师主张在城郊建造田园式的住宅，并且要摒弃象征权势的古典建筑形式。

图4-30　威廉·莫里斯、菲利普·韦伯、爱德华·伯恩-琼斯：红屋，1859—1861年，木头构造，框架内部由红砖填充

"红屋"（Red House，图4-30）是这种建筑理念的杰出代表。1859年，莫里斯与英国著名模特简·伯顿（Jane Burden, 1839—1914）结婚。在采购家庭用品和装饰婚房之际，莫里斯发现市面上的建筑和家庭用品或是过于粗糙简单，或是装饰烦琐臃肿。莫里斯于是干脆自己进行婚房的设计。建筑师菲利普·韦伯（Philip Webb, 1831—1915）、伯恩-琼斯和但丁·罗塞蒂等人都参与了婚房的建造和装饰。设计师将建筑的平面根据功能需要设计成"L"形，充分照顾了每个房间的采光。整个建筑采用朴素的红砖进行建造，不加粉刷，表现出材料本身的质感，由此得名"红屋"。"红屋"的建筑外观和部分用品设计所展现的朴实无华的风格，体现出"艺术与手工艺运动"的基本特色。这种将功能、材料与造型结合的新尝试，受到不求气派、着重居住质量的小资产阶级的认可。

（二）产品设计

1.染织设计

染织品设计是艺术与手工艺运动中最具代表性的产品设计种类。其中，莫里斯的设计最为突出，其设计的挂毯、壁毯、壁纸等产品，深受喜爱。1861年，莫里斯成立的莫里斯-马歇尔-福克纳联合公司的最初业务主要就是手工刺绣和染织设计。此时的莫里斯受平面染印技术影响，开始尝试使用天然染料来制作古代染织品，他喜爱运用自然界有机物的形式，加以简化和变形（图4-31）。此外，莫里斯强调染织设计中必须使用天然染料，这无疑是对机械主义的严肃反对。1883年，莫里斯在莫顿修道院（Merton Abbey）建立了新染织厂，并且使用了当时非常先进的手工提花织布机。车间的扩大为生产提供了明亮的生产环境，产量的提高并没有降低质量和改变风格。这段时期，莫里斯的作品设计风格同此前相差无几，基本采用了自然主义的装饰，大量的有机物图案成为装饰的主体，例如植物藤蔓、花鸟连续纹样装饰，《森林》挂毯和《荷兰公园》地毯（图4-32）就是其中的代表。

2. 家具设计

家具设计也是这个时期重要的产品设计门类之一。英国家具设计的主要代表人物有查尔斯·沃赛（Charles Francis Annesley Voysey，1857—1941）、巴里·斯柯特（Mackay Hugh Baillie Scott，1865—1945）和查尔斯·罗伯特·阿什比（Charles Robert Ashbee，1863—1942）。此外，专门生产艺术与手工艺运动风格产品的利伯蒂公司（Liberty & Co.）也非常重要。

查尔斯·沃赛是一名建筑师，受到拉斯金和莫里斯的影响，他在19世纪80年代开始涉足家具、纺织品、墙纸和金属制品的设计。相对莫里斯那一代设计师，沃赛没有那么重的中世纪情节，因此设计上受到的束缚更少，不盲目尚古，显示出简朴和大方的特色。而且，他设计的家具更适合进行批量化生产。所以，一般认为他更加接近艺术与手工艺运动所倡导的"为大众服务"的宗旨，也被认为是向现代主义风格转向的关键人物。沃赛喜用橡木，有时会用铜做最简单的装饰和强调（图4-33）。他主张木材应保留其自然光洁度，与当时流行使用油漆覆盖木材的潮流相反。1900年，他设计了自用住宅"果园住宅"（the Orchard, Chorleywood，图4-34）的建筑和其中全部家具。"果园住宅"被认为是"红屋"精神的延续，而内部的家具所展现的高水平，则使它们成为艺术与手工艺运动全盛时期的代表作。

巴里·斯柯特更为年轻，他是艺术与手工艺运动的第三代设计师的代表。在他出生的1865年，拉斯金和莫里斯的思想已经深入人心，因此斯科特的成长和教育都是在成熟的艺术与手工艺运动的熏陶下展开的。和沃塞一样，他也是建筑师出身，并且一样注重家具和建筑的整体关系，不会孤立地设计家具。斯柯特善用凸线条作为装饰，但更加简练，摆脱仿古的习气（图4-35）。他还注重从整体家居环境考量对家具做整合设计，并且将他的研究集合成了《住房与花园》（Houses and Gardens，1906）一书。

图4-31　威廉·莫里斯：《郁金香和柳条》染织品草图，1873年，英国伯明翰城市博物馆藏

图4-32　威廉·莫里斯：《荷兰公园》地毯，1887年，羊毛，515.6厘米×396.9厘米，美国纽约大都会博物馆藏

图4-33　查尔斯·沃赛：边桌，1897年，橡木和黄铜，150.81厘米×137.16厘米×62.55厘米，洛杉矶郡艺术博物馆藏

图 4-34 左：果园住宅，1900 年，右：查尔斯·沃赛在果园住宅的书房中，摄影师 Henry Irving，1900 年

查尔斯·罗伯特·阿什比年长斯柯特两岁，也是艺术与手工艺运动晚期的重要代表设计师。他的职业生涯从设计金属器皿开始，逐渐延伸到家具设计。19 世纪 80 年代，阿什比不但投身于设计，还积极参与社会主义运动。1888 年，为了给众多失业的手艺人寻求生活保障，他在伦敦组织了一个手工艺者联盟——"行会和手工艺学校"（Guild and School of Handicraft），并给这些手艺人进行培训。一大批优秀的产品在这里制作出来。1898 年，斯柯特就在联盟中设计过家具。1907 年联盟的作坊维持不下去后，阿什比回到了建筑设计领域，兼顾室内家具。1918 年，阿什比被指派为英属巴勒斯坦的设计顾问，监督耶路撒冷的建筑工程和古代遗址的保护。相对来说，阿什比的设计风格更加有机和活泼，已经能够看到新艺术运动的风格的端倪。他对金属和玻璃制品更加热衷，设计更显剔透和精致（图 4-36）。

利伯蒂公司是阿瑟·利伯蒂（Arthur Lasenby Liberty，1843—1917）创建的，既从事设计也从事生产。阿瑟·利伯蒂也被认为是最成功地推广了艺术与手工艺运动理想的企业家。这家公司一直到 1940 年才因为"二战"的缘故关闭，它的存在对于推动艺术与手工艺运动的风格起到很重要的作用（图 4-37）。1884 年，"利伯蒂家具和装饰工作室"

图 4-35 巴里·斯柯特：钢琴柜，1897 年，芝加哥艺术学院藏

图 4-36 查尔斯·罗伯特·阿什比：钢琴柜，1903 年，胡桃木、冬青木、黄铜镶嵌，148.5 厘米 ×132 厘米 × 67 厘米，私人收藏

图 4-37 利伯蒂公司 1888 年夏天促销艺术纺织品的广告

（Liberty Furniture and Decoration Studio）成立，组建了以列奥纳多·魏伯德（Leonard Wyburd，1865—1958）为首的团队。利伯蒂公司的一大进步是，实现了艺术与手工艺运动的家具批量化生产。设计团队认为，不要给艺术与手工艺运动赋予过多的传统工艺的责任感，而是仅将其看作一种风格就可以了。此外，利伯蒂公司明确把日本美学风格当作英国设计的借鉴对象，这实际上帮助当时的很多设计师走出中世纪和仿古的窠臼。到了19世纪90年代后期，该公司出产的产品已经颇具现代主义的味道，对真正的现代主义先驱们起到了一定的启迪作用。

在美国，艺术与手工艺运动风格的家具设计同样流行。较有代表性的设计师有洛杉矶的格林兄弟（Charles Sumner Greene，1868—1957）和（Henry Mather Greene，1870—1954），以及来自加利福尼亚的古斯塔夫·斯蒂格利（Gustav Stickley，1858—1942）。他们的作品没有明显的哥特风格，但也展现出传统手工艺木质家具的温和和细腻，并更多借鉴东方装饰元素。比如格林兄弟设计的扶手椅，就借鉴了中国明代家具的风格，追求素雅沉稳（图4-38）。

3. 陶瓷设计

这一时期陶瓷设计的种类包括陈设瓷、日用瓷和釉面砖。设计师的主要关注点在于制陶技术的探索和装饰效果的表现。这些瓷器大部分都采用植物纹饰装饰，陈设瓷尤其体现出中国和日本艺术的影响。此外，陶瓷技术进一步发展，出现了高温釉与窑变釉等品种。在陶瓷用具的使用群体方面，此前存在着两极分化情况：高级的细瓷器被贵族所垄断，低品质的陶器则流向普通民众。艺术与手工艺运动在一定程度上改善了这种状况，但就整体而言，除了斯堪的纳维亚地区之外，其他各个地区的日用瓷方面的消费结构变化并不明显。

苏格兰设计师克里斯多夫·德雷瑟（Christopher Dresser，1834—1904）是这个时期最重要的陶瓷设计师之一。1854年，德雷瑟前往日本考察，成为第一位访问日本的西方设计师。此后，1862年的伦敦国际博览会以及1876年的再次访日，都让他得以更为详细地研究日本工艺品并深受启发。在德雷瑟创作的"波浪碗"（Wave Bowl，图4-39）中，明显可以看到他借鉴

图4-38 格林兄弟：扶手椅，1907年，乌木、果木、银、铜，106.7厘米×62.9厘米×45.7厘米，美国纽约大都会博物馆藏

图4-39 克里斯多夫·德雷瑟：波浪碗，1880年，釉面陶器，17.8厘米×17.8厘米×11.4厘米，美国纽约大都会博物馆藏

了日本画家葛饰北斋（Katsushika Hokusai，1760—1849）的著名作品《神奈川冲浪里》（图 4-40）。德雷瑟是当时为数不多认识到工业化进程的伟大意义的设计师之一。当他的同代人莫里斯专注于手工制品时，德雷瑟已经开始为工业产品进行设计了。陶瓷只是实践他的工业生产理想的材料之一。他的作品，也显示出超越同时代设计师的较为现代的风格。这种风格在他设计的金属器皿中最为明显（图 4-41）。他甚至早在 1830 年开设了专门为工业生产培养设计人才的学校。因此，有些学者也认为德雷瑟是 19 世纪下半叶第一位工业设计师。

图 4-40　葛饰北斋：《神奈川冲浪里》，1831–1833 年，木刻版画，25.7 厘米 ×37.9 厘米，英国伦敦大英博物馆藏

图 4-41　克里斯多夫·德雷瑟：茶具，约 1879 年，镀金和镀银黄铜、竹、皮革、木材，美国纽约大都会博物馆藏

（三）平面设计

19 世纪以来，尽管英国出版行业产量大幅提高，但书籍设计却越发粗糙，整个英国平面设计水平逐渐下降，直到艺术与手工艺运动的出现才有所提高。和产品设计类似，两极分化的设计情况在 19 世纪初期仍然严峻：烦琐装饰而造价高昂的维多利亚风格书籍被少数贵族享用，工业化粗制滥造的大量书籍则流入民间。艺术与手工艺运动的平面设计师们意图改变这种状况。在他们看来，工业化生产是造成书籍品质下降的首因。于是，设计师们采用了小批量生产的形式，通过精心设计来恢复和提高平面设计的水平。从短期来看，这种改革的确出现了一批优秀的平面设计作品。但从长期来看，这种精工细作的作坊行为，难以适应大机械化生产的潮流。

1. 世纪行会

建筑设计师阿瑟·赫吉特·马克穆多（Arthur Heygate Mackmurdo，1851—1942）和其领导的世纪行会（Century Guild）无疑是这一时期在平面设计领域最重要的促进者之一。行会的宗旨是把用于消费的设计品赋以堪称艺术品的形式。他们广泛采用意大利文艺复兴时期的设计风格，并从有机形态进行抽象，还融合了日本艺术的因素。一般认为，

世纪行会的设计风格，尤其是大量采用变形的植物纹样进行设计的手法，成为下一场国际设计运动——"新艺术运动"的重要风格来源。这个行会最重要的刊物是发行于1884年的《世纪行会玩具马》(The Century Guild Hobby Horse，简称《玩具马》)，是其设计风格和理论的阵地。马克穆多和赫伯特·霍恩（Herbert Horne，1864—1916）是该杂志的编辑。其中，马克穆多的木刻版画风格的平面设计尤其精彩，以高度凝练、抽象和生动的线条自成体系（图4-42）。这种风格一以贯之地体现在他设计的行会徽标中，中世纪、文艺复兴、自然纹样和东方元素在这里融合成新的设计语言（图4-43）。

《玩具马》是第一份明确在平面设计领域提出艺术与手工艺运动精神的刊物。当世纪行会的设计师们全力以赴地研究版式、字体和图案装饰的时候，莫里斯的主要精力还在设计家具和墙纸等产品。当马克穆多把第一期《玩具马》交给莫里斯，并向他请教设计意见时，莫里斯极为兴奋。在莫里斯看来，这是平面设计领域内产生新思想和设计改革的发端。《玩具马》的字体设计顾问是埃默里·沃克（Emery Walker，1851—1933）。在他的监制下，整份刊物字体和图像的排版维持了相当统一的风格，呈现出宽页边距和雅致字体排印的视觉效果（图4-44）。这些美妙的设计在当时最重要的出版商之一——奇斯维克出版社（Chiswick Press）的高质量印刷保障下得以实现。

图4-42　阿瑟·赫吉特·马克穆多：《雷恩市教堂》扉页，1883年

图4-43　马克穆多在1884年为世纪行会设计的徽标

图4-44　《玩具马》杂志封面设计，1894年

2. 凯尔姆斯特出版社和私营出版运动

1888年，因印刷知识而知名的埃默里·沃克给"艺术与手工艺展览协会"举办了关于印刷的讲座。受沃克启发，莫里斯决定成立自己的出版社——凯尔姆斯特出版社（Kelmscott Press，图4-45）。出版社的名字来源于莫里斯印刷厂所在的凯尔姆斯特古堡（Kelmscott House, Hammersmith）。莫里斯将自己设计的第一种字体命名为"金体"（图4-46），因为这种字体被用来印制《金色传奇》(The Golden Legend)。① 莫里斯受到了

① 《金色传奇》是中世纪教士雅各布斯·德·福拉金（Jacobus de Varagine，约1230—1298）搜集了大量圣徒传说，并以简单易读的拉丁文写作而成。

图 4-45　威廉·莫里斯：凯尔姆斯特出版物的版本页，1892 年

图 4-46　采用"金体"印制的约翰·拉斯金著作《哥特式的本质》(The Nature of Gothic)

15 世纪威尼斯印刷业的启发，特别是尼古拉·简森的字体的影响而创造出了"金体"。这种字体减少了粗体和细体之间的差别，更易于识别。之后，莫里斯又创造了"特洛伊"和"乔叟"字体，前者被用来印制《特洛伊史》，后者则应用于《杰弗雷·乔叟作品集》的出版。事实上，"乔叟"其实是"特洛伊"的简化版，字母更加小巧。《杰弗雷·乔叟作品集》（图 4-47）也被认为是凯尔姆斯特出版社最伟大的出版物。这本书有 556 页，总共花费了莫里斯团队 4 年时间才完成设计。伯恩-琼斯为该书创作了 87 套木刻插图，莫里斯为插图设计了 14 个大的和 18 个较小的框边以及 200 多个首字母。直到莫里斯去世之前的 4 个月，该书才全部完工。

凯尔姆斯特出版社在平面设计上起到了承上启下的作用。一方面，莫里斯团队继承和发展了 15 世纪的欧洲平面设计中可以利用的因素，进而提升了与他同时代的平面设计的整体水平。另一方面，凯尔姆斯特出版社的作品也引起了更多的设计师开始思考未来平面设计发展的道路。其中就不乏更加进步的设计师以反对复古行为而进行创新。比如路易斯·福尔曼·戴依（Lewis Foreman Day，1845—1910）和杰茜·马里昂·金（Jessie Marion King，1875—1949）等人。戴依认为，莫里斯等人的一味复古违背了为大众服务的初衷，使书籍仍然无法成为更广大人民的普及读物。杰

图 4-47　凯尔姆斯特出版社 1896 年出版的《杰弗雷·乔叟作品集》扉页

茜·金等人以普及儿童读物为主要阵地，实践出了更加活泼、轻松和可爱的设计风格（图 4-48）。

此外，一些其他的印刷厂也在进行平面设计的探索，特别是一些青年设计师投身于书籍的设计、印刷和出版活动，被称作"私营出版运动"（the private press movement）。上文介绍过的产品设计师查尔斯·罗伯特·阿什比是这场运动中最重要的人物。在莫里斯去世后，阿什比收购了凯尔姆斯特出版社，并将设备和大部分人员都并入自己新成立的埃塞克斯出版社（Essex House Press）。该出版社出品的《圣诗集》（Psalm）的设计风格已经突破了艺术与手工艺运动早期崇尚的哥特风格，开始将古埃及和古罗马的风格加以融合。阿什比为每一首赞美诗都设计了一种版式。那些罗马数字和出版社独创的木刻首字母强调了古典书法美感，红黑颜色印刷的描述型标题以及美观的双栏版式则让读者获得了舒适的阅读体验（图 4-49）。

在设计品质上可以和埃塞克斯出版社一较高下的还包括多弗出版社（Doves Press）和阿辛顿出版社（Ashendene Press）。多弗出版社是当年曾指导过莫里斯的埃默里·沃克在 1900 年创建的，被认为是所有私营出版运动中最远离莫里斯对装饰性页面的爱好的出版社。它更强调信息传达的功能，而非全然的艺术品化。1903 年，其出版的《圣经》就是其理念的最佳代表（图 4-50），排版清晰疏朗，是同时期功能和形式结合得最好的图书之一。和它形成对比的是阿辛顿出版社，这家由查尔斯·霍恩斯（Charles Hornsby，1867—1946）在 1895 年创建的出版社完全体现出艺术与手工艺运动的早期特征，在字体设计、插图制作和排版上有着浓郁的哥特风格特征。和莫里斯一样，霍恩斯最大的兴趣在于书籍上字体和排版的多种可能（图 4-51）。另外，由查尔斯·里格特（Charles Ricketts，1866—1931）创办于 1894 年的维尔出版社（Vale Press），以及由卢森·毕沙罗（Lucien Pissarro，1863—1944）创办于 1894 年的厄哈格尼出版社（Eragny Press）也是私营出版运动中的优秀探索者（图 4-52）。

图 4-48　杰茜·马里昂·金绘制的插图，摘自《工作室》（Studio）圣诞增刊，1913年12月15日发行

图 4-49　埃塞克斯出版社 1902 年出版的《圣诗集》内页

图 4-50　多弗出版社 1903 年出版的《圣经》的扉页

3. 美国平面设计的发展

受到英国的艺术与手工艺运动的影响，一些美国的小型出版社也开始尝试改变本国印刷品质的平庸。这些出版社雇佣的设计师中，有两位先驱影响很大：布鲁斯·罗杰斯（Bruce Rogers，1870—1957）和弗雷德里克·高迪（Frederic Goudy，1865—1947）。从19世纪90年代开始，以他们为代表的设计师发展出了具备古典的严肃和均衡特点的平面设计体系。

罗杰斯早年受到了凯尔姆斯特出版社的巨大影响，改变了对于书籍设计的观念，认识到了书是一个有机整体。1896年，他来到霍顿·米夫林公司（Houghton Mimin & Company）开始了书籍设计师的生涯。他专门负责限量版书籍的设计，并使每本书的设计都是唯一的而非可以重复使用的版本。他的每部书都像是独立的艺术品，有着不同的字体、尺寸、纸张甚至装订方式。1901年，他设计了自己的第一种字体"蒙台涅"，用来印制16世纪法国散文家米歇尔·德·蒙台涅（Michel de Montaigne）的散文集。这种字体参考了15世纪尼古拉斯·詹森（Nicolas Jenson）的字体，但整体书籍所显示出来的均衡和秩序却超过了他所信奉的古代大师。12年后，他又设计了"杉多尔"（Centaur），使字体更趋完善。这种字体因印制散文集《杉多尔》而得名（图4-53）。在这本书中，罗杰斯将字体放置在行距、页边距及装饰之间的微妙关系中加考量，使之呈现出极为舒适的阅读观感。一般认为，罗杰斯是第一位将意大利和法国的平面设计美学引入美国并加以创新的平面设计师。

和罗杰斯类似，弗雷德里克·高迪也受到了凯尔姆斯特出版社和英国私营出版运动的很大影响。高迪是高产的字体设计师，共创作了122种字体。其中，尤其以"铜版哥特体"（Copperplate Gothic，1901）、"肯尼利体"（Kennerley，1911）和"高迪旧体"（Goudy old Style，1915，图4-54）三大系列最为知名。高迪的进步体现在他非常强调字体的传达功能，而非一味地进行美观装饰。

图4-51 阿辛顿出版社1902年出版的《所罗门之歌》，英国插画家弗洛伦斯·凯特·金斯福德（Florence Kate Kingsford，1871—1949）绘制

图4-52 厄哈格尼出版社1999年出版的《睡美人》

图4-53 莫里斯·德·盖兰：《杉多尔》，以布鲁斯·罗杰斯的杉多尔字体排版，1915年

图 4-54 高迪旧体示例

高迪的影响非常深远。他的字体至今仍然是西方平面设计师最常使用的字体之一。此外，他本身也是著作颇丰的设计教育家，并培养出像威廉·阿迪逊·德威金斯（William Addison Dwiggins，1880—1956）这样重要的设计师和理论家。1922年，德威金斯正式使用"平面设计"（graphic design）这个术语，最早为该行业定性。20世纪70年代后，术语"平面设计"开始被广泛使用，取代了此前长期使用的"装饰艺术"（decorative art）一词，更加直观地说明该行业应该是在保障视觉传达准确无误的基础上进行所有平面因素的设计，而非简单的美化。

三、艺术与手工艺运动的贡献和局限

艺术与手工艺运动的设计师们从中世纪艺术设计和大自然寻求灵感，亦从日本风格等外域风格中汲取养分，极大地充实了设计语汇。这场运动在设计史上第一次明确提出了"艺术与技术结合"的原则，是艺术家介入设计生产的重要标志。在整体风格上，艺术与手工艺运动抛弃了维多利亚时代以来的矫揉造作，追求赤诚和真挚的设计品格，是探索人和设计关系的一大进步。作为设计史上第一次大规模的设计运动，它不仅是一场风格流派的运动，而且是在社会主义原则下进行经济和社会的改革实验。尽管充满着知识分子的乌托邦理想主义，但其对于设计合理化的探索，对于寻求人类未来道路，其敢为人先的创新精神毋庸置疑。

当然，这场运动限于当时的历史环境也有着先天的局限。它反对机械生产的基本立场，将手工艺推向了工业化的对立面。但是，工业化的潮流是不可逆的。这场运动把机械生产的产品视为美的"天敌"，要求所有设计师变成手艺人，以及崇拜旧的行会模式——这些观点都同工业社会的发展要求格格不入。此外，由于过分崇尚手工艺生产，也使得大量产品造价高昂，流入富豪家中，这和运动之初强调的"为大众而设计"的初衷背道而驰。值得深思的是，英国虽是最早完成工业化和最早意识到设计重要性的国家，但囿于艺术与手工艺运动的原则与主张，却未能最早形成现代化的工业设计体系。

第三节 新艺术运动

新艺术运动（Art Nouveau）是指由法国起源，而后蔓延到欧洲其他国家及大洋彼岸的美国的一场影响广泛的国际设计运动。这场运动从19世纪80年代延续到20世纪初，延续时间将近30年。其中，1895—1904年是其高潮期。1906年以后，新艺术运动式微，到"一战"爆发后结束。这场运动的产生背景与英国的艺术与手工艺运动十分相似，部分思想观念同样受到约翰·拉斯金和威廉·莫里斯等人的启发。例如，两场运动都反对矫饰的维多利亚风格和其他过度的装饰风格，都对大工业生产持保守和观望的态度，都热衷于手工艺生产模式的复兴，都放弃传统风格而转向自然装饰主题，以及都受到象征主义艺术、唯美主义和日本等东方装饰风格艺术的影响。

不过，新艺术运动并不是艺术与手工艺运动在英国之外的重演。二者对待设计水平低下的工业产品和矫饰的手工艺品这两个极端时，采用的解决方式并不一样。新艺术运动的设计师没有像艺术与手工艺运动者那样，把中世纪的哥特手工艺和行会模式奉为圭臬，而是以自然为师寻找灵感和装饰母题。换句话说，新艺术运动在创新上较少历史包袱。生产方式上，它也没有像莫里斯和拉斯金那样全然否定工厂的大规模生产。新艺术运动旗帜鲜明地与19世纪热衷的各种历史风格复兴的决裂，以及生产方式的多样化，使其成为现代设计产生过程中不可或缺的阶段。

事实上，新艺术运动是发生在欧美国家内一系列理念相似的设计运动的组合。该运动在欧洲各国产生的背景虽相似，但在不同的国家和地区，受不同文化、经济和工业化程度的影响，所展现的风格却不尽相同。

一、法国的新艺术运动

法国被认为是新艺术运动的发源地。1895年，来自汉堡的德裔法国艺术品经销商萨米埃尔·西格弗里德·宾（Samuel Siegfried Bing，1838—1905）在巴黎开办了一家专营现代艺术品的商店，名为"新艺术之家"（La Maison Art Nouveau），"新艺术运动"由此得名。法国新艺术运动的中心是巴黎和南锡两座城市。

（一）巴黎

19世纪末的巴黎是现代艺术和设计的中心。美术史上著名的印象主义、立体主义等

现代艺术流派都和这个时代的法国大都会紧紧联系在一起。新艺术运动亦在巴黎找到了广泛的舞台,包括建筑、平面设计、家具以及珠宝首饰等都被囊括进来。在这场运动之初有三个影响最大的设计组织,分别是新艺术之家、现代之家(La Maison Moderne)和六人集团(Les Six)。

1. 新艺术之家

萨米埃尔·西格弗里德·宾被认为是巴黎新艺术运动最强有力的推动者。在完成德国的学业后,他加入了家族在法国的分支企业,主要业务是从亚洲进口艺术品。1895年,他在巴黎开办了名为"新艺术之家"的艺术品商店来作为自己实践新装饰艺术想法的阵地。据考证,"新艺术"这一说法早在1884年就被比利时的艺术批评家奥克塔夫·毛斯(Octave Maus,1856—1919)所使用。但真正传播开来,并被作为一种广泛应用于欧美兴起的装饰艺术新特征的术语,应归功于该词汇和宾所成立商店的结合。"新艺术之家"参加了1900年的世界博览会,作品展示大获成功的同时,也把"新艺术"一词传遍了欧洲。

图4-55 欧仁·盖拉德:可折叠茶桌,1902年,红木、黄铜,高112厘米,桌面36厘米×36厘米

"新艺术之家"聚集了数位设计师来从事"新艺术"设计,包括乔治·德·方列(Georges de Feure,1868—1943)、爱德华·科洛纳(Edward Colonna,1862—1948)和欧仁·盖拉德(Eugene Gaillard,1862—1933)等。作为"新艺术之家"的领军人物,宾强调设计要"回到自然去"。因此,他们所生产的设计多采用有机形态(图4-55)。

2. 现代之家

1898年,德国艺术批评家朱利斯·迈耶—格雷费(Julius Meier—Graefe)在巴黎创立"现代之家",这是巴黎新艺术运动中出现的第二个重要的设计团体。其主要工作包括新艺术风格的家具、室内用品的设计、制作及展示。迈耶—格雷费和宾类似,热烈地投入自然风格的设计倡导和赞助中。"现代之家"的客户群体多为喜爱东方艺术的年轻人。于是团体培养了一批年轻设计师,如家具设计师阿贝尔·兰德利(Abel Landay)、海报设计师马努尔·奥拉兹(Manual Orazi,1860—1934)、保罗·佛洛特(Paul Follot,1877—1941)和毛利斯·迪佛雷纳(Maurice Dufrene,1876—1955)等。他们的设计风格与"新艺术之家"十分类似。"现代之家"只存在了4年,但培养的设计师在随后兴起的装饰艺术运动(Art Deco)中,都取得了很大成就。

3. 六人集团

同"现代之家"一样,"六人集团"也成立于1898年。"六人集团"相对松散,没

有宾和迈耶—格雷费那样的设计赞助人作为核心。不过，他们的设计非常精彩，使他们的影响力更甚于前两个团体。这6个人包括乔治·霍恩切尔（George Hoentschel，1855—1915）、亚历山大·沙尔庞捷（Alexandre Charpentier，1856—1909）、查尔斯·普吕梅（Charles Plumet，1861—1928）、吕佩尔·卡拉班（Rupert Carabin，1862—1932）、埃克托尔·吉马尔（Hector Guimard，1867—1942）和托尼·塞尔莫斯汉（Tony Selmeraheim，1871—1971）。

图4-56　埃克托尔·吉马尔：贝朗热小城堡，1890年

在这6名成员当中，成就最大的当数建筑师出身的埃克托尔·吉马尔。从19世纪90年代到20世纪初，他以众多优秀的作品享誉欧洲，是法国新艺术运动的重要代表。他涉猎广泛，除了建筑（图4-56）之外，也对家具日用品、陈设品和平面设计等领域有颇多建树。他最著名的作品是巴黎地铁的出入口（图4-57），是新艺术运动以自然为装饰母题的经典之作。其顶棚采用扇贝的造型，如同撑开的伞。值得注意的是，除了造型流畅让人耳目一新之外，吉马尔大胆使用了当时

图4-57　埃克托尔·吉马尔，巴黎地铁站入口处设计，1899年

的新材料——铸铁与玻璃，使新艺术运动的有机造型和现代工业材料结合，赋予了新艺术运动更深刻和长远的设计史意义。

4. 巴黎的平面设计

除了上述三个团体的设计活动之外，巴黎的新艺术运动还通过印刷媒介得到了广泛传播。由于石版套色印刷技术的发展，海报等平面宣传品的大量印制成为可能。一批代表设计师凭借海报设计，将新艺术运动的理念和风格广泛传播开来。其中较有代表性的包括朱尔斯·谢雷（Jules Chéret，1836—1932）、图卢兹·劳特累克（Toulouse Lautrec，1864—1901）以及阿尔丰斯·穆夏（Alphonse Much，1860—1939）等。

朱尔斯·谢雷最早将新艺术风格带进海报设计。他受到洛可可艺术的巨大影响，作品的主题多表现衣着华丽的女性，风格上则呈现出色彩艳丽、轮廓线清晰的特征。他的作品往往配以粗壮的字体，并配合图像中的人物主体进行变形，增强了海报的识别性和感染力。这种设计风格迎合了当时法国中产阶级的审美趣味，有着浓郁的娱乐性和商业诉求，成为新艺术风格海报的代表（图4-58）。他笔下的海报女性尤为迷人，打破了此前的古板拘谨，而显示出积极阳光的欢乐形象，被称作"谢雷女性"。甚至"谢雷女性"成

为时尚标尺，引来很多女性竞相效仿海报中的衣着打扮和姿态。事实上，他的作品已经超越了设计和商业的范畴，开始引起了广泛的社会效应，尤其是妇女解放运动。谢雷深知自己海报的号召力并使之更加夸张，有些作品甚至超过 2 米，海报的人物与真人大小相当。他一生创作了超过千幅海报（图 4-59），对后世的海报设计影响巨大而深远，被誉为"现代海报之父"。

图卢兹·劳特累克是法国"新艺术运动"最为杰出的艺术家和设计师之一。18 岁的劳特累克曾到巴黎的柯尔蒙画室学习，其间同新一代画家贝尔纳（Bernard, 1868—1941）、凡·高（Vincent Van Gogh, 1853—1890）和高更（Paul Gauguin, 1848—1903）等人相识。当时流行的日本版画艺术对劳特累克产生巨大的影响，通过对日本绘画手法的改造，他的创作逐渐形成色彩层次丰富、简洁生动的独特画风。流行艺术题材常常是其描绘对象，特别是红磨坊中的歌舞团、摩登女性居多，画面中氛围感强烈，人物形象动感活泼，描绘了一幅幅喧嚣的巴黎时尚场景。劳特累克擅于平涂色彩，作品有着强烈的视觉装饰效果。他也热衷于学习设计和印刷，将自己所见的巴黎浮华夜生活，以速写及其他商业海报形式表现出来，受到设计界、美术界与民众的喜爱（图 4-60）。

出生于捷克斯洛伐克的阿尔丰斯·穆夏在法国新艺术运动中平面设计中成绩斐然。他设计的海报具有强烈的个人特点，设计形式汲取了拜占庭的几何陶瓷镶嵌装饰和日本版画的雅致外廓刻画手法，巴洛克、洛可可的精致感性线条也是其风格来源，这种经由明亮水彩的表现的人物形象创作被称作"穆夏风格"。穆夏的海报设计画面通常以夸张、流畅的植物纹样和富有装饰性的曲线作为主要的设计语汇，年轻貌美的女性成为创作的主要内容，这些女性往往还有着飘逸的秀发和姣好的身材，具有理性化的典雅风格。经过加工，画面构图往往采用竖直的构图，四周有独特的拱形装饰设计，其为法国著名女

图 4-58 朱尔斯·谢雷，歌剧《地狱中的奥菲斯》（1878 版本）海报

图 4-59 朱尔斯·谢雷，苏克苏林灯具海报

图 4-60 图卢兹·劳特累克，为巴黎一家咖啡音乐厅创作的海报，1891—1893 年，94 厘米 ×65 厘米

演员萨拉·伯恩哈特（Sarah Bernhardt）设计的剧院海报就是典型的代表作。他的作品还具有风格高度统一的特性，人物形象、纹样装饰手法、字体编排等，都有着系统的布局。这对"新艺术运动"风格的影响很大，穆夏设计的海报成为社会各界收藏的珍品，成为引领欧洲各个国家平面设计风格的经典之作（图4-61）。

（二）南锡

南锡（Nancy）之所以在新艺术运动中能获得仅次于巴黎的重要地位，很大程度上得益于埃米尔·加莱（Émile Gallé，1846—1904）的贡献。

加莱最初以玻璃工艺大师而知名。他集中钻研了在玻璃上创作植物和动物形象的新奇技术。最著名的是夹层玻璃（verre double）技法。这种技法将不同颜色玻璃分层堆叠，之后切割成层次化样式来构成作者的设计（图4-62）。除了玻璃技艺为人称道外，加莱还在家居设计领域贡献较大，发展出两种家居设计与生产的方法：其一，用镶嵌工艺来进行家具与装饰品生产，由不同颜色的木头组成动植物图像，有时也借助浮雕；其二，使用装备机器的工厂来生产大尺寸家具，采用流水线形式。实际上，加莱都在尝试工作坊和工厂机械化生产，并积极参与国际博览会寻求客户的反馈，如1878年巴黎万国博览会、1893年芝加哥世界哥伦布博览会以及令他声名达到顶峰的1900年的巴黎万国博览会。和宾、吉马尔相比，他对现代风格的抽象创新兴趣不高，而是更加关心表现自然的技术：他手中的木头、陶瓷和玻璃可以成为高度形象的花朵，昆虫或其他的动物。

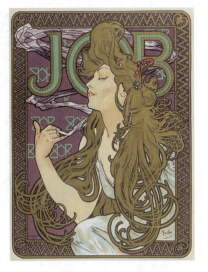

图4-61 阿尔丰斯·穆夏，JOB牌香烟广告招贴，1896年，尺寸约为39.37厘米×29.21厘米

图4-62 埃米尔·加莱，花瓶，1904年，玻璃，高约33厘米

除了是一名设计师外，加莱在理论和设计教育方面的贡献也很大。1901年，他创立了"南锡学派"（法语：École de Nancy）。他指出设计的装饰要与设计的功能一致，尽管他自己并没有践行这一理论，但作为法国新艺术运动最早提出设计应重视功能性的设计师，其历史意义仍是巨大的。受他的影响，一批南锡新艺术运动的代表人物开始出现，他们是欧仁·瓦兰（Eugène Vallin，1856—1922）、路易斯·马若雷勒（Louis Majorelle，1859—1926）、雅克·格鲁贝尔（Jacques Gruber，1870—1936）、弗朗西斯-艾米尔·安德烈（François-Émile André，1871—1933）等人。其中，路易斯·马若雷勒受加莱影响

图 4-63 路易斯·马若雷勒,书桌,1902年,法国巴黎奥赛博物馆藏

最大,他也常常用不同类型的木材进行细木镶嵌,追求弯曲的线条。但是,他抵制加莱的过度的自然形式主义,比如他拒绝像加莱一样将桌子腿转变为树枝等形式。马若雷勒的作品更加抽象和流畅,并且在木家具上采用金属构件来增加装饰效果(图4-63)。

加莱去世以后,另一位曾和马若雷勒共事过的杰出设计师维克多·普鲁韦(Victor Prouvé,1858—1943)接手加莱的工厂管理职位和他在"南锡学派"中的领导权,继续促进南锡地区设计发展。

二、比利时的新艺术运动

与法国新艺术运动相比,比利时的新艺术运动更具有民主色彩。法国的新艺术运动者旨在提高装饰艺术的地位,针对的客户是中产阶级而非劳动阶级。比利时的设计师则与社会政治联系更多。19世纪晚期的比利时成为欧洲高度工业化的国家之一,但国家在1839年才获得独立,因此它不像法国那样深植于鲜明的文化传统,但这也使其设计改革少了一些历史包袱。1884年,比利时自由派政府倒台,社会党人活跃地促进比利时的民主发展,经济也得到进一步发展,工人阶级具备了更多信心。一批具有资产阶级民主思想的设计师把理想主义、功能主义与设计革命结合起来,倡导为大众设计。

1881年,比利时律师奥克塔夫·莫斯(Octave Maus,1856—1919)创办了批评杂志《现代艺术》(L'Arte Moderne),主张艺术应当渗透于生活的各个层面。在他的组织下,一批富有社会改良理想的年轻人组成了团体"二十人小组"(Les XX)。他们每年举行一次展览,将自己的作品与当时欧洲著名的象征主义艺术家和后印象主义艺术家作品一起展出,包括奥迪隆·雷东(Odilon Redon,1840—1916)、乔治·修拉(Georges Seurat,1859—1891)、图卢兹·劳特累克、保罗·塞尚(Paul Cézanne,1839—1906)和凡·高等皆被邀请。这使得欧洲其他国家的前卫艺术思想流入比利时,使公众接触现代艺术思想。到1894年,当"二十人小组"更名为"自由美学社"(La Libre Esthétique)的时候,它已成为艺术与手工艺运动的强力倡导者,是比利时新艺术运动的中心。

(一)亨利·凡·德·威尔德

其中,最为杰出设计师和设计理论家是亨利·凡·德·威尔德(Henry van de Velde,

1863—1957)。他受威廉·莫里斯的社会主义设计思想影响极大，且涉猎广泛，建筑、家具、平面设计和染织等都属于他的实践和理论研究范围。他的进步之处在于，他对机械化给予了肯定，并付诸设计实践和设计教育。设计史上一般认为，威尔德超越同代人的思维和眼光，使他不但是比利时现代设计的奠基人，同时也是世界现代设计的先驱之一。1907年，威尔德在德国魏玛建立了工艺美术学校，成为德国现代设计教育的中心，也是日后大名鼎鼎的包豪斯的前身。威尔德认为，只有根据理性考量后的结构才能有助于适宜的设计，同时也能取得美的本质。如果能够适当地运用机械，就可以达到设计的最高原则，从而实现"工业与艺术的结合"。和同时代新艺术运动中大部分设计师只寻求产品形式而牺牲功能不同，威尔德无疑极具前瞻性地推进了现代设计理论。他所处的时代，是传统设计向现代设计过渡的重要阶段，威尔德本人也在这之中扮演了一个非常关键的角色（图4-64）。

（二）维克多·霍塔

另一位具重要的设计师是比利时建筑师维克多·霍塔（Victor Horta, 1861—1947），他的主要成就集中在建筑设计领域。

霍塔对鞭形线的使用最有代表性，喜爱使用铁卷须。他在布鲁塞尔为比利时工人阶级做了很多家居设计，最受人瞩目的是塔塞尔公寓（Hôtel Tasse，图4-65）。霍塔试图创造一种一体化的室内设计，鞭形线不仅在铁栏杆上很明显，从一楼到二楼的弧形楼梯上也是如此，在灯具，甚至天窗彩绘玻璃上也有一些图案。铁卷须的使用与英国设计哲学是对立的，按照拉斯金忠诚于材料的观点，铁不能表现得像植物的茎一样柔顺。但霍塔对铁的创造性使用更多地与象征主义相关联，同时保持了基于建筑的理性主义。他充分利用铸铁的可锻铸特性，使这种工业材料成为一种室内装饰材料。此外，通过将铁作为可见的装饰元素，霍塔不仅没有隐藏建筑结构，反而巧妙地强调并展现了建筑结构之美（图4-66）。

学者认为，埃克托尔·吉马尔在19世纪90年代时在巴黎对霍塔风格的吸收和借鉴，使该风

图4-64 亨利·凡·德·威尔德，"天使的注视"纺织品，1893年，致密、光滑的预制家具面料，23.5厘米×13.5厘米

图4-65 维克多·霍塔，塔塞尔公寓，1893年

图 4-66　维克多·霍塔，塔塞尔公寓一层楼梯间，1893 年

图 4-67　安东尼·高迪，圣家族大教堂，始建于 1884 年，至今未完工

图 4-68　安东尼·高迪，文森公寓，1883—1888 年

格广泛传播，成为一种国际化新艺术风格的典型形象。霍塔创造了基于比利时民族文化的现代风格，并且被法国等邻国所认同。从这个意义上看，霍塔作品除了在风格、材料与功能结合上更进一步之外，在文化现代性的贡献上也是值得重视的。

三、西班牙的新艺术运动

西班牙的新艺术运动，在欧洲呈现出一副特别的设计面貌。西班牙地处欧洲西南，因其特殊的地理区域，产生了独特的文化气质和民族性格，使其新艺术运动同欧洲大陆的新艺术运动风格有所差异。安东尼·高迪（Antoni Gaudí，1852—1926）是西班牙历史上最伟大、最富有创造力的天才建筑设计师。高迪的设计风格中带有天马行空之意，他喜欢运用繁复的设计，也善于综合多种设计风格，但他的设计却不是古典风格的复刻，而是汲取经典后创造而成的。他设计的建筑大胆、极端、特异，譬如其设计的圣家族教堂（Sagrada Familia）是一座极具个性的建筑，有着反工业化的意图。高迪没有遵循古典教堂设计的常规，大教堂的建筑风格有一种强烈的雕塑感（图 4-67）。

高迪一生的创作生涯大致可以分为两个阶段——早期阶段和成熟阶段。早期阶段，高迪的设计风格具有民族主义倾向，这在文森公寓（Vicens House，建造于 1883—1888）的设计中，能够看出阿拉伯摩尔式的建筑风格（图 4-68）。这座建筑是高迪以正式建筑师身份完成的第一座大型建筑，建筑的内外装饰都极其精致、奇异，墙面贴满了釉面瓷砖，很有特色。

图 4-69 安东尼·高迪：米拉公寓，建造于 1906—1910 年

成熟阶段，高迪将自然界视为自己创作的灵感源泉，设计出一批同自然完美结合的建筑，如居里公园（Park Giiel1，建造于 1900—1914）、巴蒂奥公寓（Casa Battlo，建造于 1904—1906）和米拉公寓（Casa Mila，建造于 1906—1910，图 4-69）等，这一阶段，高迪的建筑有着丰富的色彩和富有想象力的表现。

四、麦金托什与格拉斯哥"四人集团"

欧洲现代主义运动的首发地主要集中在欧洲大陆上，而以查尔斯·雷尼·麦金托什（Charles Rennie Mackintosh，1868—1928）为首的格拉斯哥"四人集团"，是该运动早期唯一具有重要影响的苏格兰设计团体。

19 世纪中叶，受惠于工业革命，格拉斯哥一跃成为苏格兰最受瞩目的资本主义工商业城市。作为苏格兰的重工业基地和最大的商业港口，城市拥有着发达的造船业。出生在这样一座现代工商业城市的建筑师麦金托什自幼就受到了现代化生活的影响和熏陶。1896 年，他与日后的妻子玛格丽特·麦克唐纳（Margaret Macdonald，1864—1933）以及弗朗西斯·麦克唐纳（Frances Macdonald，1873—1921）和詹姆斯·赫伯特·麦克奈尔（James Herbert MacNair，1868—1955）共同组成了格拉斯哥"四人集团"。

虽然格拉斯哥"四人集团"有时会被列入新艺术运动的范畴，但是其全新的设计风格与其他欧洲新艺术运动团体所体现出来的有机、自然的风格大为不同。他们强调用象征主义的艺术手法对自然形态加以抽象，特别是以纵横直线为基本造型元素。在他们的设计中，注重长直线、简单的几何造型的使用。在配色方案上，他们也不喜欢使用同时期新艺术运动其他团体的饱和度较高的色彩，而讲求黑白等中性色彩的搭配（图 4-70、图 4-71）。

格拉斯哥"四人集团"设计风

图 4-70 查尔斯·雷尼·麦金托什：椅子，1897—1900 年，橡木，约 136.5 厘米 × 50.3 厘米 × 45.5 厘米

图 4-71 查尔斯·雷尼·麦金托什：梯形靠背椅，1903 年，木材、天鹅绒，约 40.9 厘米宽，30 厘米深，总 139.95 厘米高，坐高 42.93 厘米

格不是凭空产生的。作为深受英国"艺术与手工艺运动"影响的团体，他们关注到了欧洲"新艺术运动"等设计动向，特别是具有革新精神启迪现代主义的一些团体和实践，如维也纳的"分离派"运动、比亚莱兹式的线条风格，甚至美国的弗兰克·赖特的设计实践等。东方的审美元素，也吸引了他们的目光，特别是日本浮世绘中对直线的使用。而苏格兰本土的民族元素也是他们考量的对象，甚至上溯到凯尔特（Celtic）艺术特有的交错图案和极富张力的线条表现。这些看似互不关联的造型元素，被格拉斯哥"四人集团"进行了挪用和改造，并最终完美地组合，创造出了一种清新而独特的现代设计风格。他们的探索也为机械化、批量化的现代主义设计形式奠定了基础。

五、德国的"青年风格"

德国的新艺术运动被称为"青年风格"，名称源自1896年艺术评论家、小说家尤利乌斯·迈尔–格雷费（Julius Meier-Graefe，1867—1935）在慕尼黑创办的周刊《青年》（Jugend）。

德国"青年风格"早期阶段受英国艺术与手工艺运动影响较深，师法自然同时也向哥特式风格致敬。此后受法国、比利时和西班牙等国的影响，德国设计中呈现出抽象而更富有活力的形式。比如，德国设计师奥古斯特·恩德尔（August Endell，1871—1925）的设计事务所出产的作品，与法国的吉马尔、比利时的霍塔的设计非常相似。但这一阶段的时间不长，1897年以后，德国"青年风格"开始放弃以曲线装饰为中心的做法，转向近似格拉斯哥"四人集团"的对简单的几何造型和直线的运用。此外，同为德语区的奥地利维也纳的一批设计师宣称要与学院派分离，自称"分离派"，形式语言上多与"青年风格"接近，二者互相产生了影响。

"青年风格"较有代表性的人物还包括奥托·埃克曼（Otto Eckmann，1865—1902）。他原本是位画家，后转行从事平面设计。其代表作是给格雷费的杂志《潘神》和《青年》设计的封面与插图（图4-72），其设计"书法装饰"特征明显，作品中可见日本版画的明显影响。1900年，埃克曼的字母被铸造成金属字体，被称作"埃克曼体"（图4-73）。埃克曼字体延续了德文印刷传统中的不规则和交角因素，较之正文更适合于标题。这种字体被认为是德国现代的字体设计的发端。另外，雕塑家、挂毯设计师赫尔曼·奥布里斯特（Hermann Obrist，1863—1927）也是德国"青年风格"中的代表，他擅长在刺绣壁挂中表现流畅而富有形式感的线条（图4-74）。

相比其他国家，新艺术运动在德国持续的时间不长，它很快向着早期现代主义的方向发展了。其中，彼得·贝伦斯（Peter Behrens，1868—1940）是德国现代设计的奠基人，关于这一部分，我们在下一章展开。

图 4-72　奥托·埃克曼，《青年》杂志封面，1896 年　　图 4-73　埃克曼字体，1900 年，鲁哈德斯铸造厂　　图 4-74　赫尔曼·奥布里斯特，植物刺绣（仙客来），1895 年，丝绣，慕尼黑市立博物馆藏

六、奥地利的"维也纳分离派"

1897 年，一群奥地利先锋画家、平面设计师、雕塑家和建筑师组成了"维也纳分离派"（以下简称"分离派"）。虽然与新艺术运动密切相关，但该组织旗帜鲜明地脱离官方学院的传统教学模式和价值观，明确反对纯艺术的僵硬、刻板和精英主义。他们认为，设计应当解决当下的问题，而非一味追求复古风格。"维也纳分离派"的设计风格采用了功能明确、几何形式与有机形式相结合的造型和装饰，已经初具现代主义设计的特色。他们对较早或同时期流行于欧洲的新艺术运动风格，特别是对曲度夸张的花草图案的模仿装饰加以抵制，转而使用刚直的几何造型。色彩上，他们偏爱黑、白、灰等冷静的中性色，与新艺术运动通常使用的鲜艳色彩形成了对比。在德语区，维也纳一度成为最大的城市，经济富裕，文化艺术发展繁荣，这些都成为"分离派"敢于革新、领风气之先的重要保障。

"分离派"的成员主要包括建筑师奥托·瓦格纳（Otto Wagner，1841—1918）、约瑟芬·玛利亚·奥布里奇（Joseph Maria Olbrich，1867—1908）、约瑟夫·霍夫曼（Josef Hoffman，1870—1956），以及画家古斯塔夫·克里姆特（Gustav Klimt，1862—1918）等。

（一）奥托·瓦格纳

奥托·瓦格纳是"分离派"部分著名成员的老师，也是"分离派"的主要思想和设计实践的引领者，被称为"'分离派'运动之父"。1894—1912 年，瓦格纳在维也纳艺术学院担任建筑学教授。虽然是官方学院的教师，但他并不认同学院派和当时流行的装饰风格。1896 年，瓦格纳出版了《现代建筑》（*Moderne Architektur*），表明了新时代建筑应当面对当下，而非一味追溯和仿造古代风格。

他设计的维也纳邮政储蓄银行大楼（the Vienna Postal Savings Bank）就是他此番理

图 4-75　奥托·瓦格纳，维也纳邮政储蓄银行大楼，设计建造于 1903—1912 年

图 4-76　约瑟芬·奥布里奇，维也纳"分离派"展览馆，1897—1898 年

图 4-77　代表绘画、雕塑和建筑的三个蛇发女妖的雕塑

图 4-78　奥地利 50 欧分硬币背面

念最好的例子（图 4-75）。瓦格纳于 1903 年构思这座建筑，当时他 62 岁，到完工时已然 71 岁。建筑的过程也是他逐渐摸索和创新的过程。银行大楼外部覆盖着大理石板和装饰性铝铆钉，呈纯几何图案。中央大厅的天花板采用了钢材和玻璃，使空间的采光极好。室内的门把手、格栅、灯和其他建筑细节大量使用了以铝为代表的新材料，并且较少使用甚至有些地方完全抛弃装饰，注重实用。新艺术运动的有机装饰被他彻底抛弃，而采用极为简洁的几何造型，是典型的定位公共服务的优秀空间设计，也成为"分离派"运动早期的代表作。

（二）约瑟芬·玛利亚·奥布里奇

1897 年，奥布里奇参加了奥托·瓦格纳领导的维也纳分离派艺术团体。第二年，奥布里奇建造了分离派展览馆（Secession Hall，图 4-76），建筑和装饰风格鲜明地体现了分离派主张，采用直线和几何形态装饰，造型简单、明确，成为该运动的符号。"分离派"的座右铭写在展馆入口上方——"赋予时代以艺术，施予艺术以自由"（德语：Der Zeit ihre Kunst, Der Kunst ihre Freiheit）。下面是代表绘画、雕塑和建筑的三个蛇发女妖的雕塑（图 4-77）。1900 年，"分离派"在此处举办了具有里程碑意义的展览，探讨设计与装饰艺术的新可能性，还包括了如麦金托什、亨利·凡·德·威尔德等国外重要设计师的作品。现代主义发展初期的优秀成果得以总结和提炼。此后，这座大楼成为"分离派"的永久展陈地。该建筑在奥地利的影响力巨大，甚至成为国家层面的象征，奥地利 50 欧分硬币就采用了该建筑作为装饰元素（图 4-78）。

1899年，德国黑森大公爵恩斯特·路德维希（Ernst Ludwig of Hessen）创立了达姆施塔特（Darmstadt）艺术家聚居地，在那里举行了一次影响广泛的现代艺术展览会。展览会打破常规，鼓励艺术家自由设计和建造属于自己的房子，形成了一个艺术家之城。其中，公认有代表性的建筑就是奥布里奇设计的路德维希展览馆（Ernst Ludwig House，图4-79）。其建筑外观简洁，主要入口设计成圆拱形的大门，两旁有一对大雕像。虽然大门周围布满了植物图案的装饰，反映了新艺术运动的特征，但建筑设计已经显示了依据功能而进行区隔的实践。

（三）约瑟夫·霍夫曼

1897年，霍夫曼加入瓦格纳的建筑事务所，同年加入"分离派"。他配合奥布里奇一起着手设计分离派大楼，同时作为策展人规划分离派的展览。

霍夫曼较有代表性的建筑作品是布鲁塞尔的斯托克莱特宫（Stoclet Palace，图4-80）。这是他和克里姆特合作完成的，是"分离派"最著名的作品之一，也是建筑设计从历史主义到现代主义的转折的见证。宫殿主人是比利时传奇人物阿道夫·斯托克莱特（Adolphe Stoclet，1871—1949）。这位富豪银行家族的继承人，在工程、金融和收藏领域颇为著名。他曾在米兰和维也纳生活过，十分熟悉并支持"分离派"的主张和实践。霍夫曼于1905年提出了设计计划，建筑建造在1911年完成。斯托克莱特宫采用严格的几何形式外观，覆盖着白色的挪威大理石，窗户镶有雕刻的金属。中央塔高近20米，由立方体拼装而成，塔顶镶嵌四尊铜像。建筑物周围和塔楼上的栏杆具有程式化的装饰设计，甚至花园中的植物也被修剪成几何形状与建筑相得益彰。

约瑟夫·霍夫曼在家具设计方面取得的成就值得瞩目。他拒绝使用流行欧洲大陆的有机形态的新艺术风格，而偏爱以几何形式的图案来装饰，外形也偏于硬朗。1908年，他设计的第670号椅采用了山毛榉材料。经过层压、弯曲和着色后，山毛榉材料出现了类似金属的视觉效果，因此也被称为"供人就座的机器"（sitting machines，图4-81）。

图4-79　奥布里奇，路德维西展览馆入口，1899年　　图4-80　霍夫曼，斯托克莱特宫，1911年完成

（四）古斯塔夫·克里姆特

克里姆特是"分离派"中影响力最大的艺术家。除了是最早的"分离派"成员之外，他还被认为是奥地利最具代表性的象征主义画家。这位多面手在架上绘画、建筑装饰和工艺品领域皆负盛名。

1902 年，克里姆特为第 14 届维也纳分离派展览完成了《贝多芬装饰带》（*Beethoven Frieze*，图 4-82），以纪念这位伟大的作曲家。展览结束后，这幅画被保存下来，但直到 1986 年才再次展出。克利姆特除了使用木炭、石墨、彩色粉笔、

图 4-81　霍夫曼，第 670 号椅，1908 年

粉彩等传统绘画材料之外，还使用了镀金灰泥、珍珠纽扣、黄铜制服纽扣、镜子碎片、磨砂玻璃等材料。

克里姆特喜爱使用金箔进行装饰，这种绘画材质在中世纪和拜占庭时期极为流行。离群索居的克里姆特很少外出，但威尼斯和拉文纳的旅行很可能启发了他对金箔技术的兴趣和对拜占庭绘画的象征借用，这两座城市的马赛克壁画是中世纪绘画的见证。他打破传统的绘画形式，将古埃及、两河流域、古希腊、中世纪和拜占庭镶嵌画的装饰趣味融于创作之中。克里姆特创造了感染力极强的象征主义的绘画风格，并且使作品的工艺性达到了顶峰。

图 4-82　克利姆特，《贝多芬装饰带》，1902 年

七、新艺术运动的历史意义及其局限

除了上述国家以外，新艺术运动也在西欧其他国家有一定发展，甚至传播到了南欧及东欧国家，但影响力并不及上述几个国家大。比如在意大利，虽然对新艺术运动有不

同的称呼，如"花风格"（Stile Floreale）或者"自由风格"（Stile Liberty），但其实质与法国风格高度类似。

虽然新艺术运动在各个国家发展情况不同，但基本可以看出两个大的趋势。一方面，以法国为代表的新艺术运动，仍然充满了对奢华产品和非凡工艺的崇敬，但过度追求产品造型的精美和材质的丰富，使成本上升而造成其价格无法被大众所承担，设计品只能被为小部分权贵阶层享用。因此，新艺术运动的某些方面，甚至不如艺术与手工运动的思想先进。另一方面，以亨利·凡·德·威尔德、"维也纳分离派"和格拉斯哥"四人集团"等为代表的设计团体，开始注重功能、实用性，以及探索使机械化生产设计合理化，他们昭示了现代设计的先声。当然，现代设计的产生并非一蹴而就，人类在面对生产方式的巨大变革——工业革命——而不得不作出变革的时候，过渡阶段的分歧和不成熟是可以理解的。

第四节　装饰艺术运动

装饰艺术运动（Art Deco）是继新艺术运动后的一场国际性设计运动，兴起于20世纪20年代，退潮于20世纪30年代的大萧条。该运动影响范围广泛，不但存在于欧洲和美国，还远播亚洲、拉丁美洲和大洋洲。当这一运动刚刚风靡欧美之时，术语"Art Deco"尚未出现。该术语是 Arts Décoratifs 的缩写，伴随着1968年贝维斯·希利尔（Bevis Hillier，1940—　）的著作《20世纪20、30年代的装饰艺术》（Art Deco of the 20s and 30s）的出版开始广泛传播。希利尔根据1925年4月至10月在巴黎举办的"装饰艺术与现代工业国际博览会"（Exposition Internationale des Arts Décoratifs et Industriels Modernes）提炼出这一术语。这一博览会早在1907年就开始筹备，但因为"一战"而推迟到了1925年才举办，展示了新艺术运动后流行于设计界的装饰风格（图4-83）。

由于装饰艺术运动与欧洲的现代主义运动几乎同时展开，术语"Art Deco"的使用可以精准地将它和真正的现代主义区分。其中重要的区别之一在于，装饰艺术运动在意识形态上不具备现代主义运动的民主色彩和社会主义意识。尽管装饰艺术运动在造型、色彩、装饰意识上有偏于现代主义的内容，但其

图4-83　1925年巴黎装饰艺术与现代工业国际博览会发行的明信片，展示了大皇宫附近的展览场地样貌

服务对象的大部分仍然是占少数的资产阶级权贵。现代主义运动则强调设计的社会效应、追求设计为大众服务。风格上，装饰艺术运动对装饰化的大力强调，也与现代主义运动有很大区别。但是，装饰艺术运动又不完全是艺术与手工艺运动和新艺术运动的延伸。它既反对艺术与手工艺运动和新艺术运动的中世纪复古与自然装饰形态，同时也主张机械化的美，不迷信于手工艺制作。所以，装饰艺术运动被认为是新艺术运动和现代主义运动之间的衔接，以至于当时部分设计师的作品很难明确地进行归类，往往具有二者兼有的特征。

一、装饰艺术运动的兴起背景

（一）原始艺术及异域风格的影响

20世纪初，装饰艺术受原始艺术的影响，特别是非洲、南美洲原始部落艺术的影响。原始艺术中的面具及其雕刻手法简练、构成谨严，富有形式美感，其夸张、变形、简洁的象征主义风格对当时欧洲的艺术家产生了重要影响。非洲的纺织品、盾牌及民间雕塑上的抽象的、几何化图案，同圆圈与三角形组合形成装饰艺术设计作品上最为常见的装饰纹样。艺术家、设计师们通常直接运用非洲传统的面具和雕塑的非洲黑人形象进行设计。比如，美国的黑人艺术家萨金特·约翰逊（Sargent Johnson，1888—1967）的设计作品中就鲜明地显示出这种影响（图4-84）。

中南美洲的古代印第安文化（如玛雅文化、阿兹台克文化和印加文化）是装饰艺术建筑设计的灵感源泉之一。美国城市高耸的装饰艺术风格摩天大楼（图4-85），借鉴了中南美洲古代通灵塔的建筑特征，顶层多采用阶梯式尖顶的形式设计。玛雅和阿兹台克文明遗址中发现的几何图案被设计师作为装饰电影院、旅馆和部分私人住宅室内的元素，

图4-84 萨金特·约翰逊，建筑装饰，1937年，红木浮雕，美国加利福尼亚州亨廷顿图书馆

图4-85 美国旧金山萨特街450号大厦，高26层，1929年竣工，建筑师Timothy L. Pflueger设计，它是采用玛雅纹样装饰的建筑设计代表

首饰和陶瓷中也有相似的设计。

古埃及宫廷的华丽装饰，对于装饰艺术运动的平面、建筑、时装发展都产生较大的影响。图坦卡蒙（Tutankhamun）墓葬出土的古埃及艺术品，具有独特的几何形体、装饰纹样和图形，其金属装饰和黑白配色的视觉效果强烈。古埃及人将多种石块垒叠而成的巨型、精美柱式，壁身镌刻各类象形文字、符号及图案。从装饰艺术运动中的书籍装帧到电影院的整个立面设计，也能看见古埃及的宫廷装饰影响（图4-86、图4-87）。20世纪20年代兴起的"木乃伊装"（Mummy Wrap），其元素就来自古代木乃伊身上层层叠叠的包裹布。

此外，装饰艺术时期的许多设计都在一定程度上采用了东亚地区传统的设计材料与制作技术。中国玉器的光润质感、日本漆器的视觉、触觉效果都被加以借鉴，自然的几何因素程式化也是其常用处理手法。中国古代青铜器和瓷器的器型、花纹以及硬木家具的线条也是其设计所借鉴的形式。

图4-86 培森公寓（The Pythian），建于1927年，建筑的装饰体现出古埃及和亚述等早期文明的影响

图4-87 培森公寓的柱式细节

世界各地的地方艺术、民间工艺，是装饰艺术运动的重要源泉，异域的艺术品、家具、用具服装、纺织品和民间工艺品的装饰经过简化、风格化（几何化居多），为现代化装饰提供丰富的设计语言。

（二）工业文明的影响

工业化机械产品的强烈特征，特别是其几何外形对装饰艺术造成了实际的影响。自1898年汽车问世以来，其形象被认为是速度、力量、高科技的表征，受到广泛关注。20世纪初期，设计师们善于利用汽车的机械形式结合设计，在形式上和思想上使装饰艺术运动派生了"流线型运动"，特别在美国的建筑设计和产品设计中出现尤多，美国纽约的克莱斯勒大厦（Chrysler Building，图4-88）就是典型的代表。在产品设计中美国设计师鲁列尔·基尔德（Lurelle Guild，1898—1985）1937年设计的电动吸尘器，以及吉尔伯特·罗德（Gilbert Rohde，1894—1944）1933年设计的台灯（图4-89）都是美国装饰艺术运动中很有代表性的产品设计。20世纪20—30年代以来，招贴画和广告设计，不少采用了汽车、轮船等形象，色彩鲜明、构图简洁。其中，尤其以法国插画家阿道夫·穆龙·卡桑德尔（1901—1968）为法国轮船"大西洋号"设计的海报最有代表性（图4-90）。

图 4-88　美国纽约的克莱斯勒大厦顶端是装饰艺术运动的标志性设计之一

图 4-89　吉尔伯特·罗德：台灯，1933 年，涂漆黄铜，17.5 厘米 × 34.6 厘米 ×5.7 厘米，美国纽约布鲁克林博物馆藏

图 4-90　阿道夫·穆龙·卡桑德尔：大西洋船舶公司海报，1931 年

（三）前卫艺术的影响

20 世纪早期的前卫艺术，以全新的视觉语言、大胆的色彩，影响着装饰艺术运动。野兽派、立体主义、未来主义、分离派、至上主义、构成主义等的艺术形式都被转化到装饰艺术之中。这令装饰艺术运动的设计师们形成了几何化的、抽象的、割裂的设计语言（图 4-91）。设计师们也学习发扬了"新艺术运动"的视觉语汇，而约瑟夫·霍夫曼、查尔斯·麦金托什等人的设计中所展示的直线和几何形式的设计手法，都给予其直接的影响。

此外，舞台艺术的兴起给设计师提供了新的场所施展才华。各式各样的芭蕾舞剧的服饰、布景、道具、音乐以及视觉效果极强的娱乐活动和爵士音乐演出层出不穷，并以夸张的艺术手法和强烈的色彩搭配为特征。在当时，中东地区的歌舞服饰成为设计师们尤为热衷借鉴的主题，例如俄国舞美和服装设计师莱昂·巴克斯（Leon Bakst，1866—1924）的作品（图 4-92）。

（四）大型国际展览的影响

1925 年 4—10 月在巴黎举办的"装饰艺术与现代工业国际博览会"吸引了欧洲内外几千名设计师参展，超过 1600 万观众前来参观，这成为装饰艺术运动发展的第一个高潮。展览中，鲁赫曼展馆（Ruhlmann Pavilion，图 4-93）由法国著名的建筑师皮埃尔·巴陶特（Pierre Patout，1879—1965）设计，名为"大沙龙"（Grand Salon）的巨大圆形展厅成为展馆的视觉焦点（图 4-94）。其室内设计、家具设计，以及展示设计，则由法国家具设计师埃米尔-雅可布·鲁赫曼（Émile-Jacques Ruhlmann，1879—1933）及一批著名的艺术家和设计师来完成。展厅采用新技术和材料，将法国传统结合现代设计，装饰形成丰富的色彩、优雅的格局，被称为法国装饰艺术最重大的成果，并成为装饰

图 4-91　美国俄亥俄州米尔顿县联合航站楼女士休息室装饰，1933 年

图 4-92　莱昂·巴克斯在 1910 年前后设计的舞台表演服饰

图 4-93　1925 年巴黎博览会的核心展馆之一——鲁赫曼展馆

艺术运动的标志之一。这次展览对于确立"装饰艺术"风格的主题和形式都起到了巨大的作用，英国、奥地利、荷兰、匈牙利、波兰、捷克斯洛伐克、意大利、西班牙、瑞典、丹麦以及苏联等众多国家都参加了这次巴黎国际展览。

二、装饰艺术运动的形式特征

装饰艺术运动因其时代背景，风格上表现出对强调自然的"新艺术运动"的反动，否定"手工艺时代"的哥特样式，主张机械的、明耀的设计美感。总而言之，其设计形式特征主要有：①机械式的辐射状设计，夸张、奔放的机械美学主张（图 4-95）。②摩天大楼的简约线条（图 4-96）。③交通工具速度、力量形式的表现（图 4-97）。④女性自由平等形象的设计（图 4-98）。⑤选取爵士乐、芭蕾舞蹈的艺术表现打破传统设计语言（图 4-99）。⑥从原始文明中汲取创新灵感，受到古埃及、中美洲和南美洲古印第安等文化的影响（图 4-100）。

图 4-94　鲁赫曼展馆内景

图 4-95　尼亚加拉·莫豪克电力联合公司：《传播》招贴

图 4-96　尼亚加拉·莫豪克电力联合公司：《景象》招贴

图 4-97 塔玛拉·德·伦皮卡（Tamara de Lempicka, 1898—1980）在 1928 年绘制的自画像《在绿色布加迪车中的塔玛拉》，展示出人们当时对于现代文明高速发展的产物之一——汽车的崇拜

图 4-98 巴黎时装艺术家乔治·巴比尔（Georges Barbier, 1882—1932）绘制的舞者瓦斯拉夫·尼金斯基（Vaslav Nijinsky）画作，1913 年

图 4-99 温诺德·赖斯（Winold Reiss, 1886—1953）设计的带有爵士风格的海报

图 4-100 美索不达米亚的影响——纽约市西联大厦（Western Union Building，哈德逊街 60 号），由纽约著名的建筑公司 Voorhees, Gmelin and Walker 在 1928—1930 年设计建造

三、装饰艺术运动的主要内容

（一）平面设计

平面设计作为装饰艺术运动的重要组成部分，受到以立体主义运动为代表的现代主义艺术运动影响，出现了借鉴绘画的设计形式，因此被称作"图画现代主义运动"（the Pictorial Modernism）。一般认为，这场运动缘起于德国，标志性事件是德国设计师鲁西安·伯恩哈特（Lucian Bernhard, 1883—1972）在 1906 年前后设计的火柴广告（图 4-101）。这种风格的初期特点是字体大胆醒目、色彩平淡。形状和物体被简化，构图焦点集中在中心物体上。

总体上看，这种设计运动注重图文的整体效果，综合了各艺术流派的设计特征、艺术特点，从形式上脱离以往设计上的自然风格。设计语言表现出简洁、鲜明的设计形式和色彩。形式上主要以抽象、变形及立体的手法创作，注重装饰构图。法国、美国、意大利等国的平面设计师创作出各式各样的商业性广告设计，这些设计色彩鲜明，视觉信息明显，影响甚大。不过，其装饰又达不到现代主义风格那样简洁明了。因此，"图画现代主义运动"的设计语言是折中的，是一种带有装饰性的现代主义风格（图 4-102）。

(二)产品设计

装饰艺术运动发端于欧洲,并于美国波澜壮阔地发展起来,但二者的本质有着巨大差异,并在产品设计上表现得最为明显。在欧洲,以法国为代表的产品设计延续了"新艺术"的传统,设计上依旧针对小众群体。美国的装饰艺术运动则以中产阶级为服务对象,出现了工业化的批量生产。比如,法国设计师埃米尔·雅克·胡尔曼(Jacques Émile Ruhlmann,1879—1933)的作品就展示出华贵、富丽的特质(图4-103);他设计的灯具、地毯、壁挂、墙纸、坐垫、纺织品等颇具代表性。而美国设计师唐纳德·戴斯凯(Donald Deskey,1894—1989)的作品造型锐利,已经具备了向现代主义过渡的设计形式。

(三)建筑设计

建筑设计的主要阵地在美国,以纽约尤为突出。欧洲经历了"一战"创伤后,已无足够财力进行耗资巨大的建筑设计实验。而美国在"一战"后,国力强盛,建筑科学技术有很大的发展。19世纪以来出现的新材料、新技术得以完善,特别是高层钢结构技术的改进和推广。焊接技术成熟地应用于钢结构,到了1927年已经出现了全部焊接的钢结构建筑,而且钢结构自重也日趋减轻。据统计,截至1931年,纽约30层以上的建筑达到了89座。除了具备高层建筑的技术支撑之外,装饰艺术运动的风格高度符合富裕中产阶级的趣味。关于建筑设计,我们将在本章第四节第五部分"美国的装饰艺术运动"详细展开。

由于装饰与艺术运动在法国、美国和英国的发展最为典型,接下来我们逐一进行讨论。

图4-101 鲁西安·伯恩哈特:火柴盒广告,约1906年

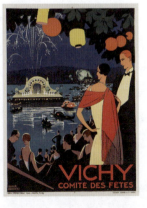

图4-102 罗杰·布洛德斯(Roger Broders,1883—1953):维希市旅游海报,106.5厘米×76.5厘米,约1928年

图4-103 埃米尔·雅克·胡尔曼,角柜,1923年,桃花心木、象牙镶嵌,美国布鲁克林博物馆藏

四、法国的装饰艺术运动

法国被认为是装饰艺术运动的发端。在欧洲其他国家盛行现代主义运动时,法国的设计却体现出精美和奢侈。法国的政治、艺术具有民主化特点,但设计实践上又倾向精英主义。其装饰艺术运动具有一定的矛盾性。

(一)家具设计

法国家具设计风格以富丽、精致而著称,早在巴洛克、洛可可时期就已经取得了可观成就。到装饰艺术运动时期,以法国巴黎为中心,家具设计出现两种不同的风格。

第一,具有怪诞意味的东方风格。这种设计风格是受到俄国芭蕾舞剧的舞台、服装设计的影响,发展至20世纪20年代前后到达高潮。

第二,实用、精练的工业设计风格,家具材料的选用受到现代主义风格的影响,出现钢管家具。

这两种家具设计风格的共同点:均以新材料、新工艺来设计制作。总的来说,法国装饰艺术运动时期的家具设计特征主要有三个方面:①简练的外形和精致的装饰兼而有之。②使用不同的木材,丰富材料的质感,采用嵌木工艺。(图4-104)③装饰手法上多运用豪华纹样,并搭配镶嵌青铜、象牙、磨漆、皮革、丝绸等高贵材质。

图4-104 安德烈-莱昂·阿尔比斯(Andre-Leon Arbus,1903—1969):船型床,1930年

(二)陶瓷设计

法国装饰艺术运动时期的陶瓷设计,风格受西亚和东亚地区陶器设计影响较大,出现人物和几何纹样,风格古典。埃米尔·德科(Emile Decoeur,1876—1953)的陶瓷设计具有代表性。20世纪20年代,德科以造型简洁、色彩纯粹的形式设计了一批成套的餐具和中式大碗,他喜爱使用单色釉,使器物显得色彩纯然(图4-105)。他的有些作品甚至借鉴了中国古代陶瓷的冰裂、开片、挂彩等装饰技法。其他知名陶瓷设计师还包括埃米尔·雷诺布勒(Emile Lenoble,1876—1940)和雷内·布梭(Rene Buthaud,1886—1986)等。

(三)玻璃制品设计

玻璃制品设计的技法逐渐复杂并在当时领先世界。代表人物是雷内·拉里克(Rene

Lalique，1860—1945）。拉里克的玻璃制品兼具了东方古典风格和西方现代艺术的表现。他设计的香水瓶、灯具、钟盒和案头饰品等物，材料用色鲜丽，如翡翠绿和孔雀蓝等色。此外，拉里克还善于运用蚀刻技术来进行玻璃装饰，并且将产品的局部（如瓶塞）设计成可以单独装饰的作品，极具艺术欣赏价值（图4-106）。

图4-105　埃米尔·德科：罐子，1925年，釉面陶器，16厘米×17.5厘米，美国纽约大都会博物馆藏

图4-106　雷内·拉里克：花瓶，卡洛斯泰·古尔本基安博物馆藏

（四）金属制品设计

法国的金属制品设计受到工业化热潮的影响，风格上呈现为单纯、明快的几何外形，设计功能与装饰兼而有之。代表人物让·普弗卡（Jean Puiforcat，1897—1945）的作品就是有几何图形特征的豪华型日用金属产品，其设计的刀叉、烛台、台灯、茶具等，有着几何美感和理性特征。普弗卡1925年设计的茶具五件套有着简约而抽象的美（图4-107）。20世纪30年代后，法国金属制品设计受汽车设计的影响出现流线型风格，装饰上的现代工业意味有所增加。此外，以金属、象牙等综合材料创制而成的小型人物装饰形式也曾风靡一时（图4-108）。

图4-107　让·普弗卡：茶具五件套，1925年

图4-108　德梅特·奇帕鲁斯（Demetre Chiparus，1886—1947）：湿婆，1925年，银、铜、象牙雕刻，高55厘米

五、美国的装饰艺术运动

美国装饰艺术的风格主要借鉴古埃及、中美洲及南美洲的设计形式，形成建筑、室内、

舞台、家具、平面设计等各方面的设计风格。美国的装饰艺术运动开始于纽约至东海岸，逐渐向中西部和西海岸蔓延。美国的装饰艺术运动突出成就展现在建筑领域，并且带领和影响了其他设计门类的发展。因此，也有学者认为美国的装饰艺术运动是建筑引导型的设计运动。

（一）东部城市建筑设计

纽约是美国装饰艺术运动建筑设计的核心城市。建筑普遍具有棱角分明的外立面装饰和奢华而现代的室内设计，金属材料被广泛运用在装饰材料中。1930年，由威廉·凡·爱伦（William van Alen，1883—1954）设计的克莱斯勒大厦落成，其建筑设计高耸直立，被称为"装饰艺术运动的纪念碑"。

仅仅一年之后，影响更大的一座建筑落成，这就是威廉·兰柏（Willialm Lamb，1883—1952）设计的帝国大厦（the Empire State Building，图4-109）。帝国大厦的高度超过了克莱斯勒大厦，成为世界上最高的建筑，直到1971年其纪录才被打破。帝国大厦的建造反映出建筑技术的巨大提升。该建筑占地长130米，宽60米，5层下占满整个地段面积，第6层、30层和85层依次收缩。因此整个建筑显得极为挺拔而富有节奏感。85层以上是一个直径约10米、高61米的圆塔。塔身高度相当于17层建筑。因此，帝国大厦被认为有102层。圆塔顶端距地面380米，是人造建筑第一次超过巴黎埃菲尔铁塔。整个建筑完全采用装饰艺术运动的风格设计，引领了该种风格在美国的广泛流行（图4-110）。此后，费城和芝加哥等地都出现了大量模仿帝国大厦的建筑。

图4-109 威廉·兰柏：帝国大厦，1931年落成，美国纽约

图4-110 帝国大厦入口装饰

（二）西部城市建筑设计

逐渐地，这股风潮开始席卷到美国的西部地区。西部地区的装饰艺术运动，以洛杉矶为代表，大致分为两类。其一是"折线形风格"（Zig-zag Moderne），该风格的设计特

征和纽约的建筑风格相类似，结构上强调工业化的几何形式以及曲线的线条特征，装饰风格常表现为古代或东方装饰内容，以几何简单图案和丰富彩色描绘出夸张和神秘的审美气质（图4-111）。这种风格而后渐渐发展为"好莱坞风格"（图4-112）。好莱坞风格在20世纪30年代传入欧洲，影响了很多大众电影院的建造。其二是"流线型风格"(Streamline Moderne)。受汽车设计文化的启发，该风格在建筑和室内设计中以表现工业化速度、运动及力量的追求为特征，具有强烈的时尚特点和大众属性，亦被称为"加利福尼亚风格"（图4-113）。西海岸的装饰艺术建筑设计主要是百货公司、火车站、餐厅等公共建筑设计。

图4-111　1929年落成的洛杉矶布洛克百货大楼（现已成为西南法学院校舍）是西海岸早期装饰艺术风格建筑的代表

六、英国的装饰艺术运动

英国在20世纪20年代的设计基本是对17世纪传统风格的借鉴，几乎没有受到欧洲大陆的新艺术运动和装饰艺术运动的影响，显示出岛国文化的独特性。在1925年法国巴黎的"装饰艺术博览会"上，英国馆的设计形式因陈旧遭到法、美等国设计界的嘲讽，这种局面直到20世纪20年代末30年代初才有所改变。

和美国不一样的是，英国对建立摩天大楼的热情不高，于是高层建筑并不多见。在为数不多的高层建筑中，英国广播公司大厦是最重要的代表。整个建筑非常饱满，对圆角的使用就是装饰艺术运动建筑风格的典型呈现（图4-114）。

在装饰艺术品和实用品领域，英国主要以银器、陶瓷、玻璃器皿的设计较有代表

图4-112　洛杉矶奥西斯影院是典型的好莱坞风格建筑

图4-113　旧金山海洋博物馆建于1937年，是典型的流线型风格建筑

性。一批著名公司开始出现,比如以银器知名的阿斯柏雷(Asprey's)、擅长钢管家具的沃尔林(Waring)、吉楼(Gillow)和希尔(Heal's)等。斯波特公司(Spode's)的陶瓷餐具和茶具,装饰普遍采用米色、翡翠色和银色,这种设计被称为"皇家茉莉式"(图4-115)。

进入20世纪30年代,英国的装饰艺术运动发展出现高潮,以克拉莉丝·珂丽芙(Clarice Cliff,1900—1970)设计的强烈对比色餐具(图4-116)、苏丝·坤波(Susie Cooper,1902—1995)设计的手绘银质咖啡具、吉茨·穆雷(Keith Murny,1893—1981)设计的陶瓷、玻璃器皿,以及维奇伍德(Wedgwood)陶瓷工厂的设计的色彩淡雅、造型简洁、性价比高,成为大众热衷购买的消费品。

图4-114 英国广播公司(BBC)位于伦敦的总部大楼,1932年　　图4-115 斯波特公司生产的"皇家茉莉式"　　图4-116 克拉莉丝·珂丽芙设计的"怪诞"风格杯子

思考题

1. 请尝试从工业体系的角度论述工业革命的历史意义。
2. 请论述拉斯金设计思想的来源。
3. 请尝试收集英国艺术与手工艺运动对外传播的途径的文献资料,并对传播途径进行分析对比。
4. 如何评价英国在现代设计启蒙阶段中扮演的角色?哪些具有开拓性,而哪些又显示了他们的保守因素呢?
5. 德国新艺术运动为何在后期转向现代主义?
6. 请对装饰艺术运动和同时期的现代设计运动进行比较和辨析。

第五章　现代主义设计的诞生

1918—1939 年，值两次世界大战期间，是现代设计真正的发展期。首先是建筑领域的新探索成为现代设计运动的主要动力。在欧洲，被称为"新建筑运动"（New Architecture Movement）。在一批具有新思想的建筑设计先驱的设计实践和理论总结下，新材料、新技术和新观念进入建筑设计中。设计师强调理性思考、注重功能。除了建筑领域，一些国家的设计团体在 20 世纪 20 年代前后，开始了对设计系统合理化的探索。特别是荷兰的"风格派运动"（De Stil）、俄国的"构成主义运动"（Constructivism）和德国的"德意志制造联盟"（Deutscher Werkbund）。一般认为，设计革命在这三场运动中表现得最为突出，首次系统阐释了设计是为广大民众服务的，要适应机械化生产的现代理念。最终，现代主义设计的成熟以包豪斯的诞生为标志。1919 年 4 月 1 日，德国包豪斯学校成立，这是世界上第一所完全为发展设计教育而设立的学院。直到今天，包豪斯的遗产仍然影响着现当代设计及其教育体系。

第五章　知识导图

第一节　现代设计思想体系与代表人物

工业革命之后，如何兼顾工业化的发展与设计品质的提升，是整个设计界面对的最核心问题。艺术与手工艺运动、新艺术运动的设计师们对此作出了一定程度的探索，但由于他们对待工业化的消极态度，并未能对现代设计产生根本推动。与现代主义设计几乎同时发生的装饰艺术运动，虽然开始转变对工业化生产的消极态度，但大部分设计师仍然服务于社会上层，忽略了广大普通民众的诉求。因此，到了 20 世纪初，如何应用工

业化成果给设计提供动力，以及如何满足普通大众的设计诉求，成为现代工业化国家亟待解决的重大问题。整个 20 世纪初在欧美广泛传播的民主主义思想，给设计改革赋予了更为宏伟的历史使命。

学者们开始使用"现代主义"来概括 20 世纪初到"二战"之后相当长一段时间的意识形态。因为其内涵过于丰富，直到现在，都很难去确切地加以定义。但是，"现代主义"所具有的革命精神和民主理想，在现代设计中体现得尤为明显。民主主义（democracy）、精英主义（elitism）和理想主义（idealism）是现代设计最重要的特征。不同于以往的设计运动，现代主义设计要创造一个为大众生产和服务的新世界，将工业化成果合理地为设计所使用。因此，现代设计初期的理想主义极为浓厚，带有突出的乌托邦色彩。

现代设计思想体系的形成，主要受到两方面因素的影响。

一方面是新建筑运动。建筑应当如何与迅速发展的工业水平相配合，如何对待传统和革新，以及如何满足日益复杂的现代生活要求，一直是工业革命后建筑发展所面临的理论和实践问题。从 19 世纪后期到"一战"为止，设计师们已经开始探索，比如法国设计师对钢筋混凝土的应用、美国的"芝加哥学派"对高层建筑的探索，以及奥地利"分离派"的瓦格纳等，都提出了富有建设意义的理论并作出了实践上的创新。不过，这些人或设计团体的观点尚未形成完整的体系，于是学者们一般把这一时期看作新建筑运动的酝酿阶段。这一阶段与上一章的新艺术运动和装饰艺术运动的时间有所重合，因此很多设计师的作品既具有传统上的装饰性，同时也有功能性的创新。

"一战"结束后，旧有的建筑矛盾也成为不能回避的话题。一批先进的知识分子，饱含理想主义，面对战争留下的疮痍世界，决心将建筑变革与社会改良相结合，提出了较前代更为系统和彻底的建筑改革理论。这就是设计史上重要的"新建筑运动"。术语"新建筑"出自 1923 年勒·柯布西耶（Le corbusier）出版的《走向新建筑》（Towards a New Architecture）一书，该书强烈批判旧建筑的保守，为新建筑运动提供了一系列理论根据，被认为是新建筑运动诞生的标志，甚至也被很多学者认为是现代设计思想的发轫。

新建筑运动使用新材料、新技术和新观念进行设计的革新。材料上，钢铁、水泥和平板玻璃取代了传统的木材、石料和砖瓦。技术上，预制件拼接的广泛采用取代了传统建筑的施工方法，于是建筑的结构多样化成为可能。在观念上，强调设计面向大众的基本原则，并提出了新建筑的主要特征：①功能主义原则。强调功能是设计的目的，讲究设计的科学性，追求设计实施过程的效率。②鼓励新型建筑材料的应用。强调材料的选取要符合建筑结构的要求，并通过设计来发挥这些特性。③注重经济效益。以最低的投资达到最高程度的设计完满性。这是基于广大民众的诉求而非少数权贵的喜好。④反装饰主义立场。为了控制造价为大众服务，反对任何装饰。这不但是风格问题，还是意识形态问题。现代主义设计师都具有这一立场。⑤将空间设计放置在首位。设计不能仅在绘图板上进行，而应该通过模型来进行空间的考虑，强调整体设计。⑥主张创造现代建

筑新风格，反对套用历史上的建筑样式。强调建筑形式与内容的一致性。

另一方面，对现代主义设计产生影响的是现代艺术流派。现代艺术流派往往被分为两大潮流：形式主义（Formalism）和表现主义（Expressionism）。前者主要针对造型、色彩和形式进行艺术处理，后者则通过形式要素的处理来传达情感。现代主义设计师尤其喜爱参考前者对形式和结构的探索，比如立体主义和荷兰风格派（图5-1）等。另外，一些强调机械美、速度美和颂扬工业化的团体也备受现代主义设计师青睐，比如意大利的"未来主义"（图5-2）。

现代设计思想之所以能够产生系统而深远的影响，得益于一批先驱者的探索。下面介绍最重要的几位大师及其主要贡献。

一、现代设计的先驱

（一）阿道夫·洛斯

在维也纳不仅诞生了分离派，还有一位特立独行而影响极大的建筑师阿道夫·洛斯（Adolf Loos, 1870—1933）。这位在建筑理论上有独到见解的设计师并没有加入分离派。因为他比分离派更为决绝地拒绝了装饰，他还反对把建筑列入艺术范畴。他明确提出，建筑应当以实用和舒适作为目的，而不是以装饰为美。他最有名的著作是《装饰与罪恶》（*Ornament and Crime*），全篇主旨后来被压缩成一句口号：装饰就是罪恶。他的理论和他的设计保持了一致，1910年在维也纳建造的斯坦纳住宅（Steiner House，图5-3）是他的

图5-1　蒙德里安：《红、蓝、黑、黄和灰作曲》，1921年，布面油画，76厘米×52.4厘米，苏黎世美术馆藏

图5-2　翁托贝·波菊尼：《空间中持续运动的形体》，1913年，青铜，117.5厘米×87.6厘米×36.8厘米，美国纽约大都会博物馆藏

图5-3　阿道夫·洛斯：斯坦纳住宅，1910年，维也纳

代表作,整个建筑完全抛弃装饰。他关注的是建筑物作为立方体的组合,以及墙面和窗子的比例关系。斯坦纳住宅彻底否定了折中主义并预告了功能主义的建筑形式。

(二)"芝加哥学派"与沙利文

19世纪70年代,设计的"芝加哥学派"(Chicago School)在美国兴起。作为与欧洲大陆遥相呼应的重要设计革新运动,它一举奠定了美国的现代主义设计的基础。

1865年,美国南北战争结束,作为胜利方的北部城市芝加哥逐渐成为开发西部的前哨和东南航运与铁路的枢纽。城市越发繁荣,吸引了众多的外来者到此定居,其中包括了大量的农村人口和外国移民。1870—1900年,芝加哥的人口从29.9万人猛增到170万人。繁荣的制造业和零售业使其独占中西部经济鳌头,极大影响了美国经济。大量人口的增加,使大型办公楼和公寓的兴建的需求激增。1871年,一场大火将芝加哥部分城区夷为平地,城市重建迫在眉睫。如何在有限的市中心区容纳大量人口?高层建筑显然是最好的选择。那么,是直接进行层数的增加,还是打破原有建筑方法进行大的变革,成为设计师讨论的重要议题。一批重要的设计师云集此地。最终,高层金属框架结构和箱形基础被采用,在建筑设计上肯定了功能和形式之间的密切关系。芝加哥学派由此正式诞生(图5-4、图5-5)。

芝加哥学派之所以在设计史上影响广泛,除了具有标志性的作品之外,还因为其系统成熟的理论。在理论和实践方面集大成者当推路易斯·亨利·沙利文(Louis Henry Sullivan,1856—1924)。他系统总结了高层建筑的功能特征:①地下室要负责建筑的功能需求,于是要含有锅炉间和动力等采暖、照明的各项机械设备;②建筑底层用于商店、银行或其他公共服务性场所,内部空间要宽敞,采光充足,需设置方便的出入口;③第

图5-4 威廉·勒巴隆·詹尼(William LeBaron Jenney,1832—1907):第一莱特尔大楼(First Leiter building),1879年竣工,1972年拆除,芝加哥;詹尼是芝加哥学派的创始人,他设计的第一莱特尔大楼是一座砖墙和铁梁柱混合结构的7层货栈

图5-5 伯纳姆与鲁特公司设计的里莱斯大厦,高16层,采用先进的框架结构和玻璃窗,被认为是芝加哥学派的最重要代表作之一,1890—1894年,芝加哥

2层楼与底层要建有直通的楼梯，底层功能可以延续到2层；④自2层以上都是相同的办公室，柱网排列相同；⑤顶层空间作为设备层，包括水箱、水管、机械设备等，和地下室呼应成为整个建筑的功能保障系统。沙利文还提出，高层建筑外形应分成三段：底层与二层是一个段落，因为二者功能相似。中间各层是办公室，外部处理成保证采光的窗户。顶部设备层可以因地制宜选择不同外貌，上面再加上一条压檐。沙利文奠定了高层建筑的内部结构和外部风格。这在他自己设计的建筑中也贯彻执行得十分彻底。1895年，他在布法罗建造的信托银行大厦（The Guaranty Trust Building，Buffalo，图5-6）以及1899年在芝加哥建造的C.P.S.百货大楼（Carson Pirie Scott Department Store，图5-7）就是经典代表。

沙利文的思想对于现代主义设计的发展具有革命性意义。他认为，建筑的设计应该从内而外，选择合适的结构并使形式与功能一致。这便否定了当时仍占主流的只遵循传统的样式设计。1896年，他的文集《幼儿园谈话录》（*Kindergarten Chats*）发表，提出了著名的"形

图5-6　路易斯·亨利·沙利文：信托银行大厦，1895年，布法罗

图5-7　路易斯·亨利·沙利文：C.P.S.百货大楼，1899—1904年，芝加哥

式追随功能"（Form follows function）的撼人口号。这不但是芝加哥学派的精神宣言，此后更是成为功能主义者的信条，被奉为了现代主义设计理论的经典。事实上，新建筑运动中的主要成员、德意志制造联盟乃至后来的包豪斯和"二战"后的乌尔姆设计学校，都始终将这句口号作为现代主义设计的基本原则，一直沿用至20世纪70年代。

（三）亨利·凡·德·威尔德

在介绍新艺术运动时，我们已经介绍过亨利·凡·德·威尔德。作为设计师，他是比利时新艺术运动的中坚人物。他对机械化的认可走到了时代的前沿。作为设计教育推动者，他在德国魏玛设立了第一所具有初期设计教学内容的试验性艺术学校，也是世界第一所现代设计学院包豪斯的前身。此外，作为设计行业的改革推动者，他还积极参与德国设计师主导的一系列促进现代设计发展的活动，也是德意志制造联盟的主要领导者之一。

尽管威尔德承认设计中技术因素的重要作用和机械生产的优越性，但对于产品标准化会带来美感持怀疑态度。他认为设计师应该是毫无拘束的自然人，强调个性的保留。在1914年前后关于现代设计标准化问题的大辩论中，他的观点与另一位德意志制造联盟的领导者霍尔曼·穆特修斯相左。穆特修斯坚持认为设计的一切活动的目的在于标准化。在当时的环境下，穆特修斯的观点更加满足德国出口的要求。大辩论的结果是以威尔德的理论被批评而告终。事实上，两者都有道理。穆特修斯的主张是基于设计走向工业化的必然性，而威尔德的理论则强调了精神因素在设计过程中的不可或缺。他们二人的争论，实际上也预示了工业体系完全成熟后，设计中的机械美学与有机功能的两种倾向。

（四）彼得·贝伦斯

彼得·贝伦斯（Peter Behrens，1868—1940）被誉为"德国现代设计之父"，早在德国"青年风格"运动中，就已经是最重要的设计家之一。

贝伦斯早期的设计生涯多受到新艺术运动，特别是维也纳分离派的影响。1900年，他参加了由黑森州大公恩斯特·路德维希赞助发起的"达姆施塔特艺术家中心"（Darmstadt Artists' Colony，图5-8）。多国著名的艺术家和建筑师齐聚达姆施塔特，把建筑作为探索设计合理化的起点。1901年，贝伦斯在此地设计了自己的住宅（Peter Behrens' House）和家具。维也纳分离派的很多设计特点被他吸收，比如功能主义倾向、几何形状的偏好和无装饰立场。这表明，贝伦斯有意识地摆脱当时流行的新艺术风格，向着现代主义的方向发展。

1907年，贝伦斯受邀为德国通用电气公司AEG（Allgemeine Elektricitäts-Gesellschaft）担任设计总监。这家德国最大的电器生产企业，使贝伦斯充分发挥了自己设计多面手的才能。他奠定了世界上最早的企业形象设计系统（Corporate Identity System，CIS）的基础（图5-9、图5-10），并在产品和建筑领域创造出最早一批现代设计理念的

图5-8 彼得·贝伦斯在"达姆施塔特艺术家中心"设计的住宅

图5-9 彼得·贝伦斯设计的德国通用电气公司企业标志

图5-10 彼得·贝伦斯设计的德国通用电气公司企业产品宣传海报，1912年

作品（图 5-11）。比如，他设计的涡轮机工厂（AEG Turbime Factory, 1910, 图 5-12），采用了钢铁和混凝土这些新的建筑材料，摒弃了传统的砖石结构，结构上朝幕墙方式发展，成为日后现代主义的幕墙式建筑的早期参考。

图 5-11　彼得·贝伦斯：交流电"同步电源连接时钟"，1910 年，钣金、黄铜、玻璃，直径 33.5 厘米

图 5-12　彼得·贝伦斯设计的涡轮机工厂，1910 年

在以上几位设计先驱的影响下，年轻一代设计师逐渐走向成熟。其中，最具有代表性的是德国设计师、设计教育家格罗皮乌斯，密斯·凡·德·罗厄；瑞士设计师、设计理论家勒·柯布西耶；芬兰设计师和理论家阿尔瓦·阿尔托以及美国建筑师弗兰克·赖特。以他们为代表的设计师，通过设计实践、设计教育和设计理论的探索，彻底打破了传统设计、教育和理论研究体系对思想的禁锢。鉴于这几位大师的典型性和突出贡献，下面我们分别加以讨论。

二、第一代现代主义设计大师

（一）沃尔特·格罗皮乌斯

沃尔特·格罗皮乌斯（Walter Adolph Georg Gropius，1883—1969）出生于德国柏林，青年时期在柏林和慕尼黑高等学校学习建筑。1907—1910 年追随贝伦斯从事建筑事务工作。1910 年格罗皮乌斯自行开业并加入德意志制造联盟。贝伦斯在德国通用电气公司的辉煌设计经历和其在德意志制造联盟中的理念指引，对格罗皮乌斯影响甚巨。格罗皮乌斯后来说："贝伦斯是第一个引导我系统地、合乎逻辑地综合处理建筑问题的人。在我积极参加贝伦斯的重要工作任务中，在同他以及德意志制造联盟的主要成员的讨论中，我变得坚信这样一种看法：在建筑表现中不能抹杀现代建筑技术，建筑表现要应用前所未有的形象。"[1]

1911 年，格罗皮乌斯与阿道夫·迈尔（Adolf Meyer，1881—1929）合作设计了制

[1]　Walter Gropius. "Rationnalization"［J］. The new Architectture The Bauhaus, 1935: 47.

造鞋楦①的法古斯工厂（Fagus Factory，图5-13），采用了非对称的构图以适应生产需要，整体墙面没有多余装饰，使用了没有挑檐的平屋顶。大面积的玻璃墙的使用清晰地显露了内部结构。格罗皮乌斯取消了传统上在建筑转角处使用柱子的做法，而是利用了钢筋混凝土的楼板的悬挑性能来处理转角。尽管这些做法零散见于19世纪中叶以后的许多新型建筑中，但格罗皮乌斯是第一次以建筑师的身份，从整体设计的角度把这些处理手法整合为新的建筑语汇。因此，法古斯工厂被认为是"一战"前最先进的工业建筑。1914年他为德意志制造联盟设计科隆展览会的办公楼（Office and Factory Building at the Werkbund Exhibition）时，法古斯工厂的成功经验得以延续。整个建筑采用了平屋顶，屋顶经过防水处理且可以上人，这在当时是一种新的尝试。大面积的完全透明的玻璃外墙被继续使用。更进一步，格罗皮乌斯在主建筑两端用圆柱形结构包裹了楼梯，这是建筑设计中第一次出现玻璃幕墙楼梯间（图5-14）。

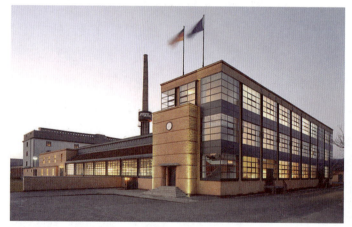

图 5-13　格罗皮乌斯，阿道夫·迈尔：法古斯工厂，1911—1913年，德国下萨克森州

图 5-14　德意志制造联盟科隆展览会的办公楼的玻璃圆筒形楼梯间

　　1914年"一战"爆发，格罗皮乌斯被征召入伍。战争的残酷改变了他对机器生产的绝对崇拜，使他开始反思工业化生产对于人类的意义，于是萌发了通过设计教育改良社会现状的理想。1919年，格罗皮乌斯创建了世界上第一个真正意义上的设计学院——包豪斯学校。早期的包豪斯饱含乌托邦式的理想主义，与中期（德绍时期）、后期（柏林时期）的教育理念大有不同。一般认为，格罗皮乌斯对机械的绝对崇拜转变成理性分析，包豪斯学校是其重要转变的标志。鉴于包豪斯在设计史上举足轻重的地位，我们在后续的篇章中单独进行讲述。

　　1928年，格罗皮乌斯离开包豪斯，回归建筑设计和理论研究，尤其关注社会大众的居住、城市建设和建筑工业化问题。这一时期，他较有代表性的作品是达默斯托克住宅区（Dammerstock Housing，1927—1928）和柏林西门子住宅区（Siemensstadt Housing，

①　把木制削成足形，填在鞋中以便适合入脚。

图5-15）。这些建筑大多为3~5层的混合结构单元式公寓住宅，外墙用白色抹灰，比例适当、造价经济。整体规划上，建筑和街道有意打破甬道式周边布置的方式，使居民出入更为方便。此外，高层住宅也在他的研究之列。1930年，他主张在大城市中建造10~12层的高层住宅且做过一些高层住宅的设计方案。但限于德国当时的技术条件都未能付诸实施。

总体来说，格罗皮乌斯的建筑理论研究主要分为两个阶段。

第一阶段，他明确提出对旧传统的抛弃和创造新建筑的主张。主张采用机械化手段批量生产价格

图5-15　格罗皮乌斯：西门子住宅区，1930年，柏林

低廉的为大众服务的住宅，功能因素和经济因素是最重要的考量。他认为，工厂可以制造住宅中几乎全部构件，这样就可以大规模生产降低造价。在风格上，他反对装饰和复古。1913年，他在《论现代工业建筑的发展》写道："洛可可和文艺复兴的建筑样式完全不适合现代世界对功能的要求和节约经济与制作时间的需要。搬用那些样式只会把本来很庄重的结构变成无聊情感的陈词滥调。"[1] 1926年，他发表《艺术家与技术家在何处相会》，提出"物体是由它的性质决定的，如果它的形象很适合于它的工作，它的本质就能被人看得清楚明确。一件东西必须在各方面都同它的目的性相配合""艺术的作品同时又是一个技术上的成功"。1934年，格罗皮乌斯重新点评法古斯工厂和科隆展览会的办公楼时说道："两者都清楚地表明重点放在功能上面，这正是新建筑的特点。"[2]

第二阶段，格罗皮乌斯开始补充和修正第一阶段的理论。他认为精神需要和物质需要同样重要。合理化的主张（Idea of rationalization）是新建筑的突出特点而非全部，使用者灵魂上的满足才是建筑应该达到的终极目的。1937年，他到达美国后，否认了自己只追求机械化和合理化的言论。1952年，格罗皮乌斯又说："我认为建筑作为艺术起源，应超乎构造和经济之外，它发源于人类存在的心理方面。对现代文明来说，人类心灵上美的满足比起解决物质上的舒适要求是同等的甚至是更加重要的。"[3] 这并非格罗皮乌斯在否定第一阶段的理论，而是针对建筑在不同时代的需求而进行理论的补充和调整。任何理论都要结合实际情况进行构建，此时的美国不同于欧洲，"二战"以后的建筑诉求也和"一战"前后大不相同。格罗皮乌斯在第一阶段之所以强调功能、技术和经济因素，

[1] Walter Gropius. Die Entwicklung moderner Industriebaukunst [M]//In Jahrbuch des Deutschen Werkbundes. Jena: Eugen Diederichs, 1913: 17–22.

[2] Walter Gropius. Scope of Total Architecture[M]. Harper and Row, 1955: 71.

[3] Walter Gropius. Scope of Total Architecture[M]. Harper and Row, 1955: 82.

是基于当时德国工业的发展和德国战后的经济条件与实际需要。第二阶段对精神因素的追求和回归，更显示出他因时因地制宜的学术敏锐。

"二战"后，格罗皮乌斯被公认为四位现代建筑大师之一。

（二）密斯·凡·德·罗厄

密斯·凡·德·罗厄（Ludwig Mies van der Rohe，1886—1969，下文简称密斯）和其他几位学院派出身的大师不同，他没有受过正规的学院派建筑教育，也没有显赫的家世——他出生在德国亚琛（Aachen）一个石匠之家。自小帮助父亲处理石料的他，在不长的求学阶段之后，就进入了工厂做学徒从事建筑装饰工作。1909年，密斯进入贝伦斯工作室，受到这位现代主义先驱的重要影响，开始学习先进的建筑技术和理念。他涉猎广泛，甚至还在"一战"期间负责军队中的军事工程。因此，他是通过大量的设计实践来形成自己的设计语汇和设计观。

图5-16 玻璃摩天大楼项目模型摄影（原作已丢失），1922年，明胶银版喷枪水粉画，18.8厘米×13.7厘米，美国现代艺术博物馆藏

"一战"后初期，建筑实践匮乏，但建筑思潮却很活跃。密斯也加入了建筑思想的争辩和新建筑方案的探讨中。其中最引人注意的是1919年到1921年的两座玻璃摩天楼的模型（图5-16）。通体建筑使用了玻璃外墙，内部的结构一览无余地展现在观者面前，巨大的建筑如同一座水晶。密斯主张"玻璃外墙可以展示新的结构原则，因为在框架结构的建筑物中，外墙实际不承重"。在当时的条件下，这些方案仅停留在图纸阶段。"二战"后，这些建筑设计才真正在世界范围内传播。

1926年，他设计了德国共产领袖卡尔·李卜克内西（Karl Liebknecht，1871—1919）和罗莎·卢森堡的（Rosa Luxemburg，1871—1919）纪念碑（图5-17）。碑身使用红砖砌筑，用最朴素的材料和类似立体主义的手法显示出肃穆和庄严。这座碑后来被法西斯分子损毁。一般认为，这座纪念碑标志着密斯同传统建筑观念的决裂。密斯在当时的很多言论，即使放在今天都显得极为激进。但大体符合贝伦斯事务所以及他当时的同事格罗皮乌斯所倡导的工业化、机械化与功能主义原则。例如"我们今天的建造方法必须工业化……一旦

图5-17 密斯：李卜克内西和卢森堡纪念碑，1926年建成

在这方面取得成功，我们的社会、经济、技术甚至艺术的问题都会容易解决。"① 又如"形式问题无须考虑，只管建造问题，形式不是我们工作的目的而是结果。"②

也是在1926年，他担任德意志制造联盟的副主席。1927年，联盟在斯图加特魏森霍夫区（Weissenhof）举办住宅建筑展览会，密斯成为策展人之一。欧洲许多著名的革新派建筑师如格罗皮乌斯、勒·柯布西耶、贝伦斯、布鲁诺·陶特（Bruno Taut，1880—1938）等参加了这次展览。密斯提供了一座每层4单元，1梯2户的4层公寓作为展示作品（图5-18）。其他人的作品则都是平屋顶和白色墙面。这次展览是"二战"前现代建筑界最重要的展览，是现代主义建筑的一次集体宣言。

1929年，密斯设计了著名的巴塞罗那世界博览会德国馆，使他在设计界的地位进一步提高。这座展览馆面积不大，仅长53.6米，宽17.6米（图5-19、图5-20）。其中包括一个主厅，两间副厅和两个水池。建筑形体处理相当简单，屋顶是钢筋混凝土薄型平顶，室内空间宽敞，仅采用大理石板和玻璃进行了部分隔断。没有任何线角，所有构件交接的地方不做过渡性的处理，显得干净潇洒。这样的处理，使建筑材料本身的质感、颜色更为凸显，这恰恰是密斯的目的。他的建筑用料上极为考究，灰色大理石作为地面，绿色的大理石作为墙面，主厅内部独立的隔墙使用华丽的白玛瑙石。这座建筑，响应了密斯在1928年提出的著名口号"少就是多"（Less is more）。这座展厅中，没有放置展品，或者说整个展厅就是一个展品。空间内简单布置了几张他设计的钢结构椅子，这就是日后成为现代主义设计经典的巴塞罗那椅（Barcelona chairs，图5-21）不过，应当指出的是，这栋建筑没有任何使用功能要求，造价也不低，因此是非常特殊的作品。一般认为，

图5-18　密斯在1927年为德意志制造联盟斯图加特住宅建筑展览会设计的公寓

图5-19　密斯，巴塞罗那世界博览会德国馆，1929年

图5-20　巴塞罗那世界博览会德国馆内场景

① Ludwig Mies van der Rohe. Baukunst und Zeitwille [N].Der Querschnitt 4, no.1(1924): 31–32.

② Ludwig Mies van der Rohe. Arbeitthesen [J].Material zur elementaren Gestaltung, no.1 (Juli 1923):3.

巴塞罗那世界博览会德国馆是无实用要求的纯建筑艺术作品，其最大意义在于宣扬新建筑的理念。

到了1930年，密斯开始把巴塞罗那展览馆中的建筑手法运用于民居之中。他为一位捷克银行家设计了豪华居所图根德哈特住宅（Villa Tugendhat，图5-22）。这座花园中的建筑使用面积十分宽阔。建筑内部的客厅、餐室与厨房的分割只依托一些钢柱和小的隔断板，外墙还使用了可以活动的大玻璃，以构成和巴塞罗那展览馆类似的流动空间。此后数年，密斯还设计过一些住宅方案，大多具有类似的特征。1930年，他接任包豪斯设计学院校长。1937年，他前往美国后担任伊利诺伊理工学院（Ilinois Institute of Technology, I.I.T.）建筑系主任，从此定居美国。

作为资本主义世界工业最发达的国家，美国的房屋建筑中大量使用钢材。密斯到美国后，把研究重心放在了探索钢结构的建筑设计。他对结构的关注，以及此时技术的发展，终于使他在1919年就开始憧憬的钢结构的玻璃摩天大楼得以实现。经过不懈地探索，密斯的钢和玻璃建筑逐渐臻于完美，达到了力学分布、空间布局、形体比例和节点处理等多个方面的充分完备。其代表性作品包括伊利诺伊理工学院克朗楼（Crown Hall，1956年）、法恩斯住宅（Farnsworth House，1950年）和纽约的西格拉姆大厦（Seagoam Building，图5-23）。这些建筑宛若一个又一个工业时代的剔透水晶，形成了新的建筑美学。"密斯风格"（Miesian Style）成为时代的烙印，风靡欧美达20余年。他那些包括"少就是多"和"上帝在细节中"（God is in the details）的设计原则，深远地影响了整个设计界。

"二战"后，和格罗皮乌斯一样，密斯也被尊崇为现代建筑四位大师之一。

（三）勒·柯布西耶

勒·柯布西耶（Le Corbusier，1887—1966，以下简称"柯布西耶"）被认为是现代建筑师中的一位狂飙式人物。他的激进主张和设计实践，以及大量草图阶段的设计方案，

图5-21 密斯：巴塞罗那椅，1929年，不锈钢、牛皮以及高弹性多密度泡沫，约78.74厘米高，80厘米深，77.47厘米宽

图5-22 密斯：图根德哈特住宅，1930年，捷克共和国布尔诺

图5-23 密斯：西格拉姆大厦，1954—1958年，纽约

都令设计界感到惊奇。柯布西耶出生于瑞士，少年时受父母影响学习钟表技术，后兴趣转向建筑。1908年，他前往巴黎追随建筑师奥古斯特·佩雷（Auguste Perret，1874—1954）工作。佩雷是20世纪初法国善用钢筋混凝土的代表性建筑师，他宣称"装饰常有掩盖结构的缺点"。两年后，柯布西耶前往德国，在贝伦斯事务所工作，当时密斯和格罗皮乌斯也在该事务所工作和学习。这三位才华横溢的年轻人在现代主义先驱贝伦斯的指导下，学习了当时最先进的建筑思想和建筑技巧，所学对他们影响深远。

1918年，柯布西耶遇到了立体主义派画家阿梅代·奥藏方（Amédée Ozenfant，1886—1966），志趣相同的二人探讨绘画，并建立了一个新的艺术运动"纯粹主义"。他们还创立刊物《新精神》（法语：*L'Esprit Nouveau*，图5-24），宣传他们对于建筑和美术的新理念。在1920年该杂志的首期，笔名"勒·柯布西耶"（Le Corbusier）公布于众。使用笔名在当时的巴黎极为常见，只是"勒·柯布西耶"后来名声太大，盖过了他本来的名字查尔斯-爱德华·让纳雷（Charles-Edouard Jeanneret）。柯布西耶在《新精神》杂志首期写道："一个新的时代开始了，它根植于一种新的精神：有明确目标的一种建设性和综合性的新精神。"此后数年，该刊物连续刊登对新建筑的研究短文。1923年，这些柯布西耶的文章汇集出版，这便是大名鼎鼎的《走向新建筑》（*Towards a New Architecture*，图5-25）。

图5-24 《新精神》刊物第一期

图5-25 柯布西耶：《走向新建筑》

《走向新建筑》是现代主义建筑的宣言。那些激奋的、新颖的，甚至是传统主义者看起来匪夷所思的狂热语言充斥了全书。由于是论文集，整书的观点有些庞杂，部分理论也自相矛盾，但主旨仍然明确：对19世纪以来因循守旧的复古主义、折中主义的建筑做法与风格加以彻底否定，迫不及待地鼓吹符合新时代精神的新建筑。书中，柯布西耶提出了那句著名的、檄文式的宣言："住房是居住的机器"，提出了大规模生产的房屋的理念。这些观点，都和格罗皮乌斯和密斯有着相同的功能主义趋向。但柯布西耶因其偏于艺术家的浪漫气质，让这些新建筑号召更具感染力。总体来说，柯布西耶在书中提出了两大观点。其一，号召建筑走工业化的道路，将住房以机器的形式生产，鼓励建筑师向工程师的理性工作方式学习。其二，建筑应注意纯粹精神的表现，建筑师是造型艺术家。因此，一般认为，柯布西耶既是理性主义者，又是浪漫主义者，这种两重性也存在于他

的理论研究和设计实践中。总的来说,他在前期表现出更多理性主义,后期表现出更多的浪漫主义。

1914年,柯布西耶发布了多米诺屋(Dom-Ino House)方案(图5-26),来解释现代住宅的基本结构。由于墙壁不再承重,在钢筋混凝土的柱子和楼板组成的骨架中,房屋建筑者可以灵活地布置隔断和门窗。这个模型体系成为他未来十几年房屋建造的基本结构。1926年,柯布西耶提出"新建筑五个特点"(Five Points of Architecture)。这五点是:①底层使用独立支柱。房屋的主要使用部分放在二层以上,下面全部或部分地腾空,留出独立的钢筋混凝土柱子。这些柱子组成的网格可以承担建筑物的结构重量,它们是彰显空间灵活性的结构基础,允许底层空气的流通并阻止潮湿侵扰房间。②屋顶放置花园。带有花园露台的平屋顶既是家庭公用空间,还可以为混凝土屋顶提供天然的隔热层。③自由的平面。这一点通常被认为是5点中的关键,其构造决定了建筑的基本格局。④横向长窗。窗子可沿着立面横向延伸,为室内空间提供更好的光线和外部环境视野。⑤自由的立面。建筑外部不受传统结构的限制,让立面变得无拘无束、更轻盈和开放。

形成这些特点的原因在于,由于没有承重隔墙,居住空间的设计有着更大的灵活性。柯布西耶在20世纪20年代的建筑设计大多体现了这些特点。其中,他在1928年设计建造的萨伏伊别墅(Villa Savoye,图5-27)是最著名的代表作。这幢别墅面积很大,房屋平面约为22.5米×20米,总高3层,采用钢筋混凝土结构。柯布西耶总结的新建筑的五个特点在这个别墅中都体现出来,同时显示了他的美学观念。萨伏伊别墅的外形简约,全无装饰,但内部空间多变复杂,还使用了此前少用的坡道连通内部三层,内部如同精巧雕琢的几何体(图5-28),践行了"住房是居住的机器"。一般认为,柯布西耶把这座别墅当成了一件立体主义雕塑。作为建筑师,他并非只看重机器般的功能和效率。在他看来,那如同机器般的造型更能表达新建筑美学。这种艺术趋向被称为"机械美学"。萨伏伊别墅在1930年建成,和此前1925年

图 5-26 柯布西耶的多米诺屋方案,1914年

图 5-27 柯布西耶:萨伏伊别墅,1928年,法国巴黎郊区普瓦西(Poissy)

图 5-28 萨伏伊别墅客厅

格罗皮乌斯设计的包豪斯校舍建筑、密斯在 1929 年设计的巴塞罗那世博会德国馆一起，被认为是 20 世纪世界现代主义建筑发展的里程碑，给现代设计的发展指明了方向。

新建筑要想挑战传统，当然不能仅限于民居建筑。以柯布西耶在 1927 年给位于日内瓦的国际联盟设计总部的方案为标志，革新派建筑师开始在规模宏大的纪念性建筑中向传统建筑发起挑战。这次设计方案要求建造理事会、秘书处、图书馆和各部委员会等办公空间，其中包括了超过 2000 个座席的大会堂。柯布西耶与其兄弟皮埃尔·让纳雷（Pierre Jeanneret，1896—1967）的方案在 337 个方案中最具革新样式：将大会堂作为方案的核心，其他部分放置在 7 栋楼房中，整体建筑群呈现非对称的形式。建筑采用了钢筋混凝土结构，以白色色调为主。这和其他大部分以传统风格为主的方案大相径庭。柯布西耶的方案一经面世就引起革新者的热烈追捧，同时也招致保守者的激烈批评。最终，争议声中的柯布西耶未能获得此项委托。这次事件充分说明了革新在面对历史惯性所遇到的阻力。20 世纪 20 年代，尽管民间已经给予具有新思想的设计师以空间，但官方并没有承认和接受。

事实上，柯布西耶类似于国际联盟设计总部的未能实施的方案有很多，特别集中在"二战"以前。除了上文提到的争议之外，当时的技术条件的限制也是一大因素。这些未完成的方案较为著名的还包括 1928 年为莫斯科苏维埃宫设计竞赛提出的方案、1933 年为北非阿尔及尔所作的许多建筑设计方案等。尽管这些建筑没有建完，但柯布西耶的大胆却思虑成熟的探索仍然令人叹服。例如他将空间作为一种造型元素来使用，不同结构的室内空间的组合是他常用的手段。在高层建筑方面，多种形式的平面也被他拿来试验。此外，除了对建筑的单体研究之外，柯布西耶还将视野扩大到城市规划。1925 年，他提出巴黎中心区改建方案（Plan Voisin，图 5-29）。方案中使用高层建筑来容纳大量城市人口，并且在楼房之间建造大片的绿地，各种交通工具在不同的平面上行驶，交叉口采用立交等。尽管该方案从未实施，但它是柯布西耶最著名的设计构想之一。

图 5-29　柯布西耶提出的巴黎中心区改建方案的模型示意图

"二战"之后，柯布西耶没有完成的建筑方案、城市规划方案等，陆续实现或者成为设计师的重要参考。他的影响广泛和深刻，使他荣膺现代建筑最伟大的建筑形式给予者（form giver）的荣誉。这位现代主义大师，一生都在挑战设计思维的极限，甚至挑战之前的自己。1950 年，柯布西耶开始设计的朗香教堂（Notre-Dame-du-Haut Chapel, Ronchamp，图 5-30、图 5-31）所具有的表现主义倾向，推翻了他在 20 世纪 30 年代不懈努力推动的理性主义原则和几何造型

风格。此后的诸多设计，例如为印度昌迪加尔设计的政府建筑群（图5-32）和法国拉图莱特的修道院等，都说明现代建筑并非有着不可打破的金科玉律，而是可以根据功能需要、结构特点和材料性能等方面加以多形式的呈现。

图5-30 柯布西耶：朗香教堂，1950—1955年，法国上索恩省

图5-31 朗香教堂内部，光线穿过窗户成为一种空间表现语言

图5-32 柯布西耶：印度昌迪加尔议会大厦（Palace of Assembly），建造于1951—1964年

（四）弗兰克·赖特

弗兰克·赖特（Frank Lloyd Wright，1867—1959，以下简称"赖特"）是芝加哥学派另一位著名的成员。赖特才华横溢，在他70余年的设计生涯中，设计了800多栋建筑物。在整个20世纪，恐怕没有任何一位建筑师像他这样高产。他也成为美国历史上最具影响力的设计师之一。不过，赖特的建筑思想和欧洲新建筑运动的代表人物有明显的差别，他走的是一条独特的道路。

赖特把自己的建筑称作有机建筑（Organic architecture）。在他看来，有机建筑是一种由内而外的建筑，它的目标是整体性（entity）。事实上，他和柯比西耶以及密斯等人有明显分歧，甚至在部分理念上截然对立。比如，柯布西耶将住宅看作居住的机器，但赖特则认为建筑应该是自然形成的，好的建筑作品要成为自然的一部分，即"自然的建筑"（a natural architecture）。他鲜明地反对将建筑做成机器般的东西。如果将柯布西耶设计的萨伏伊别墅和赖特的流水别墅（图5-33）进行比较，二者的理念的对立就更加明显。在萨伏伊别墅中，房屋摒弃了大片可用的土地，而选择在屋顶设立花园，这是将住房和自然进行对立的表现。而赖特的流水别墅却同周围的自然相协调，缺一不可。进一步比较，萨伏伊别墅可以建立在任何地方，但流水别墅只要脱离了现有环境，建筑的理念马上就垮塌了。因此，这两座别墅鲜明代表了两位建筑大师不同的设计理念。

赖特和柯布西耶等欧洲设计师在追求新形态的意愿是一致的，但出发点和结果并不一样。柯比西耶等人在20世纪20年代的观点是要寻求建筑如何适应现代工业社会的条件和需要，因此建筑必须抛弃旧形式，而像新时代的产物——汽车、飞机等那样可批量

生产。赖特的出发点则不是为现代工业化社会作准备。相反，他厌恶大城市，而想要回到以农业为主的旧时光中去。这是他的有机建筑理论的思想基础。因此，虽然他早年曾追随芝加哥学派，但却很少设计摩天楼。纵观其一生，他设计最多的项目是别墅和小住宅（图5-34）。于是有些学者，将赖特的早期建筑看作美国的"艺术与手工艺运动"的代表也就不足为奇。

赖特之所以形成这种设计理论，主要原因有二。一方面，赖特个人成长经历中充满了田园牧歌式的浪漫。他的祖父和父亲都在威斯康星州的山谷中耕种土地，他本人就在山野中成长，对田园和自然有着相当深厚的感情。成年后，赖特对都市化的美国生活颇为不满，认为后者充斥着拜金主义和市侩气息。大城市让他没有归属感。另一方面，美国本土没有遭受过战争机器的荼毒。相对优渥的条件，也不像欧洲那般迫切产生对工业化、低成本住宅的需求。在上文中，我们也曾讲述过格罗皮乌斯在来到美国后理念的转变，部分也是环境不同使然。但对赖特来说，他个人对于19世纪青年时代所经历的田园生活的热爱，以及对20世纪美国城市化的厌恶，构成了他有机建筑思想的大部分基础（图5-35、图5-36）。

总的来说，赖特的思想有消极的成分，甚至带有着类似"艺术与手工艺运动"般的保守倾向。他本人的设计服务对象也较为局限，主要的客户是富豪。而从建筑作品风格来说，赖特是冲破现代主义"盒子式"建筑的第一人。我们有理由认为，如果现代主义建筑中只有格罗皮乌斯、柯布西耶和密斯那样的主张和作品，未免太过严肃和单调。赖特的出现，

图5-33　赖特：流水别墅，1935—1937年，美国宾夕法尼亚州

图5-34　赖特：罗比别墅（Robie House），1909年，美国芝加哥

图5-35　赖特：古根海姆美术馆（The Solomon R.Guggenheim Museum），1959年完工，美国纽约

图5-36　古根海姆美术馆内景，该设计的一大特点是在盘旋的坡道上陈列美术品。赖特认为，其所展现的流动性，区别了传统的楼层重叠，是他最得意的作品之一；但是，很多建筑学者也指出该设计也使得观赏画作的观众无法像在传统美术馆那样便利地在作品前停顿并退远欣赏，认为其"建筑压过了美术"

图 5-37　赖特：西塔里埃森（Taliesin West），1935 年，美国亚利桑那州斯科茨代尔；赖特将建筑放置在一片荒凉的沙漠中，设置了工作室、住宅和棋牌室等；建筑采用了当地的石块和水泥作为建筑材料，没有固定的规划设计，在使用过程中还进行改造；这座建筑如同在沙漠中成长起来的一棵植物，是赖特"有机建筑"的代表

使现代主义的探索更加多元。他的建筑空间灵活多变，注重内外空间的流通，更注意建筑和外部环境的和谐。此外，赖特对建筑材料的运用也十分多样化，给建筑材料的多种可能和建筑风格的多种呈现打开了大门（图 5-37、图 5-38）。20 世纪 50 年代末，赖特与格罗皮乌斯、柯布西耶、密斯被公认为现代建筑大师。

（五）阿尔瓦·阿尔托

现代主义建筑的主旨大体分为两方面。一方面是以德国的格罗皮乌斯、密斯和法国的柯布西耶为代表，被称为欧洲先锋派（European avant-garde）、功能主义（Func tionalism）、理性主义（Rationalism）乃至名声最大的现代主义（Modernism）；另一方面是以美国的赖特为代表的有机建筑派（Organic Architecture）。此外，有一些流派人数不多但

图 5-38　"西塔里埃森"采用了木材和帆布作为顶部遮盖，当需要通风时帆布可以打开

十分重要，比如以阿尔瓦·阿尔托（Avar Aalto，1898—1976，简称阿尔托）为代表的设计师们，他们对"新建筑运动"提出了注重民族性和精神寄托的愿景并付诸实践。阿尔托本人在思想上偏向欧洲先锋派，而在实践上倾向于有机建筑派。

和赖特一样，阿尔托也走出了独特的道路。他在两次世界大战期间开始酝酿，并在"二战"后开始成熟的"人情化建筑"（humanizing architecture），极大地开拓了现代建筑的设计视野。阿尔托童年在芬兰西部农村度过，从小喜爱绘画，大学时学习建筑。1917年，芬兰在漫长的斗争中终于独立，全国人民都处于建设祖国的高昂热情中。1921年，阿尔托从赫尔辛基工业大学毕业，正式进入建筑业，正好赶上了这一伟大的历史转折期。他在学校时受到了学院派的新古典主义建筑教育，毕业后他走上了一条带有中世纪芬兰地方传统特色的设计之路。不过，独立后的芬兰资源较为匮乏，经济也在恢复期。阿尔

托根据国情，同时受到德国和荷兰兴起的现代运动的感染，迅速地转到现代主义的设计道路上去了。

阿尔托的过人之处在于，他能够把欧洲现代主义的实用、经济、采用新的工业技术来解决问题的设计方法同北欧芬兰地方文化有机结合起来。例如，阿尔托在建筑材料中非常喜爱木材。这是因为，芬兰森林面积占国土的 1/3 以上，木材是颇为经济、实用的原材料。并且，相对于混凝土，木材的质感让使用者在芬兰寒冷的气候中更加舒适。此外，由于芬兰有 1/3 领土处于北极圈内，全年有几个月处于黑暗或"白夜"之中。即使有阳光时，太阳的高度角也很低。为了适应这种情况，阿尔托精心地安排建筑物中的自然光源和人工光源的配合。

1928—1930 年，阿尔托在图尔库（Turku）建造的一间报馆的办公楼与印刷车间被认为是芬兰的第一座现代建筑（图 5-39）。从外观上看，这座建筑已经具备了柯布西耶的"新建筑五个特点"。但在内部处理上，则显示出阿尔托的人性化的方案：柱子造型上大下小，横断面呈圆角的矩形，如同雕塑般点缀了车间（图 5-40）。这种赋予现代建筑以人情味的做法，在阿尔托的早期作品中就已经开始了。

图 5-39　阿尔托：图尔库报馆，1928—1930 年，芬兰图尔库　　图 5-40　图尔库报馆内部

真正奠基阿尔托在现代建筑中地位的是帕米欧结核病疗养院（Paimio Sanatorium）。由于疗养院的用地相对宽裕，设计师可以游刃有余地进行建筑平面的设计（图 5-41）。建筑在森林之中，环境也相当宜人（图 5-42）。在这个建筑群中，病房大楼最为重要。阿尔托设计了 7 层的容量，可以放置 290 张病床。建筑采用了单面的走廊，每屋 2 张病床。病

图 5-41　帕米欧结核病疗养院平面图

房大楼呈一字形，朝向东南。这样的设计，使每个房间都有良好的采光和空气流通。病房大楼的背后连着一幢4层小楼，里面是治疗室、餐厅和办公室等。小楼与病房不平行，形成了一个张开的喇叭口形的前院，以方便往来的车辆。事实上，小楼后的厨房、仓库以及护理人员的宿舍等都没有遵循平行线的设置，都是出于整个建筑群对采光、空气流通、对外交通和内部交流的功能需求的考虑（图5-43）。

图5-42　俯瞰帕米欧结核病疗养院

图5-43　帕米欧结核病疗养院内部

阿尔托的作品吸收了欧洲现代主义的理性主义，兼有美国有机建筑的诗意，同时还保留了本土的文化和情感。从根源上说，他没有完全倒向前两者的任何一方，但却能从他们之中汲取到自己想要的方法。从这个意义上来讲，阿尔托的设计思路对全世界的设计师都有着深远的意义，是现代设计方法在不同国家和地区因地制宜发展的范例。较之赖特，阿尔托更能够为大众服务。尤其是，阿尔托对于人情和精神诉求的考虑，正是试图规避现代主义可能造成的疏离和冷漠。事实上，当后现代主义者开始质疑现代主义的种种弊端时，阿尔托的作品给他们以灵感和启发。因此，也有学者认为阿尔托是衔接两次世界大战之间与"二战"之后的现代建筑的桥梁。

第二节　现代主义运动在各国的开展

现代主义运动在两次世界大战之间达到了高潮。"一战"战后初期的经济凋敝迫切需要设计讲求实用、降低成本，从而对复古主义和繁缛装饰之风以沉重打击。战争造成的创伤和俄国十月革命的胜利，使政治思潮给设计革新运动提供了有利条件。一般认为，20世纪20年代是现代主义运动发展的高潮，除了上文介绍的先驱们的推动之外，一些设计团体也空前活跃，尤其是在荷兰、俄国和德国等地。

一、荷兰风格派

"一战"期间的荷兰是中立国家,避免了战火的蹂躏,成为很多国家的艺术家和设计师的庇护所。战争切断了荷兰和他国的联系,因此避难者带来了外部世界的新潮流,并与从荷兰自身文化出发的本土艺术家一起,寻求设计和艺术的新形式。1917年,一批具有前卫思想的青年艺术家在荷兰组成了一个较为松散的组织,主要组织者是特奥·范·杜斯堡(Theo Van Doesburg,1883—1931)。这个组织因杜斯堡主编的杂志《风格》(De Stijl,图5-44)而得名"风格派"。主要成员还包括荷兰画家皮特·蒙德里安(Piet Mondrian,1872—1944)、巴特·范·德莱克(Bart van der Leck,1876—1958),匈牙利画家维尔莫什·胡萨尔(Vilmos Huszár,1884—1960),比利时雕塑家乔治斯·范顿吉罗(Georges Vantongerloo,1886—1965),荷兰建筑师雅各布斯·约翰内斯·彼得·奥德(Jacobus Johannes Pieter Oud,1890—1963),以及荷兰家具设计师和建筑师赫里特·里特韦尔(Gerrit Rietveld,1888—1964)等。

荷兰风格派主要受到了20世纪初期在法国产生的立体派(Cubism)的影响,但风格派并没有像后者一样遵循明确的信条或主义,也没有类似包豪斯那样严格的教育体系,而是以相对松散的组织形式,聚集了一批相似风格和理念的艺术家。他们普遍认为,最好的艺术就是基本几何形象的组合和构图。最具代表性的当属里特韦尔设计的荷兰乌得勒支(Utrecht)的一所住宅,也就是大名鼎鼎的施罗德住宅(Schröder House),(图5-45、图5-46)。整个建筑如同由简单的立方体、横竖线条和大片玻璃错落穿插组成的积木。里特韦尔设计的这所住宅,就像是蒙德里安的绘画的立体化。

总结来说,风格派设计的大体特征如下:①去除传统的建筑、家具、绘画和雕塑的特征,使之成为最基本的几何结构单体或元素。这些单体可以独立存在并绝对化呈现。②几何结构单体形成简单的结构组合,但单体需要保持相对独立性和鲜明的可视性。③深入研究与运用非对称性形式,追求形式的变化性。④强调运用纵横几何结构、三

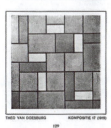

图5-44 皮特·蒙德里安:《风格》杂志第1期封面,1921年12月9日

图5-45 赫里特·里特韦尔:施罗德住宅,1924—1925年,荷兰乌得勒支

图5-46 施罗德住宅内部

原色和中性色（图 5-47、图 5-48）。

风格派作为独立的流派存在的时间不长，20 世纪 20 年代后期就开始消散，但它对现代设计特别是对设计思想的影响非常深远。在《风格》杂志中，除却美学主张之外，还抱有对理想社会的期许：①坚持艺术、建筑、设计对社会的促进作用。②认为普遍化和特殊化、集体与个人之间有一种平衡。③以浪漫的、理想主义甚至是乌托邦般的情怀进行设计。一般认为，单就 20 世纪 20 年代来说，风格派依托于荷兰相对安全的环境和自由的思想气氛，产生的影响力要大于当时在德国和俄国的很多设计运动。

图 5-47　赫里特·里特韦尔：红蓝椅，1919 年，木材，高 88 厘米 × 宽 65.5 厘米 × 深 83 厘米

图 5-48　特奥·范·杜斯堡：作品Ⅶ（美惠三女神），1917 年，布面油画，85 厘米 × 85 厘米，圣路易斯·米尔德里德·莱恩·肯珀艺术博物馆（Mildred Lane Kemper Art Museum）藏

二、俄国的构成主义

构成主义（Constructivism）设计运动是十月革命胜利后，在俄国一批激进知识分子的参与下形成的一场前卫艺术和设计运动。其主要代表人物有：弗拉基米尔·塔特林（Vadimir Tatlin，1885—1953）、卡西米·马列维奇（Kasimir Malevich，1878—1935）、埃尔·里西斯基（El lissitzky，1890—1941）和瑙姆·伽勃（Naum Gabo，1890—1977）等。以他们为代表的一批青年艺术家尝试使用抽象几何形体组成的空间当作绘画和雕刻的内容。特别以雕塑为代表，非常类似工程结构物（图 5-49）。

构成主义设计运动的主要特点如下：

①歌颂工业文明，崇拜机械结构中的构成方式，青睐现代工业材料。

②主张用形式的功能作用和结构的合理性来代替艺术的形象性。

图 5-49　弗拉基米尔·塔特林和他的第三国际纪念碑模型，莫斯科，1920 年

③ 主张以结构为设计的出发点，以此作为建筑表现的中心。

④ 强调设计为无产阶级政治服务，有着鲜明的政治立场。

图 5-50　古斯塔夫·克鲁齐斯（Gustav Klutsis, 1895—1938）："五年计划进入第三年"招贴，1930 年，高 68 厘米，宽 49 厘米

图 5-51　埃尔·里西斯基：《红色对白色的攻击》，1919—1920 年，石版印刷，48.8 厘米 × 69.2 厘米

俄国的构成主义和荷兰风格派在很多方面非常类似，二者都受到了法国立体主义的强烈影响，两派的有些成员后来也在一起活动。和风格派类似的是，构成主义既渗透于绘画和雕塑，也彰显于建筑、家具和视觉传达等方面（图 5-50、图 5-51）。一些原来是画家的人，后来也从事建筑和产品设计，如马列维奇。不过，两个派别在具体运用设计元素时，手法仍然有明显区别。二者虽然一样坚持运用结构单体来进行造型，但风格派讲究部分和整体的平衡，而构成主义派却喜爱标新立异、震撼人心和出其不意的造型语汇。这也与二者的伦理体系的差别相呼应：以杜斯堡为代表的荷兰风格派拒绝设计为任何政治服务，设计的讨论不该被阶级立场所限制。但构成主义者认为新的创造形式必然具有社会含义，设计应当旗帜鲜明地为政治服务。由于风格派比较容易被接受，也被称作国际构成主义，而构成主义则被称为俄国构成主义。此外，构成主义设计运动在 1925 年遭到了斯大林的扼杀，也是它没能产生像德国和荷兰的现代主义那样的世界性影响的关键原因。

从造型手法来看，随着新材料和技术的出现和应用，建筑、产品、服饰、印刷品等各种设计品都要改变其造型以适应新社会的生产技术。因此，对于形式和空间作一般性的试验研究是现代设计必须经历的过程。荷兰风格派和俄国构成主义对现代设计的影响是十分深远的，比如，始于 20 世纪 80 年代后期的解构主义（Deconstructivism），仍可见到俄国构成主义的影响。

另外需要关注的是俄国在设计教育上的贡献，表现为 1920 年成立的莫斯科高等艺术和技术学院（又译为"佛库特马斯"）①（图 5-52）。这所学校是构成主义、理性主义、至上主义这三个俄国先锋派艺术与设计运动的中心。它的规模比

图 5-52　埃尔·里西斯基为《佛库特马斯的建筑》设计的封面，1927 年

① 俄文缩写为 Вхутемас，来源于 Высшие художественно-технические мастерские 的缩写，英文：Vkhutemas，国内有时候翻译成"佛库特马斯"。

同时期的包豪斯要大很多，成立之时有超过 100 位教职人员和 2500 名学生。教学人员分为艺术教师和工业教员，前者负责平面设计、绘画和建筑课程，后者负责印刷、纺织、陶瓷和木工等课程。1925 年的巴黎博览会上，该学院获得了巨大成功，引起了西方设计界的广泛关注。1926—1928 年，苏联共产党明确要求设计要为工人阶级和农民阶级服务，反对设计中出现奢侈和享乐因素。这些理念和倡导，在后来很多社会主义国家基础设施的建设中都产生了一定影响。非常令人惋惜的是，和包豪斯一样，莫斯科高等艺术和技术学院终结于政治上的扼杀。1930 年，该校教师被遣散，分别进入 6 所学校。

三、德意志制造联盟

图 5-53　德意志制造联盟标志

德国在 19 世纪末的工业水平赶超了英国和法国而跃居欧洲第一。当时的德国充满雄心壮志，希望能成为工业时代的领袖。为了提高工业产品质量以求达到国际水平，1907 年出现了由政治家、设计师、企业家和技术人员等组成的德意志制造联盟（Deutscher Werkbund，图 5-53）。这是世界上第一个官方组织的设计促进组织，后期逐渐转变成非官方的设计协会，标志着德国现代主义运动的发端。

该组织的发起人是建筑师、作家和外交官赫尔曼·穆特修斯（Hermann Muthesius，1861—1927）。作为外交官员，在英国工作的 6 年，使穆特修斯深受艺术与手工艺运动的影响。他反对任何设计上对于单纯艺术风格和单纯装饰化的追求，甚至包括德国自己的"青年风格"，而要求设计必须要有明确的实用性。作为政府官员，他还尝试对德国艺术设计教育系统进行改革，诸如贝伦斯等充满革新精神的设计师被他举荐成为当地美术学院的领导。

这个时期的德国在面对新兴事物时所展现的兴趣是空前的。1897 年，比利时新艺术运动的领袖亨利·凡·德·威尔德在德国举办展览，引起了巨大轰动。1902 年前后，已经有人从德国"青年风格"中脱离出来，向着现代主义的方向努力。比如贝伦斯，他在 1907 年开始服务于德国通用电气公司，设计的大量产品和建筑，已经奠定了功能主义设计风格的基础。1910 年，德国引进了美国新建筑大师赖特的作品集。此后，众多外国著名设计师被邀请到德国进行交流。这些因素都促使德国开始设计改革。德意志制造联盟是这一改革的有力推动者，其中的大部分设计师，都坚信设计必须和工业相结合。由德国政治家弗里德里希·瑙曼（Friedrich Naumann，1860—1919）给制造联盟起草的宣言，大体可以概括出如下主张：①艺术、工业、手工艺应该结合。②通过教育、宣传、综合

不同设计项目,在艺术、工业设计和手工艺之间加强协作。③联盟应该主要走非官方路线,成为设计界的行业组织。④主张功能主义和承认现代工业。⑤反对任何形式的装饰。⑥主张标准化和批量化生产。这些主张有助于德国设计走上一条理性的发展道路,也为德国在现代设计发展中扮演至关重要的角色,埋下了伏笔(图 5-54)。

德意志制造联盟对德国设计所产生的巨大促进作用,还促使欧洲一些国家竞相仿效其组织模式。1912 年奥地利制造联盟成立,1913 年瑞士制造联盟成立,1915 年瑞典制造联盟成立……在这些组织中,都可看到德意志制造联盟的影响。

图 5-54 弗里茨·埃姆克(Fritz Ehmcke,1878—1965):德意志制造联盟1941 年科隆大展招贴

第三节 包豪斯学院

1919 年 4 月 1 日,魏玛国立包豪斯学院(Das Staatliches Bauhaus Weimar)成立,简称包豪斯学院。这是世界上第一所完全为发展设计教育而建立的学院。在德国现代主义奠基人沃尔特·格罗皮乌斯等人的共同努力下,这所学院总结并提升了此前欧洲各国设计探索上的成果,尤其是把荷兰风格派、俄国构成主义与德意志制造联盟的探索成就加以总结和完善。在德文中,Bauhaus(建筑)由 Bau(建造)和 Haus(房屋)组成,国内学术界习惯将其直接音译,称为"包豪斯"。包豪斯学院是欧洲现代主义设计运动集大成之地,将现代设计的探索推向了史无前例的高潮。它奠定了建筑设计、产品设计和平面设计等诸多设计门类的现代教育体系的基石,培养了大批设计专业人才,塑造了欧洲现代设计以解决问题为核心的价值观(图 5-55)。

"二战"中,大批包豪斯人员移居美国,将欧洲设计体系和注重商业价值的美国设计体系相结合,形成了"国际主义风格",后者对世界各国产生极大影响。这种极为复杂的综合体,在发展过程中出现过分追求形式和商业,消解精神诉求和理想主义的趋势,引起了设计界的反思,最终促成了 20 世纪 70

图 5-55 格罗皮乌斯:德绍的包豪斯校舍外观,1926 年

年代兴起的后现代主义设计运动。从本质上看,后现代主义是对现代主义的批判,它的反思对象可以上溯到包豪斯。虽然包豪斯只有不到 15 年的办学历程,但其影响的深刻和绵长,超越了此前任何一次设计教育的尝试。

一、包豪斯学院成立的背景和宗旨

德国在"一战"失败后,德皇威廉二世(Kaiser Wilhelm Ⅱ)出逃荷兰,1871 年以来德国的君主政体终结。1919 年 1 月 19 日,德国进行了国民议会,出现了资产阶级领导的魏玛共和国。同年 4 月 1 日,包豪斯学院成立。1933 年,不断扩张的纳粹势力关停了包豪斯学院,此时,魏玛共和国也名存实亡。可以说,包豪斯学院的兴衰和魏玛共和国几乎同步。后者相对宽松的政治氛围,给予了包豪斯学院足够的支持,可以让其进行自由的学术探索。

早在 1914 年,德意志制造联盟的领导者穆特修斯和亨利·凡·德·威尔德就因为产品标准化和设计师个性化产生过争论,这场争论以穆特修斯代表的机械生产标准化胜利告终,强化了德国工业的机械化进程。"一战"结束后,德国海外贸易受到巨大挫折。一方面,"一战"摧毁了德国的工业生产;另一方面,德国本土的产品在海外市场的竞争力本就不足。标准化的产品设计质量低劣,手工艺产品亦无人问津的尴尬情况,让德国的设计师产生了反思,并重新回到了机械化生产和手工艺生产孰优孰劣的讨论。1919 年 9 月的德意志联盟会议之后,时任联盟主席的建筑师汉斯·波尔兹格(Hans Polzig, 1869—1936)鲜明表达了对工业生产的鄙视,展望了复兴艺术与手工艺带来的理想愿景。他认为,只有艺术家与手工业者才能够保障设计的质量。波尔兹格的主张获得了一定的支持,但更多的联盟成员仍坚持机械化生产是不可违逆的潮流的观点。机械制造生产商罗伯特·博世(Robert Bosch, 1861—1942)就批判波尔兹格的观点,认为机器生产也可以保持产品的高质量设计品质。

波尔兹格的思想实际上反映出当时很多知识分子对资本主义的反思,认为工业设计是建立在工人被剥削的基础之上的。在当时,十月革命已经在俄国兴起,并最终取得了胜利。与苏维埃类似的工人士兵委员会出现在包括柏林在内的欧洲城市。德国内部也出现了大量左翼文化团体,他们普遍抗拒着工业化生产,想要回到前工业社会时期,从而找到他们心目中的理想世界。

于是,在这个环境下理解格罗皮乌斯的思想转变就比较容易了。这位德意志制造联盟的忠实成员、贝伦斯思想的继承者成为包豪斯的第一任校长。他的思想转变,代表了那个时代德国设计师面对工业化生产和手工艺生产矛盾的纠结和突破。

"一战"结束后,格罗皮乌斯深感于战争所造成的巨大破坏力,在思想上是偏向于

波尔兹格一派的,认为手工艺的复兴方式可以摆脱工业社会带来的窒息感。在建校之初的宣言《包豪斯宣言》(Manifesto of the Staatliches Bauhaus, 1919年4月,图5-56)中,他把手工艺的理想同大的建筑体系进行了融合:第一,为了制止机械化大批量生产对手工业优良传统的扼杀,包豪斯主张建立艺术家、工艺家和技术人员之间的合作关系,以改善工业设计的非人性化特质,提高设计,特别是建筑设计的水平;第二,

图5-56　里昂内尔·费格宁:《包豪斯宣言》,1919年,木刻

提高工艺制作的地位,让它能与"美术"平起平坐;第三,强调不同分工之间的联合;第四,加强学生与工厂企业之间的联系,设计的学习应当接受市场的考验;第五,强调无产阶级的伟大作用,注重设计为大众服务,具有鲜明的民主主义色彩和社会主义特征。因此,早期的包豪斯具有明显的乌托邦精神和理想主义,甚至可以认为是以格罗皮乌斯为代表的设计师们进行社会改良的实验。

但是,战后的德国缺乏主要的工业原料,魏玛政府也对包豪斯的微型社会实验持消极态度。到了1921年,德意志制造联盟再次重视德国工业产品的质量。在法兰克福博览会上,制造联盟开始推动优质产品的设计与生产。但是,这次博览会主要关注的是昂贵的出口商品,全然没有顾及德国国内经济凋敝下举步维艰的德国消费者。而此时大洋彼岸的美国,已经依靠强大的工业制造能力,获得了商业上的巨大成功。在这种情况下,格罗皮乌斯的思想发生了变化。1923年后,包豪斯学院开始走向理性主义,相对早期的包豪斯的教学理念发生了本质变化,那些浪漫的,带有行会色彩的理想逐渐消退,转而开始直面大工业化生产并为其设计。也正是这个时期的包豪斯,真正地影响了欧洲现代设计的发展。

二、包豪斯学院的办学历程

从1919年创立到1933年被德国纳粹关闭,包豪斯学院共经历了不到15年的短暂时光。与此同时,学校经历了两次搬迁,拥有三个校区。因此,学术界习惯上依据校区将包豪斯的办学历程分为三个阶段:第一阶段是魏玛时期,1919—1925年,是包豪斯的初创时期;第二阶段是德绍时期,1925—1932年,是包豪斯最为成功的7年;第三阶段是

柏林时期，1932—1933 年，是包豪斯的最后时期。在纳粹的统治下，学校举步维艰，终被迫关闭。大批包豪斯师生去往美国等其他国家，将包豪斯的精神广泛传播开来。

（一）魏玛时期

1907 年亨利·凡·德·威尔德在魏玛成立了工艺美术学院（图 5-57），"一战"期间，因其比利时的公民身份而被迫辞职，并建议沃尔特·格罗皮乌斯接替他。1919 年，学校与魏玛艺术学院合并，组建成了日后著名的包豪斯学院（图 5-58）。

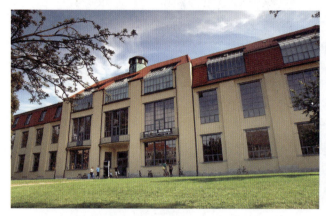

图 5-57　魏玛包豪斯学院的主楼，建于 1904—1911 年，由亨利·凡·德·威尔德设计

图 5-58　奥斯卡·施莱莫：包豪斯标志，1921 年

学院成立后，格罗皮乌斯进行了一系列大胆的改革。他的核心目的是打破艺术和手工艺之间的界限。为此，他主要做出了三个方面的探索。第一，他取消了"教授"头衔，一律称教师为"大师"，并且把学生称作"学徒"或"熟练工人"。以此在教学价值认同上，抛弃了过去唯艺术为高等情感的认知。第二，格罗皮乌斯虽然延续了传统美术学院的工作室制度，但都配备了两个方向的老师。一位是"形式大师"（Formmeister），负责基础课程，让学生掌握造型、色彩等规律；另一位是"作坊大师"（Werkmeister），主要负责专业技能的培养，详细分析和指导学生在工艺过程中掌握材料特性、制作技术和技巧等。于是，艺术的形式训练和工艺的技术训练结合起来。第三，严格审核学生的入学和晋级。新生入学的第一步是接受半年的基础课培训，需要掌握造型、材料研究和工场原理实习等基础课，合格后去实习工场接受三年的"学徒制"教育，否则劝退。这样严格的入学筛查，实际上也是为了和新的教学调整进行匹配。格罗皮乌斯的探索，不仅限于设计，而且是一个"微型社会"的实验。他在校务委员会中预留了两个学生位置，并鼓励学生成立自己的联合会保障自身权益。学校作出的任何一项指令，其过程和结果都要在第一时间被学生知晓。对于家庭特别贫苦的学生，校方会出面进行相应费用的减免，还鼓励当地的富商进行赞助。格罗皮乌斯在这个时期尽管有"左倾"的政治立场，但并未以个人的政治诉求干预学校的教学过程。可以说，初期的包豪斯的全部努力，就是在

为一个理想化的教学目标而奋进。这是包豪斯能够取得伟大成绩的先决条件。

1. 教师组成与教学计划

在建校初期，直接影响学校的教学体系的是格罗皮乌斯聘请的一些锐意进取的教师。1919—1924 年，有 9 位"形式大师"被聘请至包豪斯，他们分别是：瑞士画家约翰尼斯·伊顿（Johannes Itten, 1889—1975），德国裔的美国画家里昂内·费宁格（Lyonel Feininger, 1871—1956），德国雕塑家杰哈德·马克斯（Gerhard Marcks, 1889—1981），德国画家、建筑师乔治·穆什（Georg Muche, 1895—1987），德国画家、雕塑家、设计师奥斯卡·施莱莫（Oskar Schlemmer, 1888—1943），瑞士画家保罗·克利（Paul Klee, 1879—1940），匈牙利画家拉兹罗·莫霍利-纳吉（László Moholy-Nagy, 1859—1946）、罗沙·什莱耶（Lothar Schreyer, 1886—1966）和俄国画家瓦西里·康定斯基（Wassily Kandinsky, 1866—1944，图 5-59）。他们极具改革的意愿和动力，反对传统的艺术设计教育。他们协助格罗皮乌斯组成了当时欧洲最强大的设计和艺术的改革团队（图 5-60）。

虽然大家都同意进行教育改革，但具体该如何革新，并不是每个人都理解和赞同格罗皮乌斯的方案，特别是部分"形式大师"和"作坊大师"存在教学上的争议。形式大师总是关注更新的艺术理论，指导学生进行造型、

图 5-59 瓦西里·康定斯基：《圆上圆》，1923 年，油画，100 厘米 ×95.6 厘米，美国费城艺术博物馆藏

图 5-60 1923 年，包豪斯织造车间，德国魏玛

色彩、构图的训练；作坊大师则关注工艺过程中的技术，着力培养学生的动手能力。双方存在着教学理念上天然的隔阂，此外，二者在待遇上的差别，也令教学方向矛盾开始扩大到其他领域。格罗皮乌斯不得不求助魏玛当地的一所职业技术学院，通过校际合作来解决问题。总体来说，虽然存在教学上的分歧，但这批教师仍对学校的教学起到了决定性作用，并且深刻影响了现代设计理论和教育的改革。

早期包豪斯的教学中，基础课程最具有特色。基础课不是包豪斯的原创，但包豪斯首创了以严格的理论依据作为指导并进行技术实践的模式。理论成为教学中的精神指引，技术实践成为检验理论的标准。克利和康定斯基出版了自己的设计基础课程教材，比如克利的《教学笔记》（*Pedagogical Sketchbook*）、康定斯基的《点、线、面》（*Point and Line to Plane*，图 5-61），这些著作都成为设计理论发展史上的经典之作。

在所有的教师中，伊顿无疑是包豪斯聘请的早期教师中最具个性的一位。这位瑞士

画家曾经在日内瓦美术学院学习,并深受表现主义的影响(图 5-62)。他同时还是一位狂热的拜火教信徒,将教育方法与他的神秘主义信仰密切相连。甚至,包豪斯曾经按照他的要求将食谱都改成了他所要求的素食。伊顿对工作忘我投入,他住在学校附近,几乎天天和学生们在一起。在课堂上,他经常带领学生进行冥想,去发现所谓真实的自我和世界,然后再进行对色彩的感知和运用。在早期包豪斯的教学体系中,伊顿的基础课教学观占据了主导地位。

在基础训练中,伊顿力图找寻到艺术和设计的近似性和科学性,同时不能丧失艺术的主观性。他开设了现代色彩学的课程(图 5-63)。伊顿以歌德[①]的《色彩理论》(*The Theory of Colours*,1810)为基础,强调色彩训练和几何形态训练的合一。他引导学生在对色彩和几何形态保持敏感的基础上,使用不同材质进行创作。比如,学生们根据不同的纹理雕刻木板,使用羽毛、绳子等材料进行创作以及探讨对比色之间的关系。伊顿还把学生带到室外感受自然的色彩,分析著名画作的构成方式。在这样的训练下,学生实际上是对一个设计品进行了不同材质、色彩和形式的拆分研究。编织工作室中的学生贝妮塔·奥特(Benita Otte,1892—1976)设计的手工编织毯子,就显示出对多元材质设计元素的熟练运用。

图 5-61 瓦西里·康定斯基:《点、线、面》,1926 年出版

图 5-62 伊顿:《火之塔》,1920 年,木材、锡、铅玻璃等材料,403 厘米 ×133.5 厘米 × 133.5 厘米

图 5-63 伊顿的色彩理论示意图,出自《7 种光值和 12 种色调的色球》(德语: *Farbenkugel in 7 Lichtstufen und 12 Tönen*),1921 年,石板套色,74.3 厘米 ×32.2 厘米,出自 *Dokumente der Wirklichkeit* Ⅰ/Ⅱ (Weimar, 1921)

① 约翰·沃尔夫冈·冯·歌德(Johann Wolfgang von Goethe,1749—1832)是德国戏剧家、诗人、自然科学家、文艺理论家和政治家,也是重要的色彩理论专家。

伊顿的教学得到了保罗·克利和康定斯基的补充。与伊顿相比，克利更强调不同艺术之间的关系，比如绘画和音乐的对比。他认为最高级别的感受是神秘的，无法用语言描述的（图 5-64）。因此，克利的教学更加抽象。相对来说，康定斯基的教学就更加明晰、笃定。康定斯基虽然与伊顿对色彩的看法大体一致，但他更加注重形式和色彩的细节关系，而非像伊顿一样从大的规律来讲述。比如，康定斯基从抽象的色彩和形体理论导入后，考察不同明度、饱和度的色彩对于人的心理影响。康定斯基开设有一门分析绘图课，讲授点线面的特性和关系，强调以严格和科学的手段分析色彩、图形与线条。比起伊顿和克利，康定斯基显得更加审慎和务实，更加注重以科学量化的方式引导学生进行设计元素的感知和运用（图 5-65）。

图 5-64　保罗·克利：《黄鸟的风景》，1939 年，石版画，108 厘米 ×13.97 厘米

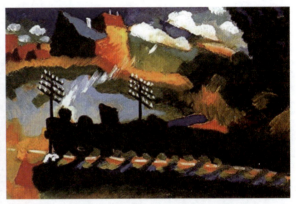

图 5-65　瓦西里·康定斯基：《姆尔纳乌的列车》，1909 年，油画，40.64 厘米 ×30.48 厘米

尽管伊顿努力主导的基础教学方式甚多，但格罗皮乌斯越发感到不安。格罗皮乌斯认为，伊顿的理念过于浪漫，不注重实效，和包豪斯所提倡的知识与技术并重的教育方针不吻合。1922 年，伊顿离开了包豪斯学院。格罗皮乌斯聘请了匈牙利画家拉兹罗·莫霍利—纳吉顶替伊顿的位置，标志着学院的教学体系开始偏向于理性主义。

和很多包豪斯早期的教师不同，纳吉没有学院教育背景，是一位自学成才的设计师。纳吉认为，设计是一种社会性质的活动，不该有过多个人表现，而应当解决问题。无疑地，这些想法与格罗皮乌斯进行学院改革时期的思路高度一致。于是，在送走伊顿后，格罗皮乌斯让纳吉承担基础课程的教学，并担任金属工场的导师。一般认为，纳吉是包豪斯体系中最早对工业设计产生浓厚兴趣并制订方法的教师。没有纳吉的努力，包豪斯成为欧洲工业产品设计引领者的角色是不可想象的。他鼓励学生设计灯具，这种大批量生产并被广泛使用的产品是锻炼学生进行工业设计的最好案例之一。其中，卡尔·雅各布·尤克尔（Karl Jacob Jucker, 1902—1997）与威廉·瓦根费尔德（Wilhelm Wagenfeld, 1889—1900）合作设计出的台灯，就运用了纳吉在产品设计中倡导的几何设计语言（图 5-66）。纳吉的努力，就是把包豪斯的设计教学从个人艺术表现立场转变为理性、科学地掌握和运用新技术与新材料上去。

2.1923 年包豪斯成果展

1923 年 8 月 15 日至 9 月 30 日,包豪斯举办了一场名为"艺术和技术——'新的统一'"(Art and Technology: A New Unity)的展览(图 5-67、图 5-68)。此次展览的初衷是对外展示学院开办 4 年来的工作成果,树立包豪斯正面的公众形象,以获得魏玛政府的继续资助。展览地点主要设在学院作坊的门厅和大厅,吸引了近 1.5 万人来观看。展品内容丰富、形式多样,除了教师和学生的产品设计和建筑模型之外,还有各个工坊的学生习作。同时,还安排有专题演讲、音乐会和舞蹈表演等。

展览取得了空前的成功。展览中,格罗皮乌斯发表了演讲以阐释包豪斯教学过程中对艺术与技术统一追求的新理念。这种新理念也充分反映在展览中最成功的作品——"霍恩街住宅"(Am Horn,图 5-69)中。这件作品的主体设计由格罗皮乌斯、阿道夫·梅耶(Adolf Meyer,1881—1929)和乔格·穆赫(Georg Muche,1895—1987)完成,采用了德国当时最新的材料和厨房设备。建筑和家具都可以进行组合拼装,可以廉价地大批量生产,是包豪斯"为大众建筑"理念的绝佳代表。

1923 年展览的成功,标志着包豪斯不但完成了早期的教学成果,而且开始对外传播它的设计理念。一大批企业同包豪斯建立了合作关系,而且很多都不是来自德国本土,而是来自英国、法国、荷兰和奥地利等国家,使包豪斯的影响力扩大到德国之外。但是,包豪斯的高调也开始引起一些敌对势力的注意,尤其是在 1924 年时入选图宾根议会并占据大多数席位的右翼分子。对于后者而言,包豪斯过于全球化,那些来自世界各地的师生令他们极为不安。而且,包豪斯对于批量化生产的探索和实践也影响了当地的手工艺人的利益。1924 年 9 月,政府通知格罗皮乌斯从次年的 3 月开始学校的支持经费将减半。在当时的社会通货膨胀的加剧环境下,这一举动无疑使学院的运转进入绝境。为了不在政治争斗中浪费精力,格罗皮乌斯宣布包豪斯学院在 1925 年 3 月关闭,魏玛政府立即表示同意。之后,包豪斯学院迁往德绍。

图 5-66 卡尔·雅各布·尤克尔、威廉·瓦根费尔德:瓦根费尔德台灯,1924 年

图 5-67 从左至右:康定斯基、格罗皮乌斯和荷兰建筑师 J.J.P. 奥德(1890—1963)在包豪斯展览开幕式上,1923 年

图 5-68 朱斯特·施密特:包豪斯展览招贴,1923 年

（二）德绍时期

当包豪斯在魏玛受到右翼分子的压制的时候，已经有好几个城市给学校抛出了橄榄枝，比如布莱斯劳（Breslau，今在波兰境内）、达姆施塔特（Darmstadt）、法兰克福和德绍等。最终，格罗皮乌斯和他的核心教员们选择了德绍作为新的学校所在地，主要基于以下四个原因：第一，德绍由社会民主党人控制，城市的社会主义政治倾向和包豪斯的办学立场非常吻合，即便此时的德国民族主义势力持续崛起，但德绍仍能给包豪斯提供相对轻松自由的学术氛围。第二，德绍交通便利，离德国政治、经济、文化中心柏林较近，德绍比完全没有工业的魏玛具备了更多对外传播影响和联络的机会。第三，德绍拥有相当好的教育环境，在 1919 年开始居住在德绍的安霍特王子家族和魏玛大公爵类似，都对艺术教育非常支持。第四，在德绍市长里茨·黑塞（Fritz Hesse，1881—1973）的大力支持下，政府决定给包豪斯提供巨大的财政支持。据统计，德绍政府给包豪斯累计拨付了相当于 25 万美元的资助，这在当时的德国简直是天文数字。在综合考虑政治、交通、历史因素和经济保障等方面后，包豪斯最终落地德绍。

德绍时期是包豪斯发展的黄金时代。包豪斯在德绍确立了教学方针，完善了教学体制，创办了校刊，形成了它最具影响力的包豪斯教学体系和理论基础。学院培养了一大批影响设计史走向的设计师，在建筑、产品和平面等设计门类都进行了具有开拓意义的探索（图 5-70）。

1. 教学方案的调整和确立

在总结魏玛时期教学方案的基础上，德绍时期的包豪斯的教学体系进行了调整，走向了成熟。

德绍时期的包豪斯明确了教学的价值取向。总体来说有以下几个方面：第一，强调设计的原创性和创新性，反对抄袭和墨守成规；第二，将手工艺同机器生产结合起来。

图 5-69　霍恩街住宅的外观，1923 年

图 5-70　德绍时期包豪斯教员合影，1926 年，（从左到右）约瑟夫·阿尔伯斯、辛涅克·舍佩尔、乔格·穆赫、拉兹罗·莫霍利-纳吉、赫伯特·拜尔、朱斯特·施密特、沃尔特·格罗皮乌斯、马塞尔·布罗伊尔、瓦西里·康定斯基、保罗·克利、里昂内·费宁格、贡塔·斯托兹、奥斯卡·施莱莫，柏林包豪斯档案馆藏

设计师既要掌握手工艺，又要了解现代大机器生产的特点，进而设计出可以适合大规模批量生产但同时保障设计质量的产品；第三，强调各门艺术之间的交流融合，提倡设计向当时已经兴起的抽象派绘画和雕刻艺术学习；第四，注重理论和实践的结合；第五，注重学校教学和企业生产的结合。包豪斯的师生的设计需要经常交付制造商进行实际生产。事实上，直到今天，包豪斯的教学理念还在设计院校中作为一种标准和参考。

具体在实际操作上，有几个明显的改变。德绍时期的包豪斯的教师不再称为"大师"，而用正式教育职称"教授"。包豪斯彻底放弃了"形式大师"与"工作室大师"的双轨体制，正式确立了教授的主导地位，工匠成为协助工作室的角色。偏向社会改良的自由主义也被废止，不再频繁让学生参与学院重大的决策活动。此外，学院正式成立了建筑系，由汉尼斯·迈耶（Hannes Meyer, 1889—1954）主持工作。魏玛时期，包豪斯一直在筹备建筑系，但有限的条件使这一设想未能实现。事实上，格罗皮乌斯一直以来的理想就是在建筑的体系下发展设计，基础教育、专业技能和理论修养是这个体系的三大基础。德绍时期的包豪斯终于搭建起了这一完整的教学体系。

于是，包豪斯形成了完整的课程设置，包括以下六大类：①必修基础课；②辅助基础课；③工艺技术基础课（金属、木工、家具、陶瓷、玻璃、编织、壁纸、印刷等）；④专业课（产品、舞台、展示、建筑、平面等）；⑤理论课（艺术史、哲学、设计理论等）；⑥与建筑专业有关的工程课。整个课程的设计，目的是培养新型工业设计师。此外，学院会安排教师带领学生到工厂参观，并将其列为课程内容。德绍时期的包豪斯，完成了从联系艺术与手工艺向联系艺术、工业和技术的转向。

在教学人员的配备上，格罗皮乌斯大胆起用了学院培养的新人来参与教学。德绍的包豪斯主要有12位教师，其中6位为魏玛时期入学的学生，他们在毕业后留校任教。他们是：约瑟夫·阿尔伯斯（Josef Albers, 1888—1976）、赫伯特·拜尔（Herbert Bayer, 1900—1985）、马塞尔·布罗伊尔（Marcel Breuer, 1902—1981）、朱斯特·施密特（Joost Schmidt, 1893—1948）、辛涅克·舍佩尔（Hinnerk Scheper, 1897—1957）和贡塔·斯托兹（Gunta Stölz, 1897—1983）。他们6人中，前5位担任基础课程教师，斯托兹在纺织工厂担任助教。

其中，约瑟夫·阿尔伯斯经验最丰富，在魏玛时期的末段就配合纳吉参与教学了（图5-71）。1928年纳吉离任后，阿尔伯斯成为所有基础课程的总负责人和家具工作室的领导。赫伯特·拜尔负责了印刷设计系，这位被认为是德绍时期最具天赋的设计

图5-71　约瑟夫·阿尔伯斯执导课程习作，1927—1928年

师,把魏玛时期的一个单纯为其他艺术服务的印刷坊改造成为一个采用活字印刷、机械化生产为教学服务的新专业。马塞尔·布罗伊尔负责产品设计。1925年,感恩于老师康定斯基的教诲,布罗伊尔将自己设计的世界上第一把钢管椅命名为"瓦西里椅"(Wassily Chair,图5-72、图5-73)。此后,钢管家具几乎成为现代家具的代名词,马塞尔·布罗伊尔也永载设计史册。布罗伊尔还是第一位采取电镀镍技术装饰金属表面的设计师。这位伟大的设计师在"二战"爆发前移民美国,成为格罗皮乌斯领导的哈佛大学建筑系的教师,培养了一大批建筑师。著名华裔美籍建筑师贝聿铭(1917—2019)就是他的学生。

图5-72 马塞尔·布罗伊尔:"瓦西里椅",1925年,镀铬钢,帆布内饰,76.8厘米 × 76.8厘米 ×67.9厘米

图5-73 放置在德绍包豪斯中的"瓦西里椅"

其他几位教师也十分杰出。从1925年起,辛涅克·舍佩尔接替康定斯基,领导了包豪斯的壁画工作室。和当时很多艺术家强调自我风格的表现不同,舍佩尔引导学生注意装饰和功能的统一。受到荷兰"风格派"影响,舍佩尔在壁纸设计上极有建树。1928年学院专门成立"包豪斯壁纸"(Bauhaus Wallpaper)项目,舍佩尔是最早的核心设计师之一(图5-74、图5-75)。朱斯特·施密特在进入魏玛时期包豪斯之前就已经是有一定影响力的艺术家,在包豪斯学习时期将大量精力放在了平面设计上。1923年,还是学生的施密特设计了包豪斯的教学成果展海报。从1928年开始,施密特担任广告、字体、印刷和平面设计部门的负责人直到1933年包豪斯被关闭。贡塔·斯托兹是包豪斯教职员中少数女教师之一,也是第一位获得教授职称的女教师,她的纺织作品已经成为包豪斯纺织

图5-74 包豪斯壁纸的三种图案

图5-75 辛涅克·舍佩尔根据包豪斯早年教师伊顿的色彩理论制作的色轮

品的代表（图 5-76）。

事实上，这批新的教员的设计能力已经超越了他们的老师，格罗皮乌斯希望学院自己培养出来的新生力量促进和完善教学模式的改革。教学价值观的明确、课程的合理化、教师队伍实力的提升，使德绍时期的包豪斯能够更好地结合教学和实践，塑造了它最辉煌的时期。

2. 建筑设计经典：包豪斯新校舍

1925 年末，格罗皮乌斯准备给迁入德绍的包豪斯设计全新的校舍。整体建筑在 1925 年秋季动工，次年年底落成。这所新校舍的建立不但是包豪斯建筑设计的经典案例，也标志着包豪斯进入全盛期（图 5-77）。

包豪斯校舍（图 5-78）包括教室、车间、办公区、礼堂、食堂及高年级学生的宿舍。整体建筑面积接近10000 平方米。根据功能，格罗皮乌斯将整座建筑群大体上分为三个部分。第一部分是教学用房，主要是各个科系的工艺车间，分为 4 层。考虑到采光问题，这一部分临街设置，光线非常充足。第二部分是生活用房，包括学生宿舍、食堂、礼堂以及锅炉房等。学生宿舍是一座 6 层的小楼，被安置在教学楼的后方。位于宿舍和教学楼之间的是单层饭厅及礼堂。第三部分是职业学校，它是一座 4 层的小楼，同包豪斯教学楼相隔一条道路。两楼之间使用了过街楼相连。过街楼中设置了教师的办公室。整个建筑群落中，除了第一部分的教学楼是钢筋混凝土框架结构之外，其余都是砖和钢筋混凝土混合结构。

包豪斯新校舍突出了以下三点，使其成为现代主义设计运动中的里程碑式建筑作品。第一，格罗皮乌斯从功能入手，由内而外设计建筑。此前，设计师总是先决定建筑外形，

图 5-76　贡塔·斯托兹：双面挂毯，1928 年

图 5-77　沃尔特·格罗皮乌斯：德绍包豪斯校区，建于 1925—1926 年　　图 5-78　德绍包豪斯校区分布示意图

由外而内进行区隔。格罗皮乌斯反其道而行之，先按照功能划分区域，然后再决定各不同区域具体的建筑形态。比如，教学楼的工艺车间的需求是宽敞明亮，于是就被放置在临街的突出位置上，采用框架结构和大片玻璃墙面。再如，学生宿舍则要考虑到生活的便利和容纳率，就将其放在教学楼后方临近运动场，还采用了多层的混合结构。教学楼和宿舍之间不可以过远，二者也需要切割，于是二者之间放置食堂和礼堂。食堂和礼堂采用灵活的分隔设计，可根据需要轻易打通，形成一个宽敞的多功能空间。第二，设计师打破了传统，采用灵活的不规则的建筑平面。尽管在此前的现代主义设计运动中，已经出现了不规则的建筑平面，但很少用于公共建筑之中。基于功能考量，格罗皮乌斯的包豪斯新校舍成为不规则建筑平面的早期大型建筑之一。此外，建筑群落中，不同建筑的大小、高低和走向都不相同，建筑没有统一的轴线，连入口的都设置了多个。人们很难判断究竟哪个是包豪斯的正立面。不同的立面之间通过方向、大小、形状和材质（玻璃墙面与实墙面）的不同，产生了视觉上的节奏感。尽管整个建筑是白灰色的整体，但一点不显单调乏味，反而有着多变灵活的观感。第三，包豪斯新校舍展示出新的建筑美学。建筑上没有任何装饰，采用白灰抹墙，非常简洁、整体。建筑采用钢筋混凝土平屋顶和内落水管，彻底抛弃了传统上的复杂挑檐，只在外墙顶边做出深色的收边，相当简洁干净。由于采用了钢筋混凝土的楼板和过梁，墙面开窗也变得自由。不同的房间可以根据需求布置不同形状的窗子，活跃了简约的建筑外观（图5-79、图5-80）。

图5-79　德绍包豪斯校舍内部环境之一

图5-80　德绍包豪斯校舍内部环境之二

据资料记载，包豪斯新校舍在控制成本上非常成功，约为每立方英尺建筑体积耗费0.2美元（按照当时的货币计算）。以这样的成本，校舍还能实现这样的功能和形式，确实是非常杰出的。包豪斯新校舍证明了好的设计作品，应该是在有限资源基础上做到品质的最优化。

3.产品设计

包豪斯培养的产品设计师可谓群星璀璨。上文介绍过的马塞尔·布罗伊尔无疑是包豪斯最具代表性的产品设计师之一。他的大部分杰出的产品设计都是在包豪斯时期完成的。悬臂式钢管家具的概念虽然是荷兰设计师玛特·斯塔姆（Mart Stam，1899—

1986）提出的，但真正使其实现的是布罗伊尔。天赋异禀的布罗伊尔设计出了一系列钢管家具，桌子、椅子和书架等都在他的设计范畴之内，它们体现出极强的机械美感。比较著名的有"拉西奥配桌"（Laccio Tables, small & large，图5-81）、"西斯卡椅"（Cesca Chair, 1928）、B9咖啡桌（Coffee Table, 1928）、F41型带轮子的躺椅（F41 lounge chair on wheels, 1928—1930）等。1928年，布罗伊尔离开了包豪斯，追随格罗皮乌斯在柏林展开工作。这段时期，他除了设计产品之外，还开始参与建筑设计。1935年，他去往英国，开始研究使用蒸汽热压弯曲的家具设计，成为这个领域的先行者之一。1946年，布罗伊尔在纽约成立了设计事务所，在建筑设计领域获得了巨大成功。

除了布罗伊尔，玛丽安娜·勃兰特（Marianne Brandt, 1893—1983）、威廉·瓦根费尔德、奥托·林迪希（Otto Lindig, 1895—1966）和马克斯·比尔（Max Bill, 1908—1994）也是杰出的代表。

勃兰特很早就显示出在产品设计上的天赋，深受纳吉的赏识而成为工作室的助教。1928年，她升任金属工作室负责人，并接替了纳吉的部分工作，负责协调包豪斯与外部企业的合作事宜。勃兰特长于金属制品设计，被公认代表了魏玛时期和德绍时期包豪斯在该方面的最高水平。并且，她设计的作品是两次世界大战期间为数不多的可供大规模生产的包豪斯产品。她的茶具尤其著名，往往采用几何形状，融入了构成主义和风格派等运动的风格，几乎不做装饰。在2007年12月的一次拍卖中，她的一款茶壶——型号MT49泡茶器（图5-82）——以破纪录的361000美元成交。

威廉·瓦根费尔德也是包豪斯培养出来的重要的产品设计师，同样也位居德国20世纪最有影响力的工业设计师之列。1924年，他和同学卡尔·尤克尔（Karl Jucker, 1902—1997）设计了著名的"瓦根费尔德台灯"（Wagenfeld Lampe），它以其简洁理性的设计语言，成为包豪斯产品设计的象征之一。在1937年巴黎举办的"国际现代生活艺术与技术博览会"（法语：The Exposition Internationale des Arts et Techniques dans la Vie Moderne）和1940年米兰举办的三年展（Milan Triennial VII）上，瓦根费尔德的设计作品都获奖并开始享有国际声誉。一生勤奋的设计实践，使他的脚步几乎遍布德国的著名

图5-81 马塞尔·布罗伊尔：拉西奥配桌，1927年

图5-82 玛丽安娜·勃兰特：MT49泡茶器，1924年，银和乌木，8.3厘米×10.8厘米×16.5厘米

设计公司，其中就包括罗森塔尔陶瓷公司（Rosenthal）和布朗公司（Braun GmbH）。现在，位于德国不来梅的威廉·瓦根费尔德学院（Wilhelm Wagenfeld Schule）就以他的名字命名的。他和玛丽安娜·勃兰特以及马塞尔·布罗伊尔的作品最能结合工业化生产，因而经常被人们放在一起讨论。

奥托·林迪希擅长陶瓷设计，并完成了包豪斯陶瓷从手工生产向批量化生产的转型。当1923年学院因为是否继续"艺术与技术结合"的路线产生分歧时，他则全力支持该路线，并得到了格罗皮乌斯的赏

图 5-83 奥托·林迪希制作的3个小茶壶，20世纪30年代

图 5-84 奥托·林迪希在自己制作的陶器上的签名

识。1924年，林迪希接手了陶瓷工坊，并采用模具制陶取代手工陶艺，开始朝着批量化的陶瓷设计转型（图 5-83、图 5-84）。

包豪斯虽然办学时间短暂，但其影响遍及欧美，首要原因就是其培养的学生将包豪斯的精神传递了下去。其中，马克斯·比尔是最杰出的继承者之一。他的设计领域涵盖产品、平面和建筑，并且他还是著名的设计教育家。"二战"结束后，比尔参与建立了设计史上继包豪斯后又一座高举理性主义设计哲学的著名学院——乌尔姆设计学院。关于这部分，我们在第七章详细展开。

4. 平面设计

受到荷兰风格派和俄国构成主义两方面的影响，包豪斯的平面设计展现出理性主义、功能主义和极简主义的特点。在所有的教员中，纳吉和拜尔取得的成就最显著（图 5-85、图 5-86）。

纳吉的平面设计强调非对称的几何结构，并抛弃了全部装

图 5-85 拉兹罗·莫霍利-纳吉：《Z4》，1923年，布面油画

图 5-86 拉兹罗·莫霍利-纳吉："包豪斯丛书"的广告说明书封面，1925年

图 5-87 拉兹罗·莫霍利–纳吉：《马赛街道——透过阳台格栅看到的景色》，摄影，1928 年，明胶银印，24.4 厘米 ×17.5 厘米

饰，整体风格高度简洁。除了擅长书籍设计，纳吉是较早使用大量照片拼贴和抽象摄影技术进行平面设计的先驱之一（图 5-87）。他将摄影作为设计教学中的手段，使包豪斯成为世界上最早重视摄影甚于绘画的学院。

德绍时期，包豪斯出版了校刊《包豪斯》（*Bauhaus*），成为其理论宣传和平面设计的重要阵地。纳吉负责主导该刊物的平面设计风格，拜尔作为助手进行具体的设计工作。刊物《包豪斯》的版面非常简洁，并且广泛使用了无衬线体。当时，德国流行的是烦琐古旧的"哥特体"。此外，德国的专有名词、句子的首写字母，甚至所有名词的首字母都需要使用大写字母，造成了字体观感混乱、排版困难的情况。拜尔认为，大小写区分本无意义，衬线也是多余的装饰，于是开始设计无衬线小写字母。1925 年，拜尔的无衬线字体设计成功，并应用到《包豪斯》校刊中。大小写字母的取消，使两个字母的使用被一个所取代；无衬线的使用，也使德国的平面设计水平大大提高，跻身国际一流水平（图 5-88 至图 5-91）。

5. 理论研究

德绍时期，包豪斯在理论研究上也取得了可观的成就。除了出版校刊，学院还计划将师生的重要理论集结成册。1925 年，学校拟出版一套 150 册的艺术设计理论丛书，但在各种因素的制约下，最终正式出版了 14 册。其中包括了康定斯基的《点、线、面》、克利的《教学笔记》、莫霍利·纳吉的《建筑材料》（*Do material a anguitectura*），以及

图 5-88 赫伯特·拜尔：包豪斯在德绍时期为康定斯基 60 岁生日举办展览的招贴广告，1926 年

图 5-89 赫伯特·拜尔：售报亭设计，1924 年，蛋彩画

图 5-90　赫伯特·拜尔：包豪斯在魏玛时期的展览会目录

图 5-91　赫伯特·拜尔：魏玛时期包豪斯学院 1919—1923 年展览图录封面，1923 年

格罗皮乌斯的《国际性建筑》(*Internationale Architektur*) 等。包豪斯的这批书籍，不但是其理论研究的顶峰，还是现代主义设计发展过程中的理论经典。

6. 汉斯·迈耶的泛政治化

1928 年，格罗皮乌斯离开包豪斯，由更为重视功能和俄国构成主义的瑞士建筑师汉斯·迈耶（Hans Meyer，1889—1954）继任校长。格罗皮乌斯离任时的包豪斯，已经达到了黄金时期的顶峰。迈耶接手这样一个学院，自然热情满满。他大刀阔斧地将建筑系分成了建筑理论部和建筑设计部，使之教学职能更加明确。他还创建了广告系，增设了摄影课程。他鼓励工作室出售产品，以补贴学院的经费。为了丰富教学内容，迈耶在学院开办了社会学、马克思主义理论、物理、工程、心理学和经济学等讲座。

但是，类似魏玛末期受到的政治迫害开始重演。包豪斯的活动及它所提倡的设计思想和风格，越发引起德国的右派势力的攻击。当新派的设计师开始追捧包豪斯，并认为它代表了未来设计的方向甚至是设计革命的中心之时，德国的右派势力则说它是俄国布尔什维克渗透的工具。随着德国纳粹逐渐得势，包豪斯的处境步履维艰。而德国共产党党员迈耶主持包豪斯后，更让这个学院成为德国纳粹的眼中钉。事实上，迈耶将个人的政治立场扩大到了学校的日常运营中。学生受其影响，对设计本身开始淡漠，反而热衷于德国政治问题。甚至在学院的晚会上，学生公然歌唱苏联革命歌曲。在德国当时的社会氛围下，这导致连一贯支持学院的德绍政府都受到市民的攻击，市民认为政府将纳税人的钱用来支持包豪斯搞政治活动。

1930 年，在政府和学院师生的双重压力下，迈耶被迫辞职。

7. 密斯的去政治化

1930 年，密斯·凡·德·罗厄艰难地接替迈耶，成为包豪斯第三任校长。密斯本来就是非政治化的人物，在他接手包豪斯后，立马开始全面改革，力图使学院的重心从政

治回归教学和研究。

1930年9月9日,密斯下令关闭包豪斯进行整顿。他带领教员们重制教学大纲,把建筑学提升到首要地位,并将其细化为建筑外部设计和室内设计两部分。室内设计系吸纳了此前的金工、家具和壁画工作室。包豪斯的学制也由9个学期缩短为7个学期。

经过密斯和同事的努力,包豪斯重新成为一所单纯的设计学院。和迈耶相比,密斯没有那么极端的功能主义倾向。密斯重新重视起建筑的形式感,并认为它和功能一样不可或缺。整个密斯时期的包豪斯,回到了相对理性、温和的学术氛围。

但是,不论密斯如何努力,学院仍然极为艰难。此时德国政治环境的日益紧张,德绍政府对包豪斯不再支持。1932年10月,密斯决定将学校搬至柏林。

(三)柏林时期

迁至柏林后,密斯仍尽自己的一切努力期望挽回学院的颓势。学院的办学条件相当简陋,新校区位于柏林郊区的一座废弃的电话厂内。德绍政府的经费尚可以支撑到1935年,但仅够教员的工资,其余的教学开销和学校运营,需要自筹经费。于是包豪斯开始转让一些设计专利。此时的学院已经是一座纯粹的私立学院了,并且对设计的学术探索也开始减弱,具备了相当强烈的商业目的。

然而,不论学院如何努力,日益严峻的政治气氛仍然逼迫包豪斯行至绝境。1933年年初,德国纳粹政府上台,学院被扣上了"犹太人和马克思主义者的庇护所"的帽子。同年4月,政府勒令包豪斯关闭。

1933年8月10日,包豪斯学院永久关闭。

三、包豪斯学院的遗产

虽然包豪斯只有短暂的不到15年的办学历程,其间还迁址两次,也仅招收了1250名学生,但它为现代主义设计做出的贡献是前无古人的。

1933年包豪斯学院关闭后,大部分教职员和学生都移居国外,客观上将德国的现代主义试验成果传播到世界各地。在大洋彼岸的美国,纳吉在芝加哥创立"新包豪斯",以后成为芝加哥艺术学院;格罗皮乌斯去往哈佛大学研究生院,任建筑系主任;密斯任伊利诺伊理工学院建筑系主任……这一批"包豪斯学派"成员极大地影响了美国的现代主义设计。在欧洲,包豪斯的遗产继续发挥着作用。20世纪50年代成立的乌尔姆设计学院,就是在包豪斯的毕业生马克斯·比尔的参与下创建的。可以说,世界各地的现代设计的教育体系都受到了包豪斯的影响。

包豪斯的主要贡献,主要有以下几个方面。

第一，在设计教学方面，包豪斯奠定了现代设计教育的结构基础。直到今天，很多设计学院仍在延续和使用包豪斯的基础课教学方式，强调教学过程中对造型、色彩、材质等设计元素进行分类研究。包豪斯的工作室制度，将技术和艺术教育进行了良好的结合。包豪斯鼓励学生参与工厂生产，使教学可以及时得到产业界的反馈。这些制度和方法，被此后的大量设计学院所借鉴。

第二，在设计实践方面，包豪斯奠定了现代工业产品设计的基本面貌。这种采用现代材料以批量化生产为目的的整体设计行为，已经具备了现代主义的基本特征。

第三，在设计理论方面，包豪斯确立了以解决问题为核心的设计哲学体系。这一理论体系极大地影响了欧洲设计师的价值取向。同时，包豪斯的教育理念和社会使命感也培养了一代具有社会改良思想和理想主义的特征的设计师。

思考题

1. 请论述"新建筑运动"对现代设计的影响。
2. 荷兰"风格派"的现代设计思想包括哪些？
3. 俄国"构成主义"对现代设计的贡献有哪些？
4. 赫尔曼·穆特修斯的经历和德意志制造联盟的贡献，对当下我国的设计发展有哪些借鉴意义？
5. 请简述包豪斯学院对现代设计教育的贡献与深刻影响。

第六章　工业设计的兴起

　　工业设计的兴起，同美国在"一战"前后的社会、经济、文化变迁密不可分。"一战"在 1914 年爆发，美国在 1917 年才正式参战。相比其他参战国，美国受到的损失要少得多。此外，管理上的创新、海外市场的扩张以及科学技术的发展，使美国在"一战"后成为工业强国。美国经济的增长，还包括其依靠成熟的产品销往国外市场并取得原材料。在这个过程中，美国的设计取得了长足进步。一般认为，欧洲的现代主义设计运动建立了现代设计的理论和教育体系，大洋彼岸的美国发展了工业设计。20 世纪 20 年代末，当欧洲出现了以包豪斯为代表的现代设计重要里程碑时，美国则率先依靠强大的工业体系、商业模式和经济实力开始了工业设计的职业化进程。到了 30 年代，由于战争的创伤和纳粹政权的迫害，一大批欧洲建筑师设计师离开欧洲去往美国，使得欧洲现代主义运动的成果被美国所吸收。尽管美国缺乏类似包豪斯式的学术探索，但凭借强大的工业基础和商业市场，可以将欧洲人探索多年的设计理想付诸实践。

　　与欧洲不同，美国早期工业设计发展的力量来源于商业竞争机制，而非欧洲设计师的知识分子理想和社会改良宏愿。虽然"形式服从功能"由美国的芝加哥学派提出，但在美国设计在面对激烈的商业竞争时，实际遵循的原则变成了"形式追随市场"。欧洲和美国逐渐形成了两大理念、风格和价值取向不同的设计中心。和欧洲先进知识分子倡导的民主思想和乌托邦理想不同，美国设计充满了浓郁的实用主义和商业利益诉求。美国设计师从市场竞争的角度出发，更加关注产品能带给企业的销售收益和商业利润。

　　20 世纪 20 年代后期，美国遭遇了前所未有的经济大萧条，社会陷入不稳定的局势中。1932 年富兰克林·罗斯福（Franklin Delano Roosevelt，1882—1945）当选总统，推出新政以提供大量工作机会刺激经济。其中，仅设立的"公共事业振兴署"就能在每年给包括艺术家、音乐家和设计师在内的超过 200 万人提供工作机会以改善学校、医院、机场等公共场所的建设。部分企业为了在经营上赢得优势而采取大胆的竞争策略，率先在企业内部成立了设计部门，有大量专业设计师在部门中进行设计服务。这促使了职业设计师的出现，特别是工业设计师成为独立职业。

第六章　知识导图

第一节　美国现代设计产生的促进因素

一、欧洲移民设计师的影响

20世纪初期，很多来自欧洲的设计师移民美国，带来了欧洲的手工艺传统，并赋予它们现代主义形式。和后来成熟的美国工业设计师不同的是，移民设计师大多接受的都是私人或小批量的设计委托，但这并不妨碍他们的一些作品成为美国大型商业公司的参考，部分移民设计师干脆进入这些公司工作。这使得美国的设计界可以接触到最新的欧洲现代主义成果，并在本土市场的环境中加以检验，使这些成果为真正适合于美国的现代设计之路提供参考。这些来自欧洲的设计师大部分居住和工作于纽约，在一定程度上推动纽约成为美国现代设计的发端之地。

伊隆卡·考劳斯（Ilonka Karasz, 1896—1981）是最早从欧洲来到美国工作的设计师之一。1913年，她从匈牙利的布达佩斯来到纽约。她曾在"维也纳工作室"（Wiener Werkstätte）学习设计，这个由约瑟夫·霍夫曼（Josef Hoffmann, 1870—1956）和科罗曼·莫塞尔（Koloman Moser, 1868—1918）创立的协会是现代主义设计的先驱组织之一。伊隆卡是协会第一批成功培养的女性设计师。她给佩耶和贝克（Paye and Baker）公司设计的棱纹电镀镍银茶具明显具有同时期包豪斯倡导的干净、朴实的风格（图6-1）。伊隆卡的家具设计同样也具有直线和平面造型的影响。此外，她的平面设计作品也十分出色，最著名的是在她

图6-1　伊隆卡·考劳斯为佩耶和贝克公司设计的棱纹电镀镍茶具，1928年

给《纽约客》杂志制作的封面（图6-2）。

还有一些设计师来自维也纳，同样受到了"维也纳工作室"的影响，代表人物是保罗·弗兰克尔（Paul Frankl，1886—1958）。1914年，弗兰克尔来到美国。主要为私人客户做家具和室内设计。弗兰克尔将纽约快速发展的现代文化融入设计，创作出了"摩天大楼书架"（Skyscraper Shelf，图6-3）。"摩天大楼"家具系列非常流行，并被美国大型制造商约翰逊家具公司（Johnson Furniture Company）改造成了可以大批量制造的家具。

图6-2　伊隆卡·考劳斯：《纽约客》杂志1939年10月7日封面

图6-3　保尔·弗兰克尔："摩天大楼书架"，1925年设计，1926年制作，213.3厘米×99厘米×35.5厘米，美国亚特兰大高等艺术博物馆藏

弗兰克尔是现代主义设计的积极推动者，他更多地显示出来自欧洲知识分子的理想主义。一方面，他引进了很多欧洲知名设计师的作品，比如使用普瓦·波列特（Paul Poiret，1879—1944）设计的纺织品（图6-4）来装饰他设计的家具；另一方面，他还设立课程和举办展览，并在1928年促成了一个非常重要的组织的成立——美国装饰艺术家和工匠联盟（American Union of Decorative Artists and Craftsmen，简称AUDAC）。联盟一直活跃到20世纪30年代初期，后因大萧条而难以为继。该组织旨在将现代设计原则，比如"维也纳工作室"和包豪斯设计学院的宗旨引入美国的装饰艺术。

对于美国的现代设计来说，AUDAC是欧洲设计发展模式在美国的早期实验，具有启蒙作用，意义重大。该组织以欧洲兴起的装饰艺术协会为蓝本，比如法国装饰艺术家协会（Société des artistes décorateurs）等。AUDAC出版了有关美国设计的图书，例如《现代美国设计》（Modern American Design）和《美国设计年鉴》（Annual of American Design），并举办了展览以扩大影响。此外，联盟还接受商业设计委托，最成功的作品是纽约的无线电城音乐厅（Radio City Music Hall，图6-5）。以唐纳德·戴斯凯（Donald Deskey）为代表的联盟成员设计室内的织物、纺织品和家具得到了广泛好评（图6-6）。可惜的是，AUDAC并没有像德意志制造联盟那样在整个国家都有活跃的地方分会，而是只集中在纽约。这使联盟的运营缺乏制造商和政府的支持，到了1934年就被解散了。

图6-4 普瓦·波列特设计的纺织品,约1919年,181厘米×128.9厘米,美国纽约大都会博物馆藏

图6-5 AUDAC:无线电城音乐厅,1932年,纽约

图6-6 唐纳德·戴斯凯:台灯,1927—1931年,镀铬金属与涂漆木材,37.8厘米×22.2厘米×27.9厘米,布鲁克林博物馆藏

总之,美国早期的现代主义设计推动者主要是欧洲移民设计师。除了伊隆卡和弗兰克尔以外,包括约瑟夫·厄本(Joseph Urban,1872—1933)、沃尔夫冈·霍夫曼(Wolfgang Hoffmann,1900—1969)、克姆·韦伯(Kem Weber, 1889—1963)、瓦尔特·冯·内森(Walter Von Nessen, 1889—1943)、弗雷德里克·毕希纳—华纳(Frederic Buchner-Warer,1908—1971)、彼特·穆勒—芒克(Peter Moller-Munk,1904—1967)、埃里克·马格努森(Erik Magnussen,1884—1960)在内的设计师们都留下了诸多著名的设计作品,影响了美国的现代设计(图6-7至图6-10)。

图6-7 约瑟夫·厄本:齐格菲尔德剧院,1927年,纽约

图6-8 沃尔夫冈·霍夫曼:"一个世纪的进步":1833—1933年,芝加哥世博会配色方案宣传海报,1932年

图6-9 克姆·韦伯:"航空椅",1934—1935年,78.7厘米×62.2厘米×88.9厘米,布鲁克林博物馆藏

图6-10 彼特·穆勒-芒克:诺曼底壶,1935年,30厘米×24厘米×8厘米

二、设计推广：大型展览会和博览会

1921年，赫伯特·胡佛（Herbert Hoover，1874—1964）担任了美国商务部部长。他强烈推崇工业效率，并且支持美国公司自由向海外扩张而无须政府许可的主张。他倡导通过标准化和简化制造方式来减少工业废物，并且还制定了相关政策来鼓励制造商消减商品的规模，并和消费者之间达成协定。这些方针在他1929年成为总统后得以延续。不过，以胡佛为代表的美国官方对于同时期欧洲兴起的各项设计运动并没有保持足够的敏感。1925年，巴黎举办了"装饰艺术与现代工业国际博览会"（Exposition internationale des arts décoratifs et industriels modernes）邀请美国参展，美国政府对这个后来在设计史上因"装饰艺术"（Art Deco）而知名的博览会的回应竟然是"没有原创产品而无法参展"。不过，胡佛还是派遣了由查尔斯·理查德斯（Charles Richards，1865—1936）为首的考察团前往观摩。理查德斯回国后，成为美国博物馆协会理事，并且从巴黎展会借来了400件产品在美国举办了多个展览。这些展览会让当时对欧洲现代设计知之甚少的公众有机会大开眼界。

类似理查德斯这样的设计推广者还有理查德·巴赫（Richard Bach，1887—1968）。1918年，巴赫成为美国纽约大都会博物馆新成立的"产业关系部"的领导，职责包括利用博物馆收藏刺激并鼓励制造商设计新产品。不过，他对设计的概念还停留在使用历史风格来同当代商品结合的老路上。1924年之后，巴赫在大都会博物馆组织的年展被宣传为美国工业艺术展。美国设计的主体意识进一步加强。

另一个不可忽视的是百货商场的作用，它们在刺激公众趣味的作用上甚至超过了博物馆。和博物馆不同，商场不关注历史上的设计品，只着眼于当下。因此，在接受新的现代风格上更为容易。第一家百货商场的展览是1927年梅西百货的"贸易中的艺术展"（Exposition of Art in Trade），策展人是李·西蒙森（Lee Simonson，1888—1967）。这位纽约著名的舞美设计师，把百货商场中的展览打造成舞台般梦幻的场景来刺激消费者（图6-11）。此后，梅西百货还邀请了包括约瑟夫·霍夫曼在内的设计大师参与后续展览，吸引了大量观众，高峰时一周有10万名观众来到商场。1928年，梅西百货的竞争对手洛德—泰勒公司举办的展览更迎来了超过20多万名观众。受到这些纽约展览的鼓舞，全国范围的其他百货公司纷纷效仿，成为传播现代家具和装饰艺术的重要力量。

此外，美国在芝加哥和纽约举办的大型博览会也是促进美国现代设计

图6-11 李·西蒙森：梅西百货"贸易中的艺术展"室内，1927年

发展的重要因素。较为知名的是 1933 年在芝加哥举办的"进步的世纪"（The Century of Progress）世界博览会和 1939 年在纽约举办的"建造明日世界"（Building The world of Tomorrow）博览会（图 6-12）。这些博览会给美国的汽车工业和家用电器行业提供了展示的舞台，显示出美国在迅猛发展的工业实力。

图 6-12　1939 年"建造明日世界"博览会

三、流线型运动

20 世纪初，随着飞机和汽车等交通工具的发展，人们发现特定的造型可以提高它们的运行速度。"流线型"（the Streamlined Form）就是其中的代表。这个术语原本用于空气动力学，指物体高速运动时降低风阻、圆滑流畅的形状特点，逐渐被广泛应用到交通工具的外形设计上。20 世纪 30 年代之后，该造型从交通工具拓展应用到美国几乎所有产品。由此，本来作为一种功能性追求的"流线型"，后来成为一种流行的形式风格。

流线型设计诞生于欧洲。1914 年，意大利实验了最早的流线型式样的汽车（ALFA 40/60 原型车，图 6-13）。20 世纪 20 年代后，德国开始研究流线型飞机并采用风洞实验原理制造流线型汽车。在美国促进流线型风格的重要人物是诺曼·贝尔·盖迪斯，他在 1932 年设计了汽车 8 号（Motor Car Number 8，图 6-14）和汽车 9 号（MotorCar Number 9），这些未能投入批量生产的方案引起了设计界的轰动。1934—1936 年，克莱斯勒公司（Chrysler）开发了"气流"（Airflow）皇家双座四轮轿车。1937—1939 年，奔驰的机车"苏格兰加冕号"（Coronation Scot）在伦敦和格拉斯哥的铁路上投入使用。

到了 20 世纪 30 年代的晚期，流线型风格已经不仅是功能性设计的要求，甚至成为

图 6-13　阿尔法·罗密欧公司：ALFA40，60HP，1914 年，莫德纳恩佐·法拉利博物馆藏

图 6-14　诺曼·贝尔·盖迪斯：汽车 8 号模型，1932 年，名古屋国际设计中心藏

一种符号化的潮流。这种造型潮流曾一度影响了美国工业制造的各个领域，除了上文提到的交通工具之外，家用电器、儿童玩具，甚至建筑设计都开始走向流线型设计。较有代表性的包括凯姆·韦伯（Kem Weber，1889—1963）设计的西风电子时钟（图6-15）、卢梭·赖特（Russel Wright，1904—1976）设计的陶瓷餐具组合（图6-16），以及鲁列尔·基尔德（Lurelle Guild）设计的火车头形状的电动真空吸尘器等（图6-17）。

图6-15 克恩·韦伯：西风电子时钟，1934年，8.3厘米×20.3厘米×7.9厘米，美国纽约大都会艺术博物馆藏

图6-16 卢梭·赖特："美式现代"餐具系列，1937年，美国纽约大都会博物馆藏

图6-17 鲁列尔·基尔德：伊莱克斯(Electrolux)真空吸尘器，1937年，美国纽约布鲁克林博物馆藏

四、美国工业设计的先驱

随着商业竞争的不断加剧，很多大型企业开始成立独立的设计部门，或者和自由的设计师进行合作。这就出现了最早的企业专设的工业设计部门，同时也兴起了一批独立设计工作室。工业设计师是美国现代设计特有的文化产物。相比欧洲设计师的理想主义精神，美国的设计师更加具有实用主义精神和商业气质。此外，欧洲现代主义设计师多出身于建筑师，有着学院派造就的学术气质，而美国设计师的专业背景和学历参差不齐。但正因如此，美国设计师涉猎的范畴极为广泛，大到汽车、轮船和飞机，小到化妆品甚至蛋糕盒，几乎无所不及。因此，美国与欧洲形成了两大设计中心。二者的联系和区别，可见表6-1、表6-2。[1]

表6-1 欧洲设计、美国设计的突出贡献的联系和区别

欧洲设计方面的突出贡献	美国设计方面的突出贡献
①建立了现代设计的理论和教育体系	①重点发展工业设计尤其是产品设计
②进行了大量设计实践和科学试验	②实现了工业设计的职业化
③强调社会利益才是设计教育和设计本身的最终目的	③以市场需求为导向将工业设计产品成功推向社会的各个阶层

[1] 张夫也.外国现代设计史[M].北京：高等教育出版社，2022，107–108.

表 6-2　欧洲设计师与美国设计师的特点比较

欧洲设计师	美国设计师
①专业建筑师出身	①来自各个行业
②受过高等教育，具有坚实专业基础	②大多缺乏正式高等教育
③有长期建筑设计经验	③涉足多种设计门类，从汽水瓶到火车头，服务对象庞杂
④设计实践多以研究设计的社会功能为主要目的	④设计多以商业为目的
⑤注重理论研究，讲究设计哲学	⑤讲究时间和经济效益，擅长商业谈判，效果图表现力强
⑥追求设计文化品位、长期效益和社会责任感	⑥追求商业利益和短期市场促销效果

凭借美国雄厚的工业基础、经济实力和市场需求，美国第一代工业设计师带动了美国乃至世界工业设计的发展，成为现代工业设计发展的先驱。

（一）沃尔特·多温·提格

沃尔特·多温·提格（Walter Dorwin Teague，1883—1960）本来是一名非常成功的平面设计师，后来转向了工业设计。1925 年，他在欧洲接触到勒·柯布西耶的建筑设计，深受现代主义的震撼。之后，提格开始从事批量生产的日用产品设计。1927 年，他开设了美国第一家工业设计事务所。当时的美国人大多还不清楚何为"工业设计"，他就开始用"工业设计"作为工作室的宣传语了。同年，他接受摄影器材公司柯达（Kodak）的聘请成为设计总监，深刻地影响了后者在相机包装和机型上的设计。世界上最早的便携式相机"班腾"（Bantam Special，1936，图 6-18）就是提格设计的杰出代表，是现代 35 毫米相机的前身。

提格是美国工业设计，乃至世界工业设计的早期奠基人之一，他从欧洲回到美国后，与诺曼·贝尔·盖迪斯、雷蒙德·罗维和亨利·德雷福斯等一起，将工业设计师发展成为独立职业。1944 年，美国工业设计师协会（Society of Industrial Designers，简称 SID）成立，提格任主席。该协会在 1955 年更名为"美国工业设计协会"（American Society of Industrial Design，简称 ASID），成为登记在册的专业团体，标志着工业设计师成为专业化职业。

图 6-18　沃尔特·多温·提格："班腾"，1936 年，12 厘米 × 8 厘米 × 5 厘米

（二）诺曼·贝尔·盖迪斯

诺曼·贝尔·盖迪斯（Norman Bel Geddes，1893—1958）最初是知名的舞台美术设计师。1927年，盖迪斯成立了私人设计事务所，设计范围相当广泛，打字机、厨房设计、火车、飞机、建筑，甚至城市规划都在他的涉猎范围之内。盖迪斯是盛行于20世纪30至40年代的流线型风格最重要的推动者，对美国塑造全新的工业强国形象影响极大。

盖迪斯的重要作品很多。1930年，他负责美国标准燃气设备公司燃气炉的改进。他采用涂有搪瓷涂料的矩形金属薄板代替了易生锈的铸铁，使日常清洁和护理更加容易（图6-19）。1934年，盖迪斯给莱斯勒公司新开发的车型"气流"担任设计顾问，后者是流线型风格的代表作品。1939年，他设计的爱国者收音机（the Patriot radio，图6-20）的红白装饰能令人联想起美国国旗。这款收音机体量适当（长27.9厘米，宽20.3厘米），色感亲切，成为工业设计的经典之作。

盖迪斯认为，设计师应该具有独到的判断力，而非一味迎合客户。此外，技术的发展是必然现象，因此设计应当考虑到未来的需求，而非仅仅限制在当下。这种理论在他的《地平线》（Horizons，1932）和《神奇高速公路》（Magic Motorways，1940）中都得以系统论述。1939年，盖迪斯负责了纽约世博会通用汽车公司展馆"未来世界"（Futurama）项目。他向人们展示了未来的城市形态的可能，引起了极大轰动（图6-21）。人们在他的展厅中似乎看到了未来世界的多种可能，对大萧条时代的美国人来说，是信心的提振和民族自豪感的极大增强。

（三）雷蒙德·罗维

雷蒙德·罗维（Raymond Loewy，1893—1986）是当之无愧的全能型设计师，他最能代表美国工业设计师所具有的特点。虽然罗维出生于法国，但他常年工作生活于纽约

图6-19 诺曼·贝尔·盖迪斯：为标准燃气设备公司设计的燃气炉，1930年，德克萨斯大学奥斯汀分校哈利·兰塞姆中心藏

图6-20 诺曼·贝尔·盖迪斯：爱国者收音机，1939年，柯克兰美术装饰艺术博物馆藏

图6-21 诺曼·贝尔·盖迪斯（右）正在看为"未来世界"项目准备的模型，1939年，纽约公共图书馆藏

并且加入了美国国籍。1929 年，罗维在纽约开设设计工作室，业务类型广泛，包括交通工具、工业产品和包装设计，他的工作室参与的设计项目多达数千个。

罗维的设计体现了典型的美国商业主义和实用主义特征，它们简练、方便、经济、耐用，几乎成为了美国设计的代名词。1929 年，罗维仅耗时 5 天就改造完成了格斯特纳公司（Gestetner）的复印机（图 6-22、图 6-23）。旧款复印机四脚外伸，造型松散，有一定的安全隐患且清洁不便，罗维简化了机器外形，便于批量生产。

图 6-22　雷蒙德·罗维改进前的 Gestetner 复印机，1929 年

图 6-23　雷蒙德·罗维：改进后的 Gestetner Cyclograph 复印机，1929 年，高 125 厘米，哈格里博物馆与图书馆藏

此后，客户接踵而至。罗维那种全能型大师的风范开始彰显。包括产品设计和视觉传达设计在内的委托他全部完成并且取得了成功。1940 年，《建筑论坛》（*Architecture Forum*）评价他是世界上唯一可以乘坐自己设计的汽车、火车乃至飞机走遍世界的人物。

1940 年，罗维着手设计"幸运"牌香烟（Lucky Strike）的包装（图 6-24）。因为战争造成的物资紧缺，制作商已无法负担金属含量较高的绿色油墨，于是罗维改用白色包装，竟然取得了商业和设计上的奇效。这种设计的构图更加明朗——牛眼状的图标外加一圈圆环，在正面和背面重复放置，突出了品牌标志。直到今日，这个商标设计的识别性仍居于前列。1954 年，罗维进一步修改了可口可乐瓶的造型、标签和标志等。标志采用深红色的底色搭配白色手写体文字，活泼流畅，后来成为美国文化对外传播的经典符号之一（图 6-25）。罗维赋予了瓶子感性而微妙的曲线，他说："它（可乐瓶）的形状极具女性的魅力，这一特质在商品中有时会超越功能性"。事实上，这种造型还体现了人机工程学的原理，方便使用者抓握。类似"幸运"牌香烟和可口可乐瓶身设计这样的成功案例数不胜数。比如"冰点"冰箱（Coldspot）、"灰狗"长途客车（Greyhound）、壳牌汽油公司标志（图 6-26）等一系列成为经典的设计作品。

罗维的定位明确，他将商业效益作为首要追求，而对于设计理论或构建一个体系和学派则毫无兴趣。但他有一些基本的设计原则会遵守：产品外形简练、容易维修保养和形状即可表达功能。他的一些设计习惯也深深影响了后来的很多设计师，比如他喜爱使用 1∶1 的模型来试验产品的效果。"二战"后，他转向使用规模缩小的模型。此外，罗

图 6-24　雷蒙德·罗维：幸运牌香烟包装，1940—1942 年　　图 6-25　雷蒙德·罗维：为可口可乐重新设计的瓶身，1954 年　　图 6-26　雷蒙德·罗维：壳牌汽油公司 logo，1971 年

图 6-27　1949 年《时代》杂志封面上的雷蒙德·罗维

维深知新闻媒体的巨大能量。这位注重个人形象，甚至将自己都作为设计的一部分的大师努力通过新闻媒体来扩大影响。1949 年，罗维成为历史上的第一个登上美国最具影响力的《时代》(TIME)杂志封面的设计师（图 6-27）。

（四）亨利·德雷福斯

和盖迪斯一样，亨利·德雷福斯（Henry Dreyfuss，1904—1972）同样来自舞美专业，后来成为美国工业设计的先驱之一。1920 年之前，德雷福斯一直担当盖迪斯的助手。1929 年，德莱福斯开设了自己的舞台美术和工业设计事务所。

德雷福斯设计生涯最重要的合作伙伴是美国贝尔电话公司（Bell Telephone Company）。他们在 20 世纪 30 年代开始合作，并打造了电话市场的神话。德雷福斯在合作伊始就提出"从内到外"（From the inside out）的设计原则，将功能放在首位。公司一开始对德雷福斯的观念抱有疑虑，担心电话的设计过于机械化，但最终在他的论证后接纳了他的思想。事实上，贝尔公司是美国最大的电话公司，而电话服务具有相当大的垄断特点，因此德雷福斯的大胆尝试并未受到过多的市场干扰，公司提供了相对宽容的实验环境。1927 年，贝尔公司引入横卧电话筒，改变了过去一直使用的纵放式设计。1936 年，德雷福斯将听筒和话筒合二为一，是现代电话形态变迁的里程碑。这种设计最终完善并在 1937 年由贝尔公司交给西部电气（Western Electric）投入生产。这款 302 电话机（图 6-28）是美国第一批广泛使用的听筒话筒一体机，一举奠定了现代电话的设计形态。20 世纪 40 年代，德雷福斯引入塑料等轻型材料，大大降低了听筒重量。到了 20 世纪 50 年代，他已经给贝尔公司提供了百种电话设计，这些电话走入了美国的千家万户。

与雷蒙德·罗维等同代设计师相比，德雷福斯除了商业上的成功之外，还注意构建设计理论和使用其他学科知识来解决设计问题。他不但促进了工业设计师的职业化，也为人体工程学做出了重大贡献。有关人体工程学的问题我们将在第七章第二节展开讨论。

（五）弗雷德里克·赫廷·里德

在日用陶瓷制品方面，最重要的工业设计师是弗雷德里克·赫廷·里德（Frederick Hurten Rhead，1880—1942）。里德生于英国汉莱（Hanley），祖父和父亲都从事陶瓷工艺。里德先是在家里做学徒，后去往韦奇伍德学院学习。1902年，里德移居美国。

里德身上既具有陶艺家的浪漫主义气质，也具有一名设计师的理性主义色彩。作为一名陶艺家，里德无疑取得了巨大成功。早在1913年他在加利福尼亚州开设个人工作坊时，其作品就已经引起收藏家的抢购。2007年，他的一件陶瓷拍出了51.6万美元的高价，创造了新的美国现代陶艺拍卖纪录。不过，他对工业设计的巨大贡献更多体现在他对陶瓷批量生产的推动。1927年，里德受聘赫玛·劳琳陶瓷公司（Homer Laughlin）担任艺术总监，他一直担任该职务直至1942年去世。1936年，里德设计的"嘉年华系列"（Fiesta，图6-29）批量生产。餐具采用5种鲜艳釉色进行混搭。这个概念是，顾客可以购买不同颜色的物品，根据个人喜好进行混合搭配。在餐具上混合纯色的想法并不新鲜，但里德的作品最为成功。这种线条分明、色彩明确的设定成为他的特色，并延续到之后的"哈利奎恩"（Harlequin tableware，图6-30）中。

图6-28　亨利·德雷福斯：302型电话，1937年开始生产，14厘米×22.9厘米×19.1厘米，私人收藏　　图6-29　弗雷德里克·赫廷·里德："嘉年华"系列餐具，1936年，国际餐具设计博物馆藏　　图6-30　弗雷德里克·赫廷·里德："哈利奎恩"餐具，20世纪40—60年代生产

除了艺术家和设计师的身份之外，里德还担任美国陶瓷协会（American Ceramic Society）的艺术和设计部发言人，对推广批量化家庭用瓷贡献良多。

（六）贝莉·科根

美国工业设计也涌现出一批杰出的女性设计师，贝莉·科根（Belle Kogan，1902—

图 6-31 贝莉·科根:"嘎嘎"电闹钟,1935 年

2000)就是最著名的代表。她是第一位美国女性注册工业设计师。

1902 年,贝莉·科根出生在俄罗斯的伊利亚谢夫卡,1906 年移民美国。1929 年,她受雇于马萨诸塞州的奎格银器公司(Quaker Silver Company)。公司为了培养她,先后将其送到罗德岛设计学院和纽约大学等高校进修,饱览设计领域的前沿探索。1932 年,贝莉·科根在纽约开设了自己的设计事务所,设计银器、陶瓷等家用产品并大获成功。20 世纪 40 年代时,贝莉还去往欧洲研究斯堪的纳维亚的设计特点。

贝莉是最早尝试塑料的先驱设计师之一。她大胆地使用赛璐珞(celluloid)来设计马桶、首饰和闹钟等。较有代表性的是,1935 年特利克朗公司(Telechron)生产了贝莉设计的"嘎嘎"电闹钟("Quacker" Plaskon Bird Electric Alarm Clock,图 6-31),造型可爱,材料轻盈,极受市场喜爱。

1994 年,美国工业设计协会向贝莉·科根颁发了个人成就奖(Personal Recognition Award),以感谢她为工业设计事业做出的贡献。她在 2000 年以 98 岁高龄辞世,她的一生见证了美国工业从兴起到成熟的整个过程。

第二节 美国制造业的发展及其对现代设计的影响

凭借强大的工业基础,制造业成为美国经济发展的主力。其中,汽车制造业最有代表性。

一、标准化管理方式与汽车的普及

美国制造商极为看重生产效率。早在 19 世纪 80 年代,提高效率的尝试就已经在美国开始了。其中,弗雷德里克·温斯洛·泰勒(Frederick Winslow Taylor,1856—1915)的标准化管理方式成就最高。泰勒是一名机械工程师,使用了量化手段来评测生产效率。1909 年,泰勒在他的《科学管理原理》(The Principles of Scientific Management)一书中总结了他提升生产效率的策略。他开创性地将工程原理应用于工厂的车间工作,统计了工人在完成工作耗费的平均时间,并在此基础上计算保持最优效率的最佳工作强度。这

种强度配合统一的制造和检验标准,形成了标准化的管理方式,成为美国工业设计和生产过程中提高效率的普遍准则。鉴于泰勒所做出的开创性的、巨大的贡献,这种科学管理方法也被称作"泰勒制度"(Taylorism)。

应用标准化管理方式并取得巨大成功的代表性企业是福特汽车公司(Ford Motor Company)。创始人亨利·福特(Henry Ford,1863—1977)在泰勒科学管理方法的基础上,逐步完善了车辆生产的流水线方式。1908年9月27日,首个流水线设备生产的福特T型汽车(Ford Model T,图6-32)问世。一般认为,到了1914年,福特公司已经具备了非常完善的流水线和大规模生产技术,仅仅94分钟就可以生产一部T型汽车。T型汽车的售价最初就只有850美元,到了20世纪20年代后下降到了300美元,同期汽车则还停留在2000~3000美元的高昂价格区间。如此一来,福特汽车迅速占领了市场,成为汽车大众化的关键促进因素。截至1927年停产之前,福特公司利用流水线共生产了超过1500万辆T型汽车。这不但是一个公司的商业帝国的搭建,更使汽车走进千家万户,成为普通的交通工具而不是昂贵奢侈的标志,令美国成为名副其实的"车轮上的国家"。

二、企业内部设计部的广泛成立

美国强烈的商业竞争催生了不断的创新和尝试。为了打破福特T型汽车一统天下的格局,成立于1918年的美国通用汽车公司(General Motors Corporation)加强了汽车的外观设计上的研发。设计人员将汽车的外观设计得更为简约,而后又使用了新发明的多种颜色的快干漆,车型也得以增加,使消费者的选择余地一下拓展开来。汽车除了是交通工具,还可以显示拥有者的喜好乃至品位。到了1923年,当通用公司推出了第一款雪佛兰"卓越"(Chevrolet Superior,图6-33)汽车的时候,通用公司就终结了福特汽车一家独大的历史。

美国的工业设计初期,独立设计师及其工作室完成了大部分设计活动。由于汽车行

图6-32　亨利·福特:福特T型车,1925年,私人收藏　　图6-33　通用汽车公司:雪佛兰"卓越",1923年

业的竞争需要，20世纪20年代后期的很多公司自行成立专门的汽车外形设计部门。很多公司意识到了汽车的外形设计对销售的促进，这个以设计带动销售的过程被称作"样式化"（styling）。1927年，通用公司成立了艺术与色彩部（Art and Color Section），由设计师哈利·厄尔（Harley Earl，1893—1969）任主任，专攻汽车的外形设计。这是世界上最早成立的设置于企业内部的外形设计部门。作为"概念车之父"，厄尔首创了用黏土做车身模型的设计方式，极大地改变了机车产业的历史进程。在厄尔的领导下，通用汽车公司仅耗时一年就推出了大量造型新颖、功能强大的大众型汽车，甚至直接逼停了竞争对手福特公司的T型车生产。为了应对竞争，福特公司在1928年也成立了独立的设计部，研发全新的福特A型（Model A）轿车，还投入了大笔资金借助媒体炒作宣传。此后，很多企业效仿这两家公司，组建自己的设计部门。

事实上，到了"二战"之前，美国的设计行业已经出现了两种趋势：一种是企业内部的设计部门从无到有，并承担越来越多的职能；另一种是独立于企业之外的私人事务所的数量和质量的提升。比如美国工业设计先驱沃尔特·多温·提格和雷蒙德·罗维的私人设计事务所等。相比来说，企业内部的设计部门规模较大，一般超过百人，通用汽车公司设计部的鼎盛时期甚至超过300人，而大规模的私人事务所也只有几十个。但是，私人事务所的业务涉及范围远远超过企业内部设计部，以近乎"全能式"的设计活动塑造着美国的现代世界。这两种类型的设计团体，构成了美国的工业设计的主要力量。

三、有计划废止制度

通用汽车公司的总裁阿尔弗雷德·斯隆（Alfred Sloan，1875—1966）和设计师厄尔对"有计划废止制度"（Planned obsolescence）的发展起了重要作用。[1] 这一制度是指设计师需要给汽车的造型设计留出未来几年的余地和空间，以便更新和替换。这样的汽车一般在2年会有较小的变化，3~4年则出现较大的变化（图6-34）。如此，消费者的购买欲望会不断受到刺激，以增加制造商的经济收入。1923年，通用汽车公司只占据12%的市场份额，而福特公司则掌握着60%。20世纪20年代末，通用汽车公司成功超越福特公司。完成这一超越，阿尔弗雷德·斯隆的领导至关重要，"有计划废止制度"是其中主要原因之一。

一般来说，这种制度主要有以下三种不同表现形式：其一，功能性废止——使新产品具有更多、更新的功能，老产品因不具备而被淘汰；其二，款式性废止——新产品是

[1] "有计划废止制度"一词最早出现在伯纳德·伦敦（Bernard London）1932年的小册子《通过计划性淘汰结束大萧条》（*Ending the Depression Through Planned Obsolescence*）中。

图 6-34　1928 年通用汽车公司生产的各型号雪佛兰汽车，图源：GM Inside News

图 6-35　从 iPhone 到 iPhone9，图源：The Verge

流行样式的代表，并通过媒体、广告和明星代言的宣传，使原来的产品款式过时而遭到消费者的厌弃；其三，质量性废止——产品被设定了一定的使用寿命，在到达期限后功能下降甚至丧失，进而使已经养成用户习惯的消费者继续购买新产品。

到了 20 世纪 50 年代末，"有计划废止制度"已成为各行各业广泛认可的做法。这种典型的美国商业竞争和消费主义模式下的产物直到今天仍有重要影响（图 6-35）。客观来说，该制度的确有利于商业公司的牟利，但也造成了诸多问题。一方面，片面地追求时髦和新颖的外观，影响了对功能的探索。尽管美国汽车造型日新月异，但性能却没能同步提升。20 世纪 70 年代的能源危机，让外形虽然简单，但性能优秀的日本汽车逐渐抢走了美国汽车的大量市场。到了 80 年代，日本超越美国成为世界第一大汽车生产国。造成这些变化的因素固然很多，但"有计划废止制度"的消极影响无疑存在。另一方面，频繁地废止已有的产品造成了极大的浪费，产生的废品也破坏了环境的生态。同时，它还对"用完即弃"的消费主义推波助澜。事实上，到了 20 世纪 60 年代后，关于"有计划废止制度"的批评已经越来越多。后来出现的关于可持续发展（sustainable development）的讨论，仍然可以看到对"有计划废止制度"的反思。

思考题

1. 请简述欧洲移民设计师对美国现代设计的影响。
2. 请论述美国与欧洲两大设计中心的异同。
3. 请论述标准化管理方式对工业设计的影响。
4. 如何看待"有计划废止制度"？

下篇　现代设计的成熟

（1945年—21世纪初）

"二战"留下了一个满目疮痍的世界，各国亟须恢复到正常的生产和生活秩序，设计成为战后重建过程中重要的促进因素。早在两次世界大战期间，工业设计就开始逐渐体系化，旨在以合理的使用需求、系统的制作方法和市场机制的反馈来创造新的工作和生活方式。这种体系和战后最初的几年内人们对于设计的普遍共识一起，开启了淡化意识形态属性进而重建未来的历史进程。可以说，战后重建的迫切性，重新强调了现代设计为大众服务的基本精神。

20世纪50年代中期后，随着经济环境的转好，现代设计呈现出更加丰富的形态，特别是出现了商业化的设计倾向。部分战时的高科技成果开始转为民用，科学技术和设计产业的关系变得越发紧密。那是原子弹和卫星的时代，新材料、新技术层出不穷。设计师所经历的，是一个人类掌握世界的能力空前强大的时期。新的消费观念和高科技成果的介入虽然先出现在发达的资本主义国家，但也扩散到世界上的其他地区。现代设计走向了成熟和繁荣。

这一时期，设计文化在不同的国家和地区呈现出不同的特色。美国继续商业化设计的道路，并且将这种设计文化作为一种殖民策略向全世界输出，其同时也成为冷战期间的一种"武器"。欧洲的理性主义，特别是包豪斯的精神在德国延续下来，并以乌尔姆学院的成立为标志。乌尔姆学院的功能主义的设计理想伴随着工业生产得以完整实现，超越了包豪斯并奠定了德国战后设计的发展道路。相比高度理性的德国设计，斯堪的纳维亚地区的设计则体现出更多人情味，丰富和拓展了现代设计的形态。而在意大利，设计成为一种生活方式，国家的制造业甚至成为"好设计"的代名词，在这片曾孕育了古罗马和文艺复兴的土地上，意大利设计在完成工业化进程后成为现代设计的先锋。此时的世界设计格局，也一改两次世界大战期间欧洲和美国两大设计中心作为主导的局面。亚洲以日本设计最为突出，将现代主义方法收归己用，融合自身的民族特性而走上了一条独具特色的设计道路。在一些产品的设计上，日本甚至可以和美国与欧洲争雄。

当然,现代设计的成熟,除了满足人们的物质需求之外,还应体现出人们精神上的富足和文化上的多元追求。20 世纪 60 年代后,设计界开始反思快速发展的现代主义,出现了具有反叛精神的波普设计和"反设计"运动,终于引出了声势浩大乃至影响至今的后现代主义设计。

第七章　消费时代的设计

"二战"结束之后，为了恢复社会经济，世界各国都采取了一系列措施。与世界各国经济复苏和基础设施重建相关，工业设计中各种新材料、新技术和新理念不断出现，工业设计的概念和内涵也得以确立。到了20世纪50年代中期，西方各国逐渐度过了最艰难的战后重建时期。开始进入美国经济学家约翰·加尔布雷思（John Kenneth Galbraith，1908—2006）所说的"丰裕社会"（Affluent Society），也就是富裕的消费社会。设计促进了经济发展，发展的经济反过来又开始影响设计的目的和风格。

第七章　知识导图

第一节　战后重建与工业设计体系的形成

1945年，"二战"结束，被战争重创的各个国家开始了艰难的重建。唯一处在高速度工业强国道路的美国成为世界上最强大的资本主义国家。世界政治格局也发生了巨大变化，出现了以苏联、中国和朝鲜等为代表的社会主义国家和以美国为首的西方集团。为了同新兴起的庞大社会主义国家相抗衡，美国开始大力支持国内外资本主义企业的发展和商业扩张。其中，最有名的就是"欧洲复兴计划"（European Recovery Program，也被称作Marshall Plan，即"马歇尔计划"）。美国不仅向同盟国提供资金和技术，还向战败的德国和日本提供援助。在这些重建计划中，关键的战略之一是激活、促进设计在经济生产中的作用，并针对国情给设计制定出体系化和制度化的策略。

一、战后重建与新的世界设计格局

在战后重建过程中,西方国家普遍认识到设计对于经济重振的巨大促进作用。在20世纪50—60年代之中,这些国家都制定了基于本国情况的设计发展政策,较有代表性的是英国、德国、日本和意大利等国。事实上,英国在战争期间就已经开始了设计实验。1941年,温斯顿·丘吉尔(Winston Churchill,1874—1965)制定出"效用计划"(Utility scheme,图7-1)来限制消费商品的范围,以严格控制的定量计划消费。到了1944年,英国成立了"工业设计委员会"(the Council of Industrial Design),强调政府主导设计的发展,该协会至今仍在发挥作用。1950年,德国成立了"造型设计委员会"(Rat für Formgebung)。1954年,日本组建"日本工业设计者联盟"(JIDA)。此外,设计展览和交流会议开始增加,有些甚至成为国家的名片,比如"米兰三年展"和"英国设计节"等。

图7-1 CC41标志,用于"效用计划"期间的布料、衣服、家具等物品上

其中,英国的现代主义设计发展非常独特,它的现代主义发展既有相当保守的底色,又有相当激进的成分。说它有着保守的底色,是因为作为工业革命的策源地,英国却最先掀起回到手工艺时代的"艺术与手工艺运动"。说它有激进的成分,则是英国产生了具有极为叛逆和激进精神的"波普运动"(POP)。这种设计风格与当时国际设计界流行的过分强调形式感、忽略精神内核的国际主义设计风格判然有别。由于英国设计发展的特殊性及其与后现代主义的联系,我们将在第八章专门论述。

这一时期,也有少数国家在重建过程中错失良机,最有代表性的是法国和西班牙。法国具有优良的设计传统,不论是在文艺复兴时期还是工业革命初期,都曾经有着傲人的成绩。但是,"二战"结束后,法国政府对于设计本质的认知不及前述几个国家透彻,将设计的发展仅限制在装饰层面,而非用于和大工业化生产的力量相结合。20世纪50年代后,法国在英国、德国和意大利等国家设计产品的冲击下,几乎找不到国际舞台上的角色定位。西班牙则更多受到弗朗哥(Francisco Franco,1892—1975)独裁政府的拖累,现代设计进程极为缓慢。抱残守缺的西班牙直到20世纪70年代弗朗哥去世、政治民主化后,才开始设计产业的艰难振兴。

战后的美国设计发展非常特殊。既没有走以英国和德国为代表的国家介入设计的战略,也没有如同法国和西班牙般逡巡不前,美国走出了一条依靠私人企业的技术和管理创新并结合市场经济调节的道路。但是,美国并非完全放任其自由发展,两次世界大战期间的大萧条带来的教训和新政成果,使政府知道管理的关键节点为何。于是,专利保

护和反垄断等国家行为成为设计发展的深层结构性保障。这一时期，美国在资本主义世界中的霸主地位，也使其设计模式和文化影响了其他国家。包括汽车制造、好莱坞电影、家用电器、建筑设计，甚至大众娱乐项目，都成为新的"文化入侵"。因为可口可乐最先打入世界市场，因此美国的影响也被称作"可口可乐殖民主义"（Coca colonization）。很多国家效仿美国的设计师工作室制度，并且将关注点放在诸如电子产品和交通工具上这样的新产品上，对经济发展和国民生计有着极大促进作用。很多欧洲和日本的产品风格，也可以找到美国流行样式的影子。美国的设计管理模式、价值取向、产品风格等都成为模仿和借鉴的对象。

因此，在战后相当长的一段时期，美国成为世界工业设计的中心。除它之外，其他国家也逐渐发展形成侧重点不一的几个设计区域。第一是联邦德国，延续了并加强了理性主义传统，出现了以乌尔姆设计学院和博朗公司为结合的设计模式，影响了荷兰等低地国家；第二是意大利，特点是突出设计师的个性化，主要以米兰为中心，并带动了西班牙等南欧国家；第三是斯堪的纳维亚国家，它们将北欧理性主义结合了自然材料和有机造型，取得突出成就的国家包括了丹麦、瑞典、芬兰和挪威。第四是日本，它的设计是从追随西方到转换成彰显自身民族特色的代表。总体来说，"二战"结束后的30年中，美国体系和欧亚的四大设计中心，构成了世界设计的主要格局。

二、现代工业设计体系的形成

尽管美国在两次世界大战期间就已经兴起了工业设计，但越来越多的国家对其概念的明确定义和广泛认同要等到20世纪60年代。此前，"工业艺术"（Industrial Art）和"实用艺术"（Applied Arts）等词语被用来描述类似于工业设计的行为。随着上文提到的诸国在"二战"后制定的设计发展战略，工业设计更加体系化、制度化和科学化，"工业设计"（Industrial Design）一词开始广泛使用。其内涵逐渐得以确定：作为一种创造性活动，工业设计可以促进产品、制造商和消费者关系的良性发展。

战后的工业设计之所以形成较为完备的体系，是因为经过了艰难的甚至代价极大的探索。1953和1954年，英国生产的"彗星"喷气式飞机（De Havilland Comet，图7-2）两次在飞行途中突然解体，酿成机毁人亡的悲剧。事故原因是飞机的窗户设计成了符合人们习惯的方形，而没有按照技术标准设计成圆形。飞机起降过程中

图7-2 德哈维兰公司："彗星"喷气式飞机，1949年初次飞行

的大气压力的急剧变化，致使方形窗口的四角出现金属断裂。类似这样的深刻教训使设计界认识到：随着工业制造在全球范围的推广和普及，安全必须作为设计考量的前提。因此，基于使用者的角度，就有了两个先后分明的设计需求：首先是生理需求，产品保障生命安全并使用舒适；其次才是心理需求，找寻风格和美观。

1957年6月29日，国际工业设计协会成立，标志着工业设计体系的完善。该协会明确了工业设计的范畴，并提出以下三大宗旨：第一，鼓励在设计实践中提高工业设计的水平，促进成员组织间的交流与合作；第二，在发达国家和发展中国家发挥和提高工业设计的作用，支持理论研究与实践扩大到不同教育层次的人群；第三，以工业设计为手段，促进人类良性发展。直到现在，这些宗旨和理论仍然影响着世界工业设计的发展。此后，设计学科的交叉性越发明显。人机工程学、符号学、设计心理学、经济学等都开始与设计行业发生交互并使设计受益。人类的设计史进入了新的时期。

三、消费观念的变迁

"二战"结束后，经济的恢复令人们的消费观念相较战前发生了剧变。美国丰富的大众物质文化对忍受长久的战时经济政策的欧洲消费者们产生了巨大的吸引力，从美国的流行音乐到好莱坞电影，甚至连美国的"有计划废止制度"的设计方式都得到了欧洲国家的争相模仿。

（一）战后婴儿潮

伴随着战争的结束，社会的稳定发展带来了人口的迅速增长，这一人口大量增长的状况被称为"战后婴儿潮"（post-war baby boom）。到20世纪50年代中期，西方各国逐渐进入"丰裕社会"，较高的社会总体消费水平与教育水平营造的环境令"战后婴儿"相较父辈对新鲜事物充满了强烈的好奇心，而淡漠传统的社会价值观念。到了20世纪60—70年代，这些新成长起来的青少年已经成为重要的消费群体。

（二）女权运动

女权运动（又称妇权运动）是在20世纪50年代末期开始并成熟的一个新的社会现象。它的出现为市场带来了一支具有巨大潜力的消费力量。"二战"之前，西方的大部分妇女都是专职的家庭主妇。到了"二战"期间，男性大量参军，因此生产业与事业单位等岗位的工作就多由妇女来承担了。这种情况在战后的继续发展改变了妇女在社会中的基本地位——妇女不再是男性的附庸，而是成为有个人收入，能决定自己前途的独立个

体。在战后经济飞速发展的情形下,这样一个崭新的、庞大的消费群体自然而然就形成了。女性对省时省力的家庭用品与工具,以及穿着打扮等方面都有着大量的需求,猛烈刺激了市场转变,这种在战前前所未有的新现象让设计界必须认真考量,并快速地做出反应。

鉴于这些新因素的影响,设计师们所面对的市场情况变得更加错综复杂。战前仅仅需要讨论、创造或是追随某种风格以应对单一的市场需求的情况已经不复存在,取而代之的是战后对不同目标市场的不同需求,设计师们势必要探索不同的风格与设计手法。

(三)多元化的消费观

当市场学中的因素:市场细分、目标市场选择、消费心理的调查等越来越受到设计界的重视后,战前德国现代设计运动所推崇的单一的、功能主义的设计在战后开始显得有些不合时宜了,设计界转而开始探索更加多元与复杂的设计。为了适应更多不同的需求,在设计上开始出现风格的折中主义处理方式,为了迎合短期促销的需要,越来越多地倾向设计用完即弃的产品,因而在这一时期,设计上针对风格的短期规划更占上风。

20世纪60年代,消费主义发展到了一个新的高度,战后出生的一代人开始成年了,女权运动发展得更加声势浩大,这些群体成为兴趣迥异的新兴消费集体,市场需求划分愈加精细,用毕即弃的消费主义成为西方的主流。60年代开始迅速发展的太空技术到1968年美国成功登月时达到了新高度,造成了世界各国对太空探索的热潮。在60年代的初期与中期,人们觉得自己生活一个极度丰裕的天堂之中(图7-3),无止境的消费与乐观的态度成为社会的主旋律。

进入20世纪70年代后,世界范围内恐怖主义的爆发与经济危机等负面影响改变了整个社会的氛围。加之受到能源危机的打击,甚至连美国的汽车设计都完全改变了以往那种奢靡浪费的设计方向,相对节能环保的日本小汽车趁机打入了美国市场,并建立起了新型的汽车形象。各国经济在高速发展后进入了衰退期,消费能力急速下降,20世纪60年代欧美国家的铺张浪费行为受到理论家的广泛批评,平民

图7-3 美国《生活》(LIFE)周刊中刊登的尼尔森一家在看电视的照片,侧面反映了美国丰裕的消费社会

百姓也开始重新重视起实用性来,并开始关注能源等以往从未考虑过的问题。太空技术虽然得到了继续发展,但人们发现这与他们的生活并没有什么关系,对美好天堂的热忱也慢慢随之淡漠下去了。

持续的经济危机加重了社会的不安。特别是1963年美国陷入越南战争,在国内强行

征兵激起民众的强烈抗议,与此同时,美国的反歧视人权运动也日渐激烈。种种因素使青年一代对于传统社会的价值观开始抱有怀疑态度,各种反主流文化、反主流思想的文化运动开始出现。这些影响通过设计表现了出来,使20世纪60—70年代的西方设计运动变得更加复杂。

第二节 美国的战后设计

一般认为,战后30年是美国设计发展的全盛时期。美国设计行业在两次世界大战期间形成的两个群体——企业内部设计部门和独立的设计师及其事务所,在战后继续发展。市场竞争和经济效益为动力的设计模式在美国愈发成熟,产生了一批重要的设计师。此外,人机工学、设计理论也有了长足发展,技术革新、思想探究与设计实践一起,构成了美国现代设计的版图。

一、美国的战后重要设计师

在"二战"之前,美国已经出现了如沃尔特·多温·提格、诺曼·贝尔·盖迪斯和雷蒙德·罗维等先驱创立的成功的设计事务所。"二战"期间,他们负责了政府的军需品设计,再次促进了标准化管理模式的成熟和可替换部件的质量提升。战争结束后,这些事务所又回到民用物品的设计,成为美国产品设计的主力军。这种情况在大型企业的设计部门也同样存在,它们也经历了一次军需品制作的锤炼。20世纪40年代后,新材料和新工艺的不断涌现同样刺激了美国设计的发展。汽车、日用品和家具等行业的发展最有代表性。此时的美国家具和室内设计市场,对弹性结构颇为青睐,强调家具的可移动和可组合性能。

此外,美国的平面设计也开始发展,改变了20世纪30年代之前落后于欧洲的局面。战后经济的复苏和繁荣于广告行业十分利好。企业需要平面设计帮助自己来树立良好的形象。随着战争结束后人口的增长、教育水平的提高以及消费市场的繁荣,公众对媒体的需求大大增加,刺激了出版业和媒体业的发展。政府部门则着眼于公共交通标志设计等问题,也是促进战后平面发展的因素。

在这种情况下,一批设计风格鲜明,引领时尚潮流的设计师开始出现。其中,建筑和产品设计的代表人物是埃罗·萨里宁、埃姆斯夫妇、乔治·尼尔森和野口勇等,平面设计方面较有代表性的是保罗·兰德、阿尔温·鲁斯提格和索尔·巴斯等。

（一）埃罗·萨里宁

埃罗·萨里宁（Eero Saarinen，1910—1961）是美国战后设计最富有创造力的大师之一。这位出生于芬兰的设计师，将斯堪的纳维亚设计作为传统，创造了有机功能主义设计风格，突破了当时风靡美国的"国际主义"风格冷峻和刻板的"密斯传统"。他在理性考量基础上，善用曲线设计语言，作品造型舒展，极大丰富了现代设计语汇。

在两次世界大战期间，埃罗·萨里宁表现出了对"国际主义"风格的浓厚兴趣，并从现代主义雕塑中汲取营养。他并非亦步亦趋地模仿"国际主义"风格，而是将其内涵中的功能主义加以提炼，并赋予作品更富有活力的表现形式。这在他战后设计的一系列建筑作品中都有所体现。较有代表性的是他设计的肯尼迪机场航空公司候机楼（TWA Flight Center，图7-4），建筑如同硕大的机械鸟张开翅膀，具有强烈的动势和雕塑感。

图7-4（左）　埃罗·萨里宁：肯尼迪机场航空公司候机楼，设计于1956年，建造于1959–1962年，纽约
图7-5（右）　埃罗·萨里宁："郁金香"椅，1956年，铝、玻璃纤维与织物，80厘米×50厘米×56厘米

在家具领域，埃罗·萨里宁将有机设计的理念贯彻得更为彻底。1940年，他和查尔斯·埃姆斯设计了一款椅子参加纽约现代艺术博物馆举办的"有机家具设计大赛"。他们的作品采用热压夹板技术，具有流畅的有机形态，荣获比赛的一等奖。他的才华引起了著名的家具生产商科诺公司（Knoll）的注意，二者开始了长期的合作。此后，一批优秀的家具设计频繁推出，比较著名的包括1946年设计的"蚂蚱"休闲椅和脚凳组合（'Grasshopper' Lounge Chair and Ottoman），1948年的"子宫"椅子和脚凳（'Womb' Chair and Ottoman），1950年的"子宫"靠背沙发（'Womb' Settee），以及他最著名的代表作"郁金香"椅（'Pedestal' or 'Tulip' Chair，图7-5）。"郁金香"椅是将功能和审美完美统一起来的设计经典。它的外形如同绽放的郁金香，抛弃了传统的四腿支撑，转而采用管状铝合金进行承重，释放了更多的腿部空间。椅子外壳使用了玻璃纤维压模制成，质地光滑容易清洁，采用织物包裹的泡沫乳胶坐垫让使用者倍感舒适。

（二）埃姆斯夫妇

查尔斯·埃姆斯（Charles Eames，1907—1978）与雷·埃姆斯（Ray Eames，1912—

1988）夫妇是 20 世纪美国设计师中的代表人物。才华横溢的二人在美术创作、家具设计、建筑设计、平面设计和电影等领域都有着极高的建树。特别是在家具设计领域，二人都做出了卓越的贡献。

二人是使用新材料进行设计的先行者，他们青睐诸如玻璃纤维、胶合板、塑料和铸铝等材料，并结合新的工艺制造方法。伉俪之间也有着极高的默契，查尔斯负责解决技术上的难题，雷则更多赋予产品形式。1945 年，埃姆斯夫妇使用热压成型技术制作了一款木质休闲椅（图 7-6）。椅子采用了桦木贴面的胶合板，整个座椅的曲度符合人机工程学原理，且轻便、经济。这一成果来源于他们在"二战"期间就开始的模压工艺研究。这种休闲椅也有变体，比如使用镀铬的不锈钢管来取代木质架构，并用兽皮包覆椅面和椅背。

此后，价格低廉且大众化的家具设计长期成为二人的研究对象。1948 年，纽约举办了"国际低成本家具设计大赛"。埃姆斯夫妇设计了一把由白色的玻璃纤维椅面结合木质底座和不锈钢管支架组成的座椅来参赛（图 7-7）。顺着这一思路，他们在接下来的几年中又设计了 RAR 扶手摇椅（图 7-8）和 DAR 扶手餐椅。这种使用彩色玻璃钢的椅面由液压机一次轧制完成，经济实惠且适用于批量化生产，可解决商场、火车站和机场等人员稠密的公共空间的座位安置问题。20 年后，这种类型的座椅已经相当成熟。很多机场候机大厅都使用了埃姆斯夫妇设计的新型廉价座椅：外壳使用了模压的强化玻璃钢，横梁和底座均使用铸铝和不锈钢，坐垫采用了乙烯基材料填充。这些设计成为美国设计的杰出代表，并广泛传播到其他国家和地区。

到了 1954 年，他们开始研究可以折叠的填充沙发，使用镀铬的不锈钢作为折叠支架和弹簧来填充软垫。除了制作低成本家具之外，埃姆斯夫妇也涉足相对价格较高的家居用品。代表性作品就是他们在 1956 年设计的"670 和 671"的躺椅和脚凳（670 Lounge Chair & 671 Ottoman，图 7-9）。二者都使用了昂贵的贴面胶合板椅壳，采用皮革软包坐垫和镀铬金属底座。并且，使用者可以调节躺椅的高度和角度。这是一款不论在功能还

图 7-6　埃姆斯夫妇：木质休闲椅，1945 年，56 厘米 × 61 厘米 × 68 厘米

图 7-7　埃姆斯夫妇：La Chaise 椅子，1948 年，座高 36~49 厘米，长 150 厘米，私人收藏

图 7-8　埃姆斯夫妇：RAR 扶手摇椅，62.5 厘米 × 67.5 厘米 × 67.5 厘米

是风格上都十分成功的经典设计，深深影响了现代生活中家居和办公环境的搭配。

埃姆斯夫妇除了设计实践之外，还积极策划展览来推动美国的设计进步和现代文化的传播。较有代表性的是由 IBM 公司赞助的展览"数学：数字的世界和更多"（Mathematica：A World of Numbers and Beyond），这是为了加利福尼亚州科学馆新馆在 1961 年 3 月的开幕而准备的。此后，直到 2004 年，这个展览多次重展，比如 1964—1965 年的纽约世博会、芝加哥、波士顿和西雅图等城市的展示。这个展览被认为是科普展览的经典。

（三）乔治·纳尔逊

乔治·纳尔逊（George Nelson，1908—1986）是极具影响力的设计师，其主要成就在于建筑和产品领域。1931 年，纳尔逊获耶鲁大学建筑系硕士学位，次年获罗马奖学金，凭着这项奖学金纳尔逊在罗马学习建筑学两年。他在那里结识并采访了许多现代主义大师们。数年后，纳尔逊回到美国致力于写作。通过文章，他向美国介绍了沃尔特·格罗皮乌斯、密斯·凡德罗、勒·柯布西耶和吉奥·庞蒂等现代主义设计大师的作品。

在家具设计领域，纳尔逊的著名设计有"椰壳椅"（Coconut Chair，图 7-10）、"棉花糖"长椅（Marshmallow Sofa，图 7-11）等。他在 1955 年设计的"椰壳椅"椅面由泡沫塑料填充，看上去轻盈小巧；他在 1956 年设计的"棉花糖"长椅造型十分独特，由许多单独的零件组成，在染色的搪瓷钢管支架上排列着彩色的圆形填充坐垫，颜色如糖果般鲜艳而跳跃，具有强烈的分离感。

1947—1950 年，他为自己的私人事务所设计了一系列具有开创性的，用半透明的聚乙烯和金属材料制成的，外形简约而独特的"气泡"吊灯（Bubble Lamp，图 7-12）。他的设计还有极为经典的"圆球与辐条钟"（Balls and Spokes Clock，图 7-13）。这款钟表上

图 7-9　埃姆斯夫妇："670"躺椅与"671"脚凳，1956 年，红木、皮革与铝，椅子 83.8 厘米 ×85.7 厘米 ×81.3 厘米，脚凳 62.9 厘米 ×45.1 厘米 ×54 厘米

图 7-10　乔治·纳尔逊："椰壳椅"，1955 年，玻璃纤维、皮革与钢，85 厘米 ×105 厘米 ×39 厘米

图 7-11　乔治·纳尔逊："棉花糖"长椅，1956 年，78.7 厘米 ×132.1 厘米 ×73.7 厘米

的数值被 12 根顶端穿有圆球的辐条代替,既反映出了美国"原子时代"的设计特色,也体现了纳尔逊一贯的可爱而幽默的设计风格。

(四)野口勇

野口勇(Isamu Noguchi,1904—1988)是知名的日裔美籍设计师。他最初以现代雕塑作品而闻名,20世纪40年代后涉足设计领域。野口勇在设计中总是采用有机形式,他的设计作品将来自日本工艺的细腻与西方现代艺术的抽象表现融为一体,具有很强的雕塑感与强烈的个性。他的知名作品"野口勇咖啡桌"(图7-14)由一个小小的圆角三角形玻璃面与两块互相反扣的曲线木板构成的支架组成,看起来十分简单,但却充满着有机造型的趣味性,展现出野口勇构思之巧妙,玻璃桌面下面的木支架几乎看不到接缝口,精细程度惊人。这张桌子是野口勇受到日美两国文化深刻影响的体现,是设计史上的经典之作。

图 7-12　乔治·纳尔逊:"气泡"吊灯,1950 年　　图 7-13　乔治·纳尔逊:"圆球与辐条钟",1949 年,33 厘米×33 厘米×33 厘米　　图 7-14　野口勇:野口勇咖啡桌,1944 年,胡桃木与玻璃,93 厘米×128 厘米×40 厘米,私人收藏

(五)保罗·兰德

在现代主义设计运动中,美国的平面设计的发展要比欧洲滞后很多,但"二战"的爆发迫使欧洲大量优秀的平面设计师逃亡美国,刺激了美国现代主义平面设计的发展。以"纽约平面设计派"(New York School of Design)出现为标志,美国平面设计形成了自己的系统。

保罗·兰德(Paul Rand,1914—1996)是"纽约平面设计派"最重要的奠基人。受当时德国广告风格(Sachplakat)和丹麦裔美籍设计师古斯塔夫·简森(Gustav Jensen,1898—1954)的设计影响,他认为设计应该具备功能属性、理性秩序和严谨的逻辑性,更应该包含生动活泼、有趣感性的视觉特征。兰德的早期作品一般采用照片拼贴的设计手法,同时兼顾色彩、空间、字体等直觉形象的整体布局(图7-15、图7-16)。

之后，兰德由杂志书籍的设计延伸到广告设计和企业形象设计，如 1956 年国际商业机器公司 (IBM) 的企业总体系统（图 7-17）、1960 年西屋电气公司 (the Westinghouse Electric Corporation) 的企业形象（图 7-18）等。

图 7-15　保罗·兰德：《服装艺术》(Apparel Arts) 封面，1939 年 12 月第 10 卷 2a 期

图 7-16　保罗·兰德：《方向》(Direction) 封面，1939 年 3 月第 2 卷 2 期

图 7-17　保罗·兰德：IBM 公司的商标，1956 年

此外，兰德是一位颇有学术风范的设计师，除了在纽约的"库伯联盟"(Cooper Union)、普拉特学院、耶鲁大学设计系授课外，还出版了著作《关于设计的思考》(Thoughts on Design，1947)，《保罗·兰德：设计师的艺术》(Paul Rand，A Designer's Art，1985)。

图 7-18　保罗·兰德：西屋电气公司 logo 设计，1960 年

（六）阿尔温·鲁斯提格

美国设计师阿尔温·鲁斯提格 (Alvin Lustig，1915—1955) 是"纽约平面设计派"另一位先驱人物。1944 年，鲁斯提格因受聘《展望》(Look) 杂志的视觉研究部主任而离开了洛杉矶。在纽约时，其设计探索深受包括兰德在内的美国平面设计家影响。他的设计较为重视理性的结构和准确简洁的视觉传达效果，常以诙谐、有趣的抽象画面搭配特别的字体表现平面设计内容，呈现出强烈的现代视觉感（图 7-19）。

图 7-19　阿尔温·鲁斯提格为新方向出版社出版的书籍《心灵的智慧》设计的封面，1941 年版

（七）索尔·巴斯

洛杉矶是另一个美国平面设计发展的中心，索尔·巴斯（Saul Bass，1920—1996）是将纽约平面设计风格带到洛杉矶的最重要人物。

巴斯曾在纽约的艺术学生联盟和布鲁克林学院（Brooklyn College）求学，受业于吉奥基·基伯斯（Gyorgy Kepes，1906—2001）。其间，他认识到包豪斯和俄国构成主义等先进的设计思想及其内容。1945年，他在纽约从事自由撰稿工作，其间学习到大量纽约平面设计派的设计。翌年，巴斯由纽约迁往洛杉矶，在几个设计事务所工作后，建立了以广告创作为主的索尔·巴斯设计事务所（Saul Bass and Associates）。

1954年，受奥地利裔美国导演奥托·普里明格（Otto Preminger，1905—1986）的委托，巴斯设计了电影《卡门·琼斯》（Carmen Jones）的海报并大获成功（图7-20）。而后普里明格又让其执笔电影片头的设计，巴斯因此同好莱坞电影产生联系。此后，巴斯先后同许多知名导演合作，设计出大量出色的电影片头与海报（图7-21、图7-22）。他善于将具象的图形以抽象简洁的表现方式呈现，改变了传统好莱坞电影海报的风格。他的作品简洁清晰、视觉特征强烈，将欧洲现代主义平面设计风格和美国"纽约平面设计派"的幽默风趣、多元媒介的特点相融合，发展出一种综合的设计经验。

此外，巴斯还为许多美国的重要企业设计了信息简明、视觉强烈的企业标志，影响深远，这些标志的使用基本上超过了30年。如联合航空公司（United Airlines）、AT&T、贝尔电话公司（Bell Telephone System，图7-22）、华纳公司（Warner Communications）的企业形象设计，成为美国企业形象设计的卓越代表。

图7-20 索尔·巴斯为电影《卡门·琼斯》设计的海报，1954年

图7-21 索尔·巴斯为阿尔佛雷德·希区柯克执导的电影《迷魂记》设计的海报，1958年，索尔·巴斯海报档案馆藏

图7-22 贝尔电话公司商标的演变，1969年，索尔·巴斯在原有商标的基础上，为贝尔电话公司设计了一款简约而极具辨识度的图标

二、飞机设计与人机工学的运用

(一)人机工学的产生与发展

人机工学(全称人机工程学)是 20 世纪上半叶发展起来的一个独立学科。人机工学旨在研究人—机器—环境三者之间的相互作用与合理结合,令设计物与环境适合人的生理与心理等特点,使之在效率、安全性、健康性与舒适度方面得以提高,从而更适合人的操作使用。它的研究方法与评价手段涉及心理学、生理学、人体测量学与工程技术等多个学科领域。

美国设计师亨利·德雷福斯是人机工学的开山之父。德雷福斯重视工业产品设计中高度舒适的功能性,坚持"以人为本"的设计原则,认为无论是何种情况,设计都必须符合人体的基本要求。他在收集了大量人机工学的研究数据后,于 1955 年撰写了《为人而设计》(Designing for People),阐述了他的设计价值理论和美学原则。1961 年,他的著作《人体度量》(The Measure of Man and Woman: Human Factors in Design)出版,被誉为人机工程学研究的发端。

(二)人机工学在波音 707 飞机设计上的运用

20 世纪 50 年代,人机工学原理在工业设计上的积极运用是这一时期美国工业设计发展的一大特点。其中,波音 707 飞机是人机工学应用的一项极佳案例。1955年,波音公司(The Boeing Company)邀请了著名工业设计师沃尔特·多温·提格主持 707 飞机的设计,设计出了当时世界上最先进、最舒适、最安全的民用客机。提格在设计飞机内舱前,运用了人机工学的数据制作了等比大小的飞机模型,通过数十次的模拟飞行检验了飞机内设施的操作性与功能后,再对飞机内舱的结构布局、储存空间、照明设施与安全设备等进行了详细的布置(图 7-23)。之后,波音公司的 747、757、767 等一系列客机的内饰也都由提格与波音公司的团队共同合作设计,是工业设计史上的应用人机工学的重大成果。

波音 707 客机的优秀设计推动了人机工学在各工业设计领域内的广泛应用,令德雷福斯"以人为本"的设计思想广为传播。

图 7-23　提格:波音 707 内舱,1957 年

三、反"有计划废止制度"与现代主义设计的理论探索

（一）反"有计划废止制度"

并不是所有的美国设计师与理论家都支持"有计划废止制"所代表的极端商业主义设计。在"二战"后的美国，仍然有一部分设计师坚持着现代主义的设计探索。

纽约现代艺术博物馆前馆长埃德加·考夫曼（Edgar Kaufmann，1910—1989）在他的任期（1950—1955）中，曾举办一系列向美国大众介绍欧洲与斯堪的纳维亚地区优秀设计的"优良设计"（Good Design）展，意图提高设计师与消费者的品位。展览受到了美国社会各界的广泛欢迎，考夫曼也在展览中提出了"优良设计"的评判标准。

第一，清晰、简洁的产品造型；
第二，无装饰的产品造型；
第三，符合产品的功能目的。

埃利奥特·诺伊斯（Eliot Noyes，1910—1977）是最具影响力的支持"优良设计"的美国设计师之一。从20世纪50年代起，诺伊斯就在IBM公司从事设计工作。1961年诺伊斯设计了IBM72型打字机（图7-24），该款打字机的键盘采用镀镍的塑料字模，实现了打字机技术上的突破与质量的提高。诺伊斯还曾参与IBM公司的总体形象设计，为公司树立了鲜明的国际形象。

美国派克公司（Parker Pen Comany）也同样反对"有计划废止制度"。由诺兰·罗德兹（Nolan Rhoades）和爱德华·格利米奇（Edward Grimich）于1954年设计的世界上第一根可以更换笔芯的圆珠笔——派克圆珠笔（Parker Jotter），代表着对"用毕即弃"的商品的强烈反对（图7-25）。

图7-24　埃利奥特·诺伊斯：IBM72型打字机，1961年，私人收藏

图7-25　诺兰·罗德兹，爱德华·格利米奇：派克圆珠笔，1954年，尼龙与不锈钢

（二）现代主义设计的理论探索

随着人们对无休止消费主义的反思，环境保护、资源节约与生态平衡等问题成为各国设计关注的重点。这种意识的转变推动了设计观念与设计手段的进步。20世纪60年代以来，以维克多·帕帕奈克（Victor Papanek，1923—1998）为代表的一批学者开始从理论的角度严肃探讨"设计目的"。20世纪60年代末，帕帕奈克出版了《为真实的世界设计》（Design for The Real World），提出了以下三个针对现代设计的目的与服务对象的观点。

第一，设计应当为广大人民，特别是第三世界的人民服务，而不是为少数权贵阶层和富裕国家服务；

第二，设计不应只为健康人群服务，还应当为残疾人群服务；

第三，设计应当与自然生态环境相协调，为保护有限的地球资源服务。

帕帕奈克提出的设计伦理学观点首次从国际主义的立场关注到为全人类服务的设计行为，也是首次站在残疾人的角度与立场关注现代设计，并且明确提出了环境保护与可持续发展的根本宗旨，拓宽了设计理论的思考，继而推动了设计观念的继续发展。

第三节　联邦德国的战后设计

"二战"结束之后，德国陷入了十分艰难的处境。1945年8月，德国分别由美、英、法、苏四国划分占领。1948年6月，美、英、法三国占领区合并，并于次年5月23日成立了德意志联邦共和国（简称：联邦德国）。同年10月7日，德国东部的苏联占领区成立了德意志民主共和国（简称：民主德国）。西部的联邦德国的战后重建依托了工业复兴和融资计划，其中"马歇尔计划"最为知名。因为意识形态的对立，东部的民主德国没有受到"马歇尔计划"的援助。此外，联邦德国拥有着更多的土地和人口，以及更好的工业基础和原材料。因此，联邦德国的战后重建更为迅速，设计发展成就更加令人瞩目。

"二战"后，联邦德国工业体系的建立主要依托于两个部分的结合。先是教育行业中将工业设计作为一门学科大力发展，之后将理念和教学成果与企业的生产相结合。联邦德国的设计师普遍延续了源自包豪斯的理性主义和知识分子理想。他们认为，始于的德国的现代主义设计在战后的美国已经偏离了初衷，转向了商业主义和实用主义。这些设计师致力于恢复德国优良的设计传统。此外，德国的战后重建迫切需要设计教育和产业的结合，从而提升产品的质量。因此，设计教育作为重振德国设计的起点，成为当时设

计界的共识。终于，继包豪斯设计学院后的又一所划时代的著名学院——乌尔姆设计学院（Hochschule für Gestaltung Ulm，简称 HfG）——应运而生。该学院继承了包豪斯的优良传统，并逐渐发展成为强调科学过程、走向技术立场的设计理念。在他们看来，设计是社会构建的一部分，而非艺术的衍生物，更不仅仅是促进商业利益的手段。这所学院的理想，最终实现于它和德国著名的电器制造商博朗公司（Braun）的长期合作中。公司出产的大量的设计产品，把技术美学带到了千家万户，令德国制造成为现代设计中最著名的代表之一。

一、乌尔姆设计学院的发展历程

1953 年，联邦德国的一批重要设计师在爱因斯坦的出生地——乌尔姆市（Ulm）创立了乌尔姆设计学院，其历史发展可划分为以下三个阶段。

（一）学院的初期建设（1946—1956）

20 世纪 40 年代末，以奥托·艾歇尔（Otl Aicher，1922—1991）为代表的设计师提出建立德国战后设计教育中心的建议。这一倡议在 1953 年终于迎来成果，乌尔姆设计学院得以创建（图 7-26）。学院的成立依赖于朔尔兄妹基金会（The Brother-and-Sister Scholl Foundation）的资助，这个基金会是德国记者、作家英奇·艾歇尔 - 朔尔（Inge Aicher-Scholl，1917—1998）成立的。早在 1946 年，英奇·艾歇尔 – 朔尔和奥托·艾歇尔就与一批年轻的知识分子一起筹备建立一座设计教学机构，并且邀请和咨询了曾在包豪斯学习过的著名建筑师和平面设计师马克斯·比尔（Max Bill，1908—1994），以及当时已经移居美国的格罗皮乌斯。筹备德国战后设计教育中心的想法马上得到了广泛支持。比如，美国驻德国高级专员

图 7-26 乌尔姆设计学院

约翰·麦克罗伊（John J. Mccloy，1895—1989）提供了 100 万马克的捐款，格罗皮乌斯则从美国募取资金。此外，他们还获得了联邦德国财政部和一些私人提供的资金支持。

马克斯·比尔成为乌尔姆设计学院的第一任院长，并且亲自设计了校舍。他仅将方形和直角作为建筑的表现形式，放弃任何装饰痕迹。他的很多理想和方法都高度类似于当年格罗皮乌斯创建包豪斯。学校设立的初期，共设有四个系，分别为信息和影像系（Information，从事文字媒介的分析和研究）、工业建筑和城市规划系（Building）、视觉

传达系（Visual Commucation）和产品设计系（Product Design），后在 1961 年又增设了电影系。

1955 年校舍竣工，各项工作开始展开，学校正式招生。早期的课程设置几乎完全是包豪斯式的。学制设为四年，第一年完成基础课程，之后三年进行各项专业学习。学生不但可以接触到产品设计、平面设计和建筑设计等课程，还可以接触到绘画、雕塑等纯艺术类课程，将艺术与设计加以结合。这个时期的乌尔姆设计学院，强调工业设计对实用问题的有效解决，而非造型的单一探讨，亦否定了单纯从商业利益的角度看待设计（图 7-27）。这些都与美国所倡导的设计理念背道而驰。事实上，乌尔姆设计学院成立伊始，就将重振德国功能主义和理性主义作为核心理念。由于学院初期的各项教学方式都和包豪斯高度类似，因此学院的初期阶段也被称作"新包豪斯"时期。

图 7-27　马克斯·比尔，汉斯·古格洛特，保罗·希尔丁格：乌尔姆凳，1954 年，三块木板，39.5 厘米 ×29.5 厘米 ×44 厘米，乌尔姆博物馆藏

（二）"乌尔姆教学模式"的建立（1956—1966）

不过，乌尔姆学院并不是包豪斯的翻版，它在逐渐探索的过程中形成了新的理念和价值观，并且形成了"乌尔姆教学模式"。事实上，德国设计中一直存在理性主义原则和人性化追求之间的矛盾。如何在战后发展过程中寻求二者的平衡，是每个德国设计师都要面临的问题。20 世纪 50 年代之后，有关设计师的定位也引起了广泛讨论，设计师到底是艺术家还是工程师？逐渐地，一批年轻的理论家提出了"应用美学"或"技术美学"观念。这种观念第一次将设计作为美学研究的对象，认为设计的合理性基于科学的探究过程。这在"乌尔姆模式"中体现得最为明显。1957 年，因教学理念不合，马克斯·比尔辞去了校长职务，托马斯·马尔多纳多（Tomás Maldonado，1922—2018）继任。马克斯·比尔的离任标志着学院以艺术创作为基础的设计教育的结束，转而走向了纯粹的技术立场，"乌尔姆教学模式"正式开启。

马尔多纳多明确将设计师的艺术家属性剥离，并且强调设计师应该使用科学的探究过程直面市场需求。学院认为，"设计不是一种表现，而是一种服务"。包豪斯的教学模式被放弃，各种纯艺术类课程被社会科学与技术科学，如社会学、心理学、符号学、哲学和人机工程学等所取代。学院要培养科学型的设计师，使他们既要能够掌握现代工业的技术和科学知识，又要能够整合文化和意识形态因素。1958 和 1963 年，乌尔姆举办了两次大规模的师生设计作品展览。第一次是教学成果 5 年展（图 7-28），校刊《乌尔

姆》也正式以德文和英文出版，使学院的理念传播更为广泛。第二次展览则走出了乌尔姆，去往荷兰阿姆斯特丹，标志着其影响已经超出了国界。到了 1964 年，乌尔姆学院干脆放弃了家具、纺织品、陶瓷和书籍装帧等传统领域的设计教学，转而将精力集中在技术复杂的工业产品设计上。在解决问题的过程中，形成了"系统设计"理论（System Design）。"系统设计"理论强调设计构思要在一个系统中进行，将大而复杂的系统分解成可以相互配合、衔接以及有模数关系的单体。这样可以极大降低制作、运输的成本，设计过程成为有序的、可组合的模块。这种总体考量和细节观照兼而有之的设计方式，已经成为世界范围内生产厂家的参考（图 7-29）。

图 7-28　乌尔姆设计学院 1958 年学生作品展

图 7-29　汉斯·尼克·罗瑞希：可堆叠式便携餐具系列 TC100，1958—1959 年，乌尔姆博物馆藏

这个阶段的乌尔姆学院，完全放弃了包豪斯在艺术与技术间的妥协立场，毫不犹豫地走向了以科学技术、理性原则和系统设计为基础的道路。这是现代设计史上里程碑性质的一步。

（三）"乌尔姆教学模式"的尾声（1967—1968）

可惜的是，与包豪斯的命运相似，乌尔姆设计学院的存在时间也很短暂。不过，和前者因为政治原因关闭不同，后者主要是由于设计道路的分歧。"乌尔姆教学模式"引起了此前在艺术和技术之间寻求折中道路的教师的不满，马尔多纳多的教学模式尽管一直推行，但分歧和质疑始终存在。后来，这种争议扩大到了社会层面，联邦政府取消了财政补贴，并在 1968 年关停学院，大部分系所转到了其他学校。

尽管如此，乌尔姆学院仍然被认为是包豪斯的继承者和超越者。其纯粹的技术立场、坚定的科学主义和跨学科合作的模式，开创了现代设计新理性主义设计的先河。它的核心理念，至今仍然构成德国乃至受它影响的欧洲低地国家设计理论、实践和教学的核心。不过，过分地强调技术因素、科学程序和系统因素，也在一定程度上忽略了人的心理需求，其作品也呈现出了冷漠和单调的特征。

二、乌尔姆设计学院与博朗公司的合作

1921 年,工程师马克斯·博朗(Max Braun,1890—1951)创办了博朗公司,最初负责无线电零部件的生产。"二战"将公司彻底摧毁,1945 年公司得以重建,业务保留了无线电器材生产之外,还重金投入了家用电器的生产线。从 1954 年开始,博朗公司与乌尔姆设计学院开始了深度合作。很多和乌尔姆设计学院有着密切关系的设计师都在博朗公司负责产品的设计。其中,最重要的是汉斯·古格洛特(Hans Gugelot,1920—1965)和迪特·拉姆斯(Dieter Rams,1932—)。古格洛特是乌尔姆设计学院的教师,并且兼职在博朗公司做设计。拉姆斯则是博朗公司的设计部主任,同时也给乌尔姆设计学院代课。这种合作模式对学院和公司都产生了极大益处。

这两位设计师都主张系统设计。古格洛特给博朗公司设计的音响设备是系统设计的开端。1956 年,他与拉姆斯合作,设计了 SK4 音响组合(图 7-30),使产品的每一个单元(收音机和电视机等)都成为可以自由组合的模数单位,并由此推广到了家具、建筑等设计领域。古格洛特的设计精准、理性,代表了战后德国设计的新趋向。

图 7-30　迪特·拉姆斯,汉斯·古格洛特:SK4 音响组合,1956 年,金属,木材与有机玻璃盖

古格洛特和拉姆斯身上都延续了德国设计师的社会责任感和理想主义。它们都对美国设计中的商业气味非常反感。20 世纪 70 年代,拉姆斯成为德国战后设计师中尖锐批评"有计划废止制度"的代表,并提出了"可持续发展设计"(sustainable development)。作为博朗公司的设计部主任,拉姆斯在长期的设计实践中,总结出了"好设计十项原则",它们是:

(1)好设计是创造性的设计(good design is innovative);
(2)好设计是有用的设计(good design makes a product useful);
(3)好设计是美观的设计(good design is aesthetic);
(4)好设计是容易懂的设计(good design makes a product understandable);
(5)好设计是低调的设计(good design is unobtrusive);
(6)好设计是诚实的设计(good design is honest);
(7)好设计是耐用的设计(good design is long-lasting);
(8)好设计是具有精准细节的设计(good design is through down to the last detail);
(9)好设计是环保的设计(good design is environmentaly friendly);
(10)好设计是尽可能少的设计(good design is as litte design as possible)。

图 7-31　奥托·艾歇尔：汉莎航空宣传手册视觉设计，1962 年

这些原则是博朗公司全部产品的参考，也被称作"博朗设计原则"，对战后设计的影响极大，比如苹果公司就深受其影响。

这些高度理性化的系统设计原则不仅仅限制在产品设计上，也扩大到了平面设计等领域。较有代表性的就是由奥托·艾歇尔团队负责设计的德国国家汉莎航空公司（Lufthansa）宣传手册（图 7-31），奠定了利用方格网络来进行系统化平面设计的方法。总体来说，乌尔姆—博朗合作模式将高度理性化的系统设计发扬光大，使德国成为现代世界中的设计强国。

第四节　意大利、日本和斯堪的纳维亚地区的现代设计

除了美国和德国，意大利、日本和斯堪的纳维亚地区的现代设计发展也十分典型。在"二战"结束后，它们是设计发展非常出色的国家和地区。

一、意大利的现代设计

在世界文明史上，意大利的地位举足轻重。从伊特鲁里亚到古罗马，从文艺复兴到现代主义，亚平宁半岛不断创造着人类文明的辉煌成果。"二战"后，意大利得到"马歇尔计划"的援助，在 20 世纪 40 年代开始恢复经济，并在 60 年代开始了高速发展时期。如果说美国将商业设计做到了极致，德国将理性主义发展到了巅峰，那么意大利的设计则更多体现出艺术性、哲学性和意识形态的影响。

意大利设计，总是游离在艺术和实用之间，在"二战"后虽然走向了偏向理性主义的道路，但从未变得简单、粗陋和冰冷。在理论上，设计成为意大利文化承上启

图 7-32　《多姆斯》杂志封面，1929 年

下的重要载体。早在 1928 年，设计杂志《多姆斯》（*Domus*，图 7-32）便开始介绍新的建筑设计和室内装饰潮流，以及意大利本土的装饰艺术。"二战"结束后，《多姆斯》更是不遗余力地向设计界传播最新的设计思想，成为设计批评的重要阵地。此外，出版于 1953 年的《机械文明》（*Civilta delle Machine*）也尤其注重探讨设计和文化的关联。值得注意的是，意大利的设计紧密反映政治动向，这种情况极少出现在其他国家。例如，20 世纪 60 年代和 70 年代出现的社会激进思潮影响下，意大利设计界马上就产生了"激进设计"等运动。设计是意大利人的生活表达的方式，是个性彰显和文化的宣扬。相比其他国家的设计师，意大利的设计师具有更多的热情、想象力和标新立异的倾向。

（一）意大利现代设计的源起（20 世纪 20 年代到 30 年代）

意大利是在"二战"结束后才发展成为一个工业国家的，它的现代设计发展晚于美国和德国。当工业革命的浪潮在 18 世纪末的欧洲掀起巨浪之时，意大利仍然沉浸在手工艺作坊的传统中。直到 19 世纪 70 年代，意大利才开始直面工业革命不可逆转的趋势，汽车行业最早作出了改变。1899 年，意大利都灵自动车制造厂（菲亚特，FIAT）成立。早期的轿车产量很低，第一款车"模式 A"（Tipo A）只生产了 8 辆。到了 1912 年，"菲亚特零型"（FIAT Zero，图 7-33）廉价型汽车开始批量生产，意大利的汽车工业初具规模。菲亚特汽车深受福特 T 型汽车大众化销售路线的影响，设计风格上也对线型设计风格颇为青睐。较有代表性的就是 1935 年出产的"菲亚特 1500"（FIAT 1500）。

图 7-33　意大利都灵自动车制造厂："菲亚特零型"，1912 年

除了汽车行业，另一个在意大利现代设计早期发展中扮演重要角色的是办公机械设备行业。行业先驱是卡密罗·奥利维蒂（Camillo Olivetti，1868—1943）。1908 年，奥利维蒂打字机公司成立。公司在 1911 年推出的 M1 型打字机造型简洁，使用便利，适合工业化生产发展。公司还引进了美国的工业化生产流水线，使 1929 年的产量比 1925 年高出了 63%。随着马塞洛·尼佐利（Marcello Nizzoli，1887—1969）的加入，公司的设计水平也大幅提高。1932 年，尼佐利在 M1 型打字机的基础上又设计了 MP-1 型打字机（图 7-34），外形更加符合操作习惯，功能也大幅提升。

除了汽车行业和办公用品之外，意大利其他制造业发展相对较慢，尽管对工业化表现出了兴趣，但没有使整个行业升级达到批量化生产的程度。

两次世界大战期间，欧洲兴起的现代主义影响了意大利。20世纪30年代的意大利出现了类似德国、荷兰和比利时的现代主义风格实验，被称作"理性主义"（Rationalism）运动，主要集中在建筑和产品设计。尽管两次世界大战之间的意大利，大部分时间内都是由以墨索里尼为首的法西斯政权执政，但其对现代主义设计持有相对开放的态度。并且，"理性主义"运动主张降低成本而采用批量生产的主张对国家经济发展有促进作用。20世纪30年代初期，政府对该运动表达了支持，"理性主义"很快渗透到设计行业中去。但是，限于工业制造水平，类似包豪斯风格的产品更多作为样品和模型展示。1933年，意大利工业重建局成立，标志着官方对"理性主义"设计的接纳。法西斯宫（Casa del Fascio，图7-35）就是这种设计理念的代表。20世纪30年代末期，随着意大利经济的复苏，约束成本的"理性主义"运动式微，逐渐被"20世纪意大利"（Novecento Italiao，又译为诺威森托）[①]运动所取代。

"20世纪意大利"运动团体成立于1926年，主要成员包括吉奥·庞蒂（Gio Ponti, 1891—1979）、埃米利奥·兰西亚（Emilio Lancia, 1890—1973）和乔万尼·穆佐（Giovanni Muzio, 1893—1982）等。"20世纪意大利"与法西斯势力的扩张紧密关联，采用工业改良化的古典主义作为装饰动机，是融合了功能主义的新古典风格。它的主要设计宗旨是为独裁政权服务，设计立场已经和"理性主义"背道而驰。

图7-34 马塞洛·尼佐利：奥利维蒂MP—1型打字机，1932年

图7-35 朱塞佩·特拉尼（Giuseppe Terragni, 1904-1943）：法西斯宫，1936年，科莫

（二）意大利现代设计的成熟（1945年到20世纪50年代）

"二战"结束之后，意大利进入艰难的重建过程。法西斯政权的覆灭，使意大利迎来了和平和民主，使设计不再为独裁政权服务。此外，美国的援助成为意大利恢复工业基础的关键。1943—1948年，美国给意大利提供了价值22亿美元的食品和燃料。1948—1953

[①] 国内学界一般音译为"诺威森托"或"诺瓦茜托"，本处采用了意译。

年，美国通过"马歇尔计划"又给予意大利15亿美元的援助。工业基础的恢复给意大利现代设计的发展提供了至关重要的基础。和战前相比，战后意大利最大的变化是经济体制成为"双轨制"。一方面，国家宏观调控工业产品制作专门用作出口，采用了工业化生产，并参与到国际市场上与德国等国家竞争；另一方面，保留了手工作坊的产品制作模式，满足个人定制或小团体的使用。

意大利现代设计继续受到意识形态的影响。战后重建过程中，右翼政治力量推动了现代设计风格，即"新理性主义"。左翼政治势力则崇尚装饰主义，也就是"反理性主义"。由于理性主义曾被法西斯利用，并且意大利设计也想同仍在继续理性主义的德国设计划清界限，因此"反理性主义"开始占据上风。这种方式促进了个人风格与手工艺传统在现代主义中的发展，竟然形成了意大利最大的竞争特色。但是，由于涉及意识形态，设计的发展道路的探讨在意大利变得非常敏感。在《多姆斯》设计杂志上，恩多涅斯·罗杰斯（Ernesto Rogers，1909—1969）小心翼翼地讨论现代设计的发展，更多从国家重建的需要而非意识形态的诉求来展开讨论；稍有不慎，就会遭到左右两派的攻击。这是意大利战后非常特殊的设计理论发展环境。

总体来说，战后意大利的设计发展是非常迅猛的。汽车设计和办公用品设计延续了战前的优秀传统并有所创新，战前发展疲软的家具行业终于迎来了振兴。

1. 交通工具

交通工具设计方面，意大利在欧洲的地位上升，阻止了日本汽车全面占领欧洲市场。随着战后国内需求市场的扩大，各大汽车企业产量迅速提高，客户需求更加细化。1957年，丹特·贾科萨（Dante Giacosa，1905—1996）设计了菲亚特500型（FIAT 500）汽车（图7-36）。这款小车长2.97米，比两年前推出的旧车型菲亚特600短24.5厘米，更方便了城市中生活的上班族。到了1961年，菲亚特汽车凭借廉价小型汽车的生产，已经占据了意大利汽车市场份额的90%。豪华车型方面，以阿尔法·罗密欧（Alfa Romeo）为代表的汽车制造商仍然坚持高档手工汽车。20世纪60年代中期，法拉利500型高速跑车（500 Superfast，图7-37）进入市场。较之美国的流线型设计，意大利的流线型设计更为舒展，手工意蕴和痕迹更加明显。意大利交通工具的另一个重要品种是摩托车。其中，1946年由意大利皮亚乔公司（Piaggio）推出的黄蜂牌（Vespa）小型摩托车最为著名（图7-38），显示了意大利交通工具廉价、实用同时兼具美观的特点。黄蜂牌小型摩托车在一些流行的电影电视中也多有出现，成为意大利文化的一张名片。

2. 办公用品

办公用品方面最有代表性的企业还是奥利维蒂公司。公司推出列希肯80型打字机（Lexikon 80，1948）和"字母22型"便携式打字机（Lettera22，1949）迅速占领市场，甚至频频出现在好莱坞电影中。1963年之后，马里奥·贝利尼（Mario Bellini，1935— ）担任奥利维蒂公司的总设计师，并在1965年推出了"程序101"（Programa 101,

图 7-36　丹特·贾科萨：菲亚特 500 型，1957 年，菲亚特历史中心藏

图 7-37　法拉利 500 型高速跑车，1964 年在日内瓦车展首次亮相

图 7-38　电影《罗马假日》中出现的黄蜂牌小型摩托车

图 7-39）这一首款"一体式"商用台式计算机。这款设计在国际市场上大放异彩，以 3200 美元的价格售出了超过 44000 台。商业上的成功是设计品竞争能力强悍的表现，其基础仍然是上乘的产品质量。意大利的设计师想象丰富，敢于冒险，喜爱使用新材料、新工艺进行探索，甚至改变和优化使用者的习惯。1967 年，马尔科·扎努索（Marco Zanuso，1916—2001）和德国设计师理查德·扎佩尔（Richard Sapper，1932—2015）合作设计了塑料折叠电话机（图 7-40），彻底改变了传统电话机机身和听筒分离的结构。红黑色的机身热烈而亲切，与德国高度理性化且克制情感的设计形成了鲜明对比。此外，欧洲第一台便携式电视机也出自他们二人之手。

3. 家具用品

意大利的家具设计方面，贵族化的手工产品逐渐转为大众化的工业产品。20 世纪 40 年代后期，随着海绵发泡技术和夹板模压成型技术的成熟，具有意大利设计风格的家具开始批量生产。米兰是当时生产和出口家具的中心。其中，最有代表性的公司是卡西纳公司（Cassina）。设计风格上，卡西纳公司倾向于新理性主义，设计师佛朗哥·阿尔比尼（Franco Albini，1905—1977）和吉奥·庞蒂等都是公司合作的对象。1955 年，庞蒂设计了"苏帕雷佳"椅子（Superlegger，图 7-41）并在 1957 年由卡西纳公司量产。这种简约，但不失人情味的家具极受欢迎。这种气质在马尔科·扎努索在 1951 年设计的

图 7-39　马里奥·贝利尼："程序 101"商用台式计算机，1965 年

图 7-40　马尔科·扎努索，理查德·扎佩尔：塑料折叠电话机，1967 年，16.5 厘米 ×7 厘米 ×8.3 厘米

"女士"座椅（Lady，图7-42）体现得更为明显。这款椅子造型采用有机形态，没有多余装饰，在当年的米兰国际博览会上获得了大奖。马尔科在多个领域都有建树，除了前文介绍的电话机设计之外，他还是著名的建筑师。战后的意大利家具制造商非常喜欢聘请跨界的设计师，这种制造生产被称为"设计引导型制造"（Design led Manufacture）。

此外，新材料的使用常见于家具制作之中。1965年，乔·科隆博（Joe Colombo，1930—1971）设计了"4860"型椅子，是世界上首批采用模压成型方法生产的全塑椅。乔·科隆博具备了那个时代意大利设计师的典型特点：敏感、浪漫而富有冒险精神。1968年，他设计了"波比"（Boby）塑料文具储物架，既考虑了空间的合理利用，又展示出如现代雕塑般的感染力。这种气质更为夸张地体现在"管椅"（Tube chair，1969，图7-43）上。科隆博使用了不同直径的塑料同心圆柱组成主体结构，表面覆盖着色彩亮丽的海绵及织物，想象力令人惊叹。同年，加埃塔诺·佩谢（Gaetano Pesce，1939—2024）设计的"夫人椅"（Donna chair，图7-44）使用了聚亚安酯材料填充，造型俏皮惹人喜爱。皮耶罗·加蒂（Piero Gatti，1940—　）等人联合设计的"大口袋"沙发（Sacco，图7-45）干脆抛弃了传统椅子的形态。这种想象力令人咋舌的设计还包括保罗·洛马齐（Paolo Lomazzi，1936—　）等人设计的"吹气沙发"（Blow Chair，图7-46）——气球与沙发组成了混合体。事实上，这一时期的意大利设计师，已经开始受到"波普"艺术的影响，给了他们用戏谑和玩笑来调侃设计的动力。关于"波普"设计，我们在下一节详细展开。

和科隆博等设计师带有强烈艺术表现性质的设计风格不同，贾恩卡洛·皮雷蒂（Giancarlo

图7-41　吉奥·庞蒂："苏帕雷佳"椅子，1957年，白蜡木与藤条座面，83厘米×40厘米×45厘米，座面高43.5厘米

图7-42　马尔科·扎努索："女士"座椅，1951年，80厘米×76厘米×86厘米

图7-43　乔·科隆博："管椅"，1969年，塑料、海绵与织物，73厘米×62厘米×99厘米，旧金山现代艺术博物馆藏

图7-44　加埃塔诺·佩谢："夫人椅"，1969年，102厘米×110厘米×128厘米，费城现代艺术博物馆藏

图 7-45　皮耶罗·加蒂："大口袋"沙发，1967 年，71 厘米 ×233 厘米 ×110 厘米，座高 33 厘米

图 7-46　保罗·洛马齐："吹气沙发"，1967 年

图 7-47　贾恩卡洛·皮雷蒂：折叠椅，1966 年，钢与塑料，74 厘米 ×56.5 厘米 ×48 厘米，纽约现代艺术博物馆藏

图 7-48　维科·马吉斯特列蒂："Atollo"台灯，（233 型），1977 年，灯体高 70 厘米，灯罩直径 50 厘米

Piretii，1940—　）的设计风格偏于冷静克制，是极少主义设计的代表。他设计的折叠椅（Sedia Plia，1966，图 7-47）由钢结构和透明塑料靠背制成，折叠收起时厚度仅为 5 厘米，极为实用简洁。实际上，这种简洁早就出现在灯具等设计中。比如皮埃尔·卡斯蒂廖尼（Pier Giacomo Castiglioni，1913—1968）等设计的图比诺台灯（Tubino，1949）。1977 年，维科·马吉斯特列蒂（Vico Magistretti，1920—2006）设计了"Atollo"台灯（图 7-48）。这个由圆柱体、圆锥体和半球体构成的金属台灯，宛若一座发光的雕塑。这种设计形态，增一分则多，减一分则少，成为意大利设计的标志和神话。1979 年，"Atollo"台灯荣获意大利工业设计最高奖——金圆规奖（Compasso d'Oro）。

（三）意大利现代设计活动

意大利之所以能在现代设计界走出一条独具特色的道路，和他们坚持组织各种国际性的展览与设计研讨，以及政府主导的设计比赛有很大关系。长期的努力，使设计已经成为意大利人生活和文化的组成。

从 20 世纪 20 年代起，意大利政府就兴办各类设计展览。1923 年，第一届米兰三年展举办。展览的前五届在蒙扎（Monza）举办，是两年一度的建筑与工业设计盛会。1933 年，展览迁址至米兰举行并改为三年一度。"二战"后，在庞蒂等人的支持下，米兰三年展除了产品的展示之外，还关注设计未来的发展趋势。

分别开始于 1958 年与 1961 年的米兰时装周（Milan Fashion Week）和米兰国际家具展（Salone Internazionale del Mobile di Milano，图 7-49）也非常重要。米兰时装周每年分

春夏两季举办，与巴黎、伦敦与纽约时装周并称"世界四大时装周"，也是四大时装周中开始时间最晚，却又最受时尚界重视的。米兰时装周可以称得上是"国际时装界的风向标"，对全球的时装行业产生了巨大的影响。而对全球的家具企业来说，米兰国际家具展是最重要的

图 7-49　1969 年米兰国际家具展

家具展览会与家具设计师的聚会点，从 1967 年起它正式成为国际展会，此后每年 4 月都会举办一次。

除了展览之外，意大利官方还举办各种设计大赛，为高品质的设计树立典范。1954 年，意大利最具权威、最具国际声誉的金圆规奖成立。该奖项由意大利工业设计协会（Associazione per il Disegno Industriale，ADI）组织选拔，至今仍在举办。

进入 20 世纪 60 年代后，在大规模的反叛思潮的影响之下，意大利的"激进设计"运动发展得十分声势浩大，对意大利乃至国际的设计指标产生了重大影响。关于"激进设计"运动的内容将在第八章进行详细论述。

二、日本的现代设计

日本的现代设计迅速发展是从"二战"后开始的。评论家胜见胜（Katzumie Masaru，1909—1983）将 1950 年定为日本的设计元年。和欧美发达资本主义国家相比，日本的现代设计的起步要晚得多。尽管 1868 年的明治维新开启了日本近现代设计的探索，但这种探索是零星的，不成体系的。两次世界大战，日本的大量精力都用于海外军事扩张，而非致力于本国现代设计的发展。直到"二战"结束，尤其是朝鲜战争结束后，在美国政府的支持和影响下，日本才开始了现代设计的探索和发展。

日本现代设计的发展主要有两方面的影响因素。其一，美军在战后对日本的大范围占领（1945—1952），以及美国对日本的大力援助，使日本深受美国的政治和文化的影响。美国模式成为日本工业改革的榜样。其二，日本极为稳固的文化和艺术传统，民族内核精神的延续，也对本国现代设计产生了至关重要的影响。日本的现代设计将西方现代技术、文化和自身民族传统进行了极好的融合，走出了一条不同于任何欧美国家的独特发展道路。到了 20 世纪 60 年代，日本设计已经成为世界优秀设计的重要代表之一，对包括我国在内的亚洲国家都有很重要的借鉴意义。

（一）日本现代设计的萌芽

1868 年的明治维新让日本打开了国门，看到了欧美工业化发展的力量。日本折服于欧洲发达国家的工业体系，并在 19 世纪 70 年代开始推行本国的工业化，甚至全民的生活都开始西化。一般认为，日本在这个时期开始了现代设计的萌芽。受到 19 世纪末英国的艺术与手工运动影响，以日本美学家柳宗悦（Yanagi Soetsu，1889—1961）和陶艺家滨田庄司（Shoji Hamada，1894—1978）等人为代表，在 20 世纪 20 年代发动了"民艺运动"（Mingei Movement），创办博物馆展示传统工艺品，强调了手工艺传统的回归、天然材料的使用，以及最终对功能性的追求。这种思想在后来日本现代设计中成为支撑和核心，并且以现代技术和日本传统的结合展示出来。

日本和欧洲的交流是双向的。不论是艺术与手工艺运动，还是后来的新艺术运动，日本风格都成为欧洲设计师的重要参考。日本学者前往欧洲留学和工作，又把先锋的设计思潮带回日本。比如，水谷武彦（Micitani Takchito，1898—1969）等人曾到德国包豪斯留学，坂仓准三（Junzo Sakakura，1901—1969）和前川国男（Kunio Mayekawa，1905—1986）去往法国，并成为现代主义大师勒·柯布西耶的助手。甚至，崛口舍己（Moliguchi Toutami，1895—1984）等设计师受维也纳"分离派"的影响还组成了日本的"分离派"。到了 20 世纪 30 年代，日本在建筑设计行业已经出现了非常进步的现代主义风格探索。建筑材料使用了铁、玻璃和混凝土，形式多具有几何特征，并注意生产过程中的经济性和工业化。这一时期最著名的作品是东京中央邮电局（图 7-50），明显可以看到欧洲现代主义对日本设计师的影响。

图 7-50　东京中央邮电局，1932 年

但是，"二战"的爆发，中断了日本和欧洲的交流与相互学习。直到战争结束，日本经历了艰难的重建后，现代主义设计才再次发展并成熟起来。

（二）日本战后现代设计的发展

战后的日本设计发展十分迅速，在经历了恢复期、转型期与成熟期三个阶段后，日本设计终在 20 世纪 80 年代迈入世界先进行列，成为优秀产品设计的代名词。

1. 恢复期（1945—1952）

1945 年，日本战败并被美军占领后，在美国的控制下，日本的民族工业急剧萎缩，经济萧条。"二战"后，日本得到了美国的政策支持，工业制造逐步恢复正轨。同时，日

本传统手工业的发展也丝毫没有受限，打造了坚实的传统工艺基础。1947年，日本企业得到每年可生产300辆汽车与其他机动车的许可；1948年，日本开始生产电冰箱；1949年，日本政府公布了新的工业标准；1950年，日产打字机与日光灯正式投放国内市场。

1947年日本举办的"美国文化生活展"以实物及图片介绍了美国的设计概况。这次展览在日本社会各界引起了不小的轰动，此后的几年中又举办了大量的同类型展览，让日本人大开眼界，激起了他们对新生活方式的向往，提高了社会各界对工业设计的重视，启发了当时还处于困惑中的日本设计师们。日本经济在这一时期得到了初步恢复，因此对工业设计的要求也开始逐渐转变。但在当时，负责工业设计的主要是工程技术人员，工业设计师这一独立职业还未出现。1951年，美国设计师雷蒙德·罗维开始了他的日本之行。访日期间，罗维不仅讲授了设计课程，还详细地展示自己的设计程序与方法，后来又受邀为一家日本企业设计了著名的"和平"香烟包装（图7-51）。罗维的此行不仅刺激了日本设计界，还引起了日本各界对设计的重视，可谓是对还处于迷茫中的日本设计师"雪中送炭"了。

1951年日本最重要的工业设计院校千叶大学（Chiba University）成立了工业设计系，意味着工业设计正式被纳入日本大学教育体系中，至此，日本才有了培养设计人才的正式途径。

1952年美国结束占日后，日本正式开启了经济重建，日本设计逐渐进入转型期。

2. 转型期（1953年—20世纪60年代）

1953年是日本经济发展的重大转折期，在美国从经济到科技等各方面的大力扶持下，日本经济进入高速发展时代。经济的逐年增长为日本现代设计的发展提供了肥沃的土壤，日本工业设计发展由此真正开始。

1953年起，日本电视台开始播送电视栏目，令大众对电视机的需求急速上升，继而刺激了电视的生产与设计。1955年，东芝电器公司（TOSHIBA）推出了第一台真正意义上的量产电饭煲（图7-52），日本由此进入家庭电气化时代。1958年，日本开始盛行摩托车。1960年，日本电视机的产量共357万台，居世界第二；摩托车的产量在同年居世界首位。

日本创造了惊人的经济奇迹——不仅从战后奄奄一息的状况中恢复过来，而且完成了工业化进程成为制造强国。部分大企业意识到了设计在市场

图7-51 雷蒙德·罗维："和平"香烟包装，1951年

图7-52 岩田义智（Iwata Yoshiharu）：东芝自动电饭煲ER-5，1955年，27厘米×31厘米×28.5厘米，香港全球视觉文化博物馆藏

竞争中的重要性，因而效仿欧美企业纷纷成立设计部门。最先成立设计部门的日本公司是松下公司（Panasonic，成立于1927年），随后，本田汽车公司、佳能照相机公司、东芝公司、夏普公司与索尼公司等企业也相继成立了自己的设计部门（图7-53）。

在转型期，日本政府还成立了一系列工业、设计与贸易机构，并采取了一系列措施保障日本设计师的利益，在传播国际设计信息、推广日本产品设计、建立设计教育体系等方面做出了卓越的贡献。1957年日本成立工业设计促进会（Japanese Industrial Design Promotion Organization），旨在保护日本设计师的知识产权与其他利益。在工业设计促进会的大力推进下，1957年日本最高设计奖——"G标"成立（G mark，G指代英文单词"Good"）。

在这一时期的日本设计教育上，千叶大学在1959年设立了工业设计短期培训课程，开创了设计专业短期学制的先河，收效颇丰。但这一时期的日本设计为了改变自己粗制滥造的国际印象，开始从模仿欧美产品入手，导致不少的日本产品都有着明显的模仿痕迹。因此，转型期的日本还未建立起自己独立的设计形象。

3. 成熟期（20世纪60年代至今）

到了20世纪60年代，日本经济获得了空前的繁荣，电子、汽车与化纤等领域发展十分迅速。进入20世纪70年代后，日本设计以成熟而自信的形象出现在了国际设计舞台上，掀起了设计界的"日本潮"。在这一时期，日本设计逐渐由模仿走向创造，日本成为具有领先地位的设计大国（图7-54）。

20世纪80年代后，日本设计界将眼光放向全球，接二连三地开展国际设计交流活动，不仅促进了世界各国对日本现代设计的了解，也帮助了日本设计走向国际。同时，日本的大型企业愈加关注设计师在企业中的地位与作用，设计师的地位也得到了提高。

图7-53　松下公司生产的第一台电视机，1952年　　图7-54　日产达特桑Sunny 120Y（英国式），1973—1978年上市

（三）日本现代设计的代表性企业

从日本官方的发展战略来看，日本的工业重心主要集中在少数几个可以在技术上快速取得优势的领域中，如精密器械、光学、电气和电子设备、交通工具、微电子产品以及办公通信产品等。

1. 汽车生产企业

日本的汽车行业起步较晚，但发展势头十分迅猛。20 世纪 70 年代初期，日本汽车成功进军美国市场。借由其低廉的价格、新颖的外形、良好的性能以及较低的能耗，日本在 20 世纪 80 年代取代美国成为世界第一汽车生产大国。著名的日本汽车品牌有：三菱（Mitsubishi）、丰田（Toyota）、本田（Honda）等。此外，日本摩托车产业开始崛起。比如日本铃木公司（SUZUKI）和 GK 公司等（图 7-55）。

2. 光学和影像器材生产企业

日本的光学与影像器材制造同样是国际一流水平，著名的品牌有尼康（Nikon）、奥林巴斯（Olympus）、佳能（Canon）等。这些品牌的产品以造型合理、便于使用、价格低廉等特点畅销世界，能与德国相机进行竞争（图 7-56）。

3. 家用电器生产企业

日本的家用电器生产企业在国际上具有垄断地位。一些厂商打出了体现人文关怀的设计口号，如：日本理光公司的"人情味的技术"和夏普公司的"产品应当简易操作性优先"等。可以认为，"以人为本"的思想贯彻了日本现代设计。日本著名的家电公司还有索尼（SONY）、三洋（SANYO）、松下、东芝等。

日本企业创新能力的代表作品无疑可推索尼公司在 1978 年生产的随身听"Walkman"。它小巧便携，一经面世便风靡全球。它使听音乐突破了时空限制，极大地改变了音乐产业和文化。索尼持续给"Walkman"系列增添了许多新功能，并将它变得更加轻薄，使其成为该公司有史以来最成功的产品，全球累计卖出了 4 亿部，其中 2 亿部是盒式磁带播放器。"Walkman"是日本设计史上的一座里程碑（图 7-57）。

三、斯堪的纳维亚地区的现代设计

斯堪的纳维亚地区的设计风格早在 20 世纪 30 年代便初步形成，到 20 世纪 40 年代至 50 年代逐渐成熟。在 1930 年斯德哥尔摩博览会上，斯堪的纳维亚地区就展现了结合

图 7-55　雅马哈公司，GK 公司：YA-1 型摩托车，1955 年

图 7-56　尼康公司：尼康 FA，1983 年，9.2 厘米 ×14.25 厘米 × 6.45 厘米

图 7-57　索尼公司：Walkman TPS-L2，1978 年生产，1979 年发售

德国的理性主义设计与本土传统手工艺的设计成果。自20世纪50年代起举办的一系列国际展览全面展示了斯堪的纳维亚地区的现代设计。从此，一股清新的北欧设计之风刮向了世界各地。除芬兰之外，几个北欧国家都进行了世界上最早的"社会主义实验"，民主思想因此深入设计之中。斯堪的纳维亚地区风格具有现代主义的功能性、自然材料的广泛运用和设计上民主思想三者结合的特征。

斯堪的纳维亚地区设计主要集中在陶瓷、玻璃、灯具、家具与室内设计等几个领域。其中设计成就较为突出的国家有瑞典、丹麦和芬兰。

（一）瑞典的现代设计

瑞典是斯堪的纳维亚地区中最早兴起现代设计运动的国家。20世纪初，瑞典设计协会（Svenska Slöjdföreningen）成立，作用类似于德意志制造联盟。20世纪30年代，瑞典设计深受德国现代主义探索的影响，包豪斯设计风格开始在瑞典流行。在1939年纽约国际博览会上，"瑞典现代风格"的国际地位得以确立，从此"瑞典现代风格"风靡全球。

1. 陶瓷和玻璃设计

造型简单、功能良好是瑞典陶瓷设计的主要特点，反映出了鲜明的民主设计理念。瑞典著名的陶瓷公司有：古斯塔夫斯伯格（Gustavsberg）和罗斯特朗（Rorstand）。它们的产品都具有简洁朴实、便于批量生产、功能良好的特点。斯提格·林德伯格（Stig Lindberg，1916—1982）是瑞典的杰出的陶瓷设计师代表，他的设计多为有机形态，兼具有机与庄重的美感（图7-58）。

1925年，在巴黎举办的世界博览会成为瑞典玻璃工艺的首次对外展示窗口，获得了"瑞典式的优雅"（the Swedish Grace）的美称。奥雷福斯（Orrefors）是瑞典著名的玻璃品牌之一，该公司生产的由西蒙·加特（Simon Gate，1883—1945）设计制作的蚀刻水晶玻璃器曾在1937年的巴黎世博会上获得社会各界的一致赞赏（图7-59）。

2．家具和室内设计

瑞典的家具与室内设计是现代主义的功能原则、图案的装饰性和传统与自然形态运用的完美结合。瑞典"现代家具之父"卡尔·马尔姆斯滕

图7-58　斯提格·林德伯格为古斯塔夫伯格公司设计的"Prunus"（李子）系列餐具，私人收藏

图7-59　西蒙·加特：为奥雷福斯公司设计的蚀刻玻璃器，1924年

（Carl Malmsten，1888—1972）的设计明显具有为大众设计的倾向，讲究功能，偏好使用传统材料，强调设计中的人情味。这些主张也在布鲁诺·马松（Bruno Mathsson，1907—1988）的作品中得以延续。

马松通过对人类各种活动的研究，以应用自然材料，具有有机形式与舒适功能的设计传达出了他的人本主义思想。他从人机工程学的角度出发设计出了一系列集经济实惠、使用舒适与功能良好于一身的家具，如杰森椅（Jetson Chair）、与数学家皮特·海因（Piet Hein，1905—1996）一同设计的"超椭圆"（Super-Ellipse）桌子系列等（图7-60）。

图7-60 布鲁诺·马松，皮特·海因："超椭圆"系列桌子，胡桃木，72厘米×180厘米×120厘米，私人收藏

由瑞典企业家英瓦尔·坎普拉德（Ingvar Kamprad，1926—2018）于1943创建的宜家公司（IKEA，图7-61）闻名世界，几乎每个瑞典家庭都有产自宜家的家具。宜家公司"为大多数人创造更美好的日常生活"而努力着，始终将产品设计与提高人们的生活质量联系到一起，具有简约而清新自然的产品设计风格。

图7-61 宜家公司的商标

宜家家居还注重产品风格多样化与使用功能的多样性，极大满足了不同消费者的需求。此外，宜家还发明了"模块"式的家具设计方法——将家具作为可拆分的组装产品，根据成本的高低在不同地区进行设计生产，此外还有些通用的模块。这种方法大大减少了家具的运输成本、设计成本与生产成本，影响了全世界的家庭陈设观念（图7-62）。

图7-62 中村昇（Noboru Nakamura,1938—2023）：宜家Poäng扶手椅，1976年，68厘米×83厘米×100厘米，座高41厘米

3. 汽车设计

西克斯滕·萨松（Sixten Sason，1912—1967）是"二战"结束后瑞典的汽车设计师中的杰出代表，以设计多代萨博汽车闻名。1949年，萨松为萨博（Saab，又称绅宝，图7-63）公司设计了第一款萨博92型汽车。这款汽车的控制装置易于识别和操作，是当时欧洲安全性能最高的汽车产品，一经面世就获巨大成功。1953年，扬·威斯加德（Jan Wilsgaard，1930—2016）为瑞典沃尔沃（Volov，又名富豪）公司设计了外形简洁的"亚马逊"型小汽车（Volov Amazon，图7-64）。这款小汽车朴素富有人情味，迎合了北欧人

的消费心理，成为斯堪的纳维亚的优秀汽车设计代表。

（二）丹麦的现代设计

相较瑞典而言，丹麦进入现代设计阶段的时间较晚。但在 20 世纪 50 年代之后，丹麦设计界涌现了一批人才，极大助推了丹麦的现代设计发展。

1. 陶瓷设计

在 20 世纪 20 年代，丹麦的陶瓷与玻璃制品设计已经达到了较高水准，兼具现代的简洁与传统的朴素特征。设计师格特鲁德·瓦斯加德（Gertrud Vasegaard，1913—2007）设计的陶瓷用品就是极佳的案例，她设计的陶瓷外形简约而流畅，采用厚重的材质对产品表面进行了精细的处理，兼具大工业制品与自然制品之美（图 7-65）。

2. 室内和家具设计

丹麦家具能够满足使用者多层次的使用需求，其优点具体表现如下：①喜好使用柚木、榉木等天然材料，带有浓厚的自然美感；②偏好参考温莎式（Windsor）等传统家具式样，具有手工艺韵味；③重视产品批量化生产；④具有简洁、轻巧、便利而典雅的形式；⑤成本低廉，能满足大众需求。知名的丹麦家具设计师有伯厄·莫恩森（Borge Mogensen，1914—1972）、汉斯·韦格纳（Hans Wegner，1914—2007）和阿尔内·雅各布森（Arne Jacobsen，1902—1971）等。

伯厄·莫恩森在家具与室内设计方面追求非正规化、多变而特殊的形式，具有高度的手工艺化特质。他十分关心室内设计的标准化，在 1954 年展出了一套按模数标准设计的现代室内家具组合 "Boligens Byggeskabe"（图 7-66）。莫恩森收集了大量常见的物品尺寸与数量数据以设计这套家具，体现了他严格按照模数进行设计的科学设计原则。

汉斯·韦格纳自 1931 年开始学习家具木工技术，一生设计了 500 多种不同的椅子，这些椅子很少有生硬的棱角，转角处被处理为圆滑的曲线，细部处理十分精致，造型高雅而又给予人以亲近之感。韦格纳的代表作品有：灵感来源于明式椅子的中国椅系

图 7-63 西克斯滕·萨松：萨博 92 型汽车，1949 年

图 7-64 扬·威斯加德：沃尔沃"亚马逊"型小汽车，1953 年设计，1956 年制作

图 7-65 格特鲁德·瓦斯加德于 20 世纪 50 年代设计的花瓶，丹麦设计博物馆藏

图 7-66 伯厄·莫恩森：Boligens Byggeskabe，松木与玻璃，102 厘米 × 34 厘米 ×208 厘米，私人收藏

图 7-67 汉斯·韦格纳：中国椅，1944 年，81.8 厘米 × 56.8 厘米 ×50 厘米

图 7-68 汉斯·韦格纳：孔雀椅，1947 年，橡木与白橡木，105 厘米 × 77 厘米 ×75 厘米，座高 36 厘米

图 7-69 汉斯·韦格纳：圆椅，1949 年，76 厘米 ×47 厘米 ×48 厘米，座高 47 厘米

列（Chinese Chair，图 7-67）、灵感采纳于传统的温莎椅的孔雀椅（Peacock Chair，图 7-68），以及令他声名大噪的扶手椅"The Chair"（又称 The Round Chair，即圆椅，图 7-69）等。"The Chair"以流畅的线条、高雅朴素的外形与精致的细部，成为迄今为止世界上被模仿最多的家具之一。

相较于瓦格纳与莫根森，雅各布森的设计展现出了斯堪的纳维亚地区的另一种风格——新奇、简约、多变而具有强烈的个人色彩。1925 年，还是一名学生的雅各布森参加了巴黎的国际装饰艺术与现代工业博览会，在那里他被柯布西耶设计的新精神宫（法语：Pavillon de I'Esprit nouveau）所震撼，后续又前往德国参观了密斯与格罗皮乌斯的建筑作品，他们理性主义的设计思想对雅各布森的早期设计产生了重要影响。雅各布森著名的设计作品有 1951—1952 年设计制造的"蚂蚁椅"（Ant Chair）、1958 年设计的"天鹅椅"（Swan Chair）、延续了"天鹅椅"思路的"蛋椅"（Egg Chai，图 7-70）。这三把椅子皆采用了热轧胶合板整体成型技术，具有雕塑般的美感，至今仍在生产。

20 世纪 60 年代后，丹麦设计界受到了"硬边艺术"（Hard-Edge Painting[①]）与立体主义艺术的影响，一系列造型更为简洁的工业产品开始流行，在这一时期，雅各布森设计了一系列极简的圆柱形不锈钢餐具"Cylinda-Line"，体现了"硬边艺术"的影响（图 7-71）。

3. 照明灯具设计

由于所处纬度较高，冬季的丹麦日照时间极短，人的大部分活动都在室内进行，因此丹麦人对室内光照的设计非常讲究。保尔·汉宁森（Poul Henningsen，1894—1967）是丹麦最著名的灯具设计师。

[①] 一种产生于美国的抽象主义艺术，以使用几何图形与具有清晰边缘的造型进行创作为特征。

"二战"结束后,汉宁森将现代主义风格融入了更复杂的和具有雕塑气质的设计中,设计出了诸如"PH—S形"吊灯与"PH—洋蓟灯"(PH-Artichoke,图7-72)等优秀作品。"PH—洋蓟灯"用多枚镀铬片模仿洋蓟的有机形态,以合理布局的仿洋蓟片将光源发出的强光经遮挡与折射转化为一种优美的柔光。汉宁森的许多设计至今仍在市场上畅销不衰,被誉为"永不过时的风格"。

图7-70 阿尔内·雅各布森:蛋椅,1959年,107厘米×87厘米×79~95厘米

图7-71 阿尔内·雅各布森:Cylinda-Line系列餐具,1967年

图7-72 保尔·汉宁森:PH洋蓟灯,1958年

(三)芬兰的现代设计

相对瑞典与丹麦,芬兰对现代主义与现代大工业模式,甚至是波普风格的接纳程度较高,因此在建筑、纺织品等领域上所受影响较为明显。芬兰设计师们不会过多地受到传统手工艺的束缚,喜好选用多种材料进行设计,这种现代主义的原创精神再加之以精细态度与欣赏品位,使芬兰在20世纪60年代中期成为设计界的一匹黑马。

1. 北欧现代主义设计的奠基人——阿尔瓦·阿尔托

我们在第五章曾经介绍过阿尔瓦·阿尔托(Alvar Aalto,1898—1976)在新建筑运动中的重要作用,这里主要介绍他在建筑设计之外的重要贡献。这位才华横溢的多面手是20世纪20—30年代芬兰最有影响力的设计大师,他对现代设计发展的最大贡献在于他对包豪斯与国际主义风格的人性化改良。

在家具设计上,阿尔托更关注于舒适度与使用者的其他心理要素,采用工业材料与工业制作的方式。1931年阿尔托为帕米奥疗养院(Paimio Sanatorium)的病人设计的帕米奥椅(Paimio Chair)采用热压成型曲木工艺设计,充分关照到肺结核病人需要长时间坐着的需求,一经推出就成为斯堪的纳维亚风格的经典家具(图7-73)。

此外,阿尔托还从事玻璃器皿设计,与他的建筑设计和家具设计不同的是,阿尔托的玻璃器皿设计更接近于超现实主义的、自由而不规则的抽象形式。如阿尔托与妻子艾诺一同设计的著名的阿尔托花瓶(Aalto vase/Savoy vase,也称萨沃伊花瓶),就表现出了极具艺术性的创作风格(图7-74)。

2. 玻璃设计

芬兰的手工艺传统历史悠久。著名的芬兰玻璃设计师代表有塔皮奥·维尔卡拉（Tapio Wirkkala，1915—1985）和蒂莫·萨珀涅瓦（Timo Sarpaneva，1926—2006）。他们设计的平滑的玻璃器具有有机形态，体现出强烈的个人风格，如萨珀涅瓦在1954年米兰三年展获奖的作品"兰花"（Orkidea）、"皮划艇"（Kajakki）和"兰塞蒂"（Lansetti，意译为柳叶刀，此处为音译，图7-75）。

图7-73 阿尔瓦·阿尔托：帕米奥椅，1932年，胶合板与桦木片，63.5厘米×61厘米×89厘米，维多利亚与阿尔伯特博物馆藏

图7-74 阿尔瓦·阿尔托：阿尔托花瓶

图7-75 蒂莫·萨珀涅瓦：玻璃器"兰塞蒂"，1952年

3. 家具和家居用品设计

芬兰家具制造领域内的代表设计师有伊尔马里·塔皮奥瓦拉（Ilmari Tapiovaara，1914—1999）与安蒂·努尔梅斯涅米（Antti Nurmesniemi，1927—2003）。他们将现代主义原则同传统风格相结合，运用机械手段批量生产出了新一代家具。塔皮奥瓦拉设计的"卢基一型"座椅（Lukki I）凭借舒适性与可叠放的特性成为现代办公室中常见的用品（图7-76）。

另一位设计师埃罗·阿尔尼奥（Eero Aarnio，1932— ）曾为努尔梅斯涅米工作，他代表着芬兰家具设计的创新一面，他的设计充满着科幻色彩。他的球椅（Ball Chair，又称地球椅，图7-77）以标新立异的造型闻名，被认为是现代工业设计史上的一个经典，甚至连英国时装设计师玛丽·匡特也曾在她的服装店中放置一把球椅。

4. 纺织品设计

芬兰的纺织品设计领域内最重要的设计师是迈娅·伊索拉（Maija Sofia Isola，1927—

图7-76 伊尔马里·塔皮奥瓦拉："卢基一型"座椅，1956年

图7-77 埃罗·阿尔尼奥：球椅，1963年，104.8厘米×97厘米×120厘米

图 7-78 迈娅·伊索拉于 1964 年设计的"Unikko"花卉图案

2001）。她设计的花卉图案色彩鲜艳、形象生动，具有鲜明的时代感与前瞻性的同时不失儿童绘画的纯真性，甚至连芬兰航空公司的空客 A340-300 飞机表面都采用了伊索拉的"Unikko"花卉图案（图 7-78）。1949 年，芬兰染织公司玛丽梅科（Marimeko）看中了伊索拉学生时代的作品后，聘请她为公司的首席纺织品设计师。玛丽梅科公司的纺织品以率真随意的风格掀起了国际纺织品界的革命，甚至美国前第一夫人杰奎琳·肯尼迪都曾穿着该公司的服装出席各类竞选活动，一度在美国掀起了一股北欧服装热（图 7-79）。

5. 电子产品设计

除了上述几个设计门类之外，芬兰还非常注重电子产品设计，这是芬兰朝着高科技方向努力转型的特征。其中，最著名的公司当属诺基亚（Nokia）。诺基亚成立于 1865 年，前身是橡胶生产厂商，在经过 20 世纪 90 年代的扩张后，逐渐发展为知名的无线通信系统与设备制造商。诺基亚倡导"以人为本"，将当代的时尚潮流、流行艺术与尖端技术完美结合，在 1997 年击败了美国摩托罗拉公司，引领了几乎人手一台诺基亚手机时代的到来（图 7-80）。

图 7-79 穿着玛丽梅科公司服装的美国前第一夫人杰奎琳·肯尼迪

图 7-80 诺基亚公司：诺基亚 6110，1997 年

思考题

1. 请简述"二战"后的世界几大设计中心的特征。
2. 请简述美国的平面设计在"二战"后的发展。
3. 请简述乌尔姆设计学院对现代设计的影响。
4. 请简述意大利现代设计的主要特征。
5. "二战"结束初期，日本是位居世界前列的唯一的亚洲设计大国，请简述其设计发展历程对当下我国的设计发展的启示。
6. 请简述斯堪的纳维亚设计风格的主要特征。

第八章 后现代主义设计

20世纪50年代末至60年代初,西方国家逐渐兴起涉及美术、设计、文学、历史、政治和哲学等诸多领域的"后现代主义"(Postmodernism)思潮。作为一种知识立场或话语模式,后现代主义是作为现代主义原则和价值的批判者出现的,主要特征包括如下几点:①对现代主义的"宏大叙事"(grand narrative)持怀疑态度;②拒绝承认认知(科学)的确定性或意义的稳定性,对主流价值观、思维方式和理论基础进行多元化解读;③是当代西方社会经济、政治观念的集中反映;④折射了当代世界频发的诸多矛盾与冲突。

受后现代主义思潮影响,西方设计界出现了"后现代主义设计"(Postmodernism Design)。由于现代主义设计的理想是拒绝装饰以及对功能性和商业性的推崇,因此后现代主义设计发展出了全面的设计方式,并复兴所有被现代主义否定的设计观念、产品材料和价值取向。其中,特别重要的是国际主义设计的式微。至20世纪60年代,国际主义风格几乎垄断了建筑、产品和平面设计将近30余年。世界各国设计同质化趋势明显,而民族特色日渐消退。一些建筑师最早提出了对国际主义风格的质疑,之后蔓延到各种设计门类中。西方设计思潮开始朝多元化方向发展,比如英美等国的"波普设计"和意大利"激进设计"运动就是后现代主义设计的重要组成部分。

后现代主义设计的内容极为庞杂,且没有占据主导地位的思想和流派。整体来说,它主要体现在以下几个方面:①主张设计形式多样化追求多元,并回归历史,喜爱古典元素;②追求隐喻的设计手法;③走大众路线与通俗文化,戏谑地使用古典元素;④反对理性主义,关注设计的人性化;⑤关注环境保护和可持续发展;⑥注重历史文脉、注重装饰、采用折中手法。需要指出的是,尽管后现代主义设计从各个方面对现代主义设计提出了质疑和反叛,但本质上来说,它仍然是现代主义设计的一种延伸和修改。

第八章 知识导图

第一节　后现代主义设计的兴起

现代主义设计产生于20世纪20年代的工业社会的初期，诞生于欧洲，繁荣于美国，在50—60年代达到成熟。一般认为，现代主义设计的发展历程可分为两个阶段：第一阶段是（战前）20—40年代的"现代主义"诞生阶段，以及（战后）40—60年代的"国际主义"阶段。

一、国际主义风格的流行和式微

"国际主义"风格是由菲利普·约翰逊与亨利-拉瑟·希区柯克（Hery-Russell Hitchcock，1903—1987）一同创造的术语。"国际主义"的这一名称来源于他们在1932年举办的向美国公众宣传欧洲现代主义的展览——"现代建筑：国际主义展览"（Modern Architecture：International Exhibition，图8-1）。约翰逊等人看到了现代主义风格在美国的流行趋势，受到启发后举办了这场展览，但这并不意味着"国际主义"风格正式形成。"国际主义"风格的产生，很大程度上要源于纳粹的上台所导致的欧洲人才流失。

图8-1　现代建筑：国际展览中的"萨伏伊别墅"模型，1932年，纽约现代艺术博物馆藏

"二战"期间，众多欧洲的现代主义大师为了避战移民至美国，为美国带来了最先进的现代设计理念。在美国浓厚的商业文化氛围下，来自欧洲的现代主义设计理念与美国市场经济相结合，在20世纪40年代中期初步形成了一种带有浓厚商业主义色彩的建筑时尚风格。20世纪50—60年代，源自欧洲现代主义功能主义的倾向最终彻底倒向形式主义，形成了名副其实的"国际主义"风格（International Style）。如此看来，"国际主义"风格似乎与现代主义风格一脉相承。但是，"国际主义"风格与现代主义风格代表的意识形态有着本质上的不同——前者服务于上层社会与权威，将"国际主义"风格视作力量的象征，而后者则是

民主、大众的，带有社会主义倾向的。

"国际主义"风格以现代主义设计大师密斯·凡·德·罗厄主张的"少即是多"（Less is more）为原则，衍生出了"粗野主义"（Brutalism）、"新典雅主义"（New Formalism）、"有机功能主义"等几种风格。在设计上，"国际主义"风格以无表面装饰、强调直线、极度简化为特点；"粗野主义"风格以运用混凝土与玻璃等不加装饰的材料，在作品中展现出粗野的、原生的气质，尽量避免精工细作与光滑的外表为特点；"典雅主义"风格致力于运用传统的美学法则，以产生典雅端庄的视觉效果，在建筑形式上令人联想到古典主义或是古代的建筑形式；"有机功能主义"风格将设计当作雕塑一般来处理，以自然界中的形象为灵感的"有机造型"令设计表现出一种具有生长态势般的自然主义形式。虽然这些衍生风格无一例外地是对"国际主义"风格的改良与批判，但无论是"国际主义"风格或是它的衍生风格，都仍秉持着"反装饰"的立场，并未弱化其冷漠的机械形式，因而其本质并未改变。

到了20世纪50—60年代，发源自美国"国际主义"风格发展到了高潮，"国际主义"风格不仅风靡欧美，甚至波及全世界，改变了世界建筑的基本形式，影响到了全世界大城市的天际线，成为名副其实的"国际主义"风格。"国际主义"风格的流行影响了很多设计师，如马塞尔·布罗伊尔、山崎实、路易斯·康、丹下健三等人。国际主义风格的代表建筑有：1949年约翰逊设计的新迦南（New Canaan）"玻璃住宅"（图8-2）、1954年密斯与约翰逊合作设计的纽约市中心西格拉姆大厦（Seagram Building）、由艾里尔·沙里宁（Ellel Saarinen，1873—1950）策划，并与其子埃罗·沙里宁合作设计的密歇根州"通用汽车技术中心"（GM Tech Center，图8-3）等。

从20世纪50年代至20世纪60年代末期，国际主义风格已经垄断了设计界近30年，世界范围内的设计已日趋同质化，民族特色与地域特色日渐消退，建筑与城市面貌愈来愈单调。这种风格从建筑设计开始，蔓延到产品和平面等几乎一切设计领域。产品设计大量流行使用光滑的黑、灰和白色塑料制作产品外观，造型多使用简单的几何形态；

图8-2　菲利普·约翰逊：玻璃住宅，1949年，新迦南

图8-3　艾里尔·沙里宁，埃罗·沙里宁：通用汽车技术中心，1956年，密歇根州

平面领域突出表现为以简单明快的版面编排和无装饰线性字体为中心，形成高度功能化、非人性化、理性化的设计风格。加之经由马塞尔·布罗伊尔与路易斯·康（Louis Kahn, 1904—1974）大力推行的柯布西耶的"粗野主义"的影响，人们已日渐无法忍受日渐冷漠的设计面貌，反对冷漠单调的"国际主义"风格的呼声越来越高，最终形成了一股"反现代主义与国际主义"的浪潮。

这股浪潮首先出现在建筑界，一批青年建筑家意图以较有人情味的"典雅主义"与"有机功能主义"改良"国际主义"风格，但它们并未跳出"国际主义"的局限，因而影响有限。在1956年第十届CLAM（国际现代建筑协会）上，一批激进的青年设计师组成了"十人组"（Team Ten 或是 Team X），旨在向 CLAM 中的教条主义发起挑战。"十人组"对"国际主义"风格大肆批判，认为"国际主义"披着现代主义的外壳，为了形式甚至不惜牺牲功能，"国际主义"崇尚的"机械秩序概念"也极端地忽略了人类的情感需求。

随着越来越多设计师们发现"国际主义"风格所导致的问题，原本从事"国际主义"风格设计的设计师们纷纷转向，"国际主义"风格由兴盛逐步走向衰弱。伴随着"国际主义"风格的式微，一场试图在"国际主义"风格的垄断中开辟一片装饰性的新天地的革命运动——后现代主义设计运动逐渐兴起，这场运动以文丘里的"少即是乏味"为武器，将矛头直接对准密斯的"少即是多"，质疑现代主义设计的一切主张，产生了许多现代设计未曾涉及的议题。

二、后现代主义设计的理论核心

后现代主义设计理论的重要议题有以下三个。

（一）建筑意义及其表达

重新认知建筑的意义并将其表现出来，是后现代主义建筑理论与实践研究的首要议题。通常而言，建筑的三要素是：风格（style）、功能（function）与构造（tectonics）。风格或建筑的类型是传统建筑意义的核心内容。这种意义的传达通常需要三种要素的相互配合。现代主义建筑则是将功能与构造视为一种风格，从而形成了功能主义的设计风格。简单而言，通过使用现代主义建筑的功能，方可明晰其意义。

建筑的风格与类型是传达意义的关键，类型代表着一个时代的特征，建筑类型赋予了建筑、城市乃至文化与文明以文脉内容和知识性、文化性（intelligibility）。因此，后现代主义建筑更关注于形式，认为必须刻意强调形式以传达功能，追求形式上的象征性

与美观性,而在很大程度上继承与借用了现代主义的构造与功能。所以,后现代主义风格主要针对的是现代主义风格所造成的形式上千篇一律、单调乏味的问题。但这并不意味着后现代主义建筑师们单纯地去模仿、套用历史或是民族风格,而是往往利用折中、组合等手法来进行风格创新。

(二)历史主义立场

非历史主义是现代主义的重要价值观,后现代主义尤其注意对这一观点的修正。大部分后现代主义建筑师们都通过采用历史建筑中的某种特征、符号或是构造进行折中处理,从而进行意义的传达。因而,关注形式与内容的矛盾统一关系,是研究后现代主义建筑设计的核心点之一。建筑设计师尤其注意利用建筑立面的装饰形式来表达意义,其动机是以历史主义改造现代主义,本质是立面装饰主义。此前的现代主义,强调装饰是罪恶,甚至要求建筑的内部结构可以被看到,设计的态度是明确、诚实和透彻的;后现代主义则反其道而行之,利用装饰隐藏结构,设计语汇含糊、折中和复杂。按照希腊建筑师德米特里·博菲罗斯(Demetri Porphyrios,1949—)与罗伯特·文丘里的说法来看,后现代主义的建筑上出现了一层"装饰的皮"(decorated shed,又译为"装饰的壳""装饰棚屋"),这层带有装饰的"皮"包裹着建筑内部的机能结构,从罗伯特·文丘里与他的妻子丹妮丝·布朗的作品中就能很清晰地看见这层"皮"(图8-4)。

图8-4 罗伯特·文丘里,丹妮丝·布朗:休斯敦儿童博物馆,1929年,休斯敦

(三)后现代主义设计的形式语言

就狭义的后现代主义设计而言,它有以下三个方面的形式语言:

第一个方面,后现代主义设计具有历史主义与装饰主义立场。后现代主义高度强调装饰性,所有的后现代主义设计师几乎无一例外地采用各种装饰动机,并从历史装饰中吸收元素加以利用。

第二个方面,后现代主义设计采用折中主义立场。后现代主义并不是单纯地在设计中套用历史风格,而是对历史风格采用了混合、拼接等折中处理手法,这一手法是建立在现代主义设计的构造与功能基础上的。

图 8-5　弗兰克·盖里：华特·迪士尼音乐厅，2003 年，洛杉矶

第三个方面，后现代主义设计追求娱乐性与处理装饰细节上的含糊性，大部分后现代主义设计作品都带有着戏谑、讽刺、调侃的色彩。在装饰细节上的含糊性是后现代主义对现代主义的反动的自然结果。这种含糊性不仅可以从文丘里、穆尔、斯特林等人的作品中看出，在解构主义大师弗兰克·盖里的作品中也同样存在（图 8-5）。

第二节　波普设计

20 世纪 50 年代末，一种誓与以往的设计风格分割的波普设计风格开始渐渐在欧美国家兴起。在经济迅速增长，失业率极低，人均工资与消费水平极大增长的情形下，新兴消费者们——青少年和妇女等——开始冲击着传统价值观。少数族裔和性少数群体等开始频繁活动，反抗传统社会中的各种压制与禁令。新的消费观念带动了工业设计的发展，设计师们开始探索属于这一时代的设计。结果，波普设计作为挑战社会权威的武器，登上了历史舞台。波普设计对传统社会的等级划分、行为规范与文化品位等发起了全面挑战。总的来看，波普设计运动的思想受到以下两种文化与艺术的影响。

图 8-6　甲壳虫乐队合影

（一）美国大众流行文化的影响

20 世纪 50 年代后期，受美国摇滚乐艺术影响，"甲壳虫乐队"（The Beatles，图 8-6）在英国利物浦组建，他们的服饰、生活方式等带动了青年潮流。到了 20 世纪 60 年代，

在媒体的宣传下，美国的好莱坞电影、音乐、消费文化等对经历战后物质匮乏时期的英国年轻人产生了巨大的诱惑力。设计师洞察了青少年对美国大众流行文化的需求，设计出了与当时流行的国际主义风格背道而驰的产品，全面推动了波普设计的流行。1967年彼得·布莱克（Peter Black，1932— ）、詹恩·霍沃斯（Jann Haworth，1942— ）与摄影师迈克尔·库珀（Michael Cooper，1941—1973）一同为甲壳虫乐队于1967年出版的专辑《佩珀军士寂寞的心俱乐部乐队》（*Sergeant Peppers Lonely Hearts Club Band*）设计了一张充满超现实主义拼贴画风格的专辑封面，这张专辑封面以其丰富多彩、富有想象力的视觉效果引人注目，反映了当时盛行的迷幻艺术风格（图8-7）。

图 8-7　甲壳虫乐队的专辑《佩珀军士寂寞的心俱乐部乐队》封面

（二）波普艺术的影响

波普艺术是促进波普设计发展的另一个重要因素，它起源于20世纪50年代的英国，20世纪60年在美国发展至鼎盛。

波普艺术最早出现在一些独立组织的活动当中。1946年，旨在为战后英国艺术发展提供支持的英国当代艺术学院（Institute of Contemporary Art）成立。1952年，学院的部分学生成立了"独立小组"（Independent group），公开标榜与主流、高雅、传统的艺术的对立。其主要成员包括理查德·汉密尔顿（Richard Hamilton，1922—2011）、爱德华多·保罗齐（Eduardo Paolozzi，1924—2005）、艾莉森·史密森（Alison Smithson，1928—1993）和劳伦斯·艾洛维（Lawrence Alloway，1926—1990）等人。独立小组主要研究美国大众文化现象对英国大众文化面貌的影响，他们的第一季展览展示各种从图书与杂志中剪取的消费品、技术与文化图像制成的拼贴画，到了第二季展览开始针对流行元素进行创作并开始使用"波普"（POP）一词。

1956年，汉密尔顿创作了《到底是什么使今日的家庭变得如此不同，如此富有魅力？》（图8-8），淋漓尽致地展现了美国大众文化的内涵。这种新艺术形式对英国年轻一代的艺术家与设计师们产生了强烈震撼，助推了波普设计在英国的发展。

值得注意的是，波普是知识分子文化，不过借用的是大众文化的某些形式，它的受众是富裕的青年群体。波普设计的特点在于：①使用炫目张扬的色彩；②采用廉价的可回收材料；③"反设计"的手法；④寻求个性的表现形式。

波普设计运动是一个形式主义的设计风潮，它的形成与战后婴儿潮和丰裕社会的影响，以及对现代主义设计与"国际主义"风格的反感十分密切。但由于基本是在形式主义层面的探索，并没有更深层的思想根基，波普设计运动局限于本身形式的不断改变而始终没有成为一个风格与思想较为统一的设计运动。

图8-8　理查德·汉密尔顿：《到底是什么使今天的家庭变得如此不同，如此富有魅力？》，1956年，蒂宾根美术馆藏

一、英国的波普设计

战后的英国物资短缺，直至1952年之前一直实行配给制，在设计上强调低成本与实用性，因此在市场竞争方面英国始终落后于美国、德国等国家。尽管20世纪40—50年代，英国政府意识到了设计作为提高产品市场竞争力的作用，渐渐看重设计，多次举办"英国能做到""英国节"等设计展会，但受限于经济实力而无法为设计提供更多支持。

20世纪50—60年代，英国的经济实力有所提高，正值以反正统文化为主旨的波普运动兴起。这一运动为新兴设计师提供了一个与国际主义风格分庭抗礼的机会。波普运动率先出现在纯艺术领域，随后影响到设计领域。设计师对传统（包括现代主义）的共鸣减弱，更加重视自己这一代人的审美习惯和个性的消费心理，渴望从设计中寻求突破，打破传统束缚，寻找代表自己的视觉符号。因此，新的波普美学观与消费观颠覆了现代主义设计的功能观，抛弃了实用材料，代之以易于丢弃、可回收的廉价材料如塑料等，极大缩短了产品的生命周期。英国波普设计使用异想天开的"反设计"设计手法，大胆采用高饱和度的色彩，造型奇特，具有英格兰民族特色。

（一）家居设计

在家居设计方面的代表有：设计师特伦斯·康兰（Terence Conran，1931—2020）的家具零售商店"哈比塔特"（Habitat）和设计师彼得·默多克（Peter Murdoch，1940—　）等。默多克设计的圆点椅（Spotty，图8-9）是波普设计家具史上的一件里程碑式的作品，这把椅子的表面材料经过聚乙烯镀层处理，采用叠纸技术制造，因而生产成本十分低廉，材料还可被回收利用，同时满足了大众消费品的大批量生产、材料节约环保等市场需求。

（二）服装设计

波普运动的思想集中体现于服装设计中，波普服装设计师们以设计赋予了服装新的含义，无论是从面料还是从图案上，都强烈地展现出青年文化的影响，他们的目标市场是普通消费群众。波普服装设计中的图案大多从一些当时著名的波普艺术中直接挪用而来，如从维克多·瓦萨勒利（Victor Vasarely，1908—1997）的视幻绘画中提取元素（图8-10）。玛丽·匡特（Mary Quant，1934—2023）是英国波普服饰设计的代表人物，她是第一位将受众定位于青少年群体的服装设计师，1955年她与丈夫以及一位朋友在伦敦著名的国王大道上开设了一家名为"巴莎"（Bazaar，近同 Bizarre，意为"奇怪的"）的服装店。匡特设计的服装剪裁简单、色彩艳丽、活泼而青春，其中最为著名的是她设计的一款极为短小的裙子（Mini），这条裙子是"超短裙"的雏形。"Mini"迈出了现代服饰史上最具革命性的一步，随着匡特的口号"剪短你的裙子"，她设计的短裙风靡市场（图8-11）。

图8-9　彼得·默多克：圆点椅，1964年

图8-10　维克多·瓦萨勒利：《金织女星》（Golden Vega），1970年，PVC面板上的金属金箔模切黏合膜，50厘米×50厘米，私人收藏

（三）平面设计

发展到20世纪60年代，英国波普平面设计领域中集中出现了复古现象。其中，马丁·夏普（Martin Sharp，1942—2013）等设计师直接采用了新艺术运动装饰风格，特别是从画家阿尔芳索·穆夏与奥伯利·比亚兹莱的插画风格中汲取灵感作为自己的设计参考。此外还借用了一些东方宗教装饰主题作为参考，这种复

图8-11　玛丽·匡特："Sack"连衣裙，1957—1958年，英国伦敦维多利亚与阿尔伯特博物馆藏

古风潮不仅一直延续到 20 世纪 70 年代，还影响到了美国，甚至比更早兴起的波普风格流行更久。

但由于片面探索形式上的变化，自 20 世纪 60 年代中期以来，追求新奇事物的波普设计师们已难以发掘新的设计主题，甚至不得不借鉴原本反对的传统风格——维多利亚风格、艺术与手工艺风格、新艺术风格等，这也说明这场始于反叛精神的设计运动已经走到了终点。因此，波普运动就像一场来去匆匆的飓风，给予了现代主义设计与传统社会巨大冲击后，很快就消散了。

二、美国的波普设计

美国的大众消费文化给波普艺术和设计提供了最适合的氛围。美国波普艺术家们认为他们是在进行"美国传统文化的延续与发展"。1962 年 12 月，纽约现代艺术馆举办"波普艺术研讨会"（Symposium on Pop Art），标志着"波普"一词被正式引进美国。

图 8-12　安迪·沃霍尔：玛丽莲·梦露双联画，1962 年，网版印刷油墨与布面丙烯，205 厘米 ×289 厘米，英国伦敦泰特美术馆藏

受到美国商业主义的影响，波普艺术与波普平面设计的界限变得模糊，美国波普艺术家甚至在作品中应用了商业艺术技巧，意图唤起观众对于大批量生产的感受。安迪·沃霍尔（Andy Warhol，1928—1987）是美国波普艺术的发起人与领导者。他的作品大肆赞美大众文化中的相似性，创作了一种非选择性和非介入性的艺术风格。他习惯用丝网印刷技术将流行元素在画面上复制排列，从而试图消解绘画中的人为因素，解构那些艺术家长期以来极力追求和表现的个性与情感色彩。他的作品表现出了冷漠、疏离感，反映了现代商业化社会中人们无可奈何的空虚与浅薄（图 8-12）。

（一）汽车设计

波普设计运动期间，美国汽车设计从大众流行文化中得到启发，开始生产一些具有流行色彩的小汽车。如美国通用汽车于 1964 年推出的"庞蒂亚克 GTO"（Pontiac GTO）

型轿车（图 8-13），这辆集合了年轻人喜好元素的汽车极受市场欢迎，它甚至被写入了摇滚乐队 Ronnie & The Daytonas 的歌曲 Little GTO 中。

（二）平面设计

到了 20 世纪 60 年代，受英国波普设计复古风潮影响，大量的"新艺术运动"风格装饰元素被运用在了美国波普平面设计上，成为美国嬉皮士运动（Hippie Movement）中重要的流行风格之一。"新艺术运动"风格与摇滚乐及其他文化形式成为美国波普平面设计中丰富的图案来源。其特点在于采用致幻的波浪线、色彩与灵活多变的"新艺术"字体。来自旧金山的平面设计师维斯·威尔逊（Robert Wes Wilson，1937—2020）为几支乐队在旧金山菲尔莫尔礼堂举办的摇滚乐会设计的海报就采用了"新艺术风格"与摇滚文化的混合元素，威尔逊创造的"迷幻字体"（Psychedelic Font）似乎在海报上扭动并融化，个性风格突出（图 8-14）。

图 8-13　通用汽车公司：庞蒂亚克 GTO，1964 年

图 8-14　维斯·威尔逊设计的旧金山菲尔莫尔礼堂摇滚乐会海报

第三节　意大利的激进设计运动与后现代主义设计

20 世纪 50 年代末期，年轻一代的意大利设计师们开始对国际主义风格产生不满，在一些激进主义运动（如英国波普设计运动和美国嬉皮士运动）的影响下，一场具有反叛思潮的设计运动逐渐推进。到了 20 世纪 60 年代，意大利的社会更加动荡不安，反权势集团、反权威的大规模群众运动频发，引发了叛逆思潮，知识分子逐渐对传统设计的

局限性产生了不满,认为设计不应仅仅服务于特定社会阶层,而应反映更广泛的社会需求和价值观。在这样的背景下,一批年轻设计师们开始探索新的设计形式,并将矛头直指国际主义设计,他们的设计成为这一时期社会思潮的直接反映。这场设计运动被称作"激进设计"(Radical Design),其代表性团体包括:阿基佐姆小组、阿基米亚工作室、超级工作室(Super Studio)、风暴小组(Gruppo Strum)、"孟菲斯"小组等;重要设计师包括:埃托雷·索扎斯、亚历山德罗·门迪尼、詹尼·佩泰纳(Gianni Pettena,1940—　)、加埃塔诺·皮谢(Gaetano Pesce,1939—　)等。此外,还有不少激进的设计杂志,如《莫多》(Modo)、《多姆斯》(Domus)、IN、《卡萨贝拉》(Casa bella)等。

到了20世纪70年代,世界能源危机爆发,外加意大利国内恐怖主义组织肆虐,进而导致这一时期的"激进运动"的势头受阻,但这艰难的条件却也磨炼了意大利的设计师们,令他们的设计更加成熟。随着理查德·萨珀(Richard Sapper,1932—2016)、安娜·卡斯泰利·费列里(Anna Castelli Ferrieri,1918—2005)、梯托·安格诺里(Tito Agnoli,1931—2012)、卡罗·巴尔托利(Carlo Bartoli,1931—2020)等一批设计师的加入,意大利的设计运动更加重视市场的作用,并在设计中加入了高科技。

到了20世纪80年代,社会动荡逐步平息后,意大利经济逐渐回暖,文化与政治发展也恢复正轨,意大利的设计界重新活跃了起来。1978年,阿基米亚工作室(Alchimia Design studio)在米兰举办小作品展,1981年"孟菲斯"小组举办展览,引起了社会轰动。随后米兰三年展、"室内空间追随有用形式"大展等展览相继举行,引发了新一轮的设计风潮。这个阶段的意大利设计更具有国际上后现代主义风潮的特点,在继续质疑现代设计的同时,吸收了大量历史传统风格的装饰主题,带有新现代主义的倾向。这股也被称为"优雅"(chic)的风潮给设计界带来一股清新的气息,一时风靡世界。

总的来看,"激进设计"运动是一场具有强烈反叛味道的青年知识分子的乌托邦运动,在设计上提倡"坏品位"(bad taste)、"不完美"(unperfect)、任何非正统风格,以及历史风格复兴与折中处理,刻意回避技术性,反对大工业生产,并希望以建筑与产品改变社会。激进设计运动设计的产品大部分具有强烈的艺术性,有时很难简单地将它们列入产品设计之列,它们常以游戏嬉闹的心态,媚俗、讽刺的调侃手法,畸变失真的尺度,随意堆叠的几何形式来颠覆常规概念中的使用功能。

需要注意的是,"激进设计"仅是意大利设计的浪潮之一,意大利经典的现代设计与"激进设计"并行不悖,甚至从事激进设计的设计师也可能同时从事现代设计,这也是意大利设计的特点之一。此外,虽然个别"激进设计"产品大受欢迎,但是对世界范围内的主流设计没有太大影响。且大多数"激进运动"设计师都集中在对未来世界的乌托邦式探索中,建筑领域内更是没有什么事实成果。

一、阿基佐姆小组

1966年，阿基佐姆小组（Archizoom）在意大利成立，它的主要成员有：安德烈亚·布兰齐（Andrea Branzi，1938— ）、吉贝托·科雷蒂（Giberto Corretti，1941— ）、保罗·德加内罗（Paolo Deganello，1940— ）、马西莫·莫罗奇（Massimo Morozzi，1941—2014）、达里奥·巴尔托利尼（Dario Bartolini，1943— ）和露西亚·巴尔托利尼（Lucia Bartolini，1944— ）。

阿基佐姆小组的作品涉及设计领域的各个分支，它曾与著名的意大利激进设计团体"超级工作室"（Super studio）共同创造了在建筑与产品中沿用波普设计表现手法的"超级建筑"（Super architecture）风格。如阿基佐姆小组在1966年设计的"超级波浪"沙发（Superonda Sofa，图8-15）就是有代表性的"超级建筑"风格作品。这张沙发采用高乙烯基材料包裹的聚氨酯泡沫制成，具有轻便、用途多的优点，充满着游戏趣味。此外，阿基佐姆小组还设计了"密斯椅"（Mies Chair，图8-16）。这把椅子采用了镀铬金属三角形结构来凸显轮廓的纯粹性，以乳胶作椅面支撑，提供了慵懒的休息方式，是呼应密斯设计的"巴塞罗那椅"的一次功能主义的新尝试，充满对"优良设计"与"好的品位"的讽刺意味。

图8-15 阿基佐姆小组："超级波浪"沙发，1967年，两个聚氨酯块制成的波浪，240厘米×38厘米×100厘米

图8-16 阿基佐姆小组："密斯椅"，1969年，镀铬钢、橡胶与牛皮，椅子（76.2厘米×74厘米×130.5厘米），脚凳（30.2厘米×104.5厘米×20.3厘米）

阿基佐姆小组的设计观念在《不停顿的城市》（No—Stop—City）中达到顶峰，这一方案提出了关于未来都市发展的激进论点——无边界，为后辈设计师开辟出了一个发挥想象力与创造力的自由空间。直到1974年解散之前，阿基佐姆小组一直致力于对现代都市愿景与自由意志的探索。

二、亚历山德罗·门迪尼和阿基米亚工作室

亚历山德罗·门迪尼（Alessandro Mendini，1931—2019）曾在意大利著名设计师、

艺术家马尔切洛·尼佐利（Marcello Nizzoli, 1887—1969）的事务所工作了10年，后来任设计杂志《卡萨贝拉》(*Casabella*) 主编。这位设计上的多面手，在建筑、平面、家具、室内设计甚至艺术创作等多个领域都建树颇丰。他还创办了意大利的设计杂志《摩多》(*Modo*)，也为设计杂志《多姆斯》撰稿。1973年，门迪尼与当地一批前卫设计师成立了名为"全球工具"（Global Tools）的一家建筑与设计研究试验机构，举办研讨会、工作坊等活动，支持鼓励个体化创造力的发展。为当时正在兴起的意大利"激进设计"运动提供了一个表演平台，促成了阿基米亚、"孟菲斯"等后现代主义设计团体的成立。

1978年，门迪尼为意大利卡西纳（Cassina）公司设计了一把以18世纪的巴洛克风格座椅为原型的扶手椅——"普鲁斯特"椅子（Proust，图8-17），这个名称来源于法国作家芒赛尔·普鲁斯特（Mancel Proust, 1871—1922）的姓氏。这把椅子从法国新印象派画家保罗·西涅克（Paul Signac, 1863—1935）的点彩画吸收灵感，完全采用手工制作，色彩斑斓。"普鲁斯特"椅子在当时的现代主义家具的主流中异军突起，打破了现代主义家具一统天下的局面，引起了强烈的反响。

门迪尼擅长把不同的文化与不同的表现形式进行混合。他的设计意图在于试图将因功能主义与商业浪潮而被淡忘的情感重新带回设计的核心（图8-18）。他与索扎斯相同，反权威、反主流、反正规的叛逆精神，是刺激门迪尼与其他"激进设计"设计师的主要动机。

到了20世纪70年代，"激进设计"已经走到了一个转折点，设计师们开始寻求新的方式来满足个人表现欲。于1976年在米兰成立的阿基米亚工作室是意大利激进设计的第二波浪潮。阿基米亚工作室曾举办过两次以包豪斯为名，讽刺包豪斯的家具展，并在1980年在威尼斯双年展上举办了题为"平庸之物"（Banal Object）的设计作品展。事实上，他们的设计活动始终围绕着"庸常性"（Banality）展开，但这些展品经常被涂上光耀夺目的色彩和代表速度的图案装饰。他们认为，原本平凡的作品上添加戏剧化的装饰细节，能让平凡之物也变得光彩夺目（图8-19）。

阿基米亚的理念精神都直接促成与影响了"孟菲斯"小组的崛起。他们二者之间的区别在于："孟菲斯"更有一种"零

图8-17　亚历山德罗·门迪尼："普鲁斯特"椅子，1978年设计，1981年制作，高109厘米

图8-18　亚历山德罗·门迪尼：瑞士阿罗萨住宅，阿罗萨

售商"的心态,以限量生产的方式推出他们的产品,从而刺激消费者与收藏家的胃口;而阿基米亚更加关心设计师自身的想法,并以诗意的创作语汇来构筑浪漫的设计空间。简而言之,阿基米亚更关注于对内心世界的构建,而"孟菲斯"则更加外向,更着眼于国际,期待探索设计的更多可能性。也正是这些观念的不同,使得埃托雷·索扎斯最终离开了阿基米亚,并于1981年成立了"孟菲斯"小组。

图 8-19 阿基米亚:"坎蒂丝"沙发(Kandissi sota),曾在"平庸之物"展览中展出,1978年,胡桃木结构与彩色漆面,99厘米×205厘米×87厘米

三、埃托雷·索扎斯和"孟菲斯"小组

埃托雷·索扎斯(Ettore Sottsass,1917—2007)是"激进设计"运动的重要代表人物。索扎斯的父亲是意大利现代主义建筑设计的先锋人物之一,而他本人却成为质疑与颠覆现代主义设计的重要人物。

1981年年底,以索扎斯为首的"孟菲斯"小组成立。其成员们直接受到英国波普设计的影响,不仅从波普艺术与"装饰艺术"风格中汲取灵感,也常用一些20世纪50年代流行过的风格。"孟菲斯"以新奇、古怪的手法,鲜艳甚至是刺目的颜色展现出了推翻"优良设计"的传统准则后的设计世界,直接发出了那一代设计师渴望表达的宣言——"形式跟随意志",而不是"形式追随功能",进而掀起了意大利后现代主义设计的新浪潮。"孟菲斯"小组成为建筑领域之外最重要的后现代主义设计力量之一,具有广泛的国际性影响。

"孟菲斯"小组的成员们常采用塑料装饰板做产品表面处理,在设计形式上充满了任意的拼凑与浪漫的细节。产品多为非对称形式,设计师故意将结构扭曲变形,并调侃性地将古典建筑形式运用到家具与产品设计中去。设计师们从波普设计、装饰艺术运动、好莱坞电影与古代文明汲取营养,希望打破现代主义与国际主义风格的权威,开启设计师设计自由的新时代,并赋予产品"使用功能"之外的精神与文化内涵(图 8-20)。

图 8-20 孟菲斯成员皮特·夏尔(Peter Shire,1947—)设计的 Bel Air chair,20世纪80年代,漆木、玻璃纤维、布料,119厘米×107厘米×126厘米,美国纽约大都会艺术博物馆藏

1981年，"孟菲斯"在米兰举办了首次作品展，其中索扎斯设计的卡尔顿书架（Carlton bookcase，图8-21）一鸣惊人。卡尔顿书架吸收了拉斯维加斯的通俗文化元素，配色艳丽无比，营造出一种廉价商业感。卡尔顿书架并没有考虑到批量生产，但这一做法却成功地打击了现代主义设计的"堡垒"，许多收藏家争先恐后地购买它，甚至被纽约的现代设计博物馆收藏，并成为后现代主义产品设计的代表作。"孟菲斯"名扬四海后，世界各地出现了大量劣质的"孟菲斯"风格仿造品。到了20世纪80年代中期，随着世界各处的"孟菲斯"风格逐渐退潮后，连它的发起者也没有兴趣继续下去了，索扎斯认为，"孟菲斯"就像蛋糕，如果每餐每顿都只吃蛋糕，而不吃面包，就会产生腻烦。1985年，索扎斯离开了"孟菲斯"；1988年，"孟菲斯"解散。

图8-21　埃托雷·索扎斯：卡尔顿书架，1981年，木材、塑料层压板，194.9厘米×189.9厘米×40厘米

四、阿莱西公司

图8-22　阿莱西公司："庞比"咖啡具，1945年

阿莱西公司（Alessi）由乔瓦尼·阿莱西（Giovanni Alessi）于1921年成立，起初生产一些木质或金属质的小型厨房用具与餐具。到了20世纪30年代，由乔瓦尼的儿子卡洛·阿莱西（Carlo Alessi，1916—2009）担任公司主设计师，在他的领导下公司开始批量生产成套的现代厨房用具与餐具。卡罗·阿莱西设计的钢质镀铬咖啡具"庞比"（Bombè，图8-22）受到了消费者的喜爱，至今仍在生产。

1970年，卡罗·阿莱西的儿子阿尔贝托·阿莱西（Alberto Alessi，1946—　）开始负责公司业务，推动了公司与多位设计大师的合作。他认为，阿莱西公司并不仅是一家制造厂，而更像一个工业试验研究室，扮演着"意大利设计的工厂"角色，探索并生产介于工业制造与艺术创作之间的产品（图8-23）。

图8-23　阿莱西公司："绅士"开瓶器

与阿莱西类似的设计公司还有灯具公司阿特米德（Artemide）、家具公司卡西那（Cassina）、德里亚德（Driade）和扎诺塔（Zanotta）等。这些厂家普遍与"孟菲斯"和"阿基米亚"等组织成员展开合作，这些设计公司的崛起巩固了意大利设计在国际市场上的重要地位。

第四节　后现代主义设计在其他各国的发展

一、后现代主义建筑设计

"后现代主义建筑"（Postmodern Architecture）设计开始于20世纪60年代。后现代主义建筑理论认为现代主义忽视了人类感性的作用，片面强调功能与经济，因而走向了纯粹理性的极端，形成单调而乏味的建筑形式。1972年，日本设计师山崎实设计的普鲁伊特—伊戈公寓（Pruitt-Igoe，图8-24）被炸毁后，著名建筑理论家、评论家查尔斯·詹克斯（Charles Alexander Jencks，1939—　）高呼道："现代主义死了。"实际上，现代主义建筑风格并未完全褪去，从詹姆斯·斯特林、菲利普·约翰逊等建筑师混合了现代主义风格的建筑作品就可看出，后现代主义建筑以不同的形式继承并发展了现代主义建筑的成果。

图8-24　伊戈公寓被炸，1972年

（一）后现代主义建筑设计的代表人物

1. 罗伯特·文丘里

罗伯特·文丘里（Robert Charles Venturi，1925—2018）是最早对现代主义提出质疑的建筑师之一。1966年他出版了《建筑的复杂性与矛盾性》（*Complexity and Contradiction in Architecture*），这本书被认为"可能是自1923年勒·柯布西耶的《走向新建筑》以来关于建筑设计的最重要的著作"，书中文丘里主张以一种复杂的整体建筑形式（the Difficult Whole）来取代当时流行的"简图式"（Diagrammatic Forms）设计，以此设计出含义丰富而具趣味性的建筑，为当时建筑理论与实践的发展开辟了一条新路。

1969年，文丘里提出了"少则乏味"（Less is bore）原则，从设计形式角度向现代主义设计发起了正式挑战。

1972年，文丘里与妻子布朗及好友史蒂文·艾泽努尔（Steven Izenour，1940—2001）一同出版了《向拉斯维加斯学习》（Learning from Las Vegas）。5年后书籍再版，更名为《向拉斯维加斯学习：建筑形式中被遗忘的象征主义》（Learning from Las Vegas: the Forgotten Symbolism of Architectural Form）。文丘里在书中提出了"装饰棚屋"（Decorated Shed）与"鸭子"（Duck）的概念，再次冲击了所谓的正统设计与精英品位（图8-25）。

文丘里著名的建筑作品有1962年的费城栗子山住宅（Vanna Venturi House, Chestnut Hill，图8-26）、1972年的康涅狄格州布兰特住宅（Blant House, Connecticut）、1976年的费城富兰克林庭院（Franklin Court）等。费城栗子山住宅是后现代主义建筑运动早期最杰出的建筑作品之一，又被称为"母亲之家"，是文丘里为母亲设计的居所。这栋仅有一层的住宅从许多方面上都体现了对现代主义设计理念的反动：倾斜而非水平的屋顶、封闭的顶层、无架空等（图8-26）。

2. 查尔斯·穆尔

查尔斯·穆尔（Charles Willard Moore，1925—1993）是美国著名设计师兼教育家。20世纪60年代中后期，穆尔加入或成立了一批建筑师团体，包括穆尔（Moore）、林顿（Lyndon）、MLT、中央布鲁克建筑师（Center Brook Architects）、城市创新小组（Urban Innovations Group）等。他坚信建筑应当是人文主义的、令人感到有趣而快乐的。设计上，穆尔惯于使用各种纯色、大尺寸图形以及历史主题与风格碰撞等元素，并使用塑料、霓虹灯、PET薄膜等非传统塑料，营造出醒目甚至有些媚俗的效果，因此，穆尔的设计总能引人注目（图8-27）。

图8-25 马丁·毛雷尔（Marin Maurer），"鸭子"建筑的范例"Big Duck"，1931年，纽约长岛的弗兰德斯

图8-26 罗伯特·文丘里，母亲之家，1964年，费城

图 8-27　查尔斯·穆尔：意大利露天广场，1978 年，路易斯安那

3. 詹姆斯·斯特林

詹姆斯·斯特林（James Frazer Sterling，1926—1992）是英国 20 世纪下半叶最具影响力的后现代主义建筑设计大师之一。他擅长用玻璃、砖石和金属材料的组合，采取现代主义与古典风格结合的方式，并在形式上加之以趣味性处理，赋予了建筑严肃而不乏活力的新风格。较有代表性的作品是斯图加特艺术馆（Stuttgart Neue Staatsgalerie，图 8-28），充分体现了斯特林赋予建筑以娱乐性、赋予装饰以隐喻性的设计宗旨。这座艺术馆已经成为后现代主义建筑的经典标志。

图 8-28　詹姆斯·斯特林：斯图加特艺术馆，1979—1984 年

4. 菲利普·约翰逊

菲利普·约翰逊（Philip Cortelyou Johnson，1906—2005）是一位影响极大的美国现代主义与后现代主义建筑师，他的建筑设计以厚重的圆角玻璃为标志。1928 年，他与著名的现代主义建筑大师密斯·凡·德·罗厄相遇，从此与密斯建立了一生的合作与竞争关系。比如，约翰逊喜欢在建筑立面上应用大面积的玻璃幕墙的做法或多或少受到密斯的影响。1930 年，约翰逊带着从德国学习的现代建筑理念回到美国后，在纽约现代艺术博物馆（Museum of Modern Art）中成立了建筑与设计部门，并于 1932 年举办了"现代建筑：国际主义展览"，这次展览向美国公众全面展示了欧洲现代主义大师与现代主义风格的发展成果，对美国现代主义建筑的发展产生了深远的影响，也为 20 世纪美国建筑面貌的形成奠定了坚实基础。

约翰逊在展览结束后进一步提出了现代建筑风格的三大原则：①通过平面而不是

图 8-29 菲利普·约翰逊：曼哈顿 A＆T 大厦，1984 年，纽约

体块，强调建筑的体积感；②拒绝古典式的对称设计；③拒绝建筑装饰。

1956 年，约翰逊与密斯一同设计了著名的西格莱姆大厦（Seagram Building），这座大厦是美国现代主义的一个伟大标志，也标志着约翰逊事业的一次重大转折，代表着"国际主义"风格设计的高潮。在参与林肯中心（Lincoln Center）和纽约州立剧院（New York State Theatre）设计后，约翰逊对"国际主义"风格设计产生了厌烦心理。

约翰逊将美国战后流行的极简主义风格与波普艺术风格融合，使建筑在严谨的形式与夸张的装饰之间找到了平衡，超越了单一的国际主义风格。例如，在 1984 年落成的曼哈顿 A＆T 大厦的设计中，约翰逊采用了多种风格的装饰主题，包括新乔治亚（Neo-Georgian）风格的山墙与奇彭代尔（Chippendale）家具式的屋顶，打破了现代主义建筑的美学束缚（图 8-29）。

5. 迈克尔·格雷夫斯

迈克尔·格雷夫斯（Michael Graves，1934—2019）是美国后现代主义建筑设计的奠基人，是著名的"纽约五人组"（The New York Five）的成员之一，也曾参与意大利激进设计组织"孟菲斯"，为"孟菲斯"的展览设计过许多产品。1960—1962 年，格雷夫斯在罗马潜心研究古典建筑，这段经历对格雷夫斯的建筑设计影响颇深，在他后来的建筑作品中也体现了古典建筑的影响。1964 年，他进入普林斯顿的一家公共设计院实习，不久后又创立并经营"迈克尔·格雷夫斯联合企业"（Michael Graves & Associates）设计公司，同时也为著名家居用品公司"Target"设计产品。

图 8-30 迈克·格雷夫斯：波特兰市公共服务大楼，1982 年，俄勒冈州波特兰市

格雷夫斯赞成在建筑设计中加入人文历史元素，在设计上常采用丰富的装饰与色彩，以及对各种历史风格的折中处理与对凉廊、柱式等古典元素的应用。1982 年落成的俄勒冈州波特兰市的公共服务大楼（Portland Public Service Building，Portland，Oregon，图 8-30）是他一生中最重要的作品之一。这座大楼立面采用了多种材料，色彩缤纷的巨大立柱与装饰立面

的对比令其显得形式简洁而醒目，被认为是具有开创性的后现代主义建筑作品，但其复杂的内部结构导致维护成本极高，这点也令这座建筑饱受非议。

6. 山崎实

山崎实（Minoru Yamasaki，1912—1986）是日裔美籍建筑师，他的作品将现代主义设计理念与东方文化结合，对现代建筑进行了再诠释。

山崎实认为现代主义过于重视实用功能，忽视了人类的精神需求；过于强调经济因素，忽视了建筑之美；过于强调现代材料技术的作用，割裂了与传统的关系，最终造成了形式主义。因此，他提出了一系列观点来呼吁人类的精神需求在建筑与环境设计中的重要性，包括：建筑应当增加人的生活乐趣，满足人的审美需求；建筑应当代

图 8-31　山崎实：纽约世界贸易中心建于 1966—1973 年

表人类高尚的品德；建筑的形式必须有秩序感；建筑的结构必须坦诚而明确；采用新的材料与技术；建筑必须符合人体工学。纽约世界贸易中心是他的设计作品（图 8-31）。

7. 丹下健三

丹下健三（Kenzo Tange，1913—2005）是 20 世纪最重要的日本设计师之一，也是结构主义运动（Structuralist Movement）的重要推行者。他的作品遍布世界各地，影响了整整一代人的设计观念。他早年曾受到柯布西耶的影响，与野口勇合作设计了广岛和平纪念公园（Hiroshima Peace Memorial Park，图 8-32）。

在此后的设计中，丹下健三延续了将日本传统建筑与现代主义建筑相结合的方式，强调建筑与环境的和谐。他的作品还包括代代木国家体育馆（Yoyogi National Gymnasium，图 8-33）、东京圣玛丽天主教堂（St. Mary Cathedral）、山梨县广播与出版中心（Yamanashi Broadcasting and Press Centre）、新加坡室内体育馆（Singapore Indoor

图 8-32　丹下健三：广岛和平纪念公园，1955 年

图 8-33　丹下健三：代代木国家体育馆，1964年，东京涩谷

图 8-34　矶崎新：群马县现代艺术博物馆，1974年，群马县

Stadium），以及富士电视大楼（Fuji Television Building）等。

8. 矶崎新

矶崎新（Arata Isozaki，1931—2022）是日本后现代主义建筑设计的代表人物。他的早期建筑设计受到欧洲建筑影响，混合了"新粗野主义"与日本的"新陈代谢建筑"（Metabolism，战后日本流行的一种仿生风格建筑风格）。矶崎新致力于平衡现代主义与古典主义，巧妙融合了现代主义的结构、古典主义的布局以及东方的装饰趣味，给人一种变幻不定的游戏性，充满了想象力（图 8-34）。

9. 尤恩·伍重

尤恩·伍重（Jorn Oberg Utzon，1918—2008）是丹麦后现代主义建筑设计的代表人物，1937 年进入皇家艺术学院深造，毕业后前往瑞典工作。"二战"后，他返回丹麦并于 1946 年访问了阿尔瓦·阿尔托，因此早期伍重受阿尔托的影响很大。此后他在各国游历，1950 年回国在家乡开办了自己的设计工作室。1957 年伍重先后前往中国、日本与印度，最后到达了澳大利亚，并在澳大利亚一直待到 1966 年。

伍重的设计中不仅带有斯堪的纳维亚设计中对于自然的关注，古代玛雅人、伊斯兰世界、中国与日本的古老建筑遗产也对他的建筑实践产生了影响。他对各国建筑经验的汲取，特别是中国寺庙建筑的建造方法，后来成了伍重所说的"加法建筑"（Additive Architecture）的灵感来源。

伍重认为设计可以像自然植物一样生长。他最著名的作品是澳大利亚的悉尼歌剧院（Sydney Opera House，图 8-35）。1957 年，他获得了悉尼歌剧院的设计竞标，身为评委之一的埃罗·萨里宁称这一方案为"天才之作"。剧院历 14 年建成，外观似乎是由若干球形碎片组成的有机壳体，这些球面刚好可以组成一个完整的球体。壳体的排列具有音乐般的韵律感，看起来轻盈而富有雕塑美。

10. 奥斯卡·尼迈耶

奥斯卡·尼迈耶（Oscar Ribeiro de Almeida Niemeyer，1907—2012）是巴西著名的

现代主义与后现代主义建筑师,他的作品常集中表现出环境空旷、结构暴露、空间融合、格局反常等特征。尼迈耶在设计中坚持"形式先于功能"的观念,并主张"当一种形式变为美时,它即成为一种功能"的理念。对尼迈耶的作品评价往往两极分化:支持者认为,尼迈耶的作品充满了艺术性;而反对者认为,尼迈耶的作品与纪念性雕塑没什么两样(图8-36)。

图 8-35　尤恩·伍重:悉尼歌剧院,1973 年启用

图 8-36　奥斯卡·尼迈耶:巴西利亚天主教堂1960 年,巴西利亚

11. 弗兰克·盖里

弗兰克·盖里（Frank Owen Gehry,1929—　）是解构主义设计的代表人物,也是后现代建筑设计最重要的建筑师之一。

盖里的设计反映出对于整体的否定与对部件的关注,他的设计手法类似于将建筑的整体拆解,然后重新组合起来,以形成支离破碎的空间造型,这种手法产生了一种丰富而具有独特表现力的形式。于 20 世纪 90 年代末完成的西班牙毕尔巴鄂—古根海姆博物馆（Bilbao Guggenheim Museum,图8-37）是他最为知名的解构主义建筑作品之一,这个巨大的,以相互碰撞、穿插而成的体块构成的建筑空间扭曲而极富动感,一经面世就引起巨大轰动。由 33000 片钛片组成的外壳则是对船只来往的港口毕尔巴鄂的呼应——因为"钛"常被作为船体的防锈材料。

（二）后现代主义建筑设计的流派

根据后现代主义建筑设计的理论奠基人罗伯特·斯特恩（Robert A.M.Stern,1939—　）

图 8-37　弗兰克·盖里:古根海姆博物馆,1997 年开放,毕尔巴鄂

的著作《现代古典主义》(*Modern Classicism*) 中的内容，狭义的后现代主义建筑设计的基本流派大致分为以下几种。

1. 讽刺古典主义（Ironic Classicism）

讽刺古典主义是后现代主义中影响最大的风格类型，也被称为"冷嘲热讽的古典主义"或是"符号学古典主义"（Semiotic Classicism），这种风格的特点在于采用大量的古典主义的建筑符号如山墙、浮雕等装饰细节以实现丰富、夸张、戏谑、讽刺的效果。主张这种风格的后现代主义设计师包括：罗伯特·文丘里、查尔斯·穆尔、迈克尔·格雷夫斯、菲利普·约翰逊、詹姆斯·斯特林以及矶崎新等人（图 8-38）。

2. 潜伏古典主义（Latent Classicism）

潜伏古典主义风格介于现代与传统之间，主张这一风格的设计师同样采用传统装饰主题，但不像讽刺古典主义那般戏谑和嘲讽，而是具有更严肃和强烈的复古特色与对传统的尊敬态度。主张这一风格的设计师包括：美国建筑师杰奎林·罗伯逊（Jaquelin Taylor Robertson，1933—2020）、劳伦斯·布思（Laurence O.Booth，1936—　），瑞士设计师马里奥·坎皮（Mario Campi，1936—2011）、马里奥·博塔（Mario Botta，1943—　），以及爱尔兰裔美国设计师凯文·罗奇（Kevin Roche，1922—2019）等（图 8-39、图 8-40）。

图 8-38　菲利普·约翰逊：191 桃树塔（191 Peachtree Tower），1991 年，佐治亚州亚特兰大

图 8-39　马里奥·坎皮，弗朗哥·佩西纳（Franco Pessina，1933—2021）：法蒂玛圣母教堂 (Madonna di Fatima)，1986—1988 年，瑞士布塞诺

3. 原教旨古典主义（Fundamentalist Classicism）

原教旨古典主义并不强调历史主题或是古典符号的运用，且没有任何冷嘲热讽的含义。这一风格主张设计必须从研究古典风格的城市规划入手，采用古典城市布局与古典建筑比例来实现现代与传统的和谐。主张这一风格的设计师有：意大利建筑师阿尔多·罗西，西班牙建筑师拉斐尔·莫内奥（Rafael Moneo，1937—　）和德米特里·波菲里奥斯等（图 8-41）。

图 8-40　凯文·罗奇：威彻斯特大道 800 号（通用食品公司总部），1983 年

4. 现代传统主义（Modern Traditionalism）

这一风格同讽刺古典主义的区别不大，只是更讲究细节的装饰效果，显得更加奢华艳俗，接近"装饰艺术"时期的设计风格，但这一风格的基础仍然是现代主义。这一风格的代表设计师与团体包括：托马斯·毕比（Thomas Beeby，1941—　）、科恩·彼德森·福克斯公司（Kohn Pedersen Fox Associates，简称 KPF 公司）、斯坦利·泰格曼（Stanley Tigerman，1930—2019）和托马斯·哥顿·史密斯建筑设计公司（Thomas Gordon Smith Architects）等（图 8-42、图 8-43）。

图 8-41　拉斐尔·莫内奥：国家古罗马艺术博物馆（National Museum of Roman Art），1986 年开放，西班牙梅里达

图 8-42　托马斯·毕比：哈洛德·华盛顿图书馆中心（Harold Washington Library），1991 年，芝加哥

5. 标准古典主义（Canonic Classicism）

标准古典主义也称"复古主义"或"规范古典主义"，主张在建筑设计的一切方面都采用古典形式，对现代主义以来的建筑抱有强烈的反对情绪，严格来讲，它不能被归于后现代主义建筑设计的流派中。

除了斯特恩的分类方法，按照建筑理论家查尔斯·詹克斯的后现代主义建筑分类有：原教旨古典主义（Fundamentalish Classicism）、复兴古典主义（Revivalist Classicism）、都市

图 8-43 托马斯·哥顿,史密斯建筑设计公司:维特鲁威人风格的房子(vitruvian house),印第安纳州

古典主义(Urbanist Classicism)、折中古典主义(Eclectic Classicism),此外还有许多对后现代主义建筑流派的学术分类方式,本书不再一一赘述。

二、后现代主义产品设计

(一)"新德国设计"浪潮

"新德国设计"(Neues Deutsche Design)一名称是由德国建筑与设计理论家克里斯蒂安·伯恩格拉博(Christian Borngraber)提出的,指的是 20 世纪 80 年代初期在联邦德国兴起的一股反功能主义的设计浪潮。这股浪潮既是对当时社会氛围的回应,也是受"孟菲斯"的影响的结果。这场运动以沃尔克·阿布思(Volker Albus,1949—)、安德烈亚斯·布兰多利尼(Andreas Brandolini,1951—)、尤韦·费希尔(Uwe Fischer,1958—)、阿希姆·海涅(Achim Heine,1955—)、哈拉尔德·胡尔曼(Harald Hullmann,1946—)、沃尔夫冈·劳贝斯海默(Wolfgang Laubersheimer,1955—)、阿克赛尔·库福斯(Axel Kufuss,1958—)等一群 20 世纪 50 年代左右出生的设计师为主力,他们中的一些人,组成了"别列法斯特"(Belle Fast)、"特技飞行小组"(Kunstflug)、"五边形"工作室(Pentagon)、"斯梯列多工作室"(Stiletto Studio)等设计组织,也有部分人以个体的形式来进行设计(图 8-44)。

当文丘里的《建筑的复杂性与矛盾性》与《向拉斯维加斯学习》的德文译本分别于 1978 年与 1979 年出版后,书中的美国商业建筑给予了当时的德国设计师们以启发,向这群设计师们传达了一个信息——"打破大众文化与高雅艺术的界限"。20 世纪 70 年代末至 80 年代初的从英国开始的朋克运动也助推了"新德国设计"的浪潮,朋克运动首先从音乐表演开始,它带有着对既有音乐形式的反叛精神与粗暴而充满进攻性的美学特征。"倒塌的新建筑"(Einstürzende Neubauten)、"坠落的鸽子"(Abstürzenden Brieftauben)等德国朋克乐队通常在废弃工厂的后工业化环境中表演,带给听众一种末日的感受,对德国设计的后现代探索也产生了影响

图 8-44 特技飞行小组:"熊皮躺椅",1985 年,纽伦堡新博物馆

（图 8-45）。

"新德国设计"的设计师并未刻意寻求商业上的成功，而是在原始材料的应用与非常规的形式上进行探索，进行随机的组合试验，甚至会将被丢弃的产品与工业产品和半成品组合作为成品，他们的工作方式趋向于艺术创作。与其他后现代主义设计运动相似，"新德国设计"浪潮的设计

图8-45 "倒塌的新建筑"乐队的演出

师们也希望赋予日常事物新的表现方式，以打破艺术与大众文化的界限，改变现代主义设计的垄断局面（图 8-46、图 8-47）。

1982 年，汉堡工艺美术馆首次展出了"新德国设计"的作品，本次展览的主题是"失去家具——让生活更加美好"（Lost Furniture：More Beautiful Living）。该展览的名称直指德国最重要的室内设计、产品设计期刊《美好生活》（德语：Schöner Wohnen），《美好生活》向大众宣传德国的现代设计以及设计上的"好品位"，而这次展览则直接针对《美好

图 8-46 海茵茨·兰德斯（Heinz Landes，1961— ）：坚固的横跨，1983 年，38 厘米 × 75 厘米 ×131 厘米

图 8-47 特技飞行小组：Max Schrill，该设计讽刺了"乌尔姆凳"（Ulmer Hocker）的设计者马克思·比尔（Max Schrill），1989 年，羊毛榉木，45 厘米 ×25 厘米 ×41 厘米

生活》所宣传的现代设计造成的设计同质化问题，以及对更广泛的自包豪斯以来的德国设计进行批判，突破了现代主义美学。该展览也标志着德国设计界开始进入后现代阶段。

当时，从事后现代主义设计的设计师中，有一部分人采用的是调侃甚至恶搞的手法，他们的设计与其说是产品，更像是艺术品。德国设计师斯特凡·维维卡（Stefan Wewerka，1982—2013）是这批设计师中的典型例子。

维维卡喜欢以扭曲、非对称的结构来挑战传统家具的设计，在设计界引起了很大的非议。他设计的家具总是"缺胳膊少腿"，甚至扭曲歪斜，可以说多数都不符合设计的功能要求（图 8-48）。

20 世纪 80 年代，维维卡与德国家具公司特科塔（Tecta）配合，设计出了一系列具有强烈艺术表现性的家具（图 8-49），对包豪斯理性主义产生了强烈的冲击，标志着德国设计的一次重要的方向转变。到了 20 世纪 90 年代中期，甚至连德意志制造联盟主

图8-48 斯特凡·维维卡：摆动的悬臂椅，1980年，白色漆钢管、座椅和拷贝软垫，覆盖干邑色皮革，77厘米×62厘米×45厘米，座椅深度45厘米，私人收藏

图8-49 斯特凡·维维卡：教室椅，1971年，69.5厘米×66厘米×40厘米

席雷金娜·哈尔特（Regine Halter）都在自己的办公处放了一把维维卡设计的椅子，认为这象征着"德意志制造联盟的结束"。

（二）"高科技"风格

尽管"高科技"（High Tech）风格出现在后现代主义设计时期，但其设计方式与后现代主义设计大相径庭，它的风格来源于20世纪20—30年代的机械美学。顾名思义，"高科技"风格是指利用工业环境生产的产品或材料来象征高度发达的工业技术。其首先在建筑设计领域中流行，而后风靡至其他设计领域。

工业设计中的"高科技"术语始见于琼·克朗（Joan Kron，1928— ）和苏珊·斯莱辛（Susan Slesin，1944— ）的著作《高科技：家用工业风格和资料集》（High-Tech: The Industrial Style and Source Book for the Home，1978）中。"高科技"在术语中一是指技术性风格，强调工业技术的特征；二是指高品位。"高科技"风格的材料成本多数居高不下，因此带有着非民主化的特点，可以表明其并不是现代主义所衍生。"高科技"风格把公共的工业环境中的技术特征引入私人的家庭产品与住宅设计中去，赋予工业结构、工业构造和机械部件以美学价值。

图8-50 理查德·罗杰斯：劳埃德大厦（Lloyd's Building），1986年，伦敦金融城

如果说现代主义是工业革命后的工业发展进程，也就是"第一机械时代"的反映，那么"高科技"风格就是对以1969年美国宇航员登月为标志的"第二机械时代"的反映，折射出20世纪以来人类一系列的科技突破所带来的文化思潮变化。

"高科技"风格最早开始于英国，两位英国"高科技"建筑师理查德·罗杰斯（Richard George Rogers，1933—2021）与诺尔曼·福斯特（Norman Robert Foster，1935— ）奠定了"高科技"风格发展的模式，在西方国家产生很大影响（图8-50）。真

正使"高科技"风格成为流派的是意大利建筑师伦佐·皮亚诺（Renzo Piano，1937— ）和英国建筑师理查德·罗杰斯设计的巴黎"蓬皮杜文化与艺术中心"（Centre Georges-Pompidou，图8-51）。这座建筑基本由金属架构成，金属管之间的距离是13米，形成了内部48米完全无支撑的自由空间。电梯完全以巨大的玻璃管道包裹外悬，包括通风、空调、电力等在内的管道都被完全暴露在建筑外，所有功能与结构要素被涂上了不同颜色以便区分，十分醒目。"蓬皮杜艺术与文化中心"起初引起了法国公众很大的争议，但终成为广受欢迎的巴黎新标志性建筑之一，是"高科技"风格形成流派的重要里程碑。

图 8-51　伦佐·皮亚诺、理查德·罗杰斯：蓬皮杜艺术与文化中心，1971年，巴黎

图 8-52　诺曼·福斯特："Nomos"桌子，玻璃与铝制框架，223厘米×100厘米×74厘米

"高科技"风格产品设计受建筑设计影响极大，同"高科技"建筑一样，常利用工业生产或是工程作业中的材料与结构技术来制造家庭用品，甚至直接使用工业环境中的某些预制品来组合制作产品。例如诺曼·福斯特设计的钢管家具（图8-52）、

图 8-53　马里奥·博塔：第二号椅，1982年，银灰色漆管状钢架，黑色穿孔钢板座椅，靠背有黑色聚氨酯圆柱形部件，72厘米×57厘米×52厘米

图 8-54　简-马克·达·科斯塔：可升降吸顶灯，20世纪80年代

马里奥·博塔设计的第二号椅（Seconda Chai，图8-53）以及简-马克·达·科斯塔（Jean-Marc da Costa，1958— ）设计的一系列灯具（图8-54）和利诺·萨巴蒂尼（Lino Sabattini，1925—2016）设计的不锈钢餐具、茶具和烛台等。

　　值得一提的是，与后现代主义建筑设计的衰退不同，"高科技"风格的产品至今仍在流行，许多产品仍然受到市场的欢迎。

(三)"调侃高科技"风格

"调侃高科技"(Trans High Tech)直译为"过度高科技"。从设计的成果上来看,这一风格是对高科技结果感到困惑与怀疑的一种反应,常常以"高技术"风格为基础,通过一些荒诞的细节对"高科技"风格进行嘲弄。大多数"调侃高科技"的作品接近于艺术品,难以批量生产。代表设计师有朗·阿拉德(Ron Arad,1951—)、仓俣史朗(Shiro Kuramata,1934—1991)、加埃塔诺·佩谢(Gaetano Pesce,1939—)、丹尼·莱恩(Danny Lane,1955—)等。

阿拉德的"书虫"(bookworm)书架是他的经典设计作品之一(图8-55)。这是一条可以任意弯曲、任意摆放的带子,带子上有凸出的书档,无论如何弯曲,"书虫"都可以放书,让使用者可以随心随意地使用它。此外,阿拉德的设计作品还有看上去像破旧的老椅子的"罗维"椅,用黄铜板弯曲焊接而成的、充满着紧张气氛的"好脾气"椅,好像用一堆电线胡乱做成的舞台灯(Aerial light)等。

作为"孟菲斯"中唯一的亚洲人,仓俣史朗的大部分作品都是他个人情感的表达,唤起了设计界对日本的独特文化与审美意识的再度关注。比如《向约瑟夫·霍夫曼致敬》,已经不是一件设计作品了,更像是艺术品。这是一把由钢丝构成的椅子形作品,仓俣史朗将内部的椅子点燃,仅留下铁丝包裹的外壳作为对维也纳分离派成员约瑟夫·霍夫曼的致敬(图8-56)。

图8-55 朗·阿拉德:书虫书架,1993年设计,1995年制作,PVC,320厘米×20厘米×19厘米

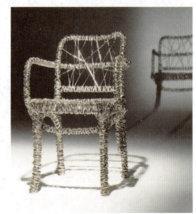
图8-56 仓俣史朗:《向约瑟夫·霍夫曼致敬》,1985年

(四)极少主义风格

"极少主义"(Minimalism)风格设计是密斯的"少即是多"理念发展到极端的结果,这一风格流行于20世纪80年代中期的欧美国家。"极少主义"风格设计追求一种极简的设计风格,主张以最简单的结构与最简洁的表面来设计产品,将一切部件与细节简化至一个临界点:再删减任何东西都会使设计失去其存在的基础。日本禅宗哲学影响下的传统建筑与设计,以及荷兰风格派艺术家们的作品是"极少主义"设计的灵感来源。

1984年成立的意大利"宙斯小组"（Zeus Group）是"极少主义"风格的代表设计团体，"宙斯小组"的性质与"孟菲斯"相似，小组成员的涉猎范围广泛。小组领袖毛里齐奥·佩雷加利（Maurizio Peregalli, 1957— ）设计的"开放"（Glasnost）椅子是"极少主义"风格的代表设计作品。这把椅子仅由塑料板与钢管制成，通身漆黑的表面没有任何装饰（图8-57）。

法国设计师菲利普·斯塔克（Philip Patrick Starck, 1949— ）也是"极少主义"风格的代表人物之一，他最为广知的设计是他为意大利阿莱西公司设计的外星人榨汁机（Juicy Salif）。这个造型奇特的用具如果不被注明任何信息，可能谁也不知道它被用来做什么。其流畅简洁的独特造型与充满趣味的使用方式令这款产品成为设计史上里程碑式的极少主义杰作。斯塔克本人也因这款产品的出色设计而声名大噪，成为知名的国际设计巨星（图8-58）。

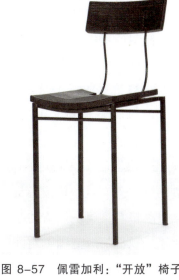

图 8-57　佩雷加利："开放"椅子，金属、木材、橡胶与塑料，1998 年

图 8-58（左、右）　菲利普·斯塔克：外星人榨汁机，经抛光的铝，14厘米×29厘米，1990 年

（五）建筑风格

所谓"建筑风格"，是指设计师运用建筑设计尤其是后现代建筑设计的造型特点、装饰细节与其他设计语汇进行产品设计。后来在这一风格的基础上，又诞生了喜好在小型产品上运用建筑元素的"微建筑风格"（Micro-Architecture）。"微建筑风格"表现为艳丽的色彩与几何图案的装饰，以及对金、银等昂贵材料的使用，与"装饰艺术"风格较为相似。这两种风格都是后现代装饰主义向极端发展的产物。

建筑风格的代表产品有：阿尔多·罗西设计的具有典型的罗马建筑特征的"AR~1"和"AR~6"橱柜（AR1/AR6 Cupboard，图8-59）和德国设计师翁格尔（Oswald Mathias

Ungers，1926—2007）设计的表面装饰采用日本传统的拉门造型的桌椅组合等。微建筑风格的代表作包括：迈克尔·格雷夫斯在1983年设计的咖啡壶具和在1981年设计的"普拉扎"梳妆台（Plaza dressing table and stoo,图8-60）等。这个梳妆台是波普风格与微建筑风格的结合体，顶部的灯泡赋予它波普风格的趣味，而充满新古典主义建筑元素与华丽装饰的外表则显示出设计师的历史折中主义倾向。

图8-59 阿尔多·罗西：AR1橱柜，1984年，黄铜与木，117厘米×104厘米×257厘米

图8-60 迈克·格雷夫斯：普拉扎梳妆台，1981年，石楠木、漆木、玻璃、镀银玻璃、黄铜、布艺装饰，巴黎装饰艺术博物馆藏

思考题

1. 请简述后现代主义设计的主要特征。
2. 请简述国际主义设计运动的特点及其兴衰原因。
3. 请简述波普设计产生的原因及对当代设计的影响。
4. 请简述意大利激进设计运动的特点及其影响。
5. 在你看来，未来设计发展有哪些趋势？

第九章 结语：指向未来的设计

虽然有观点认为"设计"作为一个专业概念是在工业革命之后才出现的，但从广义的角度来看，设计行为早在人类文明初期就已存在。这种广义的定义使我们能够更全面地理解设计行为和设计思维的演变过程，从原始工具到现代产品，人类一直在进行"设计"活动。采用这种广义的设计定义有几个优势：首先，它帮助我们理解设计行为和设计思维的历史连续性；其次，它提供了一个广泛的文化视角，使我们能够理解不同文明和时期的创造性思维过程；最后，它拓展了设计史的范畴，使其不仅包括现代工业设计，还包括更早期的手工艺和艺术创作。

在这种背景下，我们开始了对设计史的回溯。遥远的史前设计，形式服从功能，人类创造了基本工具和洞穴壁画。此后，早期文明将设计提升为一种艺术形式，古埃及的金字塔和古希腊的神庙就是明证。中世纪的设计深受宗教诉求的影响，手抄本和大教堂将书籍和建筑设计水平推向了前无古人的高峰。文艺复兴时代，古典理想和人文主义的复兴加速了知识的传播，大航海时代开启了世界各地之间的设计交流。这一时期，我们看到了艺术和手工艺开始分离的迹象，手工艺发展为现代设计奠定了基础。

工业革命标志着一个重要转折点，引入了大规模生产和标准化，永远改变了设计师、制造商和消费者之间的关系。现代意义上的设计行业开始萌芽，我们见证了艺术与手工艺运动、新艺术运动等重要设计思潮的兴起，以及包豪斯等影响深远的设计学院的诞生。"二战"后，设计在战后重建中发挥了重要作用，并逐渐走向成熟和多元。我们看到了消费时代的到来如何影响设计，以及后现代主义设计的兴起如何挑战既有范式。

正如本书前言所述，设计不仅参与了人类的进化，更折射了人类的文明程度。从原始工具演变到复杂的交互界面，这一漫长的过程反映了人类不断变化的需求、价值观和技术能力。学习与研究设计史的核心价值在于，它为我们评判现在、指引未来提供了宝贵的参照系。于是，我们可以清晰地看到几个关键趋势正在塑造设计的未来。

1. 可持续性与环保设计

随着环境问题日益突出，可持续性与环保设计越发为设计师们所关注。设计师越来越重视环保材料和节能技术。这包括使用再生材料以提高回收效率，开发节能技术，减少能源消耗和碳排放等。

2. 文化与社会包容性

设计领域正日益呈现出包容性和多元化的特征。设计师们越来越注重不同族群、文化背景、身体特征和能力的用户需求，体现了社会对多样性的日益重视和认可。这种包容性不仅体现在设计的最终产品中，也反映在设计团队的组成和工作方式上。

3. 跨学科合作

跨学科合作已成为现代设计的一个显著特征。设计越来越多地与其他学科交叉融合，如工程学、心理学、社会学等，从而创造出更全面和创新的解决方案。这种跨学科方法使设计能够应对更复杂的社会和技术挑战。

4. 以人为本和情感共鸣的设计

设计师将继续专注于创造以人为本和情感共鸣的体验。这涉及了解用户的需求、愿望和行为，并设计与用户环境产生更深情感联系的产品和空间。设计师越来越注重利用数据和用户反馈来创造更加个性化和吸引人的体验。这种以用户为中心的设计方法不仅提高了产品的实用性，还增强了用户与产品之间的情感联系。

5. 人工智能引领的设计革命

人类与人工智能的关系将在很大程度上塑造设计行业的未来，这一趋势尤为引人注目。人工智能正逐渐成为设计师的协作伙伴，而非仅仅一种工具。人工智能能够提供创意灵感、生成多种设计方案、优化设计流程，使设计师得以更专注于概念性和战略性的工作。这种人机协作不仅将提高设计效率，还可能带来全新的设计风格和方法。这样看来，设计师的角色将继续演变。他们将被要求不仅是创造者，还要成为具有伦理关怀和远见的问题解决者。

总的来说，当我们面对未来的挑战和机遇时，好的设计原则——清晰、目的性和以人为本——将一如既往地保持其有效性。正如本书所展示的，设计的故事是一个不断演进的过程。未来的篇章尚未书写，但毫无疑问，它将继续反映人类的创造力、适应性和对更美好世界的追求。

参考文献

外文原著

Rustam J.Mehta.*Masterpieces of Indian Textiles*[M].Bombay: D.B.Taraporevala Sons,1970.

Alexandre Papadopoulo. *Islam and Muslim Art*[M].London: Thames & Hudson,1980.

Cara Greenberg.*Mid-century Modern furniture of the 1950s*[M].London: Thames & Hudson, 2000.

Jeffrey Meikle.*Twentieth Century Limited: Industrial Designin America, 1925—1939*[M].Revised, Philadelphia: Temple University Press, 2001.

Glenn Porter.*Raymond Loewy: Designs for a Consumer Culture*[M].Wilmington: Hagley Museum and Library, 2002.

Aynsley J. *Designing Modern Germany*[M].London: Reaktion Books, 2009.

Fischer, Volker ed.*Design Now: Industry or Art?*[M]. Munich: Prestel Verlag, 1989.

Collins Peter.*Changing Ideals in Modern Architecture, 1750—1950* [M].2th ed.Montreal: McGill-Queen's Press, 1998.

中文译著

[美] 维克多·马格林.世界设计史：史前至一战 [M].王树良、张玉花、安宝江，等译.南京：江苏凤凰美术出版社，2020年.

[美] 维克多·马格林.世界设计史：一战至二战 [M].陈红玉、张玉花、王丹杰，等译.南京：江苏凤凰美术出版社，2020.

[美] 大卫·瑞兹曼.现代设计史 [M].2 版.若澜达·昂，等译.北京：中国人民大学出版社，2013.

[美] 维克多·帕帕奈克.为真实的世界设计 [M].周博，译.北京：中信出版社，2012.

[美] 唐纳德·A. 诺曼.设计心理学 [M].梅琼，译.北京：中信出版社，2010.

[英]贡布里希.秩序感：装饰艺术的心理学研究[M].杨思梁、徐一维,译.长沙：湖南科学技术出版社,1999.

[英]乔纳森·M.伍德姆.20世纪的设计[M].周博,沈莹,译.上海：上海人民出版社,2012.

[英]尼古拉斯·佩夫斯纳.现代设计的先驱者：从威廉·莫里斯到格罗皮乌斯[M].王申祐,等译.北京：中国建筑工业出版社,2004.

[英]班纳姆.第一机械时代的理论与设计[M].袁熙旸,等译.南京：江苏美术出版社,2009.

[英]弗兰克·惠特福德等.包豪斯：大师和学生们[M].艺术与设计杂志社,编译.成都：四川美术出版社,2009.

[英]克雷.设计之美[M].尹弢,译.济南：山东画报出版社,2010.

[德]让尼娜·费德勒,彼得·费尔阿本德.包豪斯[M].查明建,等译.杭州：浙江人民美术出版社,2013.

[日]柳宗悦.民艺论[M].徐艺乙,孙建君,等译.南昌：江西美术出版社,2002.

[日]白石和也.视觉传达设计史[M].王传杰,译.北京：机械工业出版社,2010.

[法]勒·柯布西耶.走向新建筑[M].陈志华,译.西安：陕西师范大学出版社,2004.

[奥]李格尔.罗马晚期的工艺美术[M].陈平,译.北京：北京大学出版社,2010.

中文原著

张敢.外国美术史简编[M].北京：高等教育出版社,2008.

张夫也.外国工艺美术史[M].北京：中央编译出版社,2003.

张夫也.外国设计简史[M].北京：中国青年出版社,2010.

陈志华.外国建筑史[M].3版.北京：中国建筑工业出版社,2004.

罗小未.外国近现代建筑史[M].2版.北京：中国建筑工业出版社,2004.

汪坦,陈志华.现代西方建筑美学文选[M].北京：清华大学出版社,2013.

何人可.工业设计史[M].北京：高等教育出版社,2010.

中央美术院设计学院史论部.设计真言：西方现代设计思想经典文选[M].南京：江苏美术出版社,2010.

李砚祖.外国设计艺术经典论著选读（上、下）[M].北京：清华大学出版社,2006.

王受之.世界现代设计史[M].2版.北京：中国青年出版社,2015.

王受之.世界平面设计史[M].2版.北京：中国青年出版社,2018.

柳沙.设计艺术心理学[M].北京：清华大学出版社,2006.

课程大纲建议

教学主旨

本课程旨在探讨外国设计史的发展脉络，涵盖从传统手工艺时代到现代设计的演变，分析各个历史时期的设计理念与实践。课程总学时为 48 学时。

教学目标

理解设计的历史发展及其文化背景。
掌握各个历史时期的设计风格与代表性作品。
分析设计与社会、经济、技术之间的关系。

课程安排

教学内容	学习要点	课时安排
上篇　传统手工艺时代的设计	带领学生知晓传统手工艺时代的设计发展脉络，掌握内在规律，对重要设计品作出剖析	12
第一章　设计溯源	了解人类的设计如何开始 掌握早期文明的设计成果	3
第二章　古代设计	掌握古典时代（古代希腊、伊特鲁里亚与古代罗马）的设计成果 掌握中世纪的欧洲和伊斯兰世界的设计成果	4
第三章　近代设计	掌握欧洲文艺复兴时期的设计成果，讲述活字印刷术及其影响、建筑设计和工艺制造 掌握奥斯曼帝国的设计成果，包括建筑设计、书法艺术与印刷书和工艺品制作	5

教学内容	学习要点	课时安排
中篇　现代设计的兴起	带领学生明确现代设计的重要价值，知晓现代设计产生的背景、发展脉络及其对现代世界的影响	20
第四章　现代设计的启蒙	了解工业革命对设计的影响 掌握艺术与手工艺运动的相关内容 掌握新艺术运动的相关内容 掌握装饰艺术运动的相关内容	6
第五章　现代主义设计的诞生	了解现代设计思想体系与代表人物 掌握现代主义运动在各国的开展 掌握包豪斯设计学院成立的背景和宗旨、办学历程以及包豪斯对现代设计的影响	8
第六章　工业设计的兴起	了解美国现代设计产生的背景 掌握美国制造业的发展及其对现代设计的影响	6
下篇　现代设计的成熟	现代设计的成熟和影响	16
第七章　消费时代的设计	了解战后重建与工业设计体系的形成 掌握美国战后设计内容 掌握联邦德国的战后设计内容 掌握意大利、日本和斯堪的纳维亚地区的现代设计内容	8
第八章　后现代主义设计	了解后现代主义设计运动的兴起背景 掌握波普设计的内容 掌握意大利"激进设计运动"与后现代主义设计内容，了解后现代主义设计在其他各国的发展	8
课时总计		48

教学方法

讲授：通过课堂讲解传授理论知识。

讨论：组织学生进行小组讨论，深化理解。

案例分析：分析经典设计案例，理解其历史背景和影响。

实践：鼓励学生进行相关设计实践，以巩固所学知识。

考核方式

课堂参与：积极参与讨论和案例分析。

作业：定期布置相关主题的研究报告或小论文。

期末考试：综合考察学生对课程内容的理解与掌握。

本书配套教学资源

感谢您选用清华大学出版社艺术、设计与美育系列图书。为了更全面地支持课程教学，丰富教学形式，我们为授课教师提供本书的教学辅助资源如下。

 授课教师请扫码获取

同步课件

 清华大学出版社

E-mail：tupfuwu@163.com
电话：010-83470319
地址：北京市海淀区双清路学研大厦 B 座 508

网址：http://www.tup.com.cn/
邮编：100084